KB051225

화가가 사랑한 와인

일러두기

• 이 책에는 소재의 특성상 외래어 및 외국어가 많습니다. 이때 외래어 및 외국어 고유 명사의 경우 표기법을 따르지 않고 소리 나는 대로 표기했습니다. 다만 국내에서 용례가 굳어진 경우는 그대로 적용했습니다.

• 이 책에는 와인에 대한 설명이 다수 포함되어 있습니다. 이에 대한 이해를 돕고자 책의 맨 뒤, 'Wine Dictionary'에 와인 용어에 대한 기본적인 설명을 실었습니다.

화가가 사랑한 와인

초판 1쇄 인쇄 2024년 8월 26일
초판 1쇄 발행 2024년 9월 6일

지은이 이지희
펴낸이 하인숙

기획편집 김현종
책임편집 이선일
디자인 studio forb

펴낸곳 더블북
출판등록 2009년 4월 13일 제2022-000052호
주소 서울시 양천구 목동서로 77 현대월드타워 1713호
전화 02-2061-0765 팩스 02-2061-0766
블로그 https://blog.naver.com/doublebook
인스타그램 @doublebook_pub
포스트 post.naver.com/doublebook
페이스북 www.facebook.com/doublebook1
이메일 doublebook@naver.com

© 이지희, 2024
ISBN 979-11-93153-31-4 (03600)

• 이 책은 저작권법에 따라 보호를 받는 저작물이므로 무단전재와 무단복제를 금합니다.
• 이 책의 전부 또는 일부 내용을 재사용하려면 사전에 저작권자와 더블북의 동의를 받아야 합니다.
• 인쇄·제작 및 유통상의 파본 도서는 구입하신 서점에서 교환해드립니다.
• 책값은 뒤표지에 있습니다.

와인잔에 담긴 미술관 화가가 사랑한 와인

T H E W I N E

이지희
지음

L O V E D B Y

P A I N T E R

더블북

삶의 예술, 미술과 와인의 조우 遭遇

미美에 대한 취향은 타고난다고 주장하는 사람들이 있다. 그러나 한 개인이 온 감각으로 체득한 미적 경험은 시간이 축적되면서 더욱 확장된다. 그리하여 그 아름다움에 익숙해져, 궁극에는 자신에게 적확한 미덕美德을 발견하게 된다. 반드시 예민한 감수성에 기반하지 않더라도, 그는 하나의 미적 분야에 대한 지식과 감각이 넓게 열리면서 안목과 심미안, 직관과 섬세함까지도 갖추게 된다.

세상은 휘발성 강한 정보들과 초고속 혁신으로 하루하루가 빠르게 변한다. 인류의 발전과 풍요를 위한다는 명목 아래 하이테크놀로지와 복제 정보는 급하게 생성되고 금방 소멸하기도 한다. 그 속에서 사람들은 느리게 다가가고, 느리게 감탄하며, 온 감각으로 무르익도록 시간을 두는 것이 더 아름답다는 열망을 키워간다. 느

린 부화의 과정이며 시간이 흐르면서 깊이와 형태를 갖추어 간다는 점에서 미술과 와인은 공통점을 가진다. 미술작품과 와인의 고유한 특성, 화가와 와인 메이커의 독특한 천재성, 즐거움 이상의 감동, 행복에의 몰두, 그리고 수익률 높은 상품성까지도 서로 닮았다.

최근 코로나19 바이러스, 기후 변화 폐해, 러시아의 우크라이나 침공, 중동전쟁 등이 세계 평화와 인권 및 경제에 심각한 해악을 끼치고 자본주의의 착취와 약탈성이 강하게 삶을 지배하면서 인간은 외로움과 불안이라는 두 화두에 매여 산다. 우리의 삶에 출구를 열어주고 생기를 부여해 주는 그 무엇이 간절히 필요하다. 놀랍게도, 미술작품과 와인은 살아 숨 쉬듯 생명력 넘치며 사랑보다 믿을 만한 위로를 우리에게 선사한다.

미술작품과 와인. 이 두 매체는 대상과 나 사이에 공간을 두고 상호작용에 의한 관계를 형성한다. 한 장의 그림으로 세상을 다르게 본다는 것은 얼마나 시적詩的인 일인가. 한 잔의 와인은 어떤가. 병을 여는 순간부터, 아니 와인병을 보는 순간부터 시각과 후각, 미각과 촉각, 그리고 지각을 통해 살아 숨 쉬는 감각을 깨운다. 그리고 나를 무장해제 시켜 진솔한 진정성으로 육체와 영혼을 고양한다. 그림과 와인을 마주하면 삶이 풍요로워지고, 나의 한계와 결핍에 깊은 충족감을 안겨주기도 하며, 고독의 동반자로서 생에 겸허함마저 느끼게 한다. 그런 의미에서 미술작품과 와인은 '인간 지성과 감성의 총체적 예술'이라 하겠다.

예술은 사물의 본질적인 아름다움을 표현할 수 있는 형식을 창조한다. 삶과 예술의 관계는 영속적이고, 이상적인 예술이란 오직 '삶의 예술'뿐이다. 삶과 분리된 예술은 있을 수 없고, 예술은 삶과 구별될 수 없으며 삶과 이어져야 한다. 예술은 삶을 이해하고 실행하는 최고의 수단이며, 삶을 불태우고 거친 현실을 끌어안는 유일무이한 이상향理想鄕이다. 인생의 크고 작은 고통과 시련이 슬픔이 아닌 아름다움으로 승화되는 것이다.

한 예술가의 생애를 관통하는 미적 철학과 그의 미술작품으로부터 연상되는 개성 있고 다채로운 유럽 와인 스타일들을 만나며 기쁨과 경이, 깊은 미학적 공감을 해보길 바란다. 미술과 와인이 조우하는 지점의 지적 쾌락과 감성적 내밀함이 당신 삶의 예술이 되어, 새로이 맞이할 내일을 똑바로 응시하면서 계속 걸어 나갈 수 있는 희망을 내어 주리라.

2024년 8월

이지희

차례

프랑스 Ⅰ

프랑스 Ⅱ

3장

이탈리아

4장

스페인·포르투갈

1

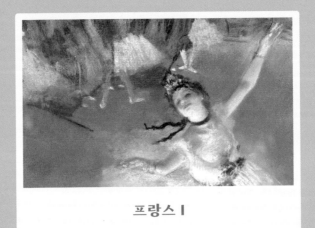

프랑스 1

FRANCE 1

20세기 근대 조각의 창시자
오귀스트 로댕 그리고
샴페인

　인간에게는 도덕, 윤리, 미美, 희생 등 고귀함에 대한 자연스러운 관심과 욕구가 있다. 그러나 19세기 이후 과학주의, 산업 자본주의 시대가 열리며 돈으로 모든 것을 구매할 수 있게 되었고, 동시에 탐욕은 인간 욕망 중 가장 높은 권좌에 오르게 되었다. 인간은 명목상으로라도 유지하던 낭만적인 겉옷을 벗어 던져버렸다. 실증주의적 세계관은 종교 윤리의 기반을 흔들기 시작했고, 니체는 "신은 죽었다"고 주장했다.

　끝을 향해 달려가던 세기말 정서는 미래에 대한 불안, 타락, 세계고世界苦, 죽음에 대한 유희, 삶의 덧없음으로 천박과 퇴폐의 문

화 속에서 헤매며 변화에 대한 기대를 키웠다. 이로써 상실된 것을 상징적 방법으로 회복하려는 신비적·형이상적 산물, 상징주의가 태동했다.

19세기 말 프랑스를 중심으로 유럽 전역에서 일어난 문학, 예술운동인 상징주의는 시인이자 비평론자인 장 모레아스Jean Moréas, 1856~1910가 〈피가로Le Figaro〉 지에 기고한 '상징주의 선언Symbolism Manifesto, 1886'에서 처음 사용했다. 그는 상징주의 시를 '관념에 감각적 형태'를 입히는 작업으로 규정했다. '상징symbol'이란 감각적 외관에 들어 있지 않은 초월적인 실재 기호로, 작가 개인의 내밀한 주관적 코드에 따라 만들어진다는 것이다.

상징주의 문학은 고대 신화와 성서의 전통적 알레고리Allegory, 추상적인 개념을 직설적으로 표현하지 않고 그것과 유사한 구체적인 이미지로 표현하는 형식를 현대적으로 재해석하는 한편, 꿈·엑스터시·질병·죽음·죄악·환각·판타지 등 과거에는 없었던 새로운 주제들을 다루었다. 그 주제들의 바탕에는 대개 성과 죽음의 충동이 깔려 있다. 샤를 보들레드, 아르튀르 랭보, 폴 베를렌 같은 상징주의 작가들은 암울하고 신비로운 정서를 표현했다. 이는 훗날 등장할 초현실주의의 전조라 할 수 있다. 이들은 근대 조각의 창시자로 일컬어지는 프랑스 조각가 오귀스트 로댕Auguste Rodin, 1840~1917의 정신세계에 큰 영향을 주었다.

로댕은 고대 조각품과 미켈란젤로, 라파엘로 등 이탈리아 르네상스 예술품으로부터 많은 자극과 감화를 받아 어떤 조각가도 발

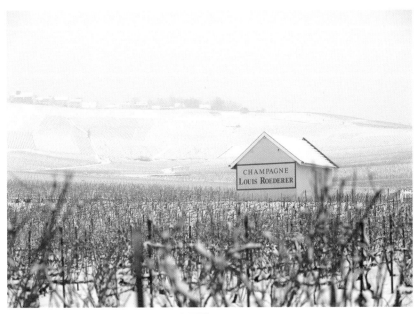

조각 속에 깃든 '로댕의 우주'에는 고귀한 감탄과
미적 신비가 시대를 초월하여 존재한다. 이는
와인 중에서도 가장 신비로운 심미성을 갖춘
샴페인을 떠오르게 한다.

을 들여놓지 못한 내면적 깊이를 더한 표현방식을 탐했다. 그가 추구한 웅대한 예술성과 기량은 18세기 이래 오랫동안 건축 장식물에 지나지 않던 조각에 생명과 감정을 불어넣었고 예술의 자율성을 부여했다. 그리고 이것을 훌륭하게 성취해 회화의 인상파와 더불어 근대 조각의 전개에 커다란 발자취를 남겼다. 조각 속에 깃든 '로댕의 우주'에는 고귀함의 감탄과 미적 신비가 시대를 초월하여, 와인 중에서도 가장 신비로운 심미성을 갖춘 사랑과 로맨스의 상징, 샴페인Champagne을 생각나게 한다.

샴페인은 인생에서 행복한 사랑의 순간과 기쁨, 축제와 축하를 기념할 때 마시는 기포가 있는 와인이다. 코르크를 열 때 나는 '펑' 소리는 활기와 낭만을 떠올리게 한다. 샴페인은 프랑스 북동부의 샹파뉴 지역에서만 생산되는 스파클링 와인이다. 샴페인이라고 부르기 위해서는 전통적으로 샤르도네Chardonnay, 피노 뫼니에Pinot Meunier, 피노 누아Pinot Noir 세 가지 품종을 혼합한다. 이때 샤르도네는 생기와 미네랄을, 피노 뫼니에는 핵 과일 캐릭터와 부드러운 풍미를, 피노 누아는 바디와 구조를 담당한다.

이들이 병 내에서 어우러지며 전통적인 양조법에 따라 병 내에서 2차 발효하면 비로소 샴페인 고유의 정체성을 갖게 된다. 참고로 샤르도네는 에페르네 마을 남쪽 코트 데 블랑Côte des Blancs 지역, 피노 뫼니에는 마른 강기슭을 따라 펼쳐진 발레 드 라 마른Vallée de la Marne, 그리고 피노 누아는 랭스 시 남쪽 몽타뉴 드 랭스Montagne de Reims가 주요 산지다.

찬연한 황금빛 입맞춤

로댕의 작품 중 〈입맞춤〉이 있다. 1880년 프랑스 정부가 로댕에게 파리 장식미술관에 설치될 청동 대문을 처음으로 의뢰했다. 단테의 《신곡》을 주제로 한 〈지옥의 문La Porte de l'Enfer〉이었다. 《신곡》은 사후세계를 여행하며 인간의 선과 악, 윤리, 신앙을 고찰하는 내용이다. 〈입맞춤〉은 〈지옥의 문〉에 있는 수많은 군상들 중 하나다. 참고로 불후의 명작인 〈생각하는 사람〉 역시 그 군상들 중 하나다.

〈입맞춤〉은 육체적인 사랑을 부드럽고 찬연하게 전한다. 그 모습이 너무나 아름다워 오늘날 성性에 관한 책의 삽화로 사용돼 책에 위대한 예술적 권위를 부여하는 역할을 하곤 한다.

작품 속 두 사람은 《신곡》에 등장하는 파올로와 프란체스카이다. 아름다운 프란체스카는 정략결혼으로 조반니를 남편으로 맞이한다. 그러나 그녀는 잘생긴 조반니의 처남에게 첫눈에 반하고 둘은 사랑에 빠진다. 애틋한 입맞춤의 순간, 조반니에게 들킨 이 둘은 살해되고 그들의 영혼은 지옥에 갇혀 영원히 세상을 떠돌게 된다. 이 엄숙하고 관능적인 두 연인은 몸 깊숙이 전율하듯 깊은 입맞춤을 나눈다. 입술에서 발끝까지 두 인물에는 하나의 동일한 흐름이 충만해 있다. 생기가 쇠한 각도나 조각가의 기술이 부족한 부분은 찾을 수 없다. 사랑하는 연인의 클래식한 상징과도 같은 이 작품은 샴페인 하우스를 대표하는 클래식 스타일 '샴페인 프르

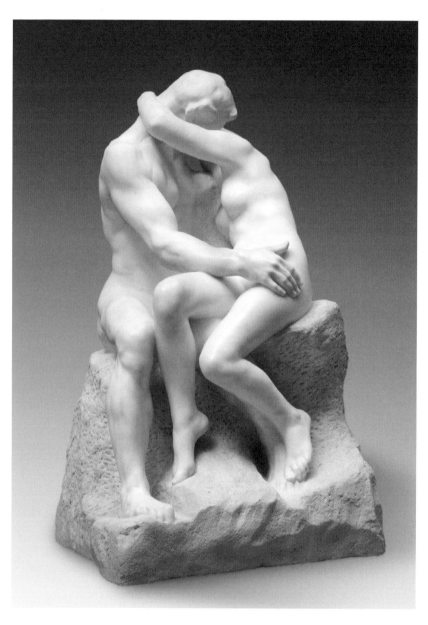

오귀스트 로댕, 〈입맞춤(The Kiss)〉, 1888~1898, 대리석, 183×110.5×118cm, 파리, 로댕미술관

샴페인 하우스를 대표하는 클래식
스타일 '샴페인 프르미에 브뤼'는
가볍고 균형감이 좋은 것이 특징이다.

미에 브뤼Champagne Premier Brut'로 표현된다.

'샴페인 프르미에 브뤼'는 여러 포도원에서 재배된 샤르도네, 피노 뫼니에, 그리고 피노 누아를 블렌딩한다. 가볍고 균형감이 좋은 것이 특징이며 논 빈티지 스타일로 샴페인 하우스 고유의 개성과 품질을 보증한다. 지하 셀러에서 최소 15개월 이상 숙성하여 와인 아로마의 숙성도가 절정에 이르고, 탁월한 아로마 잠재력을 보유한다. 우수하고 균형 잡힌 일관된 품질의 상징이라 할 수 있다.

황금빛이 비치는 볏짚색에 아카시아꽃, 산사나무, 복숭아와 살구의 핵 과일 향, 힘차고 길게 유지되는 미세한 기포, 쾌활한 산도, 풍부한 미네랄, 생동감 있고 신선한 맛의 뛰어난 균형을 지닌 드

라이 미디엄 바디 샴페인이다. 식전주, 석화, 샐러드, 조개와 해산
물, 생선과 닭고기 같은 백색육의 전채요리와 어울린다.

얼어붙은 세상을 깨우는 영원한 봄

로댕의 〈영원한 봄〉은 살아있는 존재의 온기를 대리석에 불어
넣은 작품이다. 이 작품을 보면 독일의 낭만파 문호 노발리스가
말했던 "사랑, 우주의 숨결"이란 표현이 떠오른다. 사랑에 빠져 서
로를 꼭 끌어안고 입을 맞추는 젊은 연인의 모습은 얼어붙은 세상
이 깨어나고 만물이 태동하는 봄, 그 자체다. 작은 크기의 작품이
지만 매우 감각적이다.

로댕은 고대 그리스뿐 아니라 미켈란젤로의 예술에 심취했다.
그래서 여성을 조각한 작품은 빛을 찬미하는 헬레니즘 시대 조각
을 연상케 하는 반면, 〈다비드〉를 비롯한 다수 조각품들은 미켈란
젤로의 예술세계에 나타난 두려움과 어두움을 머금고 있다.

로댕은 이탈리아 여행을 통해 미켈란젤로의 신비를 캐는데 성
공했으며, 그를 '위대한 마법사'라 칭했다. 또한 "이룰 수 없는 희
망으로 고통받는 피조물, 열정적인 내면의 표출, 거친 에너지, 성
공을 바라지 않는 행동과 의지" 등으로 미켈란젤로 예술이 지닌
의미를 정의했다. 로댕은 살과 피로 이루어진 살아 있는 모델을
보듯 대가의 작품을 보았다. 내적 활력의 감각, 대다수 사람들이

오귀스트 로댕, 〈영원한 봄(Eternal Spring)〉, 1884, 청동, 40×53×30cm, 파리, 로댕미술관

볼 수 없는 것을 그는 봤다. 이는 미지의 심연과 삶의 본질, 즉 아름다움을 넘어서는 우아함과 우아함을 넘어서는 모델링이다. 또한 언어를 초월한 강력한 부드러움이다. 얼어붙은 세상을 깨우는 우주의 숨결, '사랑'의 입맞춤인 〈영원한 봄〉은 '샴페인 로제 브뤼 Champagne Rosé Brut'를 떠올리게 한다.

축하의 대명사 샴페인에 로맨틱한 로제Rosé가 더해지면 사랑하는 이와 함께하는 특별한 날을 완벽하게 만드는 한 병이 된다.

로제 샴페인 양조방식은 아상블라주Assemblage 방식과 세니에 Saignée 방식 두 가지가 있다. 아상블라주 방식은 화이트 와인에 피

'샴페인 로제 브뤼'의 로맨틱한 미감은
사랑하는 이와 함께하는 특별한 날을
더욱 황홀하게 한다.

노 누아로 만든 레드 와인을 15% 정도 혼합하는 것이고, 세니에
방식은 포도즙을 몇 시간 정도 껍질과 닿도록 담가두어 색뿐 아니
라 아로마와 풍미를 더한다.

　'샴페인 로제 브뤼'는 화려한 핑크색의 세련된 미디엄 풀 바디
로제 샴페인이다. 일반적으로 아상블라주 양조 방식을 사용하여
몽타뉴 드 랭스와 코트 데 블랑 지역의 고품질 피노 누아와 샤르
도네, 피노 뫼니에를 혼합하고, 피노 누아로 만든 레드 와인 15%
정도를 섞는다. 이 방식은 색과 맛의 생생한 강렬함이 돋보이게
한다. 최소 3~4년 지하 셀러에서 숙성을 거쳐, 풍부한 붉은 과일
아로마가 신선하고 활기차며 우아하다. 로맨틱한 미감味感 역시 황
홀하다.

강렬하고 진한 핑크색에 갓 으깬 야생 라즈베리, 레드체리, 딸기, 레드커런트의 자극적이면서도 오묘한 붉은 과일 향, 섬세한 제비꽃과 향긋한 향신료 향, 아삭하고 싱그러운 붉은 과일 맛과 은근한 꿀의 풍미, 잘 잡힌 구조, 부드럽고 감미로운 질감, 뛰어난 균형감의 매력적이고 로맨틱한 드라이 미디엄 풀 바디 로제 샴페인이다. 초저녁부터 늦은 밤까지 식전주와 과일 샐러드, 과일 타르트, 붉은 과일 크럼블Crumble 등 과일 디저트와 어울린다. 풍성한 구조감으로 붉은 육류나 향신료가 들어간 요리와도 어울린다.

사랑을 찬미한 불멸의 우상

로댕의 예술은 놀라운 혁신을 이룩했고, 이전에 누구도 시도하지 못했던 방식으로 사랑을 표현했다. 당시 유럽에서는 연인들을 조각하는 경우가 극히 드물었다. 남녀 한 쌍의 군상은 납치, 정복, 함께 죽는 모습 등을 담고 있었다. 이에 반해 로댕은 '사랑'을 주제로 삼았다. 여성의 아름다움에 대한 신성화가 잘 나타난 〈불멸의 우상〉은 정결한 찬미다. 순결한 몸짓은 인간의 제의祭儀와도 같은 행위의 엄숙함을 담고 사랑을 불멸화한다. 손을 뒤로하고 무릎을 꿇은 남성은 무한한 경외심으로 여성의 가슴 아래에 머리를 숙인다. 그의 위쪽에서 여성은 겸양의 태도로 한 쪽 무릎을 꿇고 있다.

두 연인은 더 가까이 다가가지 못하는 안타까움과 떨어지지 못하는 괴로움 사이에서 불안한 공존을 유지한다. '불멸'과 '우상'. 이 군상을 부르는데 조각가가 사용한 두 단어는 그의 내면 깊숙이 자리 잡은 단어다. 영락零落한 인간은 이러한 행위를 통해 자기완성과 행복의 공유를 추구하며 숭고해진다. 사랑을 불멸로 표현한 이 작품은 샴페인의 놀라운 혁신이자 완성인 '샴페인 그랑 크뤼Champagne Grand Cru'가 떠오른다. 크뤼Cru는 품질이 우수한 특정 구획의 포도밭을 의미하는데, 그중 그랑 크뤼Grand Cru는 최고의 포도밭을, 프르미에 크뤼Premier Cru는 1등급 포도밭을 의미한다.

상파뉴 지방은 보편적으로 포도 재배자와 와인 제조사가 분리되어 있다. 따라서 포도 가격을 정하는 기준을 만들기 위해 특정 마을에 '크뤼'를 부여하여 값을 매긴다. 총 320개 마을 중 17개의 '그랑 크뤼', 44개의 '프르미에 크뤼' 마을이 있다.

'샴페인 그랑 크뤼'는 100% 그랑 크뤼 마을의 포도로 만든 완벽한 균형미를 지닌 프리미엄 샴페인이다. 주로 샤르도네와 피노 누아를 혼합하여, 처음 짜낸 포도즙만을 사용한다. 우아하고 섬세하며 구조감이 뛰어난 장기 숙성용 샴페인이다. 큰 오크통에서 와인의 일부를 숙성하여 농축된 풍미를 지닌다. 지하 셀러에서 5년 이상 숙성하고,

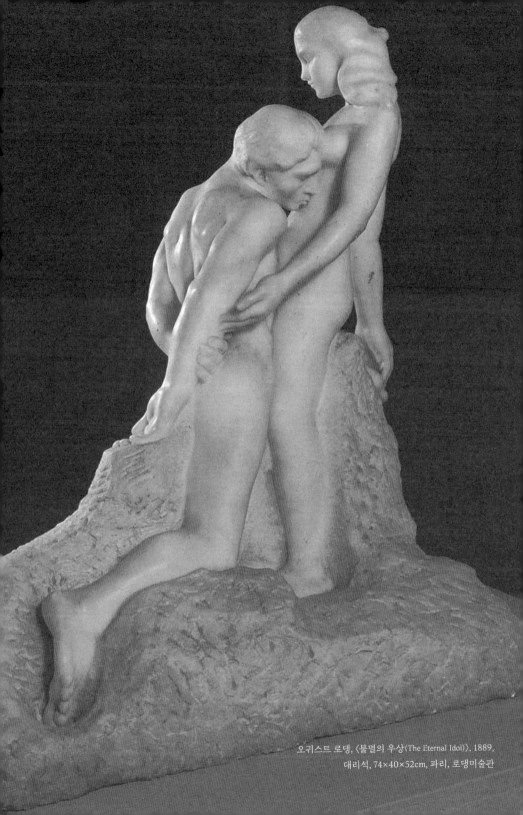

오귀스트 로댕, 〈불멸의 우상(The Eternal Idol)〉, 1889,
대리석, 74×40×52cm, 파리, 로댕미술관

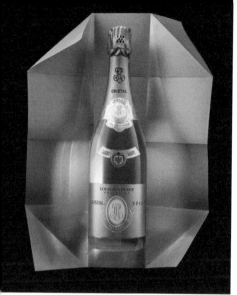

그랑 크뤼 마을의 포도로 양조한 '샴페인 그랑 크뤼'로 〈전설의 100대 와인〉 중 하나인
'크리스탈(Cristal) 샴페인'. 농축된 풍미를 지녔으며, 지하 셀러에서 5년 이상 숙성하여
완벽한 균형미를 갖춘 시그니처 샴페인이다.

$7\sim9g/l$ 정도 도자주하여 샤르도네의 미네랄과 피노 누아의 파워
가 탁월하고 완벽한 균형을 이룬다. 와인 애호가와 전문가들의 감
성을 채워주는 고결한 풍만함이 있다. 자타가 공인하는 최상급 샴
페인Prestige Cuvée이자 샴페인 하우스의 아이콘 와인이다.

 반짝이는 은색 하이라이트의 황금색에 솟구치는 기포가 섬세
한 링을 형성한다. 첫 미네랄 향에서 감귤류, 흰 복숭아, 엘더플라
워, 시나몬, 너트, 브리오슈 향이 풍부하고 생동감 있다. 부드러운
질감, 겹겹이 넘치는 풍미, 진하고 긴 여운의 드라이 풀 바디 샴페
인이다. 강렬한 힘과 넘치는 풍미가 독특하고, 섬세함과 복합미의
조화, 그리고 신선함과 부케가 탁월하다. 식전주, 클래식 해산물

요리와 조개 요리, 연어 스테이크와 어울린다.

카미유 클로델의 고요한 사색

카미유 클로델Camille Rosalie Claudel, 1864~1943이 로댕의 작업실에 등장한 것은 1883년이다. 아름다운 열아홉 처녀와 나이 든 로댕은 그들의 삶을 바꿔놓을 만큼 깊은 사랑에 빠진다. 로댕의 뮤즈이자 애인이었던 클로델은 로댕의 그늘 아래에서도 자신만의 작품세계를 구축하려고 애쓰지만, 결국 사랑으로 인해 미쳐버린다. 로댕이 아내 로즈와 결별할 생각이 없었기 때문이다. 그들의 격정적인 사랑의 행로를 생각한다면 〈사색〉은 다소 뜻밖으로 여겨진다. 하지만 이런 명상적인 표정이 어쩌면 용광로 같은 열정을 가장 잘 담을 수 있는 그릇일지도 모른다. 〈생각하는 사람〉이 희로애락의 인생 드라마를 가장 압축적으로 표현한 작품으로 평가받는 것처럼 말이다.

마치 태풍이 불기 전 고요처럼, 광기에 이르기 전 인생에 대한 깊은 사색에 잠긴 클로델의 모습을 보여준다. 어쩌면 외로움 속에 스스로를 가두어 버린 듯하다. 로댕은 클로델의 표정을 감성적으로 표현하기 위해 많은 공을 들였다. 클로델의 몸은 머리를 받치고 있는 무거운 대리석 덩어리일 뿐이다. 몸을 대신한 대리석의 거친 표현은 가까이 갈 수 없는 로댕의 고통스러운 마음을 표출한

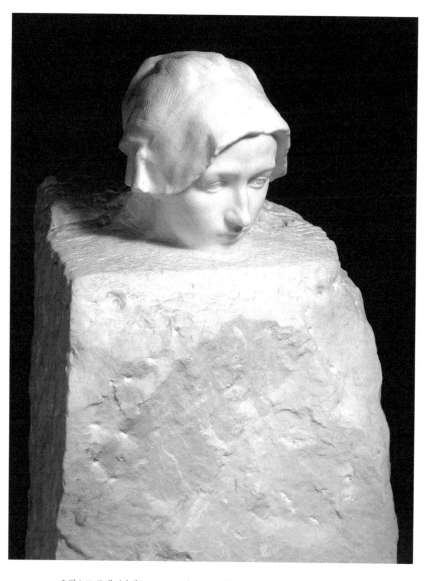

오귀스트 로댕, 〈사색(The Thought)〉, 1886, 대리석, 높이 74cm, 파리, 로댕미술관

다. 예술에 대한 욕심이 집착에 가까웠던 이 아름다운 여인은 사랑에 관해서도 오직 한 사람에만 몰두했다. 단일 빈티지 포도만을 사용해 만든 '빈티지Vintage, Millésimé 샴페인'으로 클로델을 표현하면 어떨까.

이 샴페인은 이례적으로 작황이 좋은 해에 수확한 포도만을 사용한다. 샴페인 하우스 고유의 혼합 방식을 배제하고 양조하므로, 테루아 특성이 잘 표현된 깊이와 섬세함이 돋보인다.

'샴페인 빈티지 브뤼Champagne Vintage Brut'는 샴페인 전문가들이 감동하는 깊은 향과 맛의 샴페인이다. 유난히 뜨겁고 긴 태양이 내리쬔 여름을 견디며 잘 성숙한 포도를 수확한 해, 그랑 크뤼 마을과 프르미에 크뤼 마을의 샤르도네와 피노 누아를 혼합한다. 샤르도네는 흰 꽃, 감귤류의 과일 향에 구조, 라운드함, 뛰어난 여운을 표현한다. 피노 누아는 붉은 과일과 꽃 향, 바디, 구조, 파워와 복합성을 나타낸다. 이 와인은 5년 이상 지하 셀러에서 숙성한다.

은색 하이라이트의 노란색에 미세한 기포가 섬세한 거품 링을 형성한다. 산사나무, 자몽, 배의 활기차고 신선한 과일 향, 감귤류 맛, 날카로운 산도, 견고하게 짜여진 구조감, 섬세함과 오묘함이 빼어나다. 선명하고 정교한 맛, 파삭하고 단단한 미네랄, 우아하고 긴 여운의 클래식한 드라이 미디엄 풀 바디 샴페인이다. 와인 전문가들의 식전주로 최적이다. 샤프하고 세련된 구조는 구운 야채와 구운 흰 육류와 어울린다. 자신만의 우주에 고요히 침잠하며 와인만 마셔도 좋다.

생명을 불어넣은 피그말리온과 갈라테아의 기적

그리스 신화에 등장하는 키프로스의 왕, 피그말리온은 여성들의 결점을 너무 많이 알아서 평생 독신으로 살았다. 그러다 외로움과 여성에 대한 그리움으로 완벽하고 아름다운 여인을 조각해서 함께 지내기로 했다. 그리고 자신이 창조한 상아 여인상이 완성되자, 그 아름다운 모습에 사랑에 빠져 마치 살아 있는 아내인 것처럼 정성을 다했다. 그러나 대답 없는 조각상에 괴로워하던 피그말리온은 아프로디테 제전에서 신들에게 자신의 조각상과 같은 여인을 아내로 맞이하도록 해달라고 기원했고, 아프로디테는 여인상에 숨결을 불어넣어 '갈라테아'라는 살아있는 여인으로 만든다. 피그말리온은 여신의 축복 속에 갈라테아와 부부로 맺어진다.

로댕은 신이 허락한 이 간절한 사랑을 대리석에 새겨 새로운 생명을 부여했다. 〈피그말리온과 갈라테아〉가 그것이다. 이 작품은 살아 움직이는 완벽한 아름다움을 가진 갈라테아, 그리고 그녀와 교감하며 소중히 애무하는 피그말리온의 모습을 표현했다.

간절한 바람은 반드시 현실로 이루어진다는 심리학 용어를 '피그말리온 효과Pygmalion effect'라고 한다. 사람의 마음은 기적을 이룰 수 있는 엄청난 에너지를 갖고 있다. 피그말리온에게 '사랑의 기적'을 일으킨 완벽한 갈라테아는 화이트 품종 샤르도네만으로 완벽을 향한 노력과 세심한 양조로 탄생시킨 기적 같은 맛 '샴페인 블랑 드 블랑Champagne Blanc de Blancs'을 떠오르게 한다.

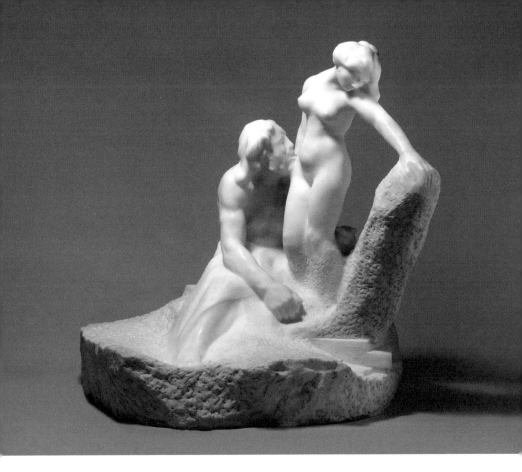

오귀스트 로댕, 〈피그말리온과 갈라테아(Pygmalion and Galatea)〉, 1908~1909(첫 구상은 1889년),
대리석, 97×89×76.5cm, 뉴욕, 메트로폴리탄미술관, 토머스 F. 라이언 기증

'샴페인 블랑 드 블랑'은 샤르도네만으로 만든 우아하고 섬세
한 기품과 골격 또한 탄탄한 샴페인이다. 빈티지 샴페인은 생산량
이 한정되어 희귀하다. 신선함을 선사하는 석회암 토양은 백악기
부터 흐른 시간이 만든 테루아의 힘과 정체성이다. 와인의 일부는
오크통에서 3~4개월간 숙성하여, 와인 고유의 특성에 오크의 훈

피그말리온처럼 애틋하게 갈구하면
불가능한 것도 가능하게 만들 수 있는
'사랑의 기적'처럼 세심한 양조로
탄생한 기적 같은 맛 '샴페인 블랑 드
블랑'.

연 풍미를 강화한 후 최종 혼합한다. 그리고 지하 깊은 셀러에서 수년간 숙성한다.

녹색 빛이 감도는 황금색에 극도로 섬세하고 풍부한 기포가 끊임없이 치솟는다. 화이트 블로썸, 배, 흰 복숭아, 황금 건포도 등 부드럽고 감미로운 과일 향, 아니스, 훈연한 풍미 아래 드러나는 확고한 미네랄, 레몬과 짭짤한 맛이 조화된 신선함, 녹아든 산도, 긴 숙성을 통해 생성된 깊고 복합적인 부케가 깨끗하면서 가볍다. 소금을 가미한 버터, 바닐라, 캐러멜, 꿀, 아몬드, 토피toffee의 오크 뉘앙스가 크리미하고 강인한 긴 여운의 드라이 풀 바디 샴페인이다. 시간의 한순간을 포착해 긴 숙성 잠재력을 약속하는 신선함,

농축된 광물성 특징, 부드러운 과일 향의 우아함이 무한하고 순수하다. 만나기 힘든 완벽함에 애달픈 마음이 인다. 와인만으로도 완벽하고 파인 다이닝의 식전주, 해산물, 조개류, 버터로 구운 생선, 아몬드 디저트까지 어울린다.

시인 릴케가 찬양한 다나이드의 아름다움

다나이드는 영원한 지옥 형벌을 받는, 그리스 신화에 나오는 다나우스Danaus 왕의 딸이라는 의미다. 50명의 딸이 있던 왕은 신탁神託에서 사위가 자신을 죽일 것이라는 예언을 듣는다. 이후 왕은 딸들을 시집보내면서 하룻밤만 보내고 남편을 죽일 것을 명한다. 한 명의 딸을 제외한 49명의 딸들이 모두 남편을 죽였다. 그 벌로 지옥에 간 다나이드들은 채워지지 않는 독에 물을 퍼 나르는 형벌을 받게 된다.

로댕은 〈지옥의 문〉을 위해 구상한 일련의 작품 중 하나로 단테의 《신곡》 속 이야기를 기반으로 〈다나이드〉를 제작했다. 그는 다나이드를 끝없이 노력하지만 목적을 이룰 수 없어 절망에 찬 여인으로 표현했다.

시인 릴케Rainer Maria Rilke는 〈다나이드〉를 보며 그 아름다움에 대한 찬사를 아끼지 않았다.

"무릎을 꿇고 엎드려 쏟아져 내리는 머리카락, … 대리석을 따

오귀스트 로댕, 〈다나이드(Danaid)〉, 1889, 대리석, 36×71×53cm, 파리, 로댕미술관

라 천천히, 길게 이어지는 등의 곡선, 흐느끼듯 돌 속에 파묻어 버린 얼굴, 그리고 작은 소리로 생명을 꿈꾸는 꽃송이 같은 손."

〈다나이드〉는 로댕의 작품 중 여체를 가장 아름답게 표현한 것으로 꼽힌다. 제자이자 연인이었던 카미유 클로델이 모델이었다. 영향력 있는 상류 사회에서 인정받으며 예술적 성과를 높이 평가받던 로댕의 늪에 빠져 헤어나오지 못하는 클로델. 그녀의 불꽃

같은 사랑과 〈다나이드〉의 찬연한 관능미는 매혹적인 장밋빛 액체, '샴페인 그랑 크뤼 로제Champagne Grand Cru Rosé'를 상기시킨다.

'샴페인 그랑 크뤼 로제'는 20세기 성공과 럭셔리의 상징이자 시그니처 샴페인이다. 18세기에 처음 만들어져 황실에 공급해온 미식 세계에서 가장 화려하고 위대한 샴페인이다. 강인함, 섬세함, 과실 향이라는 세 가지 요소가 환상적인 조화를 이룬다.

코트 데 블랑 그랑 크뤼 마을 샤르도네와 몽따뉴 드 랭스 그랑 크뤼 마을 피노 누아를 혼합한다. 그리고 그랑 크뤼 마을 피노 누아로 만든 레드 와인 15%를 최종 혼합한다. 레드 와인은 미리 오랜 시간 담근 후 발효하여 블랙베리와 레드베리 향을 강화하고, 타닌 구조를 형성한다. 지하 백악질 셀러에서 10년 이상 숙성하여 아로마는 극도로 우아한 복합성을 띤다.

매혹적인 구릿빛 하이라이트의 진한 핑크색에 섬세하고 지속적인 기포가 화려하다. 말린 무화과와 절인 딸기, 레드베리 향, 장미, 꿀, 감초, 토스트, 로스트 커피, 카카오 힌트, 신선하고 정교하며 팽팽한 미감에 매료된다. 화려한 미식적 아로마의 순도, 우아하고 세련된 구조, 강인한 미네랄, 식염수 같은 신선함에서 절인 과일 향으로 강조되는 관능적 풍만함이 넘치는 긴 여운의 드라이 풀 바디 샴페인이다. 두텁고 깊은 풍미의 탁월한 숙성 잠재력을 지닌다. 밑바닥 뜨거운 곳에서 환희가 솟구친다. 파인 다이닝의 섬세하게 요리된 흰 육류, 랍스터와 함께할 때 잠재력을 최대한 발휘하며, 유려한 예술적 에너지가 넘친다. 숙성된 꽁떼Comtes,

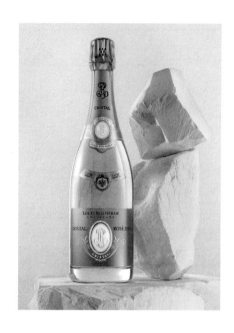

세계 최고의 로제 샴페인, '크리스탈
로제 샴페인'. 강인함, 섬세함,
과실 향이라는 세 요소가 환상적인
조화를 이룬다.

샤우르스 치즈Chaource cheese의 강렬한 풍미, 블루베리나 구운 배 타
르트의 고소한 단맛과도 미묘하게 융화된다.

인내와 정성, 그리고 노동

20세기 조각가 중 오귀스트 로댕만큼 오늘날까지 주목받는 이
는 보기 드물다. 고대와 현대를 잇는 당대 최고의 조각가로, 시대
를 앞서는 그의 선구자적 시선은 신비롭고 낭만적이며 고귀한 숭
배를 불러일으킨다. 로댕이 말했다. "예술이란 인내와 정성을 요

구하는 것, 그리고 노동 없이는 불가능한 것"이라고. 그는 그렇게 지금도 우리 곁에 있다.

'위대한 예술가 로댕'이라는 칭송 뒤에는 그의 인내와 정성, 그리고 노동이 쌓여 있었다. 와인 역시 마찬가지다. 위대한 와인 뒤에는 인간의 뜨거운 열정이 숨어있다. 살아있는 포도나무는 공기와 햇빛, 자연을 취해서 영혼이 깃든 와인을 내놓는다. 이러한 와인은 오랜 세월에 걸친 지식과 천재적 기법을 품은 와인메이커의 의지와 정열, 취향이 혼재되어 예술적으로 표출된 것이다.

문학작품에서 문체가 그렇듯, 와인도 만드는 사람 그 자체이다. 마음에 첫눈이 내릴 때, 우리의 억눌린 감정을 주술처럼 풀어줄 샴페인을 열어보자. 우선 사랑하는 연인과의 입맞춤 같은 '샴페인 프르미에 브뤼'로 메마른 육체에 명쾌한 생기를 돋우어보자. 우주의 숨결을 불어넣은 영원한 사랑 '샴페인 로제 브뤼'로 봄처럼 로맨틱한 초겨울을 느껴보거나, 피그말리온과 갈라테아의 기적 같은 '샴페인 블랑 드 블랑'으로 사랑에 대한 애틋한 소원을 갈구해보자. 누가 알겠는가. 신의 축복 아래, 아무도 볼 수 없는 나만의 우주가 찬연하게 열릴 수 있다는 것을 말이다.

세계에서 가장 사랑받는 샴페인 브랜드
루이 로드레

루이 로드레Louis Roederer는 세계적인 주류 매거진 〈드링크 인터내셔 널Drinks International〉이 선정한 '2024년, 세계에서 가장 사랑받는 샴페인 브랜드World's Most Admired Champagne Brand'로 5년 연속 부동의 1위를 차지하 며 샴페인 업계의 정상에 위치한다.

1776년 상파뉴 랭스Reims에 설립된 루이 로드레는 독립적인 가족 경 영 샴페인 하우스 중 하나로, 200년 이상 7세대에 걸쳐 세계 최고급 샴 페인 하우스로서의 명성을 지키고 있다. 1876년 러시아 황제 알렉산더 2세의 요청에 의해 제정 러시아 황실의 공식 샴페인으로 이름을 떨친 '크리스탈Cristal'은 루이 로드레의 최상급 샴페인이자, 전 세계 샴페인 애호가들의 선망의 대상이다. 화려함과 호사스러움을 상징하는 특별한

단어 '크리스탈'은 강인함과 섬세함, 그리고 풍부한 과실 향으로 영원한 전설로 남을 와인이다.

현재 7대 대표 프레데릭 후조Frédéric Rouzaud 회장의 관리와 전설적인 샴페인메이커로 불리는 셀러 마스터 장 밥티스트 르카용Jean-Baptiste Lécaillon의 지휘 아래, 연간 300만 병의 샴페인을 생산하며 전통과 역사 속에 창조적 소명을 이어가고 있다.

루이 로드레 성공의 열쇠는 팀워크다. 팀의 모든 구성원이 '최우선은 오직 품질'이라는 정신 아래, 유기농과 바이오다이내믹 농법으로 전환하며 20년 이상 지속가능한 포도 재배 방식에 전념하고 있다. 이런 변화는 기후 변화로 인한 문제를 극복하고 일관성 있는 품질의 와인을 만든다. 총 242헥타르의 빈야드를 소유하고 있으며, 모두 그랑 크뤼와 프르미에 크뤼에 해당한다. 그중 100헥타르가 넘는 포도원은 'AB' 유기농 인증을 받았다.

르네상스의 절대 권위자
미켈란젤로 부오나로티 그리고
보르도 와인

사랑은 인생을 바꾸는 힘이라고 한다. 작가 이기주는 에세이집 《언어의 온도》에서 사람, 사랑, 삶의 세 단어 간 연관성에 대해 "사람이 사랑을 이루며 살아가는 것, 그것이 삶"이라고 했다. "'사람'에서 슬며시 받침을 바꾸면 '사랑'이 되고 '사람'에서 은밀하게 모음을 바꾸면 '삶'이 된다"고도 했다. 몇몇 언어학자들은 사람, 사랑, 삶의 근원을 거슬러 올라가면 같은 본류를 만나게 된다고 주장하기도 한다. 세 단어 모두 하나의 언어에서 파생됐다는 것이다. 그래서일까. 사랑에 얽매이지 않고 살아가는 사람도, 사랑이 끼어들지 않는 삶도 없다.

르네상스 전성기의 천재 조각가이자 화가, 미켈란젤로 부오나로티Michelangelo Buonarroti, 1475~1564는 청년기부터 노년기까지의 온 삶을 뜨거운 열정으로 불태웠다. 그는 단테의《신곡》중 지옥 편에 등장하는 회오리바람 같은 격정에 휘말려 천국까지 휩쓸려 올라가기도, 지옥으로 내던져지기도 했다. 이러한 소용돌이 속에서 창조된 그의 작품에는 잘생긴 청년이 중요한 위치를 차지했다. 그리스도교적 관점에서, 육체의 아름다움을 추구하는 것은 처벌받아야 할 만큼 위험한 일이었고, 특히 청년의 육체미를 표현하는 것은 말할 것도 없었다. 도덕적 잣대로는 미켈란젤로의 위대한 창조 능력을 이해할 수 없다. 육감적인 동시에 신비로운 사랑을 형상화한 그의 작품을 베일로 덮어버릴 뿐이다. 꺼지지 않고 타오르는 고뇌 때문에 때때로 그는 미의 근원인 눈을 뽑아 버리고 싶어했다. 그러나 그는 신에게 헌정할 경이로운 조각품들을 창조했고, 미술사에서 견줄 데 없는 승리자이자 유일무이한 존재가 되었다.

미켈란젤로가 작품에 재현한 인간의 아름다움은 곧 신이 내린 아름다움의 반영이며, 인간의 영혼은 그 아름다움을 관조함으로써 곧바로 신을 향해 나아간다. 아름다움의 매혹은 사랑의 충동과 고통을 거쳐, 억누를 수 없는 창조력을 불어넣어 유일한 작품으로 승화시켰다. 그의 생을 관통하는 격렬하고 특이한 자세의 남성 인체 모티브는 르네상스의 '새롭고 권위 있는 기준'이 되었고, 그 우월한 아름다움은 전 세계인들의 연구 대상이자 독재자로 등극하게 되었다. 그러한 점에서 미켈란젤로는 전 세계 와인의 교과서이

자 명품 와인의 대명사, '보르도Bordeaux 와인'으로 표현할 수 있다.

　프랑스의 남서부, 대서양에 면한 보르도 지방은 오크 숙성을 해서 장기 숙성 잠재력이 훌륭한 레드, 드라이 화이트와 스위트 화이트 와인이 나오는 광대한 와인산지이다. 세계에서 가장 웅장한 이 샤토Château 와인의 숙성이 정점에 달했을 때 표현할 수 없이 풍부하고 미묘한 뉘앙스를 풍긴다. 레드와 화이트 와인의 비율은 9:1 정도로 레드 와인 생산량이 압도적이다. 지롱드Gironde 강을 중심으로 왼편을 '좌안', 오른편을 '우안'이라고 한다. 최고의 레드 와인 산지는 좌안 북쪽의 오-메독Haut-Médoc 지역, 남쪽에는 그라브Grave 지역과 페삭-레오냥Pessac-Léognan 마을을 꼽는다. 우안은 생

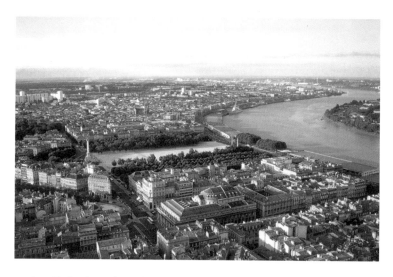

보르도를 가로지르는 지롱드 강. 이 강을 중심으로 좌안인 오-메독과 그라브 그리고 우안인
생테밀리옹과 포므롤 지역을 보르도 지방 최고의 레드 와인 산지로 꼽는다.

테밀리옹Saint-Émilion과 포므롤Pomerol이 유명하다. 와인은 전 세계에서 가장 유명한 포도 품종을 섞은 '블렌딩blending의 예술'로, 역시 전 세계가 이를 모방한다.

프랑스는 1920년대 세계 최초로 품질 표시에 관한 법규인 '명칭서열체계'를 제정했다. AOCAppellation d'Origine Contrôlée, 원산지통제명칭법는 원산지, 포도 품종, 양조 방식 등이 명확히 규정된 와인으로, 최고 등급이면서 가장 전통적인 와인이다. EU의 AOPAppellation d'Origine Protégée, 원산지보호명칭법에 해당하는 표기다. 지역 와인을 의미하는 뱅 드 페이Vin de Pays는 AOC보다 더 넓은 지역으로 비전통 품종과 더 많은 수확량이 허용된다. EU 명칭인 IGPIndication Géographique Protégée, 지리보호표시로 더 많이 대체하는 추세다. 뱅Vin은 EU의 기본 명칭으로 테이블 와인을 의미한다.

감각적인 고전미, 바쿠스

젊은 시절 고대문화와 위대한 그리스 미술작품에 심취했던 미켈란젤로는 그의 천재성를 조각으로 표현했다. 피렌체 공화국 Repubblica Fiorentina의 통치자 로렌초 데 메디치Lorenzo de' Medici, 1449~1492가 설립한 조각 학교와 고대 미술 컬렉션의 책임자였던 베르톨로의 작업실에 들어가 고전 조각에 대해 연구했다. 또한 군주의 궁전에 머물며 인문주의자들과 시인들에게 둘러싸여 르네상스 한복

판에서 이탈리아 문명의 최정수를 만끽했다. 1496년, 한 골동품상이 미켈란젤로가 제작한 〈잠자는 큐피드〉 조각상을 갓 발굴한 고대유적이라고 속여서 로마의 리아리오 추기경에게 팔았다. 추기경은 이후에 사기당한 것을 알았지만, 그 훌륭한 작품의 작가가 궁금해 미켈란젤로를 로마로 불러들였다. 덕분에 미켈란젤로는 로마로 가서 고전주의 유물과 고대 입상을 더욱 가까이에서 연구하며 세련된 기교를 익힐 수 있었다.

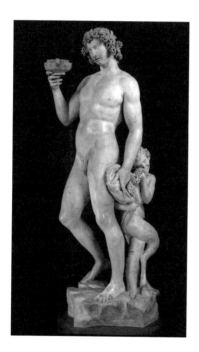

미켈란젤로 부오나로티, 〈바쿠스(Bacchus)〉, 1496~1497, 대리석, 높이 203cm, 피렌체, 바르젤로국립미술관

20대 초반의 미켈란젤로가 독립 주문을 받아 제작한 첫 작품이 〈바쿠스〉이다. 그리스 신화 속 포도주의 신 디오니소스Dionysos를 묘사한 〈바쿠스〉는 헬레니즘 거장들의 고전 조각만큼이나 육체의 아름답고 조화로운 형태와 육감적인 선이 살아있다. 고대의 이상적인 형식을 살려 당대의 새로운 영감으로 창조해낸 감각적인 작품이다. 그는 심리적이고 도덕적인 것을 표현할 때보다, 매혹적인 육체의

클래식하고 조화로운 균형이 아름다운 그라브 지역의 진귀한 명주, '페삭-레오냥 화이트' 와인. 이 와인의 주요 품종인 소비뇽 블랑은 특유의 아로마와 부케가 풍부하다.

아름다움을 조각할 때 신과 더 가까이 있다고 느꼈다. 술에 취한 바쿠스는 오른손에 잔을 들고 있고, 그리스 신화에 나오는 반인반수의 모습을 한 숲의 정령들인 사티로스Satyros는 바쿠스의 포도를 먹고 있다. 사티로스 발 아래는 사자 가죽이 늘어져 있다. 고전적이면서도 감각적인 〈바쿠스〉를 감상하다 보면 클래식과 조화로운 균형미를 자랑하는 그라브 지역 내 진귀한 명주名酒, '페삭-레오냥 화이트' 와인이 떠오른다.

'페삭-레오냥 AOC 블랑'은 소비뇽 블랑Sauvignon Blanc 품종이 중심이다. 소비뇽 블랑은 석회암 점토 토양에서 자란 특유의 정밀한 아로마와 부케가 표현되고, 자갈 토양에서 재배된 세미용Sémillon은 유연한 관대함을 떠오르게 한다. 앙금lees과 함께 오크통에서 숙성시키면 비교 불가한 풍부한 화이트 와인이 나온다.

녹색 빛을 띠는 선명하고 밝은 노란색에 자몽, 레몬의 감귤류, 흰 꽃 향, 은은한 허브와 생강, 부싯돌 미네랄 향이 순수하고 섬세하다. 침이 고이는 산도와 미네랄은 백도, 장미, 파인애플 향을 멋지게 아우른다. 바닐라, 토스트 터치는 옅고 결이 곱다. 상쾌한 자극과 생동감, 탄탄한 구조, 입체감 있는 농밀함이 균형을 이루는 드라이 미디엄 풀 바디 와인이다. 고전적이며 감각적이다. 마스카포네 치즈를 올린 도화새우나 관자, 가리비 조개, 바닷가재 등과 어울린다.

육체와 영혼의 극적 통일성, 대홍수

천재 예술가는 억누를 수 없는 창조력을 불어넣어, 독창적이고 우주적인 불멸의 이데아를 작품으로 승화시켰다. 바로 미켈란젤로가 4년간 작업한 시스티나 예배당 천장화Sistine Chapel Ceiling, 1508~1512 〈대홍수〉이다. 박력 있는 인물 묘사, 튀어나올 듯한 입체감은 조각가의 회화적 스킬로 영혼을 재현한 성스러움이 있다. 시스티나 예배당을 보지 않고서, 한 인간이 이 정도의 일을 해낼 수 있다는 것을 직관적으로 상상하는 것은 불가능하다. 우리는 노아와 몇몇 사람들만 살아남는다는 결말을 알고 있기에 이 장면의 강렬함이 증폭된다. 화면을 가득 채운 육체의 격렬함과 플라톤적 영혼은 힘과 구조감의 이상적인 통일성을 갖춘 '페삭-레오냥 레드' 와인과 같다.

'페삭-레오냥 AOC 루즈'는 힘과 유연함을 갖췄으며 잘 익은 과일 맛이 고급스럽다. 구조감이 좋고 세련되며, 원만하면서도 숙성 잠재력이 뛰어나다. 보르도 북쪽 메독 AOC와 유사하게 카베르네 소비뇽Cabernet Sauvignon, 메를로Merlot, 카베르네 프랑Cabernet Franc 등을 혼합한다. 부분적으로 오크 배럴에서 유산발효malolactic fermentation 하고, 약 12~14개월간 프렌치 오크 배럴에서 숙성한다. 새 오크 배럴은 50% 전후로 사용하고, 와인의 일부는 앙금과 함께 숙성한다.

오크통은 와인을 부드럽게 정화하고 안정화시키는 물리적 성

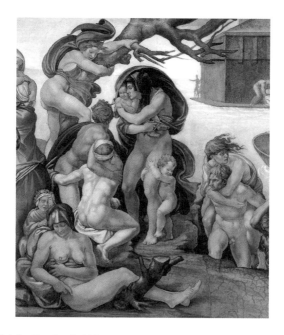

미켈란젤로 부오나로티, 〈대홍수(The Flood)〉의 부분, 1512, 프레스코, 280×270cm,
바티칸, 시스티나 예배당

질로 와인 숙성에 사용된다. 와인의 색이 더 선명해지고 향과 맛,
질감에도 영향을 준다. 오크통 내부를 불에 그을려 와인을 숙성하
기 때문에 오크나무 자체의 향과 더불어 카라멜화된 풍미가 와인
에 더해져서 향미가 풍부해진다. 새 프렌치 오크통은 토스트, 삼
나무, 시가 박스, 향신료 향이 풍부하고 타닌도 더 부드러워진다.
반면에 사용한 오크통에서 숙성한 와인은 과일과 꽃 향 위주이며
풍부함이 덜하고 너티nutty하다. 따라서 양조자는 원하는 와인 스
타일이나 품종에 적합한 정도, 와인 가격대에 따라 새 통과 사용

오크통 내부를 불에 그을려 와인을 숙성하면 오크나무 향과 더불어
카라멜화된 풍미가 와인에 더해져서 향미가 풍부해진다.

한 통을 다양하게 조합하여 사용한다.

　석류 빛이 도는 강렬한 루비색에 블랙커런트, 블랙체리, 레드
베리와 자두 등 검붉은 과일과 제비꽃 향, 말린 허브, 훈연, 이끼,
담배, 바닐라, 캐러멜, 커피, 향긋한 향신료와 미네랄 향이 고상하

고 육감적이다. 진하고 풍성하며 타닌은 부드럽고 관대하다. 농밀한 과일 맛과 잘 표현된 오크 풍미, 유순한 산도, 풍부한 질감은 훌륭한 균형을 이루며 알코올과 조화롭다. 세련되고 파워풀한 드라이 미디엄 풀 바디 와인이다. 강인한 아름다움을 위해 여성스러운 미묘함은 희생했다. 그 아름다움은 우월하지만 그런 아름다움을 구현하는 것은 드물다. 화이트 아스파라거스를 곁들인 양고기 미트볼, 쇠고기 캐서롤, 그릴에 구운 스테이크와 어울린다.

고독한 천재의 귀족적 신전, 최후의 심판

미켈란젤로는 1532년 알게 된 잘 생기고 품위 있는 귀족 청년 카발리에리에게 무조건적인 사랑을 느끼고, 사랑의 시 300여 편을 바쳤다. 이런 그의 사랑은 사람들의 입에 오르내렸고 추문이 나돌았다. 미켈란젤로가 파괴적인 욕망의 노예가 되었다고는 하나, 그는 지극히 금욕적인 사람이었고 남다른 자제력으로 그 열정을 억제하고 있었다. 이런 열정이 남긴 진한 흔적이 바로 그의 작품 속 남성들이었다.

사랑의 불꽃에 휘말려 고독을 견딜 수 없었던 미켈란젤로는 시스티나 예배당 제단 위의 벽 전체를 차지하는 〈최후의 심판〉을 남겼다. 이 그림은 실로 그 크기가 거대하다. 그림에서 그리스도는 부드러운 피부에 운동선수처럼 단련된 육체를 가진 잘생긴 젊은

남자다. 그는 팔을 들어 올리고 앞으로 걸어 나오고 있는데, 이는 세상에 무시무시한 최후의 처벌을 내리려 한다기보다 인생의 고뇌 끝에 오는 평화를 나타내는 듯하다. 대담하고 귀족적이다. 이 작품은 이후 교회로부터 '신학에 봉헌된 인간 육체의 신전'으로 인정받았다.

〈최후의 심판〉의 진정한 주제는 '문명의 함몰'이다. 고통받고 괴로워하는 인류는 도덕적, 지적 확신의 붕괴를 목격했고 두려움에 사로잡힌 채 세상이 끝나는 마지막 날 심판자이자 구원자인 예수의 보호 아래 죽은 이들이 부활하리라는 약속이 실현되기를 기다린다. 미술사가 바사리Giorgio Vasari, 1511~1574는 이 작품에 대해 이렇게 썼다.

"이 숭고한 작품은 우리 미술의 본보기로 쓰여야 한다. 신의 뜻이 세상에 임하여 이 작품을 내리셨고, 땅 위의 몇몇 인간에게 부여된 능력이 얼마나 대단한지 보여주셨다. 가장 뛰어난 소묘화가들도 이 대담한 윤곽선과 놀랄 만한 단축법을 보며 몸을 떨었다. 이 천상의 작품 앞에 서면 감각이 마비되고, 오직 이전의 작품들이 어떠했을지, 이후에 만들어질 작품들이 어떠할지 자문할 수 있을 뿐이다."

동시대에서 소외된 채 천재의 고독 속에서 거장으로 남아야 했던 것은 미켈란젤로에게 떨어진 저주였다. 공포와 경외심을 자아내는 그의 업적은 타고난 권리이다. 혜성과 같은 그의 찬란한 재능에 우리의 연약한 두 눈은 멀어버릴지도 모른다. '르네상스 거

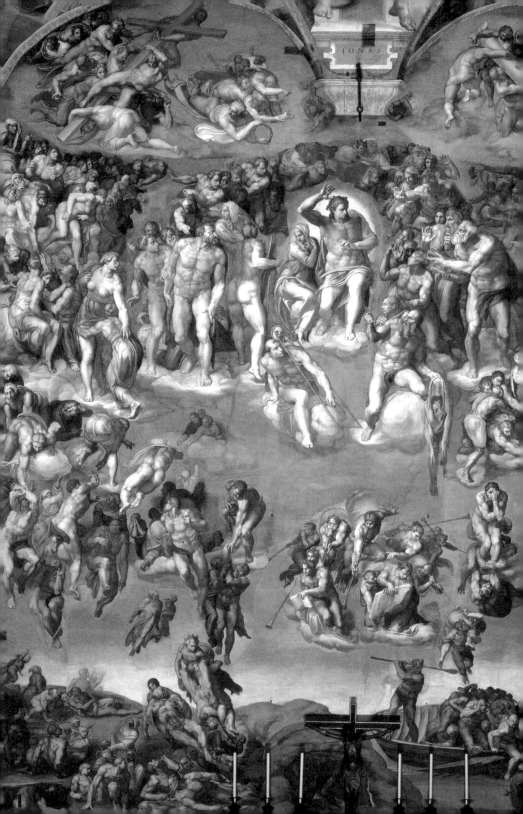

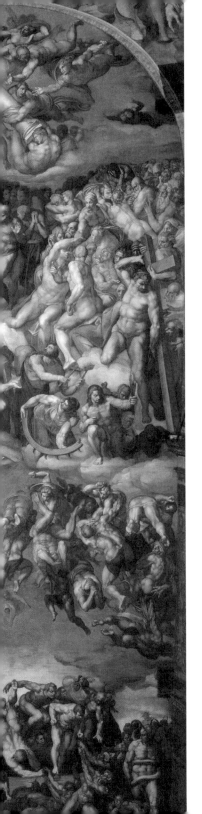

미켈란젤로 부오나로티, 〈최후의 심판(The Last Judgement)〉, 1536~1540,
프레스코, 1700×1330cm, 바티칸, 시스티나 예배당

장'의 작품다운 〈최후의 심판〉은 미술사의 전환점이 되었다. 이후 이런 작품은 나타나지 않았고, 미켈란젤로의 명성은 작품과 함께 계속 높아졌다. 이 점에서 와인 역사상 세계 최고의 와인으로 가장 먼저 분류된 프랑스 보르도 지방 '메독 그랑 크뤼 클라쎄Grands Crus Classés en 1855 중 포이약' 와인들이 떠오른다.

역사상 세계 최고의 와인으로 가장 먼저 분류된 프랑스 보르도 지방
'메독 그랑 크뤼 클라쎄 중 포이약' 와인을 생산하는 샤토. 샤토 라피트-로쉴드(위),
샤토 라투르(왼쪽), 샤토 무통 로쉴드(오른쪽)이다.

1855년 파리에서 만국박람회가 열렸을 때 보르도 상공회의소
는 최고급 와인을 대상으로 그랑 크뤼 클라쎄 와인을 분류했다. 메
독 지역을 중심으로 61개 와인이 다섯 등급의 그랑 크뤼로 분류됐
다. 메독 지역이 아닌 곳은 오직 그라브 지역에서 생산되는 샤토
오-브리옹Château Haut-Brion이었다. 오-브리옹은 보르도에서 최초
로 생산되었고, 가장 먼저 수출되어 국제적 명성을 얻은 와인이기
에 당연한 결과였다. 또한 소테른Sauternes 지역에서 생산되는 달콤
한 화이트 와인 27개도 그랑 크뤼로 분류됐다. 당시 그랑 크뤼 선
정은 와인의 거래 가격이 기준이었다. 와인의 품질과 가격이 거의
정비례했기 때문이다. 지금까지 1885년 지정된 그랑 크뤼 분류는

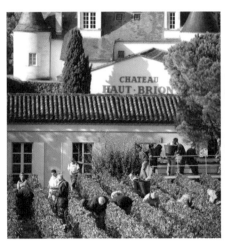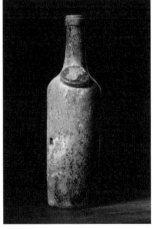

샤토 오-브리옹은 보르도에서 최초로 생산되었고, 가장 먼저 수출되어
국제적 명성을 얻은 와인이다. 1855년 샤토 오-브리옹에서 만든 와인병에서
시간의 두께와 권위를 느낄 수 있다.

큰 변화가 없다. 유일한 변화라면 1973년 2등급이었던 '샤토 무통 로쉴드Château Mouton Rothschild'가 특1등급으로 격상된 것뿐이다.

메독 지역에서 가장 널리 알려진 마을은 포이약Pauillac, 생테스테프St-Estèphe, 마고Margaux, 생쥘리앵St-Julien이다. 그중 최고를 꼽으라면 단연코 포이약 AOC를 선택할 것이다. 특1등급 샤토 5개 중 3개인 샤토 라피트-로쉴드Château Lafite-Rothschild, 샤토 라투르Château Latour, 샤토 무통 로쉴드Château Mouton Rothschild가 이곳에 있다. 포이약 와인이야말로 보르도 와인 애호가들이 열광하는 '보르도의 심장'격이다. 포이약 1등급 삼총사 와인에 녹아 있는 카베르네 소비뇽의 화려한 향과 중후한 힘을 경험한다면, 카베르네 소비뇽이 자갈 중심의 메독 토양에 가장 적합한 품종이라는 사실을 실감할 수 있을 것이다. 약 12~18개월간 프렌치 오크 배럴에서 앙금과 함께 숙성한다. 새 오크통을 사용하는 비율도 높다.

석류 빛의 강렬하고 깊은 루비색에 블랙커런트, 블랙베리, 흑자두 등 검은 과일 향, 은매화, 제비꽃, 허브, 나무, 시가, 젖은 흙, 미네랄과 타르, 동물 가죽, 초콜릿, 훈연한 오크 뉘앙스 등 복합적이고 중후한 부케가 준엄하고 품위 있다. 강하지 않은 산미에 탄탄한 골격, 정교한 타닌은 섬세한 과일 맛과 어우러져 입안 깊숙이 파고든다. 신선하면서도 집중도 있고 두터우나, 시간이 지날수록 믿음직하게 진화하는 드라이 풀 바디 와인이다. 고요한 여운은 꽉 차는 온전함과 통일감이 웅장하다. 계절 채소를 곁들인 팬에 구운 꽃등심 구이, 우둔살 스테이크와 어울린다.

불멸의 이데아, 아담의 창조

소크라테스를 통해 회화의 목적은 영혼을 재현하는 것이라고 배웠던 미켈란젤로는 '시스티나 예배당 천장화' 중 〈아담의 창조〉를 남겼다. "진정한 사랑은 상대의 육체적 아름다움보다 영혼을 사랑하는 것"이라고 말했던 소크라테스처럼, 미켈란젤로도 아름다운 '육체'의 힘과 '영혼'의 아름다움의 접점으로 나아갈 수 있었다. 카발리에리를 향한 불꽃 같은 사랑에 빠져있던 미켈란젤로는 마침내 남자들을 그릴 때 그들에게 영원성이 깃들어 있다는 사실에 주목하게 되었다. 둥근 천장의 중앙에는 창세기의 아홉 장면이

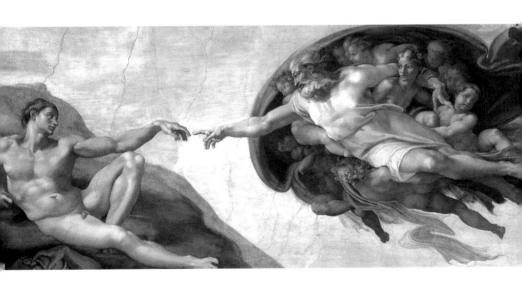

미켈란젤로 부오나로티, 〈아담의 창조(The Creation of Adam)〉, 1510~1511, 프레스코,
280×570cm, 바티칸, 시스티나 예배당

있다. 그중, 〈아담의 창조〉에서 하나님은 자신과 똑같은 모습으로 남자를 창조한다. 미켈란젤로는 인간의 모습을 온전히 드러내며, 그를 통해 그가 그토록 열망하던 '불멸의 이데아'를 보여준다.

그의 작품은 곧 미켈란젤로 자신이었다. 그의 본질적 특성인 육체와 영혼의 이중성, 맹목적인 물질주의와 고요한 이상주의가 대조를 이룬다. 이교도적인 미와 힘에 대한 도취가 그리스도교의 신비주의에 맞선다. 육체의 격렬함이 지적인 추상성을 고취한다. 이 같은 상반된 힘의 견고한 융합은 그의 고통의 근원이자, 독창적이고 우주적인 천재성의 원동력이었다. 〈아담의 창조〉에 깃든 중후한 힘과 신비로운 고요의 융합은 '메독 그랑 크뤼 클라쎄 생테스테프' 와인을 떠오르게 한다.

생테스테프 AOC는 메독 핵심 마을 중 가장 북쪽에 위치한 고요한 마을이다. 특1등급 와인은 없고, 2등급 와인 샤토 코스 데스투르넬Château Cos d'Estournel, 샤토 몽로즈Château Montrose가 있다. 특히 포이약 특1등급 와인 라피트-로쉴드와 바로 북쪽에 인접한 코스 데스투르넬은 동양적인 모습 덕분에 '보르도의 타지마할'로 불리며, 보르도 10대 와인 중 하나로 평가받는다. 적당한 자갈에 점토질 비율이 높은 심토, 상대적으로 서늘한 기후에서 자란 메를로와 카베르네 소비뇽은 산도가 높고 타닌이 강해, 숙성되는 데 시간이 오래 걸린다. 이 곳의 와인은 다른 마을에 비해 과일 풍미는 적지만 색이 진하고 견고하며 생명력이 매우 길다. 메를로 비율을 높여 유연하고 나긋한 경향을 띠게도 만들지만, 요즘은 생테스테프

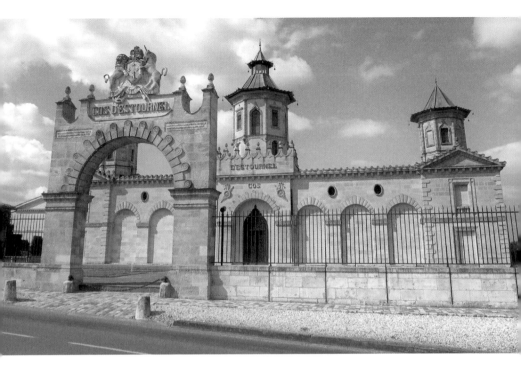

라피트-로쉴드 북쪽에 인접한 2등급 와인
샤토 코스 데스투르넬은 동양적인 모습으로
'보르도의 타지마할'로 불린다.
이 곳의 토질은 적당한 자갈에 점토질 비율이
높은 심토로 포도의 산도를 높이고
타닌을 강하게 하는 데 영향을 끼친다.

특유의 상쾌하고 돌 냄새가 특징인 와인을 강조한다. 1년 이상 프렌치 오크 배럴에서 숙성한다.

석류빛의 진하고 깊은 루비색에 제비꽃, 블랙커런트, 블랙체리, 검은 자두의 진하고 원초적인 과일 향, 삼나무, 말린 담배, 흙, 돌, 타르, 스파이시한 아로마와 발사믹, 모호한 동물 가죽과 훈연 향이 깃든 오크 뉘앙스 등 신비한 부케가 예측할 수 없을 만큼 복합적이다. 강한 타닌과 높은 산도의 확고한 구조, 심층적인 미네랄과 매끈한 질감에 녹아드는 알코올은 고전적이며 중후한 풍미를 만든다. 동양적인 고요함과 권위 있는 엄격함을 지닌 드라이 풀 바디 와인이다. 극적이고 쌉쌀한 여운은 미묘하고 촉촉하여 긴 잔상을 남긴다. 우주 속에 내던져진 유성처럼, 덮쳐오는 이 난폭한 힘을 조금도 미워하고 싶지 않다. 단순하게 조리한 붉은 육류 요리와 어울린다.

신비로운 영원한 젊음, 피에타

이상적 신비주의가 아우르는 〈피에타〉이다. 십자가에서 내려와 어머니인 마리아의 품에서 죽어가는 그리스도의 모습을 표현한 세기의 걸작이다. 〈피에타〉의 성모 마리아는 절망에 빠져 눈물짓는 어머니라기보다 우아하고 당당한 그리스 여신의 모습에 가깝다. 젊은 성모 마리아의 침착한 아름다움이 주조를 이룬다. 그리

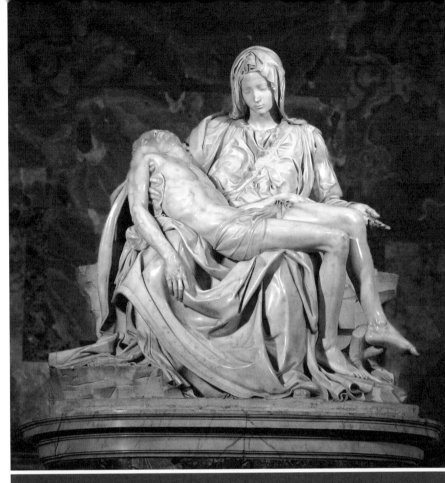

미켈란젤로 부오나로티, 〈피에타(Pieta)〉, 1499, 높이 174cm, 기단 포함 195cm, 바티칸, 산피에트로 대성당

스도의 몸은 잠든 아기처럼 성모 마리아의 무릎을 가로질러 뉘어져 있다. 선지자의 죽음을 표현했지만, 비극적 탄식보다 아름다움이 먼저 느껴진다. 영원한 젊음을 간직한 성모 마리아와 성인 그리스도 사이의 뚜렷한 대조는 종교적인 엄숙함을 느끼게 한다.

이 작품을 처음 세상에 공개했을 때 많은 논란이 있었다. 무엇보다 보는 이의 시선에서 주를 이루는 것이 마리아의 모습이어서 주객이 전도되었다는 것이다. 심지어 교회 측은 미켈란젤로에게 이를 수정할 것을 요구했지만 미켈란젤로는 이를 거부하며 다음과 같이 말했다.

"이 상은 신에게 바치는 것이니 우리에게 보이는 것이 중요하지 않소."

실제로 이 거대한 조각상은 정면에서 바라보면 그리스도의 모습은 작게 보이고 여신 같은 마리아의 모습이 중점적으로 보인다. 하지만 위에서 보면 이야기가 달라진다. 쓰러지듯 누워있는 그리스도의 온전한 모습 외에 다른 것은 보이지 않는다. 즉 미켈란젤로는 위에서 내려다 볼 절대자의 시선에 맞춰 만든 것이다. 실로 천재라는 표현 외에 다른 단어가 떠오르지 않는다.

이 외에 너무나 매력적으로 표현된 마리아의 외모도 논란거리 중 하나였다. 장성한 아들이 있는 원숙한 여성의 모습이라기에는 앳되고 생기 가득하다. 품에 안은 자의 어머니라기보다는 연인 사이로 보인다는 것이다. 그리스도의 죽음이라는 숭고한 장면을 창조하는 데 있어서 이런 불경스러운 생각이 들게 하다니, 입을 모

'생테밀리옹 프르미에 그랑 크뤼 클라쎄' 와인이 만들어지는 생테밀리옹은 1999년
유네스코 세계문화유산에 등재된 중세 모습을 그대로 간직한 마을이다.

아 미켈란젤로를 질타했다. 이렇듯 절대자의 시선이 강조된 〈피
에타〉의 신성함과 영원한 젊음을 간직한 성모 마리아의 고고함은
부드럽지만 정신을 잃게 할 정도로 아찔한 향을 내뿜는 '생테밀리
옹 그랑 크뤼 클라쎄St-Émilion Grands Crus Classés' 와인을 떠올린다.

보르도에서 가장 아름다운 중세 마을 생테밀리옹은 보르도 와
인 현대화의 중심지이다. 고딕 양식의 첨탑이 솟은 교회와 수도
원, 그리고 거대한 벽이 마을을 감싸고 있다. 중세에 생테밀리옹
은 순례자들이 성지 여행을 가는 도중에 잠시 들르는 거처였다.
작지만 관광객이 많은 '보르도의 보석' 같은 마을로, 1999년 유네
스코 세계문화유산에 등재되었다. 메독과 생테밀리옹 사이에 위

치한 지롱드 강 때문에 번거로웠던 교통은 보르도 와인 무역을 메독과 그라브를 중심으로 이루어지게 했다. 생테밀리옹 와인은 20세기에 들어서야 외국으로 수출되기 시작했다. 이런 사정으로 와인 생산지로서의 역사는 메독보다 앞서지만, 훨씬 늦게 세계적인 명성을 얻게 된다.

메독보다 100년은 늦은 1955년 그랑 크뤼 분류를 시작한 이래, 10년에 한 번씩 심사를 거쳐 재분류하고 있다. 2022년 새롭게 발표된 생테밀리옹 그랑 크뤼 클라쎄 등급의 샤토는 총 85개다. 이중 2개의 프르미에 그랑 크뤼 클라쎄 A는 샤토 파비Château Pavie와 샤토 피작Château Figeac이다. 12개 샤토는 그랑 크뤼 클라쎄 B로 선정됐다. 그러나 등급을 포기한 샤토 오존Château Ausone, 슈발 블랑Cheval Blanc, 앙젤뤼스Angélus가 더 유명하다.

메를로를 중심으로 해서 만드는 생테밀리옹 와인은 메독 와인에 비해 훨씬 부드럽고 알코올 기운도 강한 편이다. 부드러운 외모 속에 강한 성격을 내재하여, 좋은 빈티지의 경우는 장기 보관이 가능하다. 루이 14세는 생테밀리옹 와인을 신들의 음료 '넥타nectar'에 비유하기도 했다. 점토 석회질 토양에서 나온 메를로는 과일 향이 그윽하고 질감은 실크 같다. 꽃과 허브 향의 매혹은 석회질 토양에서 자란 품종 카베르네 프랑의 몫이다. 뼈대 역할을 하는 카베르네 프랑에 살집에 비유되는 메를로를 혼합한다. 12~14개월간 프렌치 오크 배럴에서 숙성한다.

오렌지 석류 빛을 띠는 깊은 루비색에 잘 익은 레드베리, 레드

샤토 오존, 샤토 슈발 블랑 그리고 샤토 앙젤뤼스 등은 생테밀리옹 프르미에
그랑 크뤼 클라쎄 A 와인이었으나 2022년 등급을 포기했다. 그럼에도 다른 와인보다 유명하다.
사진은 말을 이용한 샤토 앙젤뤼스의 포도 재배.

커런트, 체리의 농밀한 붉은 과일과 검은 자두 향, 은매화, 제비꽃, 시나몬의 향신미, 감초, 바닐라, 커피의 섬세하고 풍성한 향이 우아하고 고고하게 열린다. 차분한 산도, 은근한 미네랄, 미끄러지듯 유려한 타닌, 완벽하게 균형 잡힌 꽃과 과일의 생기 가득한 아로마와 훈제 부케는 혀 안 깊숙이 녹아든다. 시간이 흐를수록 더욱 매력적으로 진화하는 감탄할 만한 기품과 관능이 마음을 사로잡는 드라이 미디엄 풀 바디 와인이다. 잊히지 않을 만큼 신비한 길이감이 감수성에 각인된다. 고고함이 영원하다. 양배추에 싸서 쪄낸 소시지와 버섯, 전통적인 로스트 비프 및 감자 요리와 어울린다. 멋진 향이 더욱 발산되게 하려면 커다란 잔에 마실 것을 추천한다.

오직 신의 사랑만을 열망하다

미켈란젤로는 말년에 예술을 우상이자 전제 군주로 만들어버린 맹목적인 상상력에 대한 후회로 괴로워했다. 젊은 날 미켈란젤로는 신앙을 통해 천국에 도달하려고 하지 않았다. 다만 미에 대한 성찰을 통해 자신을 구원하려고 했다. 당시 육체의 아름다움을 추구하는 것은 처벌받아야 할 만큼 위험한 일이었고, 심지어 동성인 남성의 육체미를 표현하는 것은 말할 것도 없었다. 육체의 충동에서 벗어난 그는 더 이상 인간의 아름다움을 응시하거나 재창조함으로써 신에게 이를 수 있을 것이라고 믿지 않았다. 아름다움

에 기반을 둔 예술과 초기 사랑에 대한 헛된 생각을 버리기에 이르렀다. 미켈란젤로는 이런 마음을 다음과 같이 글로 남겼다.

"회화도 조각도 더 이상 나의 영혼을 달래지 못한다. 나의 영혼은 이제 십자가 위에서 우리를 껴안기 위해 두 팔 활짝 벌리고 있는 신의 사랑을 향해 있다."

우리의 인생 여정은 연약한 배를 타고 폭풍우 휘몰아치는 바다를 거쳐 마침내 항구에 이른다. 자기만 알 수 있는 반복과 패턴으로 사랑하며 의미를 부여하고, 때론 깊고 어슴푸레한 안개 속에서 서글픈 환희를 느끼기도, 때론 평생을 괴롭히는 칼날에 발목을 붙잡히기도 한다. 사막을 가로지르는 남풍처럼 건조하고 길들지 않은 몰두는 그림자도 없고 목을 축일 샘물조차 없었다. 신을 신뢰하고 나 자신을 버리는 시간이 필요하다. 고요한 강가에 앉아 보자. 그리고 감각적인 클래식 화이트 '페삭-레오냥'을 열어 잡념을 버리자. 신비하고 영원한 젊음을 지닌 '생테밀리옹 그랑 크뤼 클라쎄'로 예상치 못했던 생의 진실을 맞닥뜨리자. 불멸의 이데아 '메독 그랑 크뤼 클라쎄 생테스테프'로 우리의 영속과 영원에 대한 끝없는 갈망과도 간격을 두자. 얼음같이 차갑고 깨끗한 공기가 지금까지 우리를 붙들었던 인생에 대한 기준을 바꾸어 놓을지도 모르니 말이다.

샤토 오-브리옹이 만든 보르도 캐주얼 와인
클라랑델

1934년, 뉴욕 출신의 저명한 금융가 클라랑스 딜롱Clarence Dillon은 1855년 보르도 와인 등급 선정 시 특1급으로 공인받은 샤토 오-브리옹 Château Haut-Brion을 인수한 뒤, 혁신과 진보를 거듭하여 현재의 세련된 명품 오-브리옹을 만들었다. 오-브리옹은 클라랑스 딜롱이 자신의 포도원에서 만들어 영국 런던에 수출한 첫 번째 와인이다. 이어서 1983년, 샤토 라 미숑 오-브리옹Château La Mission Haut-Brion도 인수한다.

역사를 거슬러 올라가면 그라브 지역 페삭-레오냥 마을에 위치한 라 미숑 오-브리옹과 오-브리옹은 동일한 도멘이었다. 훌륭한 문화적 자산이라고 할 수 있는 두 곳은 소유주는 같지만 와인의 특성은 다르다. 스타일도 다르고 맛을 구성하는 성분도 다르다. 테루아가 갖는 신비라

고 할 수 있을 만큼 라 미숑 오-브리옹은 남성적이지만, 오-브리옹은 섬
세하고 미묘하다.

2005년, 현 소유주이자 클라랑스의 증손자인 룩셈부르크 왕자 로버
트Prince Robert de Luxembourg의 지휘 아래 오-브리옹을 만드는 와인메이킹
팀이 새로운 컨셉의 보르도 캐주얼 와인 브랜드, 클라랑델Clarendelle을
탄생시켰다. 클라랑델은 프리미엄급 대중 와인으로 가격 대비 품질이
탁월하다. 특히 세계의 여러 언론들이 "합리적인 가격으로 샤토 오-브
리옹의 품질을 맛볼 수 있는 완벽한 균형미와 개성 있는 향을 갖춘 와
인"이라고 극찬했다.

클라랑델은 2년 연속 아카데미영화 박물관Academy Museum of Motion
Pictures의 공식 와인 파트너로 선정되어, 오스카 시상식과 모든 오스카 관
련 행사에서 전 세계 유명 스타들을 위한 와인을 독점적으로 제공했다.

전통과 아방가르드를 융화한
에드가 드가 그리고
부르고뉴 와인 1

우리는 모두 죽음을 두려워한다. 그러나 진심으로 무언가에 전념할 때는 죽음에 대한 두려움은 사라진다.

"인간은 죽음을 두려워하고 우주에서 우리의 위치를 묻죠. 예술가의 책임은 절망에 굴복하지 않고 존재의 공허함을 채워줄 해답을 주는 거예요. 표현이 힘 있고 명확해요. 패배주의자처럼 굴지 마요."

우디 앨런 감독의 영화 〈미드나이트 인 파리〉에서 1920년대로 타임슬립 한 배경 속, 미국 소설가이자 비평가 거트루드 스타인 Gertrude Stein, 1874~1946이 작가 지망생인 주인공 길 펜더에게 한 말이

다. 그녀는 자신이 글을 잘 쓰지 못할까 봐 두려워 현실 도피하려는 길에게 우리가 살아가야 하는 시간은 현재이며, 우리의 삶을 불안하고 복잡하게 하는 문제들을 해결하기 위해서는 스스로 내면을 들여다보라고 권한다. 진정한 자기성찰적 삶을 강조한 것이다.

우리의 시각적 인상을 포괄적으로 바꾼 에드가 드가Edgar Degas, 1834~1917의 예술 세계는 독창적인 시야, 다양한 실험과 풍부한 표현으로 고전주의와 근대 미술의 연결고리 역할을 했다. 그는 유복한 집안에서 태어나, 당시 동료 화가들이 자주 겪었던 물질적 문제에서 자유로울 수 있었다. 회화와 드로잉, 조각뿐만 아니라 사진에도 능통했으며 목탄, 모노타이프monotype, 판화와 파스텔 등 다양하고 독창적인 기법으로 선과 색채의 순수한 시각적 효과를 극대화했다. 전통과 새로움을 융화시키려 했던 드가는 사실주의와 인상주의의 영향을 받았다.

그는 당대 주요한 미학 운동들에 정통하면서도 독립적이었으며, 자신만의 개념을 추구했다. 경마장과 기수, 발레와 무용수, 카페와 가수, 일상 속 여인 등 파리의 근대 생활에서 찾은 주제로 인물의 순간적인 동작과 포즈를 재현함으로써 일상생활에서 경험하는 개인의 소외와 덧없는 일시성 문제를 통찰했다.

"모더니티란 일시적이고, 덧없고, 임의적인 모든 것이다. 그리고 모더니티의 절반은 예술이며, 나머지 절반은 영원히 변하지 않는다."

프랑스 현대 시의 창시자이자 미술평론가인 보들레르Charles

Baudelaire, 1821~1867의 말이다. 드가는 보들레르가 말하는 근대성에 동조하며 이를 통해 자신의 근대성을 입증했다. 그는 근대 예술의 임무를 근대적인 현실 생활에 존재할지도 모르는 "덧없이 사라지는 영원"을 포착하는 것이라고 생각했다. 샹파뉴가 프랑스의 영혼이라면, 부르고뉴Bourgogne는 프랑스의 위장이라고 불릴 만큼 최고의 식재료로 차려낸 풍성한 식탁에 어울리는 와인이 나온다. 와인 애호가의 심장을 훔칠지 모를 마법같은 '부르고뉴 와인'은 덧없지만 순간의 행복감을 영원히 붙잡아두려는 드가의 예술적 순수함과 닮아있다.

세계에서 가장 오랜 와인 역사를 가진 산지 중 하나인 부르고뉴.

부르고뉴는 옛 프랑스 공국 중에서 가장 부유했고, 세계에서 가장 오랜 역사를 가진 와인 산지 중 하나다. 부르고뉴 AOC는 하나의 큰 포도밭이 아니라 여러 독특하고 뛰어난 와인 산지를 포괄하는 지방 이름이다. 부르고뉴의 중심지인 '황금의 언덕'이라는 뜻의 코트 도르Côte d'Or는 샤르도네와 피노 누아의 본향이다. 이곳에서는 세계에서 가장 인기 있는 값비싼 레드 와인과 드라이 화이트 와인을 만든다. 코트 도르는 남쪽의 코트 드 본Côte de Beaune과 북쪽의 코트 드 뉘Côte de Nuits로 이루어져 있다. 코트 도르의 위쪽에는 샤블리Chablis, 아래쪽에는 코트 샬로네즈Côte Chalonnaise와 마꼬네Mâconnais가 있다.

평범하지 않은 감각의 위력이 펼쳐진 풍경

에드가 드가는 시각적 표현의 자유를 선사한 모노타이프를 즐겼다. 모노타이프는 동판이나 유리판 위에 잉크나 물감으로 그림을 그리고, 그 위에 종이를 올려 오로지 한 작품만 찍어내는 판화이다. 1890년, 부르고뉴 지방 여행을 다녀온 드가는 판화에 파스텔이 풍부한 드로잉이 혼합된 채색 모노타이프 〈풍경〉 시리즈를 제작했다. 이 기법은 이미 명암이 나타나 있는 바탕에 자유롭게 색채를 구사할 수 있어서 몽환적인 느낌이 표현된다. 이 작품은 1892년 11월에 프랑스 대표 화랑인 뒤랑 뤼엘Paul Durand-Ruel에서

에드가 드가, 〈풍경(Landscape)〉, 1892, 종이에 유채로 모노타이프, 파스텔,
27.1×35.8cm, 코펜하겐, 글립토테크미술관

개최한 드가의 개인전에서 선보였다.

　예술적 방법을 다양하게 모색하는 드가의 탐험 중심에는 드로
잉이 있었다. 드가에게 드로잉이란 지루한 관례가 아니라 실험을
위한 도전이었다. 그의 수많은 드로잉 기법과 개성적인 표현 양식
을 들여다보면, 빠르고 정확한 스케치가 특징이다. 이는 그의 비
범한 정확성과 세심함을 보여준다.

　"선은 형태가 아니다. 그것은 우리가 형태를 바라보는 방식이
다."

드가가 가진 선에 대한 견해다. 당시에는 아무도 생각하지 못한 피사체에 대한 접근법이었다. 그에게 화면은 지나가면서 포착한 다채로운 색채들의 인상이며, 평범하지 않은 감각의 위력을 드러낸다. 순수하고 투명한 〈풍경〉의

'부르고뉴 샤르도네'는 샤르도네 단일 품종으로 만드는 화이트 와인이다.

몽환적 자연에서 섬세하지만 풍부한 '부르고뉴 블랑'의 감각이 느껴진다.

　'부르고뉴 샤르도네Bourgogne Chardonnay'는 샤르도네 단일 품종으로 만든 화이트 와인이다. 포도송이 전체를 사용하여 양조하며, 228*l* 오크 배럴(약간의 새 오크 배럴)에서 8~10주 동안 자연 발효한다. 11개월 정도 효모 앙금과 함께 숙성하고 걸러낸 후 병에 넣는다.

　연둣빛이 감도는 볏짚색에 신선한 라임, 감귤, 노란 사과, 복숭아, 구아바 등 열대 과일과 꽃 향, 미네랄 노트, 꿀, 호두, 견과 향이 다채롭고 정교하다. 입안에서는 배, 사과 등 복합적인 과실 풍미와 미네랄 터치의 섬세하고 깔끔한 맛이 훌륭한 산도와 함께 균형감을 이루는 미디엄 바디 와인이다. 전통적인 신선함과 유연하게 흐르는 부피감이 평형을 이루며 잠재적인 긴장감과 감각적인

균형을 보인다. 대중의 욕망에 휘둘리지 않은 견고함과 풍부함이 공존한다. 식전주, 고기를 가공해 만드는 샤퀴테리Charcuterie, 해산물, 닭고기, 생선구이와 어울린다.

몽환적 생동감이 느껴지는 바위가 있는 풍경

드가는 "회화는 우선적으로 화가가 지닌 상상력의 산물"이라고 말했다. 그는 자연을 충실하게 재연한 회화를 단호히 거부했다. 드가는 작업실이 창조적이고 새로운 것을 고안하는 연구자들을 위한 장소라고 했다. 그는 그곳에서 풍경화를 구성하는 요소들을 배열하는 규칙을 염두에 두지 않고 '변형' 원리를 자유롭게 적용했다. 그는 단지 노출하고 기록할 뿐인 사진보다 예술가의 눈을 매개로 새롭게 고안한 것과 상상력이 더 우월하다는 예술적 방법론의 본질을 증명했다.

드가의 채색 모노타이프를 보면 19세기 미술가가 아니라 20세기 작가인 마크 로스코Mark Rothko, 1903~1970의 그림처럼 보인다. 그의 작품이 이처럼 시대를 뛰어넘는 세련된 화법으로 보이는 데는 이유가 있다. 단순하고 투명한 〈바위가 있는 풍경〉은 석양을 머금은 듯한 생동감 있는 색채로 물들어 있는 것처럼 보인다. 이 몽환적인 홍조紅潮의 호소력은 자연스럽게 '부르고뉴 루즈'를 떠오르게 한다.

에드가 드가, 〈바위가 있는 풍경(Landscape with Rocks)〉, 1892, 종이에 유채로 모노타이프,
파스텔, 27.1×35.8cm, 애틀랜타, 하이뮤지엄

코트 도르의 포도밭 등급은 지구상에서 가장 정교하게 분류되어 있다고 해도 과언이 아니다. 19세기 중반, 법제화된 규정에 따라 4개 등급으로 분류됐다. 각각의 등급은 와인 레이블에 명확히 표기해야 한다. 최고 등급은 그랑 크뤼다. 현재 32곳의 그랑 크뤼 포도밭이 있고, 대부분은 코트 드 뉘에, 그리고 코트 드 본에도 있다. 다음 등급은 프르미에 크뤼다. 마을을 의미하는 코뮌commune 이름 뒤에 포도밭 이름을 붙인다. 세 번째 등급은 아펠라시옹 코뮈날Appellation Communale이다. '빌라주village' 와인이라고도 한다. 마

'부르고뉴 피노 누아'는 피노 누아 단일 품종으로
만드는 레드 와인이다.

지막 등급은 위치가 덜 좋은 곳에 있는 포도밭들로, 부르고뉴 레지오날Régionale 와인이라 부른다.

'부르고뉴 피노 누아 Bourgogne Pinot Noir' 역시 피노 누아 단일 품종으로 만든 레드 와인이다. 줄기를 제거하고 양조하며, 15개

월 정도 앙금과 함께 228*l* 오크 배럴(약간의 새 오크 배럴)에서 숙성하고 걸러낸 후 병입한다.

투명감이 도는 연한 루비색에 신선한 레드베리와 타르트체리, 석류, 딸기의 향긋한 야생 베리와 장미꽃 향, 달콤한 무화과, 계피, 정향, 허브향이 다층적이며 차분하다. 투명하고 순수한 과즙과 대비되는 섬세하지만 견고한 타닌, 깔끔한 산미와 화사한 다육질 질감이 돋보이는 드라이 미디엄 바디 와인이다. 세심한 전통 스타일에 현대적인 아름다움을 얹었다. 희미한 빛을 머금은 듯 밝고 사랑스러운 생동감에 깊이의 체계까지 갖추었다. 연어 요리, 버섯 아스파라거스 샐러드, 가금류 등 가벼운 음식과 어울린다.

시선을 사로잡는 우아한 존재감, 스타 무용수

드가는 자신의 예술적 방법에 대해 "순간의 인상을 의도적인 미학적 목표와 상상력에 종속시키는 전환 과정"이라고 설명했다. 빈 무대에서 혼자 도는 동작을 취하는 프리마돈나는 '스타 무용수' 그 자체다. 우아하게 들어 올린 양팔, 한쪽으로 선 다리, 약간 기울어진 머리 등은 발레의 우아한 아라베스크 동작을 정확하게 그려냈다. 꽃으로 장식된 발레 의상 튀튀에 비치는 부서질 듯한 빛과 목에 두른 검정 벨벳 리본이 공간을 가르는 모습은 마치 실제로 스쳐 지나가는 한순간을 보는 듯하다. 발레리나는 순간 속에 고정되어 있다. 그녀는 줄기에 달린 꽃송이처럼 다른 쪽 다리로 균형을 잡고, 관람자로 하여금 프리마돈나가 빠져버릴 듯한 심연을 흥미롭고도 불안하게 바라보도록 한다. 드가는 이 프리마돈나가 무대에서 춤추기 위해 얼마나 큰 노력을 했을지 꿰뚫어 보고 있다. 예술적인 존재로서 꽃송이 같은 〈스타 무용수〉는 감미롭게 미각을 사로잡는 '뫼르소Meursault 블랑'의 화려함 같다.

1098년 시토Cîteaux 수도사들이 코트 드 본의 뫼르소 마을에 포도나무를 심었다. 중세 초기, 교회는 영성체를 위한 포도주가 필요했지만, 수도원 내에서 소비하는 양이 더 많았다. 12세기 초 베네딕투스회에서 분파한 시토회는 교리가 엄격하기로 유명했다. 시토회 수도사들은 무슨 일을 하든 완벽히 했고, 하나님이 만드신 창조물을 돌보는 데 마음을 다해야 한다고 생각했다. 이들은 토양

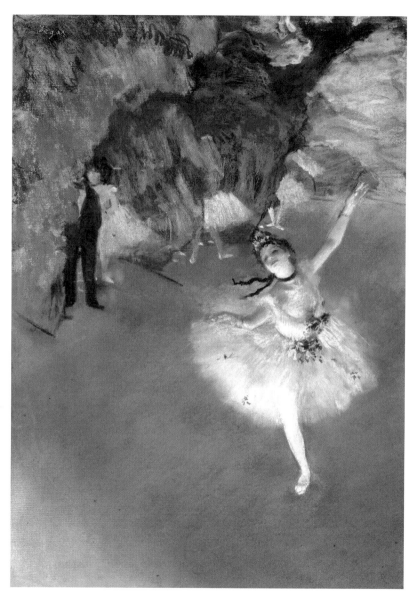

에드가 드가, 〈스타 무용수(The Star)〉, 1876~1877, 모노타이프에 파스텔,
58×42cm, 파리, 오르세미술관

과 기후, 포도 재배와 와인과의 관계를 체계적으로 연구했다. 그리고 특정 포도밭의 포도로 빚은 와인은 나름의 특징이 있는데, 이 특징은 해가 바뀌어도 이어진다는 사실을 밝혀냈다. '크뤼Cru' 개념이 만들어진 배경이다. 그 결과 고급 와인이 탄생했다. 시토회에서 만든 와인이 어찌나 유명했던지 사람들은 포도밭을 수도원에 헌납했고, 나라에서는 십일조나 세금을 면제해주는 등 특혜를 내렸다.

뫼르소 AOC에서는 소량의 레드 와인이 생산되기도 하지만, 화이트 와인이 지배적이다. 쌉쌀하고 건조한 아몬드, 갓 구운 빵 껍질, 노란 사과 향 등 매력적인 화려한 풍미가 입안을 가득 채우며 미끄러지듯 감미롭고 풍부한 복합적인 맛이다. 한마디로 진하고 풍성하며 화려한 와인이다. 그랑 크뤼는 없지만 19개 프르미에 크뤼가 있다.

'뫼르소 프르미에 크뤼Meursault 1er Cru' 포도원은 석회암 암석 심토에 점토 석회암 토양의 가파른 경사면에 위치한다. 이곳의 올드 바인old vine, 수령이 오래된 포도나무 샤르도네로 만든다. 포도송이 전체를 사용하여 양조하며, 228*l* 오크 배럴에서 12개월간 앙금과 함께 유산 발효 및 숙성한다. 10~12℃에 음용하기를 권장하며, 20년 정도의 숙성할 수 있는 잠재력을 지닌다.

은빛 하이라이트의 황금색에 잘 익은 노란 사과, 감귤류, 노란 자두, 복숭아, 살구 등 열대 과일 향과 산사나무, 엘더플라워, 고사리, 라임, 레몬 버베나의 꽃과 식물 향, 흰 부싯돌의 미네랄, 구운

아몬드와 헤이즐넛 향이 풍부하다. 버터와 꿀같은 살집 있고 기름진 미감과 신선한 과즙이 절묘하게 균형을 이루고 산도와 미네랄이 입 안을 씻어 주며 아삭하고 우아한 질감, 강력한 구조의 긴 여운을 지닌 드라이 풀 바디 와인이다. 놀랄 만큼 화려하고 감미로운 샤르도네의 천국이다. 고급스럽고 질감 좋은 생선, 육류, 송아지 고기나 가금류, 소스를 곁들인 구운 바닷가재, 버터에 구운 왕새우와 어울린다.

나비의 영혼을 단 발레 장면

오늘날까지 드가를 유명하게 만든 발레리나 그림의 시작은 1870년대다. 다른 주제보다 발레 그림이 잘 팔리던 때다. 당시 대표적인 프랑스 화랑이었던 뒤랑 뤼엘은 "수집가들은 춤추는 소녀만을 영원히 원하게 될 것"이라고 기록하기도 했다.

계속해서 발레리나를 그리던 드가는 보이는 것이 무엇인가에서 '어떻게 그릴 것인가'로 작품의 초점을 옮겼다. 이러한 변화는 획기적인 공간 구성과 배치, 다채로운 색의 사용으로 이어졌다. 〈발레 장면〉에서 이런 그의 변화를 잘 느낄 수 있다. 무용실 전체 중 화면으로 채택된 부분은 더욱 단편적인 느낌을 준다. 움직이고 있는 형태에 대한 드가의 관찰은 마침내 움직이고 있는 형태를 화면 안에 구성하는 데까지 이른다. 그의 작품 속 발레리나들

에드가 드가, 〈발레 장면(Ballet Scene)〉, 1878~1880, 모노타이프에 파스텔,
200.4×40.8cm, 소장처 미상

의 몸짓에서는 유연한 율동감이 흐른다. 나비의 영혼을 단 발레리
나들의 부드러운 우수에서 코트 드 본의 '오세-뒤레스 루즈Auxey-
Duresses Rouge'가 떠오른다.

　오세-뒤레스Auxey-Duresses AOC는 뫼르소와 몽텔리Monthelie 사이
계곡의 바로 옆에 있는 마을이다. 그랑 크뤼는 없고 9개의 프르미
에 크뤼Premier Cru가 있다. 루즈와 블랑의 생산량은 약 2:1 정도이
다. 루즈는 검붉은 베리 향에 숙성되면 가죽, 향신료, 사향과 훈제
향 같은 동물적 느낌의 섬세한 부케로 발전한다. 와인이 숙성 초
기에 해당하는 영young한 시기에는 약간 견고하나 곧 유연하고 부
드러워지는 타닌, 균형 잡힌 맛과 스타일이 특징이다.

　'오세-뒤레스 루즈'는 석회암과 점토 토양에 식재된 피노 누아

를 사용한다. 줄기를 제거하고 양조하며, 15개월 정도 앙금과 함께 228*l* 오크 배럴(소량의 새 오크 배럴)에서 숙성한다. 15~16℃에 음용하기를 권장하며, 15년 정도의 숙성 잠재력을 지닌다.

어둡지도 연하지도 않은 아름다운 루비색에 신선한 레드베리, 블랙체리와 멀베리, 석류 등 검붉은 베리와 장미, 제비꽃, 작약 등의 말린 꽃, 계피, 정향, 무화과, 후추, 감초 향이 경쾌하고 세련됐다. 부드러운 타닌, 생생한 산미와 우아한 질감이 돋보이는 드라이 미디엄 바디 와인이다. 유연하고 율동감 있는 섬세한 미주다. 구운 생선, 냉 햄, 돼지고기나 송아지 구이, 케밥, 허브를 곁들인 파스타, 치킨 리조토와 어울린다.

진실, 영원한 순간 그리고 분홍 옷을 입은 무용수들

드가는 흘러가는 순간의 단면을 포착해 순간의 가치를 부여하려고 애썼다. 드가에게 발레는 '그리스인의 조화롭고 통일된 움직임이 남아 있는 모든 것'을 의미했다. 그가 재현한 순간순간에 나타난 시간의 구조는 역동적인 움직임과 순수한 마비 상태, 즉 동작과 정지를 동시에 담고 있다. 드가는 대상을 새롭게 배치하면서 화면을 끊임없이 연구했고, 그 결과 생생한 그림들이 탄생했다. 그의 그림은 사라지는 것과 견고한 것, 외양과 진실, 허구와 과장되지 않은 있는 그대로의 것이 더 이상 구별되지 않는 세계를 표

현한다. 드가의 진실, 즉 덧없는 순간을 영원히 포착하려 했던 〈무대 세트 사이의 분홍 옷을 입은 무용수들〉의 고혹적인 색채는 화사하고 에너지 넘치는 '블라니Blagny 루즈' 와인으로 표현된다.

레드 와인 명칭인 블라니 AOC는 뫼르소와 퓔리니-몽라쉐 Puligny-Montrachet 사이의 오르막 마을로, 잘 알려지지 않은 곳이다. 블라니에 샤르도네를 심으면 뫼르소-블라니가 된다. 뫼르소의 지명도 때문에 많은 생산자들이 샤르도네를 심어서, 레드 와인은

에드가 드가, 〈무대 세트 사이의 분홍 옷을 입은 무용수들(The Pink Dancers, Before the Ballet)〉, 1884, 캔버스에 유화, 38×44cm, 애틀랜타, 하이뮤지엄

10% 정도밖에 생산되지 않는다. 그러나 이곳은 블라니 레드 와인의 최고 품질이 나오며, 풍부한 검붉은 베리 향에 구조가 튼튼하다.

'블라니 프르미에 크뤼'는 석회암이 섞인 점토 토양에서 재배한 피노 누아를 사용한다. 석회암의 암석 심토는 순수한 과일 향, 짭짤한 염분과 강한 부싯돌flint 미네랄, 섬세한 타닌 특징을 와인에 부여한다. 줄기를 제거하고 양조하며, 약 15개월간 앙금과 함께 228*l* 오크 배럴(새 오크 배럴 약간)에서 숙성한다. 16~17℃에 음용하기를 권장하며, 20년 정도의 숙성 잠재력을 지닌다.

빛나는 하이라이트의 아름다운 루비 컬러에 신선한 블랙체리, 레드베리, 석류 등 검붉은 야생 베리와 장미, 제비꽃, 작약 등의 말린 꽃, 무화과, 계피, 정향, 후추, 감초의 강렬한 향신료 향이 고혹

'블라니 루즈'는 검붉은 과일의 넘치는 과즙과 짭짤한 미감이 고혹적인 와인이다.

적이고 화사하며 깊다. 향기로운 과즙이 넘치고, 풍부하며 정교한 타닌, 청아한 산미와 우아한 질감, 독특한 미네랄, 짭짤한 미감, 넘치는 에너지가 돋보이는 미디엄 풀 바디 와인이다. 조화롭고 통일된 모든 역동적 요소가 깊은 일체감으로 호흡한다.

덧없이 사라질 것과 영원히 존재할 것에 관한 성찰

"사람들은 보고 싶은 대로 본다. 그것이 거짓이라면, 바로 그 거짓이 예술의 기초가 된다."

드가가 한 말이다. 세상을 보는 그의 독특한 방식은 결국 거짓이 진실의 개념을 전달하기도 한다는 것을 담고 있다. 예술가는 자신의 의도를 작품에 담기 위해 같은 대상을 열 번, 심지어 백 번이라도 시도해야 한다는 엄청난 관찰력과 긍정의 집중력으로, 즉각적인 인식을 넘어선 구성된 기억을 통해 이를 작품으로 남겨야 한다.

드가는 상투적인 의미에서 19세기 낭만주의 이후의 전형적인 전위미술가는 아니었다. 그는 미술, 음악, 문학에 백과사전적 식견을 갖췄고 교양도 있었으며, 모든 일을 격식과 규칙에 맞춰 처리하는 사람이었다. 드가의 예술은 근대를 샅샅이 분석한 결과, 부분적이고 임의적인 인식을 이미지로 전환했다. 그는 특히 생활에서 경험하는 고독과 소외, 그리고 대중적 즐거움의 심연을 분석한

예술가였다. 말할 수 없는 것을 가시화하고, 다양한 시각적 형식을 멋지게 결합했다. 그가 그린 주제들은 사소하고 일상적이지만 어느 그림과도 비교할 수 없는 완벽한 구도, 19세기에 가장 현학적인 구도를 구사했다. 그는 우리에게 자신의 작품에서 현실을 보라고 요구한다.

그의 예술은 아름다움으로 우리의 고통을 지배한다. 이른 저녁, 뭔가 허무하고 텅 비어 있는 것 같은 상태라며 눈물 떨구는 친구를 위해 전통과 아방가르드를 융화하며 다음 세대를 향해 진화하고 있는 부르고뉴 와인을 열어보자. 나비의 영혼을 단 발레리나처럼 나풀거리는 '오세-뒤레스 루즈'로 후각의 즐거움을 흔들어 깨우고, 우아함이 담겨있는 '뫼르소 프르미에 크뤼'를 마시며 덧없이 사라질 것과 영원히 존재할 것에 관하여도 구분지어보자. 밤이 내리고 친구의 눈가가 말랐을 즈음에는 영원한 순간으로 남을 '블라니 프르미에 크뤼'와 함께 우리의 진실을 각인하자. 내면의 본질에 삶의 가치를 두고 자신에게 한 발짝 타협할 수 있는 공간을 마련해두자고. 우리를 절벽 끝으로 내모는 것은 상황이 아니라 바로 우리 자신이므로.

부르고뉴 와인의 수호자
도멘 페블레

도멘 페블레Domaine Faiveley는 1825년에 부르고뉴 중심부인 뉘-생-조르주Nuit-Saint-Georges에 설립되어, 7대째 이어오는 가족 경영 와이너리이다. 와인 평론가 로버트 파커는 그의 저서 《버건디Burgundy》에서 "로마네-콩티 만이 페블레보다 뛰어난 와인을 생산한다"라고 극찬한 바 있다. 총생산 와인 중 80% 이상을 자가 포도밭에서 포도를 공급받는 페블레는 부르고뉴에서 가장 넓은 포도밭을 소유한 도멘이기도 하다. 120헥타르 이상 규모의 소유 포도밭에서 그랑 크뤼 와인 10종과 프르미에 크뤼 와인 20종을 생산한다.

페블레가 경이로운 점은 코트 드 뉘, 코트 드 본, 코트 샬로네즈 등 부르고뉴 전역 최고의 지역에서 와인을 생산하면서도, 개별 테루아

의 섬세하고 고급스러운 특징들을 잘 표현한다는 것이다. 페블레의 여러 모노폴 테루아 중 하나인 '코르통 클로 데 코르통 페블레 그랑 크뤼 Corton Clos des Cortons Faiveley Grand Cru'는 저명한 로마네-콩티와 더불어 특정 와이너리 이름을 그랑 크뤼 와인에 표기할 수 있는 와인이다.

2005년, 이르완 페블레Erwan Faiveley는 아버지 프랑수아François로부터 와이너리 관리를 물려받았다. 그는 선조들의 가치관을 충실히 유지하면서 새로운 여동성을 불어넣는 투자 프로그램을 시작했으며, 와인 제조 및 숙성 방법을 현대화했다.

프랑스와 전 세계 최고의 셰프들에게 높이 평가받고 있는 페블레는 와인 생산자를 넘어선 부르고뉴 와인 역사와 품질을 지켜나가는 수호자다. 페블레는 순수한 과즙이 풍성한 '부르고뉴 피노 누아' 혹은 황홀한 미주의 '뮈지니 그랑 크뤼' 등 페블레의 이름이 붙은 모든 와인으로 우리를 사로잡는다.

범접할 수 없는 신화적 존재
레오나르도 다빈치 그리고
부르고뉴 와인 2

"홀로 행하고 게으르지 말며 비난과 칭찬에 흔들리지 말라. 소리에 놀라지 않는 사자처럼 그물에 걸리지 않는 바람처럼 진흙에 더럽히지 않는 연꽃처럼 무소의 뿔처럼 혼자서 가라."

최초의 불교 경전 《수타니파타》의 '성인의 장'에 나오는 명구다. 세상의 온갖 고난과 번뇌 속에서도 자기 확신을 가지고 거리낌 없이 살라는 뜻이다. 즉 흔들림 없는 소신을 강조한 말로, 남에게 이끌려 가지 말고 남을 이끄는 사람이 되라는 권고다. 열반에든 법정 스님도 오두막 한 쪽 벽에 적어두고 늘 외웠다고 한다.

인류 최고의 천재 중 한 명인 레오나르도 다빈치 Leonardo da Vinci,

1452~1519는 르네상스 시대 회화나 조각의 조형 예술 분야에서 독보적인 존재였을 뿐만 아니라 과학자, 해부학자, 음악가로서도 동시대인에게 깊은 인상을 남겼던 만능 예술가이다. 변덕스러운 성격과 동성애 취향에도 불구하고, 다빈치의 명석한 통찰력과 예술적 천재성은 15세기 르네상스 미술을 완벽하게 완성했다고 평가받는다. 예술 장르뿐 아니라 그가 시도했던 모든 분야에서 중요한 역할을 한 그의 드로잉 실력은 매우 탁월했는데, 동시대 어떤 예술가도 다빈치처럼 광범위한 소재와 작품성 있는 드로잉을 남기지 못했다.

다빈치는 사실주의의 교양과 기교, 개성 있는 회화적 상상력으로 깊은 정신적 내용을 객관적으로 표현하는, 주관과 객관이 조화를 이룬 고전 예술의 정점에 도달했다. 인체 해부를 묘사한 그의 그림들은 의학 발전에도 영향을 끼쳤고, 과학적 연구는 수학·물리·천문·식물·해부·지리·토목·기계 등 다방면에 이른다. 이들에 관해 그가 직접 쓴 기록이나 인생론·회화론·과학론 등 이론서가 많이 남아 있다.

르네상스의 가장 훌륭한 업적인 원근법과 자연에의 과학적인 접근, 인간 신체의 해부학적 구조, 이에 따른 수학적 비율 등이 그에 의해 완성되었다. 그의 작품 〈최후의 만찬〉, 〈모나리자〉, 〈암굴의 성모〉, 〈동방박사의 예배〉 등은 '인류의 걸작'으로 평가받는다.

레오나르도 다빈치는 초자연적 은총이 오직 한 사람에게만 집중된 르네상스를 대표하는 가장 위대한 예술가일 뿐 아니라, 지구

상에 생존했던 가장 경이로운 천재 중 한 명이다. 한 마디로 그는 '호모 우니베르살리스Homo Universales, 만능 인간'였다. 르네상스 황금기에 비할 데 없는 인류의 걸작을 창조한 천재 다빈치는 세계가 공인한 부르고뉴 황금 언덕의 신화적 레드 와인과 완벽한 드라이 화이트 와인과 닮아있다.

미美와 덕德을 갖춘 지네브라 데 벤치의 초상

르네상스 천재, 예술의 마법사 레오나르도 다빈치가 표현한 〈지네브라 데 벤치의 초상〉이다. 이 초상화는 화가 레오나르도의 작품 중에서 기록으로 확인할 수 있는 가장 오래된 것이다. 또한 관습적인 회화 표현에 의존한 종교화를 뛰어넘었다는 점에서 그가 그린 최초의 비종교적이고 세속적인 작품이다. 초상화의 주인공인 지네브라는 15세기 후반 피렌체에서 미모와 지성으로 유명했던 여성이다. 옛 플랑드르Flandre 회화의 거장들이 구사했던 아름다움과 우아함을 겸비한 사실주의 양식과 꼼꼼한 세부 묘사가 두드러진 초상화 기법에서 영향을 받은 이 작품은 "미美는 덕德을 장식한다"라는 여성의 미와 덕의 관계를 표현했다.

대각선으로 기울어진 여인의 상반신은 관객을 정면으로 바라보는 얼굴과 대조를 이룬다. 이는 생기 없는 표정의 그림임에도 역동성을 발산한다. 중경에 묘사된 로뎀나무 덤불은 화관처럼 지

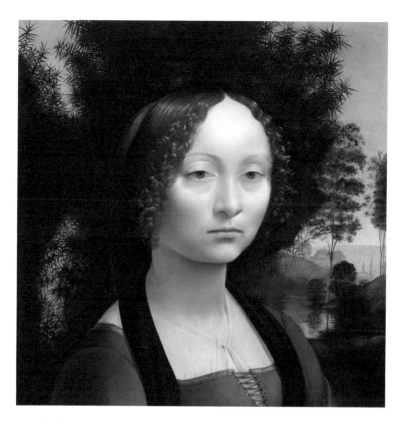

레오나르도 다빈치, 〈지네브라 데 벤치의 초상(Portrait of Ginevra de'Benci)〉, 1474~1478,
나무판에 유채와 템페라, 38.1×37cm, 워싱턴, 국립미술관, 에일사 멜런 브루스 기금

네브라의 머리 주위를 둘러쌌다. 이탈리아어로 로뎀나무를 뜻하
는 '지네프로Ginepro'는 모델의 이름과 발음이 비슷하다. 이러한 암
시는 지네브라의 미덕을 칭송하는 기능을 하고, 지네브라의 우아
한 아름다움 역시 그녀의 덕을 표현한다. 또한 르네상스 시대에
로뎀나무는 정숙함의 상징이기도 하여, 〈지네브라 데 벤치의 초

상)은 순수하고 귀족적인 아로마에 은밀한 산미가 감미로움을 더욱 아름답게 만드는 '퓔리니-몽라쉐' 와인 같다.

퓔리니-몽라쉐 마을에는 총 17개의 프르미에 크뤼 포도밭이 있다. 전체 포도밭의 절반가량이 프르미에 크뤼 화이트 와인의 밭이다. 피노 누아는 매우 희귀하다. 퓔리니-몽라쉐와 샤샤뉴-몽라쉐Chassagne-Montrachet에 걸쳐 있는 그랑 크뤼 '몽라쉐Montrachet'는 세계 최고의 드라이 화이트 와인으로 알려져 있다. 그 어떤 샤르도네보다 향이 풍부하고 황금빛 윤기가 흐르며 넘치는 과즙에 농도도 진하다. 모든 것이 섬세하고 강렬한 정말 훌륭한, 프랑스 와인 중 진정한 최고봉이다.

'퓔리니-몽라쉐 프르미에 크뤼Puligny-Montrachet 1er Cru'는 석회석 기반의 이회토 토양에서 신중하게 선별 수확한 샤르도네 100%를 사용한다. 건강하고 잘 익은 포도만 선택하고 산화 방지를 위해 포도송이째 큰 나무통에서 자연 발효한다. 긴 침용과 느린 발효 후 새 오크통에서 젖산 발효하고, 약 15개월간 숙성한 후 병입한다. 오크통은 산화가 천천히 이루어지게 하는데, 새 오크통을 사용하면 와인 자체 향과 잘 어울리는 향이 첨가된다. 10~12℃에 음용하기를 권장하며, 30년 이상의 숙성 잠재력을 지닌다.

황금빛 짙은 노란색에 노란 사과, 감귤, 복숭아, 열대 과일, 흰 꽃, 아몬드, 헤이즐넛, 꿀, 용연향 등 황홀한 향이 힘차게 코끝을 휘감는다. 입안을 애무하듯 어루만지는 감미로운 맛, 미묘한 미네랄, 은밀한 산도, 섬세함과 윤택함, 부드러움과 강인함이 웅장하고

넓게 펼쳐진 퓔리니-몽라쉐의 포도밭 전경.

장엄하기까지 한 드라이 풀 바디 와인이다. 기품 있고 신선하며, 상큼하면서도 짙은 맛을 가진 경이로운 이 와인은 애호가나 전문가 모두에게 화이트 와인의 진수가 어떤 것인지 보여준다. 내밀한 아름다움이 깊은 에너지를 품는다.

베누스의 에로티시즘을 담은 레다와 백조

레오나르도 다빈치는 완성도에 있어서 누구도 따라올 수 없는

아름답고 정밀한 드로잉을 제작했다. 그는 신들의 아버지인 유피테르Jupiter, 제우스가 벌인 유명한 애정 행각 중 한 장면을 주제로 스케치와 유화를 남겼다. 바로 〈레다와 백조〉가 그것이다. 유피테르는 마음에 드는 상대에게 접근하기 위해 동물이나 외관상 성적인 상상력을 불러일으키지 않는 형상으로 변신하곤 했다. 레다에게 다가가기 위해 백조로 변신한 유피테르는 집요하게 그녀에게 밀

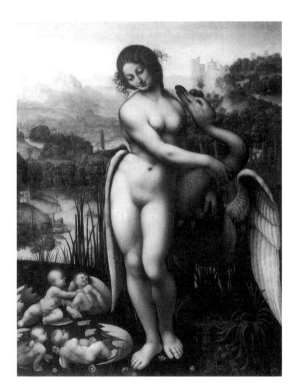

레오나르도 다빈치, 〈레다와 백조(Leda and the Swan)〉, 1505~1510, 나무판에 유채, 69.5×73.7cm, 솔즈베리, 윌턴하우스 펨브로크 백작 컬렉션

착해 있다. 정면을 향한 '진줏빛 나신' 레다는 에로티시즘이 두드
러지게 강조됐다. 레다의 포즈와 육체의 육감적인 조형미는 그리
스 고전 조각 중 '사랑과 미의 여신'인 베누스^{Venus, 비너스}를 연상시
켜, 결국 사랑이라는 주제를 떠올리게 한다. 황금빛 색조의 광채
나는 분위기, 부드럽고 포동포동한 레다의 육체는 미각적 에로티
시즘의 상징 '코르통-샤를마뉴 그랑 크뤼^{Corton-Charlemagne Grand Cru}'
와인을 떠오르게 한다.

알록스-코르통^{Alox-Corton} AOC는 레드와 화이트 와인 모두 그
랑 크뤼가 존재한다. 자그마한 언덕 정상의 울창한 숲이 인상적
인 코르통^{Corton} 언덕에서 코트 드 본 유일의 레드 그랑 크뤼가 나
온다. 코르통에는 샤르도네 밭이 협소하여 화이트 와인 생산량이
많지 않지만, 위대한 그랑 크뤼 화이트인 '코르통-샤를마뉴^{Corton-}
^{Charlemagne}'가 있다. 그 이름은 8세기 무렵 프랑크 왕국 샤를 대제
^{Charlemagne}의 이름에서 비롯되었다. 샤를 대제는 레드 와인을 좋아
했지만, 자랑거리였던 흰 수염이 지저분해지는 것이 싫어 화이트
와인을 즐기게 되었다고 한다. 그래서 알록스-코르통 포도밭에
화이트 와인용 포도를 심게 되었다. 언덕 높은 곳에서 쓸려 내려
온 석회암 조각들이 갈색 이회토와 섞여 있는 남쪽과 서쪽 경사면
상부에 위치한다.

'코르통-샤를마뉴 그랑 크뤼^{Corton-Charlemagne Grand Cru}'는 종종 그
랑 크뤼 '몽라쉐'에 도전장을 내밀 정도로 빼어나다. 평균 수령
50년 이상 된 샤르도네 100%를 사용한다. 포도송이째 228*l*의 사

그랑 크뤼 코르통-샤를마뉴(왼쪽)와 그랑 크뤼 코르통(오른쪽) 와인 레이블.

용한 오크 배럴에서 자연 발효한다. 새 오크통에서 젖산 발효하고, 약 20개월간 숙성한 후 병입한다. 10~12℃에 음용하기를 권장하며, 40년 이상의 숙성 잠재력을 지닌다.

독특한 생생함이 빛나는 호박빛 금색에 복숭아, 꿀, 열대 과일, 계피, 백후추, 신선한 호두, 버터 스카치, 용연향 등 꽃과 과일, 향신료가 뒤섞인 풍성한 아로마와 풍부한 과즙이 깊은 몰입감을 선사한다. 매혹적인 섬세함, 입안을 휘감는 오일리 한 매끄러움, 터질 듯 탱글탱글한 감촉, 산미가 잘 받쳐줘 더욱 감미로운 맛, 풍부한 알코올 도수와 진한 농도가 융합되어 극적이고 경탄할 만한 에로틱한 여운의 드라이 풀 바디 와인이다. 고상한 표현력, 투명한 깊이와 내부에서 뿜어져 나오는 광채가 관능적이다.

여인의 순결한 우아함, 체칠리아 갈레라니의 초상

레오나르도 다빈치의 타고난 천재성은 완벽함을 열망했다. 그래서 늘 스스로를 다그쳤다. '흰 담비를 안은 여인 Lady with an Ermine' 으로도 알려져 있는 〈체칠리아 갈레라니의 초상〉은 밀라노 공작 루도비코 스포르차가 총애했던 여인, 체칠리아 갈레라니를 모델로 한 초상화다. 정략결혼을 당연시했던 유럽의 국왕, 군주들에게는 왕비 외에 연인이 따로 있는 것이 자연스러웠다. 갈레라니는 인문학에 관심이 많고, 지적이며 시와 음악에 대한 감수성이 뛰어났다. 이 초상화는 인물의 동세와 시선이 서로 반대 방향으로 있어 역동감이 넘친다는 점에서 당시 밀라노의 전통적인 초상화를 뛰어넘는 탁월한 작품이다.

모델의 우아한 곡선미가 돋보이는 손은 담비의 움직임과 조화를 이룬다. 갈레라니의 이름이 그리스어로 담비를 의미하는 '갈레 gallay'를 연상하여 담비는 그녀를 암시하기도 하고, 동시에 담비를 가문의 상징으로 사용했던 루도비코 스포르차를 암시하기도 한다. 덕과 순결을 상징하는 흰 담비는 전설에 의하면 몸이 더러워지는 것을 몹시 싫어하며, 하루에 한 끼밖에 먹지 않는 동물이다. 여인의 순결한 우아함이 완벽하게 표현된 〈체칠리아 갈레라니의 초상〉은 애틋하고 사랑스러운 연인 같은 '샹볼-뮤지니 프르미에 크뤼 Chambolle-Musigny 1er Cru' 와인을 떠올리게 한다.

코트 드 뉘 남부에 위치한 샹볼-뮈니지 Chambolle-Musigny AOC

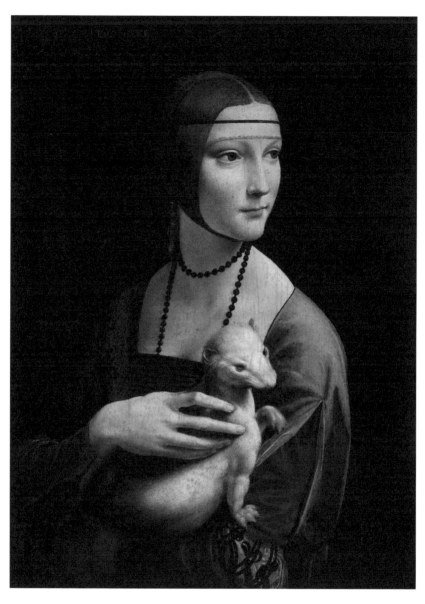

레오나르도 다빈치, 〈체칠리아 갈레라니의 초상(Portrait of Cecilia Gallerani)〉, 1489~1491,
나무판에 유채, 54×39cm, 크라쿠프, 차르토리스키미술관

는 우아하고 고혹적인 부르고뉴 와인의 전형이다. 특히 그랑 크뤼 '뮈지니Musigny'는 강한 힘에 사랑스럽고 잊히지 않는 섬세한 향, 화려하고 관능적인 풍미가 펼쳐지면서 '공작새의 꼬리'와 같은 황홀함을 경험하게 해준다. 그랑 크뤼 '몽라셰'가 화이트 와인 중 최고라면, 뮈지니는 레드 와인의 정상으로 심금의 현을 울리는 순수함 그 자체이다. 뮈지니는 '샹베르탱Chambertin'만큼 강하지 않고 '로마네-콩티Romanée-Conti'만큼 향신료 향이 나지 않는다.

'샹볼-뮤지니 프르미에 크뤼'는 신중하게 선별 수확한 피노 누아 100%를 사용한다. 산화 방지를 위해 포도송이째 큰 나무통에서 자연 발효한다. 긴 침용과 느린 발효 후 새 오크통에서 젖산 발효하고, 약 18개월간 오크통에서 숙성하고 병입한다. 16~18℃에 음용하기를 권장하며, 30년 이상의 숙성 잠재력을 지닌다.

선명한 오렌지 석류빛 루비색에 체리, 산딸기, 딸기잼, 장미와 제비꽃, 숲속 이끼, 흙, 가죽, 무화과 향이 섬세하고 차분하게 발산한다. 꽃처럼 피어나는 순수한 과즙, 감미로운 맛과 우아한 질감, 절제된 산도, 부드러운 타닌이 조화를 이루며 힘과 견고함, 유연함과 풍만함, 정교하고 세련된 맛이 다층적인 서정적 여운의 드라이 풀 바디 와인이다. 우아하면서도 감수성 넘치는 애절한 향을 간직한 순정품이다.

무염시태無染始胎, 암굴의 성모

과거 전기작가와 비평가들에게 "결코 평범하지 않으며 독보적이기에 언제나 주목할 수밖에 없는 작품"으로 평가받는 레오나르도 다빈치의 〈암굴의 성모〉이다. 이 그림은 다빈치가 1483년경 새로운 예술적 시도를 위해 밀라노에 정착해서 처음 작업했다.

성모 마리아가 하느님의 특별한 은총을 입어 원죄의 영향을 받지 않고 예수를 잉태했다는 이른바 '무염시태無染始胎'를 교리로 신봉했던 프란키스쿠Franciscus 교단의 대형 제단화 일부로 제작되었다. 다빈치는 성모 마리아가 작은 바위 동굴 앞에 어린 성 요한과 예수, 천사와 함께 있는 모습을 그렸다. 조화로운 구성과 능란한 디자인 등 조형적 측면이 신비롭게 구사되어 성스러운 분위기가 난다. 이 작품으로 레오나르도는 밀라노에서 화가로서 확고한 지위를 확립한다. 이러한 〈암굴의 성모〉는 기적 같은 생명력, 성스러운 경이가 절정을 이루는 눈부신 걸작 '리슈부르 그랑 크뤼 Richebourg Grand Cru' 와인과 연결된다.

샹볼-뮤지니와 부조Vougeot의 남쪽, 본-로마네Vosne-Romanée AOC는 소박하고 작은 마을이지만 부르고뉴 최고의 와인, 세상에서 가장 비싼 와인들이 생산되는 곳이다. 이름만으로 볼 때 '부유한 마을'이라는 뜻의 리슈부르Richebourg는 본-로마네 마을에 위치한 6개 그랑 크뤼 중 하나이며, 가장 북쪽에 있다. 단단한 석회질 위에 자갈, 점토, 모래가 섞여 있어 배수가 좋고 다른 그랑 크뤼보다

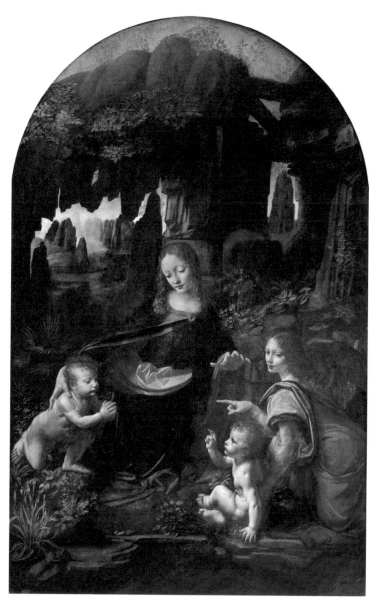

레오나르도 다빈치, 〈암굴의 성모(The Virgin of the Rocks)〉, 1483~1486, 나무판에 유채,
199×122cm, 파리, 루브르박물관

더 진하고 강렬한 와인이 나온다.

부르고뉴에서 가장 유명한 그랑 크뤼 '로마네-콩티'는 와인 성 지순례자들이 많이 찾아가는 곳이다. 작은 규모의 포도밭을 모노 폴Monopole, 독점로 운영한다. 그에 인접한 밭, '리슈부르'는 도멘 드 라 로마네-콩티Domaine de la Romanée-Conti, DRC와 도멘 르루아Domaine Leroy를 비롯해 총 11개 소유주가 나눠 갖고 있다. 올드 바인 피노 누아를 100% 사용해 양조한다. 젖산 발효 후, 새 오크통에서 약 20개월간 숙성하고 병입한다. 18℃ 전후로 음용하기를 권장하며, 50년 이상의 숙성 잠재력을 지닌다.

황홀한 오렌지 석류빛 루비색에 라즈베리, 산머루, 체리, 딸기의 과일과 은은한 과일잼 향, 짙은 제비꽃과 장미 꽃잎, 청아한 숲, 정 향, 사향의 향신료, 버섯, 가죽, 커피, 부식토, 미네랄 향들이 다투 듯 쏟아진다. 뛰어난 농밀함, 강인한 구조와 기품, 세련미가 본-로 마네의 전형성을 넘어, 튀지 않는 풍요와 완벽한 균형을 이루는 드 라이 풀 바디 와인이다. 섬세하고 깊이 있는 충만감과 비할 데 없 이 신비로운 긴 여운이 두드러져서 영원히 지속되는 향수와 같다.

청춘 같은 생애와 흔들림 없는 소신

말년에 접어든 레오나르도 다빈치는 젊은 시절만큼 왕성하게 작업하지는 못했다. 그러나 그의 후기 드로잉은 결코 세월의 흐

생 비방(Saint-Vivant) 수도원이 13세기에 신에게 헌납하는 와인을 만들기 시작할 때부터
수도원이 철폐되는 17세기까지 소유했던 로마네-콩티 포도원과 레이블.

름을 드러내지 않는다. 종교나 신화를 주제로 한 암시나 상징, 은유와 같은 알레고리적 요소 외에도 용, 고양이, 말 등 동물의 기발한 동작들이 묘사돼 있다. 젊은 시절의 스케치 이상으로 밀도 있고 강렬한 구성을 보여주는 드로잉들은 대부분 어린아이가 가질 법한 순수한 힘을 담고 있다. 이 시기의 드로잉은 다빈치가 자기 예술의 출발점인 드로잉으로 귀환했다는 인상을 준다. 비현실적이고 상상 속에 나올 법한 동물을 생동감 넘치게 표현한 드로잉을 통해 우리는 나이와 세월에 좌우되지 않고 황혼기까지 젊은 시절의 신선함을 유지한 예술가의 충만한 정신을 느낄 수 있다.

젊음이란 존재만으로도 빛나고 호흡마저 생기 있다. 트렌디한 디자인도 현실의 작업은 팍팍한 일상이 될 수 있고, 창조적인 영감마저도 하루하루 축적되는 시간이 있어야 위대한 결과물을 낳는다. 파도 같은 세월은 젊음을 침식하는 대신 깊은 바다에서 진주를 품는다. 어떤 진주가 더 아름답다고 단언할 수는 없다. 저마다의 모양과 색채, 크기와 특성이 다를 뿐이다. 와인의 결과물이 그러하듯이.

와인을 시음할 때는 전문적인 지식을 지녔다 할지라도 겸허한 자세로 음미해야 한다. 여러 감정가들 사이에서 이견이 존재하는 것은 능숙함의 문제이기도 하지만 문화적 차이, 경험의 정도, 생물학적 인식의 차이에서 비롯되는 것이다. 따라서 와인 감정가에게는 '새로운 통합'이 필요하다. 이러한 와인 인식에 대한 새로운 이해는 고급 와인에 대한 학습된 문화의 중요성을 강조한다. 와

인의 세계에는 비교와 벤치마킹에 의해 오랫동안 학습되어온 좋은 와인에 대한 심미적 감상 체계가 있다. 그것은 하나의 '미학적 체계'이다. 정확한 인식적 커뮤니케이션을 추구한다면 아로마와 바디, 구조와 질감, 여운 등 전문적·분석적 기술과 더불어 비유적 언어, 즉 은유의 사용을 통한 총체적인 와인 묘사가 이루어져야 한다. 와인 감정가이든 와인 애호가이든 상호 간 공감할 수 있는 은유의 사용은 진부한 기술적 시음 노트에 의존하는 타성에 젓게 되지 않을 뿐 아니라, 신선하고 감각적인 색다른 시각을 가져다 준다.

'평생 공부한다'는 의미의 호모 우니베르살리스, 레오나르도 다 빈치는 평생을 청춘처럼 다방면에서 예술적 창조력을 불태웠다. 부르고뉴 와인 생산자들은 "맛있는 와인을 만드는 비결은 건강한 포도를 재배하는 것"이라는 단순하지만 확고한 신념을 지키며 평생을 살아간다. 예술가와 와인 생산자의 청춘 같은 생애와 흔들림 없는 소신에 경의를 표한다.

"완벽함이란 더 이상 덧붙일 것이 없는 게 아니라, 더 이상 뺄 게 없는 것을 말한다."

생텍쥐페리Antoine de Saint-Exupéry, 1900~1944의 말이다. 그가 강조한 단순함에 대해 생각해 본다. 결국 세상을 이끄는 사람은 화려함보다는 단순함을 추구했으니 말이다.

부르고뉴에서 가장 권위 있는 전설의 생산자
도멘 드 라 로마네-콩티

DOMAINE DE LA
ROMANÉE-CONTI

세계에서 가장 귀하고 비싼 전설의 와인. 마셔본 사람이 극히 적고, 마셔본 사람이라면 "이 와인을 맛보면 그리워진다"고 말하는 와인이 로마네-콩티다. 부르고뉴를 정복한 로마군을 부르던 '로마네'에 18세기 콩티 공이 포도원을 취득하며 자신의 이름을 붙여 현재의 로마네-콩티라는 이름이 탄생하게 되었다.

이 곳은 생 비방Saint-Vivant 수도원이 13세기에 신에게 헌납하는 와인을 만들기 시작할 때부터 수도원이 철폐되는 17세기까지 소유했다. 18세기에는 왕족과 귀족 사이에서 부르고뉴 와인이 애음되었는데, 로마네-콩티는 그중에서 가장 맛있는 와인으로 알려졌다. 1749년 이 곳이 돌연 매물로 나오자 콩티 공과 루이 15세의 정부였던 퐁파두르 부인이

격렬한 인수 쟁탈전을 벌이기도 했다. 18세기 프랑스 혁명 때 경매로 여러 번 소유자가 바뀌었고, 1973년에 도멘 드 라 로마네-콩티Domaine de la Romanée-Conti, DRC라는 법인을 세워 르루아Leroy 가문과 빌렌Villaine 가문이 공동 경영하게 된다.

DRC 와인은 모두 완숙한 포도만을 사용하며 철저한 포도 선별 작업을 한다. 발효는 3주에서 1개월까지 장기간 진행되고 숙성은 새 오크통에서 한다. 또한 산화 방지제로 이산화황의 사용을 최소화하고, 병입 시 여과하지 않고 철저히 수작업으로 진행한다.

DRC 독점 밭인 로마네-콩티의 1.8헥타르 포도원에서는 1년에 불과 5~6천 병만 생산된다. 로마네-콩티 외에도 라 타슈, 리슈부르, 그랑 에세조, 에세조, 몽라쉐, 코르통을 소유하고 있다. 또한 1989년 빈티지부터 로마네-생-비방 포도원의 절반을 소유하고 있다. 전세계에서 가장 영향력 있는 와인 평론가 로버트 파커는 "프랑스 전역에서 DRC보다 좋은 포도원은 없다"고 할 정도로 세계에서 최고로 권위 있는 포도원이다. 최고가의 희귀 와인으로 항상 수요가 생산량을 초과한다.

2

프랑스 II

FRANCE II

순수 색채의 잠재적 표현력을 추구한
야수파 그리고
북부 론 와인

인간 삶은 매우 연약한 기반 위에 위태롭게 존재한다. 젊은 날, 우상과 환각으로 얻은 쾌락은 진정한 행복이 아니라는 것을 깨닫게 된다. 우리의 의지와 기력을 소모시켰던 풀리지 않는 난제들은 돌이켜 보면 맞서기보다는 달아나는 것이 필요했다. 외형적으로 성취하고자 했던 것들은 시련과 갈등의 과정에서 전혀 다른 것을 얻어 되돌아오고, 그것은 뜻밖의 자신과 세계에 대한 놀라운 깨달음을 선사한다. 우리의 본능에 새겨져 있는 끝없는 목표 추구는 마침내 한계를 넘어선 경험과 각성으로 예상치 못했던 내면의 깊은 만족감을 획득하게 된다.

누구도 모방할 수 없는 자신만의 경험은 인생의 평면 위에 뚜렷한 색채를 남긴다. 인류의 내외면적 목표를 압축시켜 놓은 듯한 '생의 기쁨과 황금시대'라는 주제를 대담한 색채와 활기찬 에너지로 본질에 집중한 회화 사조가 있다. 20세기 초 전위주의 혹은 선발대란 의미로, 자연주의와 고전주의에 맞서 일어난 혁신적인 예술 경향을 의미하는 아방가르드Avant-Gard 운동 '야수주의Fauvism'다.

1905년 파리의 살롱 도톤느Salon d'Automne에 앙리 마티스Henri Matisse, 앙드레 드랭Andrè Derain, 모리스 블라맹크Maurice de Vlaminck 등은 합동 전시회를 열었다. 파리 문학 정기 간행물인 〈질 블라스Gil Blas〉의 미술 비평가, 루이 복셀Louis Vauxcelles, 1870~1943은 그들의 거친 붓터치에서 타오를 듯한 원색의 강렬한 색채 구사를 두고 비난과 조롱을 담은 논평으로 '야수들wild beast'이란 표현을 썼다. 짐승에 빗대어 표현한 독설에서 '야수파Fauvism, 野獸派'라는 화파의 이름이 탄생되었고, 곧이어 이 충격적인 화파는 20세기 초, '현대미술의 분수령'이 되었다.

그들은 대상의 고유색을 무시하고 원색을 과감하게 표현하며 단순화되고 생략된 형태, 과장되고 원근이 파괴된 미술의 새로운 규칙을 전개한 사조로, 순수 색채의 잠재적 표현력을 추구하는 것이 목적이었다. 즉, 자기 자신을 표현하고 규범이나 현상의 경계를 허물고자 했던 현대미술의 진정한 개척자였다. 가파르고 좁은 강변에 위치한 계단식 포도밭에서 시라Syrah 단일 품종의 강렬함이 화려하게 표현된 '북부 론Northern Rhône의 컬트cult 와인'들은 전

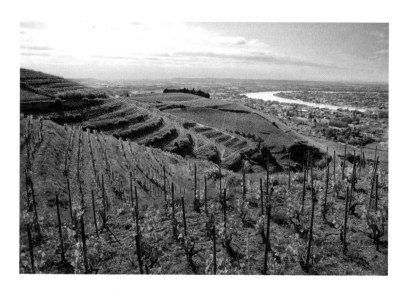

론 강변에 위치하며 가파르고 좁은 계단식의 북부 론 포도밭.

위적 야수주의 성향을 가감 없이 드러낸다는 점에서 야수파 화가들과 유사하다.

론 밸리Rhône Valley는 3억 년 전 마시프 상트랄Massif Central과 알프스Alps의 충돌로 균열이 생기고, 지중해가 범람해 생성된 계곡이다. 계곡을 따라 흐르는 론Rhône 강은 스위스 국경에서 시작해 프랑스에서 400km를 달려 지중해에 이른다. 기원전 4세기부터 그리스인들은 마르세유Marseille에서 포도를 재배했고 이를 이어 로마인들이 번성시킨 곳, 세계에서 가장 오래된 와인 산지 중 하나가 론 밸리다. 프랑스에서는 두 번째로 큰 AOC 와인 산지다. 비엔Vienne 부터 론 밸리 중간 발랑스Valance까지의 북부 론 지방은 론 밸리 총

생산 와인의 5% 정도로, 고품질 크뤼 와인이 중심이다.

강렬한 영혼의 발산, 콜리우르의 항구

20세기 현대미술의 진정한 '개척자'로 평가되는 프랑스 화가 앙드레 드랭André Derain, 1880-1954은 '야수파의 창시자'였다. 그는 강렬한 색채와 형태의 작품을 선보였다. 초기에는 야수주의 양식의 풍경화로 유명세를 탔으나 입체주의, 아프리카 미술의 영향도 받아 끊임없이 새로운 양식의 발전을 모색했다. 앙드레 드랭의 〈콜리우르의 항구〉는 누구도 모방할 수 없는 강렬한 색과 화려한 물감을 도포해 찬란하지만 안정감이 있다.

1905년, 드랭은 남부 프랑스의 작은 바닷가 마을 콜리우르에서 선배 화가 마티스와 함께 여름을 보냈다. 그들은 화폭에 물감을 평평하게 바르면서 동시에 광택 효과를 내는 새로운 혼합기법을 창안했다. 그 결과 혼합하지 않은 순수한 색채로 그린 화면에는 2차원(평면) 특성이 드러났다.

산업화의 영향을 받지 않은 소박한 촌락은 눈이 부시도록 빛났다. 그는 생기 있는 여름 해변가의 아침을 묘사했다. 자신이 원하는 강렬한 원색을 거칠고 빠른 붓질로 표현했고, 그림자 없는 밝은 빛의 효과는 영혼의 발산과도 같다. 당시 신인 화가였던 드랭은 평소에 "나는 '혁신'하지 않는다. '전염'시킨다"고 말하곤 했다.

앙드레 드랭, 〈콜리우르의 항구(The Port of Collioure)〉, 1905, 캔버스에 유화,
72×91cm, 상파뉴 아르덴, 트루아현대미술관

그의 영혼은 그야말로 전염되었다. 드넓은 지중해의 황금빛 햇살
이 눈부신 〈콜리우르의 항구〉는 '북부 론 화이트' 와인의 생기와
찬란함을 담고 있는 듯하다.

북부 론 지방에서 화이트 와인 품종 마르산Marssane과 루산
Roussanne의 정수는 론 강 우안 지역이다. 마르산은 풍성한 질감, 미
네랄과 묵직한 바디감을, 루산은 오묘한 꽃 향의 매혹적인 과즙과
복합미 있는 진한 풍미를 선사한다. 화강암 토양에서 재배된 마
르산과 루산을 혼합한다. 크뤼 등급인 에르미타주Hermitage와 크로
즈-에르미타주Crozes-Hermitage AOC가 더 화려하고 고급스럽지만,
뱅 드 프랑Vin de France으로 등급을 낮추면 진한 농축미보다는 와인

북부 론의 '크로즈-에르미타주 블랑'은 마르산과 루산 품종을 혼합해 풍성한 질감과 오묘한 꽃 향을 선사한다.

에 생기와 자유로움을 준다. 3~5년간 사용한 228l 프렌치 오크 배럴에서 자연 발효한다. 유산 발효 후 앙금과 함께 11개월 정도 숙성한 후 병입한다.

황금빛 노란색에 흰 꽃, 레몬, 노란 사과, 배, 소나무와 따뜻한 빵, 헤이즐넛, 엷은 캐러멜 향이 한데 어우러져 선명하고 화려하다. 생기 있는 산도와 미네랄, 은은한 꿀과 향신료 풍미는 가볍고 섬세하지만 자유롭고 강렬하다. 매끈한 질감과 뚜렷한 미감의 드라이 미디엄 바디 와인이다. 찬란하고 젊다. 생선구이, 흰 살코기 요리, 튀김의 한 종류인 새우 프리터와 어울린다.

이상향의 행복 그리고 삶의 기쁨

'색채의 마술사'로 불리는 앙리 마티스Henri Matisse, 1869~1954는 파블로 피카소와 함께 20세기 최고의 화가로 꼽힌다. 마티스는 대상이 가진 고유의 색채에서 벗어나지 못한 인상파를 극복하고, 자신의 주관적인 느낌으로 사물의 고유색을 바꿔버려 색채 혁명을 이룩한 야수파 화가였다. 그는 "야수주의가 모든 것은 아니다. 그러나 야수주의는 모든 것의 '시작'이다"라며 현대미술의 문을 열었다. 마티스의 〈삶의 기쁨〉은 인간의 삶에 대한 욕망과 희망을 색채 마술로 풀어낸 야수파 화풍의 대표작이다.

문학작품의 제목 같은 〈삶의 기쁨〉은 고도의 명료성과 조화를 만들기 위한 신중함이 엿보인다. 초록, 오렌지, 보라, 파랑, 분홍, 노랑 등 극도로 강렬한 색상의 나무와 인체, 지형을 화폭에 자연스럽게 배치했다. 그림 속 인체는 바쿠스와 님프의 목가적 전통을 따르며 상징적인 동시에 이상향의 행복이 느껴진다. 벌거벗은 여인이 홀로 피리를 불고, 남녀는 서로 얼싸안고 사랑을 나눈다. 양손을 목 뒤로 올린 고혹적인 여인, 원무를 추는 사람들은 마냥 행복감에 빠져있다. 인간과 자연이 일체를 이루는 황금시대다. 현실 세계로부터 도피해, 비오니에의 마술사 '콩드리유Condrieu'와인을 음미하며 느슨한 심미적 분위기에 취하고 싶다.

포도알이 작고 껍질이 두터운 비오니에Viognier는 북부 론 지방 콩드리유Condrieu AOC에서 진귀한 화이트 와인이 된다. 콩드리유

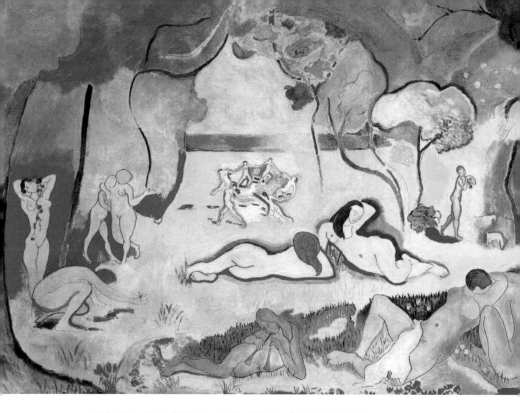

앙리 마티스, 〈삶의 기쁨(The Joy of Life)〉, 1905~06, 캔버스에 유화, 176.5×240.7cm,
필라델피아, 반즈 재단 미술관

의 가파른 언덕에서 자라는 비오니에는 병약하고 수확량이 적지
만 와인으로 만들면 과일의 달콤함과 농염한 질감이 '천국의 맛'
과 같으며, 화려하고 향기롭다. 중세 교회에서 미사용으로 사용했
다는 게 절로 납득이 갈 정도로 신성한 와인이다. 600여 년 전, 아
비뇽에 유수되어 있었던 교황들은 이 와인을 저장 창고에 가득 쌓
아 놓고 입에 달고 살았다고 한다. 지역 사람들은 콩드리유를 '사
랑스런 언덕'이라고 부른다.

'콩드리유'는 일조량이 풍부한 모래질 화강암과 운모 토양에서 재배된 비오니에 100%로 만든다. 배수가 잘되는 화강암 토양은 낮 동안 열을 유지하고 밤에는 포도나무에 다시 이를 반사 시켜 포도가 충분히 익는다. 사용한 228*l* 프렌치 오크 배럴에

콩드리유는 포도알이 작고 껍질이 두터운 청포도 품종인 비오니에 100%로 화려한 화이트 와인을 만든다.

서 자연 발효한다. 유산 발효 후 앙금과 함께 11개월 정도(새 오크는 80%) 숙성한 후 병입한다.

짙은 황금색에 복숭아, 리치, 살구, 망고, 바나나, 파인애플의 열대 과일 향, 미네랄과 훈연 향에 사향, 제비꽃 힌트도 신비롭다. 복합적이고 세련되며 넘치는 과일 맛, 버터 같은 감촉, 볼륨 있는 미감, 나긋나긋한 긴 여운을 품은 드라이 풀 바디 와인이다. 상큼하고 드라이하면서도 과일의 단맛이 녹아든 상반된 특성들이 교묘하게 결합돼 리듬감 있는 조화를 이룬다. 프랑스 낭트 지방에서 유래된 생선과 야채용 화이트 소스인 낭투아 소스Nantua Sauce를 곁들인 가리비 퀸넬Quenelle, 소스를 곁들인 고기 완자나 차갑게 한 닭고기와 어울린다.

확실한 행복, 콜리우르의 실내

마티스가 콜리우르에 머문 것은 그의 창작 인생에 중요한 전환점이 된다. 무엇보다 지중해의 빛과 자연의 색채가 밝고 화사했기에 그만큼 그의 그림도 밝고 자유로워졌다.

〈콜리우르의 실내〉의 주제는 낮잠이다. 아늑한 분홍색 침대 위에서 큰 대자로 드러누워 있는 초록색 인물은 분홍색에서 헤어 나오지 못하고 있는 듯하다. 열린 창밖 테라스에는 붉은색 옷을 입은 여자가 바다 풍경을 감상한다. 실내 바닥의 붉은색과 초록색 벽은 마티스의 자유분방한 색채 구사를 생생하게 보여준다. 희생되는 색채는 보이지 않는다.

"마치 아이가 이 세상을 바라보는 것처럼 평생토록 그렇게 볼 수 있어야 한다"고 말한 마티스의 철학이 화면에 오롯이 녹아 있다. 강렬한 원색, 단순화한 화면의 조화가 어린 시절의 즐거움과 행복으로 이끌어주는 힘을 지닌 〈콜리우르의 실내〉는 에르미타주의 동생 격인 '크로즈-에르미타주'의 강렬하지만 더 가볍고 일찍 마실 수 있는 와인 같다.

'은둔자의 처소'라는 의미의 에르미타주는 프랑스 와인의 아이콘이다. 그 시작은 십자군 전쟁에서 귀환한 기사가 속세를 떠나 은둔하면서, 언덕 꼭대기에 교회를 짓고 주변 포도밭을 일구었던 것에서 비롯됐다. '시라의 왕국' 북부 론의 상징이자 프랑스 와인 철학을 대변하며, 가장 유명하고 오랜된 이름으로 명성이 드높다.

앙리 마티스, 〈콜리우르의 실내(Interior of Collioure)〉, 1905, 캔버스에 유화,
60×73cm, 스위스, 개인 소장

시라는 짙은 보라색에 향의 표현력이 강하여 강렬한 풀 바디 와인
으로 빚어지는 레드 와인 품종이다. 숙성 초기에는 타닌이 상당히
강하고 후추 향이 나며, 시간이 지나야만 인상적인 매력을 발산한
다. 루이 13세는 이 와인을 궁정의 술로 사용했고, 소설가 알렉산
드르 뒤마는 이곳을 여행하다 에르미타주에 매혹되어 찬사를 늘
어놓기도 했다.

에르미타주 AOC가 태양을 정면으로 향하는 가파른 경사지 작

'은둔자의 처소'라는 의미의 에르미타주를 상징하는 언덕 꼭대기 교회.
에르미타주는 북부 론의 상징이자, 프랑스 와인 철학을 대변하는 아이콘 와인이다.

은 구역에서 자란 포도나무의 산물인 반면, 크로즈-에르미타주 AOC는 더 넓고 편평한 높은 대지에서 자란 포도나무의 산물이다. 그 결과 약간 더 가볍고 숨 쉴 공간이 있어 숙성 초기에도 마실 수 있다. 물론 가격도 더 편안하다. 크로즈-에르미타주 와인은 언덕 위 모래 진흙과 둥근 자갈이 혼합된 토양에서 재배된 시라 100%로 만든다. 228*l* 프렌치 오크 배럴에서 18개월 정도 숙성한 후 병입한다.

석류 빛이 감도는 강렬한 루비색에 블랙체리, 라즈베리, 나무딸기의 과일과 올리브, 후추의 매콤한 향신료, 덤불 숲, 민트의 허브 뉘앙스가 생기 있고 감각적이다. 새콤한 산도, 진한 타닌이 버섯과

에르미타주 포도밭은 태양을 정면으로 향하는 가파르게 경사진 작은 구역으로,
모래 진흙에 자갈이 많은 토양이다.

훈연 향 부케와 함께 흐르는 듯 유연하다. 분명한 미네랄과 짜임새
있는 구조, 매끄러운 질감과 잘 익어 어우러지는 부케가 유쾌하고
근사한 드라이 미디엄 풀 바디 와인이다. 나른한 자극이 세련됐다.
확실한 행복이다. 꿀을 바른 허니 글레이즈 훈제 삼겹살, 양고기
구이, 고기 캐서롤casserole과 어울린다.

조용한 야수, 모자를 쓴 여인

'색채의 대가' 마티스의 〈모자를 쓴 여인〉이다. 1905년 살롱 도

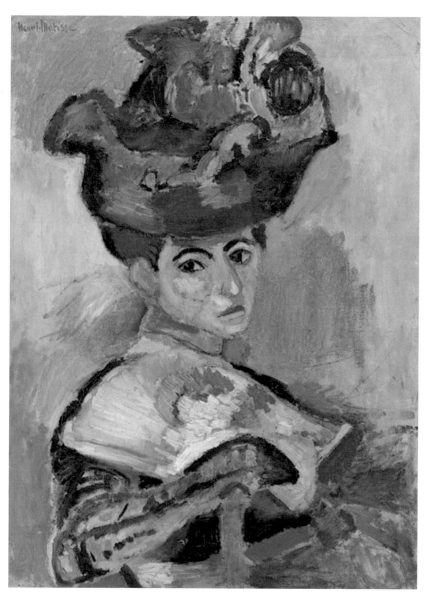

앙리 마티스, 〈모자를 쓴 여인(Woman with a Hat)〉, 1905, 캔버스에 유화, 81×65cm,
샌프란시스코, 현대미술관

생조셉 AOC는 분해된 화강암과 석영 토양에서 재배된 적포도 품종인 시라 100%로 만든다.

톤느에 출품하여 '야수들'이라는 별명을 얻게 된 작품이다. 파리로 돌아온 마티스는 콜리우르의 풍경화에서 터득한 밝은 색채로 아내를 강렬하게 표현했다. 모자와 드레스는 물론 얼굴은 야수가 할퀴고 간 것 같은 사나운 터치로 얼룩진 충격적인 그림이었다. 당시 사교계의 여왕이자 아트 컬렉터였던 거트루드 스타인의 작은 오빠 레오는 단번에 이 그림을 구매해 피카소를 자극했다. 이 문제작 덕분에 마티스는 파산 상태를 벗어났고, 그림 가격이 치솟게 되었다.

 폭발적인 색채, 그러나 전체적으로는 고요하다. 우연히 표현된 것은 하나도 없이 본질적인 것에 집중했다. 관례로 그려지던 형태는 진하게 칠해진 물감 자국으로 바뀌고 여성의 피부는 초록, 파

랑, 빨강으로 소용돌이친다. 풍성한 대비를 보이는 구역들로 나뉘는 색채는 율동적이며 격렬하게 융합한다. 미지의 영역, 조용한 야수다. 아름다움을 넘어 인물의 통찰을 보여준 이 작품은 현대미술의 큰 분수령이 됐다. 야성적이지만 고요하고 풍성한 잠재력을 지닌 '생조셉Saint-Joseph' 와인이 떠오른다.

생조셉 AOC는 북쪽의 화려한 코트-로티Côtes-Rôtie 와인보다는 좀 거칠고, 남쪽의 깊고 진한 코르나스Cornas 와인보다는 조화롭다. 이 곳의 와인은 지역이 넓어 다양한 스타일과 품질이 존재하는데, 크게 두 가지 스타일로 대변된다. 견고한 구조감을 보이는 거친 스타일과 과일 풍미가 압도적인 좀 더 부드러운 스타일이다. 전자는 북부 론 화강암의 특징을 가장 잘 반영한 탄탄한 구조의 깊고 복합적인 고품질 와인이다. 분해된 화강암과 석영 토양에서 재배된 시라 100%로 만든다. 와인의 70%는 포도송이째 압착해서 자연 효모를 이용해 발효한다. 2~4년간 사용한 프렌치 오크 배럴에서 17개월 정도(새 오크는 50%) 숙성한 후 병입한다.

석류 빛의 깊은 루비색에 미묘하게 달콤한 블루베리, 블랙베리의 진한 검은 과일 향과 감초, 정향, 아니스, 검은 후추, 훈연한 향신료 향이 활기차고 에너지 넘친다. 이국적인 제비꽃과 흑연, 타르, 가죽 향이 부서진 돌과 같은 미네랄 풍미와 산미 위를 고요하게 소용돌이치며, 강하고 밝은 타닌은 야성적이다. 견고한 구조와 벨벳 같은 질감, 넘치는 힘이 순화되는 긴 여운의 드라이 미디엄 풀 바디 와인이다. 진보적 존재감이 뚜렷하다. 미국산 안창살 구

이, 바비큐, 양고기 스튜, 냉육 및 치즈와 어울린다.

불타듯 낭만적 시선을 담은 에스타크의 풍경

'근대 프랑스 회화의 아버지'로 칭송받는 조르주 브라크Georges Braque, 1882~1963는 피카소와 함께 큐비즘Cubism, 입체파을 창시하고 발전시켰다. 브라크는 화가 겸 장식가로 활동하며, '종이를 붙인'이

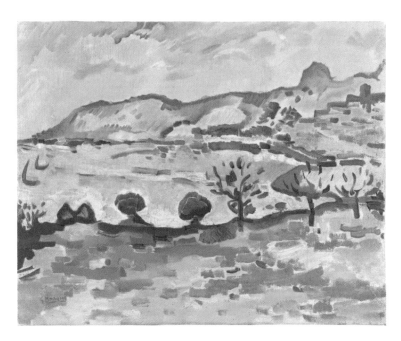

조르주 브라크, 〈에스타크의 풍경(Landscape of Estaque)〉, 1907, 캔버스에 유화,
37×46cm, 상파뉴 아르덴, 트루아현대미술관

라는 뜻의 파피에 콜레papier colle 기법도 창안했다. 카리스마 넘치는 피카소의 그늘에 가려지긴 했지만, 입체파 초기의 혁명적인 실험 정신은 그에게서 나왔다.

1908년에 브라크는 프랑스 남부 마르세유 근처 에스타크에서 그린 야수주의적 풍경화들을 들고 파리의 아방가르드 미술계에 입성했다. 〈에스타크의 풍경〉은 그의 초기 야수파 작품으로 힘이 넘치는 붓질과 강렬한 색채를 선보인다. 그의 타고난 직관은 세상에 없던 색을 만들었다. 왜 나무는 붉은색이면 안 되는가? 불타는 언덕과 나무는 내면의 관능미를 깨운다. 초 근접하면 거친 색의 나열이지만, 떨어져 전체를 조망하면 평온하고 서정적이다. 세상을 보는 시선이 불타듯 낭만적인 〈에스타크의 풍경〉은 '구운 언덕'이라는 뜻의 '코트-로티' 와인을 떠오르게 한다.

코트-로티는 시라를 근본적으로 표현하는 북부 론에서 가장 훌륭한 레드 와인이다.

코트-로티 AOC는 북부 론에서 가장 훌륭한 레드 와인으로 최근 명성을 누리고 있다. 시라를 근본적으로 표현하는 와인으로, 심오하고 어둡고 진하며 우아하다. 자갈투성이 언덕의 계단식 밭은 남동향이어서 뜨거운 햇살을 많이 받는다. 코트-로티는 짙은 갈색

코트-로티는 전통에 현대의 기술을 더해 세심하며 부드러운 양조법을 시행한다.

언덕인 '코트 브륀Côte Brune'과 금빛 언덕인 '코트 블롱드Côte Blonde'
로 나뉜다. 옛날 이 지역의 소유주가 금발 머리 딸과 갈색 머리 딸
에게 땅을 나눠주라고 유언한 데서 비롯됐다고 한다. 코트 브륀에
서는 탄탄한 골격을 지닌 남성을, 코트 블롱드에서는 매끄럽고 우
아한 여성을 떠올리게 하는 와인이 나온다. 금빛 편암 토양에서
재배된 시라와 1~2%의 비오니에를 혼합한다. 와인의 90%는 포
도송이째 압착, 자연 효모를 이용해 발효한다. 2~4년간 사용한 프
렌치 오크 배럴에서 21개월 정도(새 오크는 50%) 숙성한 후 병입
한다.

　오렌지 석류빛이 감도는 진한 루비색에 농염한 라즈베리, 블랙

베리의 달콤한 과일 향과 덤불, 동방의 향신료, 허브, 장미 꽃잎과 바이올렛 향, 미네랄과 가죽 향이 진하고 그윽하다. 초콜릿과 훈연 터치는 맛깔스럽고 구수하며 복합적인 부케로 천천히 발산된다. 섬세한 산도와 원숙한 타닌, 미려한 질감에 깊이감과 복합미가 겹겹이 펼쳐지는 드라이 미디엄 풀 바디 와인이다. 시간이 지날수록 실크 같은 질감으로 잘 진화하는 와인으로, 극적인 감성이 충만하나. 고급스러운 구운 붉은 육류, 풍미가 풍부한 구운 야채, 강한 치즈와 어울린다.

목가적 낭만이 주는 강렬한 회복

산업화·도시화라는 서구적 패러다임은 모든 생활 패턴과 속도를 바꾸었다. 또한 기계주의와 과학주의를 찬미하고 하나의 국가, 도시에 집결하여 효율성을 최고의 선으로 삼는 것을 시대가치로 반영해 왔다. 그러나 이제, 효율성의 허무, 집결된 장소의 공포, 기계화의 무모함을 깨닫게 되었다. 편리보다는 불편 속에서 인간의 진정한 행복이 무엇인지 다시 한번 확인해봐야 할 때이다. 또 자연과 환경과 대지, 그리고 소규모 생활 환경으로의 귀속과 회복력을 중시하는 사회로 전환되어야 한다. 단순한 복고가 아닌 인간 본질과 자연의 상생 방법을 모색해야 한다.

한때 쓰이고 없어지는 것이 아닌 지속가능한 것들은 외형이 거

칠고 다듬어지지 않았지만, 살아있는 생명력과 내면을 강하고 밝게 해주는 에너지가 잠재해 있다. 지속가능한 농법의 경우에도 유기농법Organic Farming 원칙을 따를 수도, 외부 개입 없이 천체력과 점성학적 요소가 포도 재배와 와인 양조에 개입하는 바이오다이내믹 농법Biodynamic farming을 따를 수도 있다. 물론 어떤 원칙에도 속하지 않을 수 있지만, 우리 자신과 후손들을 포함한 모든 생명과 환경을 위해 우리의 환경을 풍요롭게 하는 방향으로 농사를 지어야 한다는 점은 잊지 말아야 한다.

이번 주말, 산업화의 영향을 받지 않은 소박한 농가나 평온한 해안 마을에 머물며, 규범이나 현상의 경계를 허물고자 했던 야수파들의 화집을 들춰 보자. 천국의 맛과 같은 사랑스러운 '콩드리유'와 함께 삶에 기쁨을 느끼고, 나른한 자극을 주는 '크로즈-에르미타주'를 음미하며 아이가 된 듯 자유로운 행복을 만끽하면서. 그리고 시간이 흘러, 해 질 녘 불타는 언덕 풍경을 바라보며 '코트-로티'의 서정적 낭만에 젖어보자. 우리에게 본질적인 '생의 기쁨'은 무엇인지 생각하면 우리의 '황금시대'는 지나간 것이 아니라 이제부터 만들어 나가야 하는 시간이란 걸 깨닫게 된다.

북부 론 와인의 정수
폴 자불레 애네

론 밸리 와인의 정수를 표현하는 폴 자불레 애네Paul Jaboulet Aîné는 과거부터 현재까지 론 지방을 대표하는 와이너리다. 폴 자불레 애네는 북부 론 일대에 약 114헥타르의 광대한 부지를 소유하고 있다. 이곳은 와인 생산뿐 아니라 포도 거래를 중개하는 거대 네고시앙으로 사업을 확대한 론 밸리의 대형 와인회사이기도 하다.

1834년 자불레 가문의 앙투안 자불레Antoine Jaboulet가 에르미타주와 크로즈-에르미타주 마을의 포도밭을 구입하면서 와인 역사가 시작됐다. 그의 아들인 폴Paul과 앙리Henri가 사세를 확장시켰으며, 아들 폴의 이름을 따서 현재의 이름이 되었다. 2005년 프레 가문Frey family이 인수하면서 변혁을 맞이했다. 프레 가문은 상파뉴 지방에서부터 시작해 샴

페인 하우스 빌카르-살몽Billecart-Salmon 일부를 소유하고, 보르도의 샤토 라 라귄Château La Lagune도 보유하고 있다. 1990년에 자불레 가문이 가진 70헥타르 포도밭에 이어, 매물로 잘 나오지 않는 북부 론 최고의 포도밭인 콩드리유, 코트-로티와 남부 론의 샤토뇌프-뒤-파프를 매입해 6년 만에 폴 자불레 애네를 109헥타르 포도원으로 만들었다.

폴 자불레 애네를 대표하는 와인 중 하나인 '에르미타주 라 샤펠'은 흥미로운 역사가 있다. 프랑스어로 에르미타주는 '은둔자의 처소'를 뜻한다. 1224년 십자군 전쟁에서 귀환한 기사 가스파르 드 스테랑베르는 속세를 떠나 은둔하며 포도밭을 일구었고, 여왕의 허락을 받아 언덕 꼭대기에 작은 샤펠Chapelle, 교회을 짓고 지냈다고 한다. 이후 교회가 세워진 언덕은 '은둔자의 언덕'으로 불리게 되었고, 이곳에서 생산되는 최고의 와인은 '라 샤펠'로 불리게 되었다.

폴 자불레 애네는 1919년 라 샤펠 포도원 근처의 교회를 사들이며 이 교회를 폴 자불레 가문의 심볼로 만들었다. 이 심볼이 들어간 1961년 빈티지는 역사상 최고의 와인으로 평가받는다.

로맨틱한 아름다움이 빛나는
피에르 오귀스트 르누아르 그리고
남부 론 와인

찬란한 아름다움은 시간이 망가뜨릴 수 없는 유일한 것이다. 유미주의의 대가, 아일랜드의 시인이자 소설가 겸 극작가인 오스카 와일드Oscar Wilde, 1854~1900는 "미美는 천재의 한 형식이다. 실제로 아무런 설명이 필요 없기 때문에 천재보다 더 높은 것이다"라며 예술지상주의를 선언했다. 그가 주창한 예술을 위한 예술뿐 아니라, 생生의 항구적인 아름다움 역시 행복하고 조화로운 삶의 가능성을 끊임없이 보여주는 데 있지 않을까?

19세기 프랑스 회화 컬렉션을 살펴보다가 피에르 오귀스트 르누아르Pierre-Auguste Renoir, 1841~1919에 도달하면, 우리는 그 이전의 어

떤 화가도 보여준 적 없는 순수하고 서정적인 분위기에 감동하게 된다. 밝은 분위기로 눈을 즐겁게 하는 미술, 이것이 르누아르 예술의 위대함과 한계를 동시에 설명하는 말이다.

여위고 예민했던 르누아르는 명랑하고 지적이며 유쾌한 유머감각을 지녔으며 논쟁이나 이론을 좋아하지 않았다. 그에게 그림은 엄격한 계획의 대상이 아니라, 겸손하고 즐거운 마음으로 실천하는 아름다운 기술이었다. 그러나 그의 그림은 가장 대담하고 진보적이라는 평가를 받았다. 규칙과 전통에서 벗어난 새로운 주제, 새로운 회화양식으로 동시대 일상생활 묘사와 햇빛 찬란한 외광 회화, 그리고 덧없는 순간을 포착해 생생한 삶의 아름다움을 추구했다.

1872~1883년은 르누아르의 위대한 인상주의印象主義, impressionism 시대다. 그의 예술적 기량이 무르익어 독창적인 걸작들을 남긴 풍요롭고 즐거웠던 시절이다. 사람들은 그의 예술을 통해 자신의 일상적이고 단조로운 생활과 관능성을 새롭게 경험하고 받아들일 수 있었다. 그들은 처음으로 자신의 삶을 미학적인 관점에서 볼 수 있었으며, 이러한 발견은 오늘날의 삶에도 여전히 적용된다. 특히 그는 젊은 여성의 부드럽고 우아한 아름다움을 능숙하게 표현했으며, 거기서 느낀 깊은 즐거움을 작품에서 발산한다. 르누아르 이외의 어떤 화가도 그처럼 더없이 행복한 기쁨의 미소, 즐거운 삶의 순간을 포착하지 못했다. 밝고 서정적인 분위기와 여성의 부드러운 아름다움을 그린 르누아르는 지중해의 밝은 빛과 자연 속에서 탄생한 누구나 좋아할 유순하고 감칠맛 나는 '남부 론

여유롭고 고요한 남부 론의 풍광은 행복을 그리던 르누아르의 그림을 떠올리게 한다.

Southern Rhône 와인'과 닮아 있다.

좁고 가파른 북부 론이 끝나면 따뜻한 지중해로 가는 넓은 포도밭이 열린다. 이곳이 남부 론이다. 론 밸리의 기본 아펠라시옹은 코트 뒤 론Côtes du Rhône AOC이고, 대부분 이곳에서 생산된다. 포도원은 비엔에서 아비뇽Avignon까지 160km에 걸쳐 뻗어 있다. 레드 와인이 87%, 로제가 8%, 그리고 화이트 와인이 5% 정도 된다. 토양은 모래, 석회암, 점토, 큰 자갈로 구성되는데, 크게 두 타입으로 구분된다. 석회암 기반에 진흙, 자갈, 암석이 퇴적된 언덕이나

경사지 충적토는 물 공급이 좋고 밤이 되면 낮에 축적된 열기가 방출돼 숙성력 좋은 레드 와인을 생산하는데 적합하다. 황토와 모래 토양은 물 공급이 일관되지 못해 더 가벼운 레드와 로제 와인을 생산한다.

인생의 조화로운 기쁨, 샤르팡티에 부인과 아이들

진정한 혁신과 대중적 성공을 동시에 달성한 피에르 오귀스트 르누아르의 사실주의적 인상주의 걸작 〈샤르팡티에 부인과 아이들〉이다. 이 작품은 르누아르의 후원자였던 조르주 샤르팡티에의 부인과 아이들을 그린 것이다. 이 작품으로 르누아르는 프랑스 미술계에서 명성을 높이고 경제적 압박에서 벗어날 수 있었다.

소파에 기대앉은 샤르팡티에 부인의 느긋한 자세, 아이들의 천진난만한 표정과 부드러운 눈빛 등 전체적으로 편안하고 따뜻한 분위기다. 거기에 아이가 걸터앉은 개의 표정 또한 그림에 정감과 재미를 더한다.

르누아르는 빛의 효과를 중시하는 인상파 화가였지만 사실 그에게는 '인생의 기쁨'을 표현하는 것이 더 중요한 주제였다. 사랑이 가득한 순간을 섬세하게 잡아낸 르누아르의 감수성과 뛰어난 색채로 완성한 이 그림은 제도권 비평가와 대중, 그리고 인상파 화가들 모두에게 호평받았다. 온화하고 고상한 조화로 인생에 기

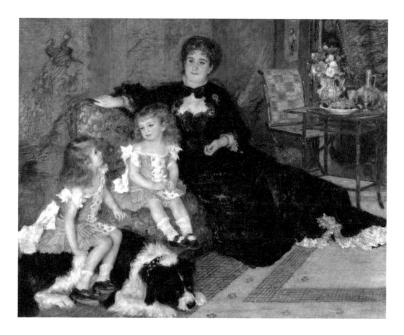

피에르 오귀스트 르누아르, 〈샤르팡티에 부인과 아이들(Madame Charpentier and her Children)〉,
1878, 캔버스에 유화, 154×190cm, 뉴욕, 메트로폴리탄미술관

뺨을 선사하는 '코트 뒤 론 싱글 빈야드Côtes du Rhône Single Vineyard'
와인에 비견된다.

'코트 뒤 론 싱글 빈야드'는 코트 뒤 론 와인 중 가장 고급이다.
그르나슈Grenache Noir 중심에 시라, 무르베드르Mourvèdre를 혼합한
다. 오랑주Orange 남쪽, 샤토뇌프-뒤-파프Châteauneuf-du-Pape AOC에
위치한 단일 포도원에서 재배한 수령 30~100년 된 올드 바인 포
도로 만든다. 토양은 모래와 붉은 진흙, 자갈 암석이 혼합된 충적
테라스다. 그르나슈는 남부 론의 주요 레드 와인 품종이자, 고급

'코트 뒤 론 싱글 빈야드'는 30년 이상된 그르나슈 올드 바인에서 수확한 포도를 중심으로 만든다.

와인의 주력 품종이다. 바람과 가뭄에 강하며 알코올과 산도가 높고 붉은 과일 향에 숙성 시 감칠맛이 도는 향신료 풍미가 감미롭다. 시라는 높은 타닌과 검은 과일 향의 세련미를, 소량의 무르베드르는 육질감과 복합미, 장기 숙성력을 부여한다.

투명함이 감도는 루비 색에 야생 검은 과일과 달콤한 체리, 제비꽃, 훈연, 감초, 후추의 감미로운 향신료, 말린 허브 향이 그윽하고 온화하다. 감칠맛 도는 고기, 섬세한 토스트, 미네랄 맛, 우아하고 세련된 타닌과 조화로운 산도가 따뜻한 알코올과 어우러져 견실한 구조를 보인다. 입안을 채우는 따스한 미감, 매끈한 질감, 깊고 유연하지만 과일의 생기와 달콤한 향신미가 화사한 긴 여운을 남기는 드라이 미디엄 풀 바디 와인이다. 독창적이고 고상한 조화가 탁월하다.

아름다운 젊음의 생기를 담은 두 자매

전통을 계승하는 동시에 이를 확실하게 능가해 자신의 예술 언어로 통합시킨 오귀스트 르누아르의 〈두 자매〉다. 봄의 아름다움과 젊음의 생기발랄함을 축하하고 있는 이 작품은 센Seine 강 옆 레스토랑 테라스를 배경으로 한다.

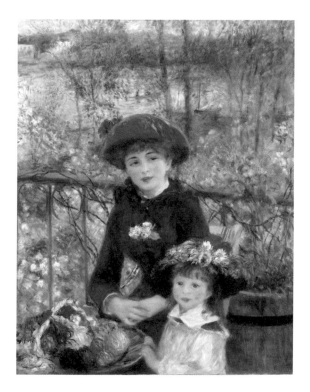

피에르 오귀스트 르누아르, 〈두 자매(Two Sisters on the Terrace)〉 1881, 캔버스에 유화, 100×80cm, 시카고, 시카고 아트 인스티튜트, 루이스 L. 코번 부부 기념 컬렉션

활기 넘치는 색상과 변화무쌍한 붓 터치가 개성적으로 두 소녀의 얼굴을 아름답게 표현했다. 발그레한 피부, 꿈꾸는 듯 순수하고 투명한 푸른색 눈을 통해 세상을 새로이 바라볼 수 있도록 하려는 그의 욕망이 드러난다. 선명하고 자유로운 색채로 인물과 자연이 조화롭다. 젊고 아름다운 소녀의 선홍색 모자와 입술, 그리고 짙은 청색 코트와의 조화가 '코트 뒤 론-빌라주Côtes du Rhône-Village' 와인의 고급스러운 악센트와 생기를 닮았다.

'코트 뒤 론-빌라주'는 코트 뒤 론보다 한 단계 위인 AOC이다. 프랑스에서 가장 훌륭한 밸류 와인으로 꼽힌다. 21개 우수 마을 이름이 붙을 수 있다. 그르나슈, 시라, 무르베드르, 마르셀란Marselan, 까리냥Carignan 등을 혼합한다. 석회암 언덕 아래, 점토 석회질 토양 포도밭에서 재배한 수령 5~70년 된 포도로 만든다.

마르셀란은 카베르네 소비뇽과 그르나슈를 교배한 프랑스 적포도 품종으로, 1961년 프랑스 국립 농업연구소가 마르세이앙Marseillan 마을 근처에서 재배한 데서 이름을 따왔다. 좋은 색, 고급스러운 타닌, 체리와 블랙커런트 특성이 있다. 까리냥은 남프랑스 고대 품종 중 하나로, 색과 타닌이 뚜렷하여 혼합하면 검은 과일과 짭짤하고 매콤한 향신 풍미 악센트를 줄 수 있다. 특히 50년 이상 된 올드 바인은 농축미 있고 매력적이라 최근 부각되고 있다.

투명함이 비치는 선명한 석류 빛 루비색에 커런트, 베리, 체리의 향기로운 검붉은 야생 과일, 야생초 향, 백후추, 감초, 정향, 바닐라, 카카오의 달콤한 향이 생기 있고 활기차다. 뚜렷한 검은 과

일 맛과 신선한 산도, 풋풋한 타닌이 견고한 힘도 품고 있는 드라이 미디엄 바디 와인이다. 과일과 향신미가 생동감 있지만 1~2년 숙성되면 더 부드럽고 동물성 특징으로도 진화된다. 선명하고 생기발랄하다.

책 읽는 여인을 감싸는 빛나는 파동

르누아르는 여인을 주제로 빛의 효과를 탐구한 인물화를 많이 그렸다. 르누아르 자신이 여성을 좋아했으며, 여성을 그린 그림이 팔기에도 수월했다. 〈책 읽는 여인〉은 대중적으로 잘 알려진 르누아르의 작품 중 하나다.

피에르 오귀스트 르누아르, 〈책 읽는 여인(Young Woman Reading a Book)〉, 1875~1876, 캔버스에 유화, 55×46cm, 파리, 오르세미술관

창밖에서 흘러 들어오는 부드러운 햇살을 받으며 독서에 몰두하고 있는 젊은 여인의 모습을 포착해, 다양한 색조들을 발견했다. 책에서 반사되는 빛을 받아 환하게 빛나는 여인의 얼굴에는 생명력이 넘치며, 머리는 마치 스스로 빛을 내뿜는 것처럼 빛

난다. 빛과 음영은 윤곽선을 분명하게 드러내는 것이 아니라 모든 윤곽선과 세부 묘사를 해체하여 다채로운 검은색과 노란색, 붉은 색의 '빛나는 파동' 외에는 아무것도 남기지 않는다. 책을 읽는 일상을 빛나는 순간으로 포착한 〈책 읽는 여인〉은 평범하지만 섬광 같은 행복을 선사하는 '코트 뒤 론 루즈' 와인으로 표현된다.

'코트 뒤 론 루즈'는 그르나슈, 시라, 무르베드르, 생소Cinsaut 등을 혼합한다. 돌이 많은 점토 석회질과 충적토 토양에서 재배된 수령 5~20년 된 포도로 만든다. 생소는 고전적인 남부 론 혼합 품종으로 그르나슈, 시라, 무르베드르와 함께 사용한다. 새콤한 붉은 과일 향에 가볍고 향기로우며 상쾌하다. 로제와인을 제외하고 단일 품종 와인은 생산하지 않는다. 수 세기 동안 남프랑스에서 재배되었다. 오크 숙성하지 않는 신선한 와인이다.

진한 루비색에 잘 익은 자두, 농축된 베리와 체리, 오디 등 검붉은 야생 과일과 허브, 갸리그 향, 후추, 감초, 정향, 바닐라 등 향신료 향이 선명하고 생생하다. 농축된 과즙의 터질 듯한 생동감에 열기와 관대함까지 깃들고 신선한

코트 뒤 론은 돌이 많은 점토 석회질과 충적토 토양에서 재배된 그르나슈, 시라, 무르베드르, 생소 등을 혼합해 만든다.

산도와 근사하게 균형 잡힌 타닌, 깔끔한 여운의 드라이 미디엄 바디 와인이다. 구조감은 가볍지만 과일의 농축미와 매혹적인 향신료 풍미가 입안에 침을 고이게 한다. 생생한 감각이 있다.

찬란한 화려함을 품은 여름의 시골 오솔길

햇빛 찬란한 외광 회화를 그려 자연의 활기찬 인상을 묘사한 〈여름의 시골 오솔길〉이다. 르누아르는 1870년대에 일생 중 가장 왕성한 결실을 보여주었으며 풍경화도 많이 그렸다. 이 작품은 그중에서도 특히 아름다운 그림이다.

그는 명확하고 힘찬 구성보다는 그림을 다채로운 태피스트리처럼 구성하는 것을 좋아했다. 풀밭과 수풀, 그 위에 비친 햇빛과 반짝이는 공기, 여름날의 온화하고 유쾌한 대기, 활기차고 화려한 색채 등 자연의 모습을 한껏 묘사했다. 그림 속 찬란한 색채 한가운데에 자리 잡고, 자연적으로 풍성한 화려함이 매력적인 '코트 뒤 론 블랑' 와인을 들이키고 싶다.

비오니에의 고전적 특징은 강렬한 살구 향에 아로마틱하며 풍부한 질감에 있다. 캐모마일, 라벤더, 백리향 같은 넘치는 허브 향이 양조나 숙성에 의해 달콤한 벌꿀 노트로 부드러워진다. 1960년대까지 콩드리유와 샤토 그리예Château-Grillet 포도원에서만 재배되던 비오니에는 21세기 르네상스를 거쳐 프랑스를 비롯한

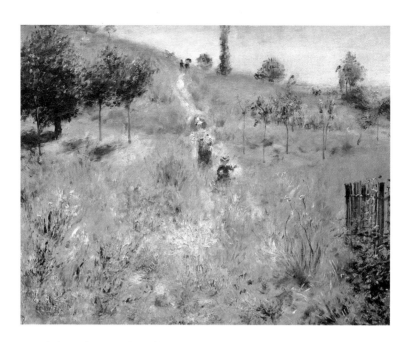

피에르 오귀스트 르누아르, 〈여름의 시골 오솔길(Country footpath in the Summer)〉, 1874,
캔버스에 유화, 59×74cm, 파리, 오르세미술관

서유럽과 신대륙 각지에서 인기몰이를 하고 있다. 매혹적인 열대
과일 향의 육중한 스타일뿐 아니라 활기차고 향기로운 꽃 향에 산
도가 깔끔한 여름 와인도 만든다. 주로 남프랑스에서 재배되는 부
르불랑Bourboulenc은 감귤향에 산도가 좋고 훈연한 바디감이 매력
적이다.

'코트 뒤 론 블랑'은 비오니에, 부르불랑, 마르산 등을 블렌딩한
다. 오랑주와 아비뇽 사이 자갈이 있는 점토 석회질 토양에서 재
배한 수령 20년 이상 된 포도로 만든다. 일부 구획은 론 강 지류인

비오니에 품종은 강렬한 살구 향과 넘치는 허브
향이 특징이다. 이는 양조나 숙성에 의해 달콤한
벌꿀 노트로 부드러워진다.

에이그 강에서 흘러온 둥
근 자갈이 많은 충적 테라
스도 포함한다.

황금빛이 도는 밝은 노
란색에 라임, 레몬과 같은
감귤류, 살구, 복숭아, 망
고, 리치의 열대 과일 향
과 흰 꽃과 라임 꽃 향이
결합되어 향기롭다. 꿀, 바
닐라, 구운 아몬드, 엷은

캐러멜의 섬세한 오크 뉘앙스도 감미롭다. 짙은 과일 맛이 오일
같은 매끈함과 함께 화려함을 배가시킨다. 부드러운 산도와 미네
랄이 대담한 맛에 잘 흡수된 풍요롭고 긴 여운의 드라이 풀 바디
와인이다. 진정한 즐거움을 안겨주는 표현력 넘치는 와인이다.

젊음의 반짝임 그 아름다운 순간, 물랭 드 라 갈레트

르누아르 생애에서 가장 왕성한 결실을 보여준 대표적인 걸작
〈물랭 드 라 갈레트의 무도회〉다. 파리의 몽마르트르에 있는 물랭
드 라 갈레트는 19세기 말 파리지앵들로부터 사랑받던 야외 무도
회장으로, 일요일 오후가 되면 젊은 파리의 연인들이 모여들어 춤

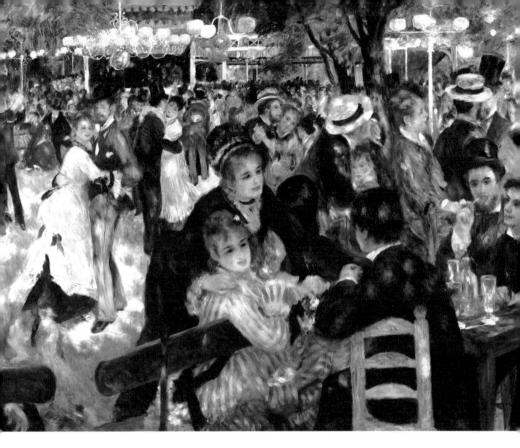

피에르 오귀스트 르누아르, 〈물랭 드 라 갈레트의 무도회(Dance at the Moulin de la Galette)〉, 1876, 캔버스에 유화, 131×175cm, 파리, 오르세미술관

과 수다를 즐기던 장소였다. 이 작품은 19세기 전체에 걸쳐 가장 아름다운 그림으로 언급되기도 한다.

사랑에 빠진 젊은이들의 기쁨, 서로 어울려 편안하고 느긋하게 즐기는 파티의 즐거움, 햇빛과 음악, 유쾌하게 떠드는 소리, 부드러운 구애와 사랑스러운 천진함을 통해 자각하는 삶에 대한 확신, 등 르누아르가 자유로운 붓질로 표현하고 있는 정서다. 그는 햇빛

과 그림자의 효과를 탁월하게 창조했다. 나뭇잎을 통과해 흩뿌려진 햇빛은 인물을 요동치게 하고, 나뭇잎에 반사된 햇빛은 청색 그림자를 퍼트린다. 그림 중심부에 꿈꾸는 듯한 얼굴로 행복한 미소를 짓고 있는 소녀는 편안하고 부드러운 감정을 내보인다. 파리 연인들의 '반짝이는 젊음', 〈물랭 드 라 갈레트〉는 인간과 빛, 영원한 자연이 완벽하게 통합된 '샤토뇌프-뒤-파프 루즈'와 함께하는 아름다운 순간 같다.

'교황의 새로운 성'이란 뜻의 샤토뇌프-뒤-파프 AOC는 가장 낭만적이고 고전적인 남부 론의 일류 와인이다. 아비뇽으로 유배된 교황의 여름 궁전에서 이름이 유래된 만큼 프랑스에서 탁월하고 역사적인 레드와 화이트 와인이 생산된다. 이곳은 메마르고 좋은 향기가 흩날리는 돌투성이 시골마을이다.

'샤토뇌프-뒤-파프'는 프랑스 AOC 체계의 탄생지이기도 하다. 원산지통제명칭원산지표시제한이 법률로 제정되는 데는 르 호아 Le Roy, 1890~1967 남작의 결정적인 기여가 있었다. 그는 원래 변호사였다. 당시 이 지역에서 가장 화려하고 품격있는 와이너리 중 하나인 샤토 포르티아Château Fortia의 상속녀와 사랑에 빠지면서 변호사를 그만두고 와인 생산을 시작했다. 당시 프랑스는 필록세라 Phylloxera의 창궐로 와인산업의 침체기였다. 필록세라는 포도나무 뿌리진드기를 일컫는 말로 이 병충해로 전세계 특히 프랑스 와인산업이 큰 피해를 입었다. 르 호와 남작은 긴 노력 끝에 품질에 초점을 둔 포도 재배와 와인생산에 관한 엄격한 기준을 마련하였고,

FAMILLE PERRIN

Château de Beaucastel

CHATEAUNEUF-DU-PAPE
APPELLATION CHATEAUNEUF-DU-PAPE CONTROLÉE

PRODUIT DE FRANCE · PRODUCT OF FRANCE

'교황의 새로운 성'이라는 뜻의 샤토뇌프-뒤-파프는 특이한 포도 혼합 방식과
특수한 토양의 혜택 그리고 프렌치 오크에서 12~18개월 숙성한 후
지하 셀러에서 장기 숙성을 통해 일류 와인이 된다.

지역 경계도 정했다. 1924년 샤토뇌프 조합에서는 의회를 열어 와인 생산 관련 원칙을 도입하는데 합의했고, 10년 후 AOC 제도는 코트 뒤 론 지역에 큰 파장을 일으켰다. 머지않아 프랑스 전체로 영향력을 확장했고, 마침내 전 세계에서 인정받으면서 표준화됐다.

샤토뇌프-뒤-파프의 특이한 포도 혼합 방식과 특수한 토양은 개성 있는 장기 숙성용 와인을 만든다. 단독 아펠라시옹으로는 드물게 18개 품종(예전에는 13개였으나 지금은 같은 품종이라도 색깔이 다르면 별개 품종으로 친다)이 허용된다. 생산량의 90%는 레드 와인이다. 이곳 테루아에 가장 적합한 그르나슈가 중추 역할을 하고 시라와 무르베드르를 혼합하는데, 이들 세 품종이 90%를 차지한다. 화이트 와인은 클레레트Clairette, 부르블랑Bourboulenc, 루산느, 그르나슈 블랑Grenache Blanc을 중심으로 지역 품종을 혼합한다. 먼 옛날 알프스 산맥으로부터 굴러 내려온 '갈레Galet'라고 불리는 크고 둥근 자갈은 낮에는 강렬한 햇빛을 머금고 서늘해진 밤에는 천천히 열기를 내뿜는다. 덕분에 이 조약돌 사이에 뿌리내린 포도나무들은 해가 진 저녁에도 따스한 온기를 유지할 수 있다. 더욱이 토양 내부의 수분은 보호하고, 미스트랄Mistral이라는 강렬한 바람으로부터 포도나무를 보호하면서 토양이 침식되는 것도 막아준다.

오랑주 시와 샤토뇌프-뒤-파프 마을 사이에 위치한 산화철이 풍부한 모래 섞인 붉은 진흙 위에 둥근 자갈이 쌓인 충적 테라스와 더 남쪽의 황갈색 모래와 둥근 자갈 토양에서 재배된 수령

80~100년 된 포도로 만든다. 와인은 프렌치 오크에서 12~18개월 정도 숙성한다.

진하고 깊은 석류 빛 루비색에 블랙체리, 라즈베리의 달콤한 야생 검은 과일과 제비꽃 향, 후추, 연기, 감초, 타르의 이국적인 향신료, 삼나무, 담배, 커피, 훈연 향과 미네랄 향이 복합적이고 고급스럽다. 신선한 붉은 과일잼 맛에 은근한 송로버섯과 동물 가죽, 야생조류 부케가 독특하다. 정교한 타닌과 섬세한 산도, 균형감 좋은 탄탄한 구조, 기품과 특유의 매끈함이 근사한 긴 여운의 드라이 풀 바디 와인이다. 따뜻한 품종에서 나온 온화한 화려함이 탁월하다. 10년쯤 순화되어 공기처럼 가뿐한 완벽한 순간을 기대한다.

행복하고 조화로운 삶의 가능성을 끊임없이 보여주다

와인 애호가란 자연이 주는 다양한 메시지를 수용할 수 있는 사람이다. 포도와 와인에 깃든 자연의 원칙과 복합성을 있는 그대로 받아들이며, 그것이 전달하는 다양한 표현을 맛보고 때로는 익숙하지 않은 자극도 즐길 줄 알아야 한다. 와인 본연의 산미와 우아한 쓴맛, 다채롭고 복합적인 풍미, 광물성에서 오는 긴장감 등 고유 테루아에서 비롯된 자연의 에너지가 담긴 와인의 영혼을 이해하고 즐기는 것이다. 이는 자신이 좋아하고 사랑하는 것에 대한

축적된 지식과 수많은 경험치가 가져다주는 삶의 행복이자 기쁨이다. 쉽게 얻을 수 있는 것은 아니지만 일상 가까이에 존재하고 누릴 수 있는 가치이다.

인생은 짧고 자연은 영원하다. 우리의 삶이 혁명적이지는 않더라도, 언제나 새롭고 항구적인 아름다움을 만들어 갈 수 있다. 삶의 실존적 두려움, 현실의 불안과 절망이 무게를 더할 때면, 우리는 행복과 조화로운 삶의 가능성을 잊게 된다. 르누아르는 말년에 류머티즘성 관절염으로 오랜 기간 고생했지만, 그의 예술에서는 절망의 그림자나 지친 기색을 전혀 찾아볼 수 없었다. 그는 선천적으로 선량하고 소박한 사람이었으며, 그림을 통해 순수하고 감각적인 아름다운 세계를 펼쳐 보여주었다. 그의 생애 마지막 몇 년 동안 그린 수백 점의 작품은 모두 행복과 기쁨을 표현하는 송가였으며 '천국의 미소'였다. 고통스러운 질병과 맞서 싸워야 하는 혹독한 운명 속에서도 결코 건강한 사람들에 대한 선망과 분노의 감정에 빠져들지 않았던 르누아르는 보기 드문 순수함과 따뜻함을 화폭에 옮기며, 행복하고 조화로운 삶의 가능성을 끊임없이 보여주었다.

오늘은 로맨틱한 아름다움이 빛나는 남프랑스 자연에 빠져 보자. 이 곳은 화파를 불문하고 많은 화가들이 빛과 따스함, 지중해에 매료되어 자연을 화폭에 담았던 곳이다. 그리고 사랑하는 사람과 행복한 시간을 향유했던 곳이다. 우선 찬란한 화려함을 품은 '코트 뒤 론 블랑'이 선사하는 넘치는 즐거움과 '코트 뒤 론 싱글

빈야드'에 담긴 인생의 조화로운 기쁨을 담아 만끽하자. 그리고 인간과 자연이 완벽하게 통합된 '샤토뇌프-뒤-파프'를 향유하며 조화와 행복으로 가득 찬 나만의 아름다운 은신처를 고안해보자. 삶은 생각만큼 복잡하지 않다. 다만 우리가 복잡해서 유쾌한 인생을 손가락 사이로 놓칠 뿐.

샤토뇌프-뒤-파프의 1인자
페랑 가문

프랑스 남부 론 지방의 가장 오래된 와이너리, 샤토 드 보카스텔 Château de Beaucastel을 소유하고 있는 페랑Perrin 가문은 100년이 넘도록 가족 경영을 이어오고 있는 와인 명가이다. 샤토 드 보카스텔은 남부 론을 대표하는 샤토뇌프-뒤-파프 생산자다. 특히 보카스텔의 고급 브랜드 '오마주 아 자크 페랑Hommage a Jacques Perrin'은 수령이 오래된 무르베드르 품종을 주로 사용해 응축감과 투명함이 동시에 표현된 뛰어난 풍미와 완벽한 완성도로 극찬받았다.

세계 유수의 가족 경영 와이너리 11곳이 소속된 "Primum Famil-iae Vini(PFV)" 멤버이기도 한 이곳은 1992년부터 피에르 페랑Pierre Perrin과 그의 형제들이 운영하고 있다. 피에르와 프랑소아 형제는 2014년 와인

전문매체 〈디캔터Decanter〉에서 '올해의 인물'로 선정되면서 그 명성을 입증하기도 했다.

자연 존중을 철학으로 가진 페랑 가문은 고집스럽게 전통적인 포도 품종을 모두 재배한다. 또 1951년부터 유기농법으로 포도를 재배하고, 산화방지제를 넣지 않고 와인을 양조하는 이 곳만의 방법을 개발해 특허를 내기도 했다. 이들이 산화 방지를 위해 고안해낸 방법은 포도알을 으깨기 전에 머스트를 약 80도에서 1분 정도 살짝 데웠다가 다시 온도를 낮추는 것이다. 포도가 열을 받으면서 산화 촉진 효모가 죽게 되는데, 이 방식이 산화 방지에 효과를 준다.

샤토 드 보카스텔의 샤토뇌프-뒤-파프 와인은 다른 프랑스 와인들과 달리 94%가 외국으로 수출되고 약 6%만이 프랑스 고급 레스토랑에서 판매된다. 보카스텔 와이너리에서는 미쉘린 3스타 요리사가 직접 음식과 와인 매칭을 위한 요리를 연구하기도 하는데, 이는 프랑스에서는 처음 시도한 것이다.

삶과 예술을 창조적으로 결합한
구스타프 클림트 그리고
남프랑스 와인

예술의 대중화란 많은 사람들이 예술을 소비하는 예술의 다수화·확산화라고 말할 수 있다. 그러나, 예술이 대중의 삶에 녹아들어가 '삶 자체가 예술을 향해 지속적으로 열리는 것', 그것이 진정한 삶과 예술이 하나 되는 경지일 것이다. 우리가 원하는 '예술적인 삶'은 단순한 감각적인 즐거움뿐 아니라 지적인 희열도 동반되길 열망한다. 쉽다고 다 좋은 것도 아니요, 어렵다고 다 재미없는 것도 아니다. 전문성과 대중성, 예술성과 상업성 사이에서 기묘한 줄타기를 해야 한다.

아름다움과 삶을 이상적으로 결합시킨 예술적인 삶은 깊이와

넓이, 쉬움과 어려움의 교차점에 놓여 있다. 그러나 가치 있는 예술의 전문성을 무시할 수는 없다.

"당신의 행동과 작품이 만인에게 사랑받을 수 없다면 차라리 소수의 인간을 만족시켜라. 다수에게 사랑받는 것은 쓸데없는 짓이다."

구스타프 클림트Gustav Klimt, 1862~1918의 회화작품 〈벌거벗은 진리〉에 적힌 싯구다. 이 문구는 괴테와 더불어 독일 고전주의 문학의 2대 거성, 시인이자 극작가, 철학자였던 프리드리히 실러Johann Christoph Friedrich von Schiller, 1759~1805가 쓴 것이다.

'여성의 아름다움과 에로티시즘'의 상징, 클림트의 고향 빈Vienna은 19세기 말부터 제1차 세계대전 발발까지 유럽이 번성했던 시대를 의미하는 벨 에포크Belle Époque의 매력이 넘치는 도시였다. 사회지배층인 부르주아 계급은 사치스러운 향연과 쾌락을 탐닉했고, 이는 도시 문화를 꽃피우는 촉매제 역할을 했다. 예술가와 지식인은 현실과 환상, 전통과 현대 사이의 긴장 속에서 위대한 창조력을 발휘했다.

클림트는 빈 분리파分離派, Sezession의 대표이자 정신적 지도자였다. 분리파는 '분리하다'는 뜻의 라틴어 동사 'secedo'가 어원으로, 19세기 말 오스트리아와 독일의 아카데미즘과 보수주의에 저항하는 근대적 미술가 세력들의 전시展示 동인이다. 과거의 전통에서 분리되어 자유로운 표현 활동을 목표로 했으며, 미술과 삶의 상호교류를 추구하고 '예술적 창조 권리'를 쟁취하려는 투쟁이기도 했

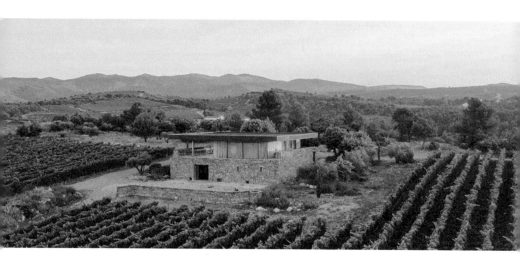

랑그독-루시용 와인은 와인을 통해 일상을 예술로 승화시킨다.

다. 이들은 회화와 응용 미술의 모든 영역에서 '새로운 예술'이라는 뜻으로 19세기 말에서 20세기 초에 걸쳐 서유럽 전역과 미국 및 남미까지 넓게 퍼졌던 장식적 양식인 아르누보Art Nouveau를 발전시키고 전파하는 것을 중심 목표로 세웠다.

분리파는 특정 예술 이념이나 양식은 없었지만, 예술 경향과 국적을 초월해 전위미술에도 관대하게 문호를 개방했으며, 근대 공예와 건축의 발전에 중요한 역할을 했다. 즉, '삶과 예술의 창조적 결합'이었다. 클림트는 아름다운 자연의 빛과 색채, 그리고 지중해의 화사함 속에서 잘 익은 포도로 가격 대비 품질 좋은 와인을 만들며 와인을 통해 일상의 삶을 예술로 승화시키는 '랑그독-루시용Languedoc-Roussillon 와인'과 닿아 있다.

랑그독-루시용은 와인 애호가들에게 전형적인 프랑스 테루아와 작은 와이너리들을 발견하는 즐거움을 선사한다. 뚜렷한 지중해성 기후로 프랑스 최대 유기농 와인 산지이며, 규제에 얽매이지 않고 자유롭게 실험하는 생산자들이 많아, 프랑스 전체 IGP 와인의 60%를 차지한다. 이는 세계적인 추세에 부합하는 풍부한 과일향에 가성비 좋고 트렌디한 와인 생산에 기여한다. 특히 랑그독 Languedoc 와인은 진지한 테루아 와인이고, 장인정신과 프랑스 남부 와인 제조 기술의 정수가 녹아 있다.

신비로운 평화를 품은 양귀비 들판

구스타프 클림트는 '에로티시즘과 여성'의 화가라고도 불린다. 그는 여성의 아름다움과 관능을 주제로 한 미묘한 신비주의적 분위기를 만들어냈다. 그러나 그의 작품 중 1/4은 풍경화다. 자연, 식물, 날씨를 좋아했던 그는 주문 작업과 초상화의 고된 작업들 속에서 여름 휴가에는 야외로 나가 자유로운 풍경화를 그렸다.

그가 그린 〈양귀비 들판〉은 정사각형의 캔버스를 선택해 평화로운 분위기에 침잠하는 안정감을 준다. '신비로운 힘'을 가진 우주의 어느 한 부분을 떼어 표현한 평면화 장식 같다. 인상주의와 상징주의를 대담하게 통합하고, 신인상주의 점묘법으로 꽃은 영원히 이어질 듯 율동감이 느껴지며 무한한 확장을 암시한다. 프랑

구스타프 클림트, 〈양귀비 들판(Field of Poppies)〉, 1907, 캔버스에 유화,
110×110cm, 빈, 오스트리아미술관

스 최남단, 랑그독에서 외떨어진 낯선 해안지역 '라 클라프La Clap
루즈'의 바다 내음이 뒤섞인 신비로운 꽃 향이 떠오른다.

서부 랑그독의 라 클라프 AOC는 묘하게 동떨어진 석회암 산
괴山塊, massif, 산줄기에서 따로 떨어져 있는 산의 덩어리 지역으로, 로마 시대에는
나르본Narbonne 항구 남쪽의 섬이었다. 지중해성 기후로 겨울이 온
화하고 9~10월까지 지속되는 따뜻한 열기와 햇볕이 포도를 천천
히 성숙시켜, 아로마의 극대화와 타닌의 부드러움을 선사한다. 시
라의 후추 향, 그르나슈의 달콤한 붉은 과일, 그리고 무르베드르

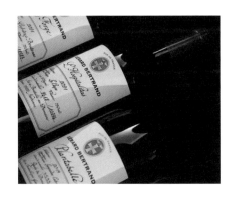

지중해의 바다 내음을 담은 와인
라 클라프.

의 살집 있는 복합미가 최적의 균형미로 완성된다.

　이곳은 미네랄이 풍부한 석회 이회토와 흰색 석회암이 섞여 있는 토양이다. 와인에 신선함과 짭짤한 염분을 품게 하여, 긴장감 있는 구조와 오묘한 미감을 동시에 갖게 한다. 포도 수확량을 줄여 농축미를 살린다. 시라의 일부는 탄산가스 침용법carbonic maceration으로 발효하여 과일의 신선함을 살리고, 그르나슈와 무르베드르는 전통 방식으로 발효한다. 225*l* 프렌치 오크 배럴에서 약 12개월간 숙성한다.

　깊은 석류 빛 루비색에 블랙체리, 레드커런트, 스트로베리 잼의 달콤하고 생기 있는 과일 향, 감초, 생강, 구운 향신료와 바닐라, 훈연 풍미 등 농축미와 미묘함을 고루 갖추었다. 부드러운 산미와 순화된 타닌, 원만한 구조감에 매끈한 미감은 섬세하고 세련됐다. 은은한 미네랄과 리듬감 있는 질감, 우아하고 안정된 밸런스의 드라이 미디움 풀 바디 와인이다. 평화롭고 신비하다.

자작나무가 있는 농가 속 차분한 관능

지나간 세계와 다가올 세계를 연결하는 '전통과 현대의 결합'을 지향했던 구스타프 클림트의 풍경화에는 사람이 등장하지 않는다. 〈자작나무가 있는 농가〉 역시 그렇다. 평화롭고 안락하며 내면

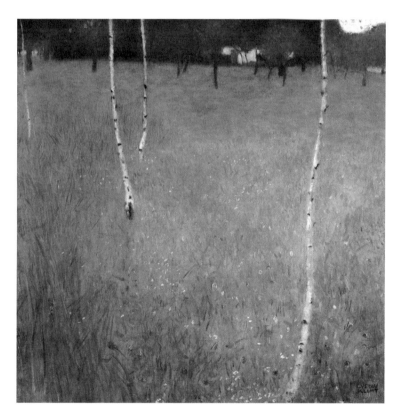

구스타프 클림트, 〈자작나무가 있는 농가(Farmhouse with Birch Trees)〉, 1900, 캔버스에 유화, 80×80cm, 빈, 벨베데레미술관

성이 빛을 발한다. 클림트는 인상파와는 달리 날씨나 빛과 그림자의 유희에 거의 관심이 없다. 수직과 수평을 하나로 묶어서 반복적인 패턴을 보이는 모자이크풍의 파스텔화 같다. 풍부한 연녹색 숲을 따뜻하고 감각적으로 조망했다.

숲의 풍경은 클림트 특유의 평면으로 바뀌어 고요한 율동감이 느껴진다. 고흐의 나무가 절망 속에서 격정적인 힘으로 현대회화의 돌파구를 마련했다면, 클림트는 자신의 나무를 조용하고 관능적인 흔들거림을 가진 것으로 차분히 묘사했다. 그는 마치 여성의 초상화를 그릴 때처럼 숲을 다루고 있다. 차분한 관능이다. 인상주의와 상징주의를 통합한 이 개성 있는 풍경화는 다양한 포도 품종을 혼합하여 창조성이 돋보이는 랑그독의 '오드 오테리브Aude Hauterive 블랑'을 떠오르게 한다.

카르카손Carcassonne 동쪽, 나르본 서쪽의 오드 오테리브 IGP는 오드Aude IGP의 중요한 하위 지역이다. 이곳은 중앙 코르비에르Corbières 아펠라시옹과 인접해 있다. 그래서 많은 와인들이 코르비에르 와인과 유사하지만, 수확량 및 포도 품종 등 와인 생산기준이 덜 엄격하고 유연하다. 뜨겁고 건조한 지중해성 기후로 다양한 포도 품종들이 일찍 성숙한다. 주변 하천에 의해 퇴적된 깊은 충적토 하부에는 수분을 간직한 백악질 사암이 건조함을 상쇄시켜준다. 파워풀하면서도 당과 산, 타닌이 조화로운 와인을 낳는다.

와인은 지역 품종과 국제 품종을 조합한 정형화되지 않은 창조적인 스타일로 테루아를 잘 반영한다. 화이트 와인은 샤르도네,

비오니에, 소비뇽 블랑 등을 혼합한다. 프렌치 뉴 오크 배럴과 온도 조절 스테인리스 스틸 탱크에서 발효한다. 샤르도네만 유산발효 하여 버터 아로마를 살리고, 비오니에와 소비뇽 블랑은 생동감을 유지한다. 프렌치 오크 배럴에서 앙금과 함께 정기적으로 저어주며 약 7~8개월 숙성한다.

황금빛의 진한 노란색에 자몽, 시트러스 감귤류, 흰 복숭아, 살구, 망고, 바나나의 이국적인 열대 과일과 라벤더 향, 꿀, 버터, 바닐라, 토스트, 구운 빵의 고소함과 훈연향, 미네랄, 아몬드, 헤이즐넛 향의 비범한 깊이와 볼륨을 지닌다. 기름진 질감과 조화로운 산도, 섬세함과 복합미를 동시에 갖춘 긴 여운의 드라이 미디엄 풀 바디 와인이다. 밝지만 차분하고, 풍부하지만 미묘하다.

광활하고 신비한 영적 기운의 해바라기

꽃으로 가득한 정원을 그린 클림트의 〈해바라기가 있는 정원〉이다. 넓은 정원을 부분적으로 잘라내어 표현했다. 자잘한 꽃무늬 같은 식물 이미지로 짠 직물을 연상케 한다. 고흐의 〈해바라기〉가 불처럼 타오르는 광기와 열정을 표현한 것과는 다르다. 두 화가 모두 말로 표현하기 어려운 일반적인 이해를 넘어서는 것들을 포착하려 했다.

클림트의 해바라기는 신비로운 영적 기운이 감돈다. 수수한 해

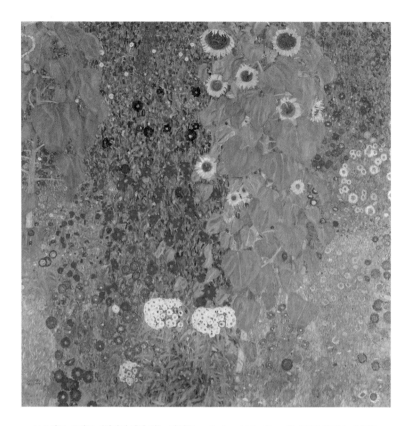

구스타프 클림트, 〈해바라기가 있는 정원(Farm Garden with Sunflowers)〉, 1907, 캔버스에 유화,
110×110cm, 빈, 오스트리아미술관

바라기는 꽃들과 뒤섞여 화려하게 피어나고, 사랑스러운 요정처
럼 서 있다. 치마 같은 회녹색 잎사귀는 탐스럽게 흔들리며 아래
로 향해 있다. 해바라기의 얼굴은 황금빛 고리로 둘러싸여, 환상
적이고 무한한 그 무엇을 품고 있다. 이 그림은 보르도와 랑그독
품종의 결합으로, 전형성을 탈피한 창조성이 돋보이는 '오드 오테

169

리브 루즈'의 광활한 풍부함을 떠올리게 한다.

랑그독 남쪽은 스페인과 융합되는 열린 관문으로 뚜렷한 지중해성 기후지만, 서부는 대서양의 영향을 받는다. 더 높고 넓은 서부 오드Aude 주는 와인 향이나 구조면에서 보르도를 닮았다. 카베르네 소비뇽, 카베르네 프랑, 메를로와 시라, 그르나슈, 카리냥, 칼라독Caladoc 품종을 혼합했다. 대서양과 지중해의 광활한 만남이다.

시라와 카리냥은 탄산가스 침용 발효하고, 나머지 품종은 전통 방식으로 스테인리스 스틸 탱크에서 통제된 온도 하에 발효한다. 새 프렌치 오크 배럴에서 약 12개월간 숙성된다.

적갈색을 띤 강렬한 루비색에 블랙베리, 블랙체리, 블랙커런트의 잘 익은 검은 과일 향, 말린 자두와 무화과의 달큰한 뉘앙스, 모란, 제비꽃 등 꽃다발, 허브와 민트, 삼나무, 토스트, 카카오와 훈연한 향신료 향이 화려하고 풍부하다. 산도, 타닌, 질감의 부드러움, 매끄러운 농밀함 그리고 균형감이 탁월한 긴 여운의 드라이 풀 바디 와인이다. 이제까지 접했던 그 이상의 새로움이 있다. 광활하고 신비한 영적 기운이 감돈다.

에로틱한 긴장을 주는 여자친구들

클림트의 주제는 변함없이 '에로스와 생명의 순환'을 추구한다. 그는 '꽃과 여성'이라는 두 가지 기본적인 소재를 통해 덧없는 성

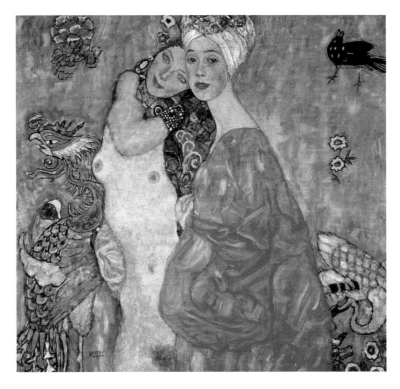

구스타프 클림트, 〈여자친구들(The Girlfriends)〉, 1916~1917, 캔버스에 유화, 99×99cm,
1945년 임멘도르프 성 화재로 소실

적 희열이나 삶의 황홀경 같은 찰나적인 것에 영원성을 부여해 왔
다. 여성들은 욕망의 빛을 발산하며 은밀한 노출로 우리에게 다가
온다.

〈여자친구들〉은 금색과 비잔틴풍의 화려한 장식에서 벗어난 클
림트의 후반기 작업물이다. 일본 에도 시대에 유행하던 목판화인
우키요에Ukiyoe와 에로틱한 일본 미술품에서 영향을 받았다. 그림

에서 여성의 배경에 사용된 동양적인 장식성 동물이 여성과 통합됐다. 드러난 것과 숨겨진 것의 상호관계에서 생기는 에로틱한 긴장으로 관람자를 사로잡는다. 클림트는 여성을 그리는 것을 너무 좋아했기 때문에 동성애적 요소처럼 여성들끼리 화면을 채우는 것을 전혀 주저하지 않았다. 강렬하고 긴장감 있는 스타일의 '미네르부아-라 리비니에르Minervois-La Livinière 루즈'의 이국적 관능미가 떠오른다.

랑그독 서부 구릉 지대에 위치한 미네르부아Minervois는 남향의 방대한 원형경기장 모양을 하고 있다. 1998년 프랑스의 국립원산지품질기구인 INAOInstitut national de l'origine et de la qualité에 의해 크뤼로 지정된 하위 AOC '미네르부아-라 리비니에르'는 고지대의 단단하고 옹골찬 향과 저지대의 부드럽고 순한 맛이 합쳐졌다.

가장 높은 해발 고도 120m에 위치한 테라스형 포도밭은 무덥고 햇볕이 많으며 건조하다. 토양은 백악질 석회암과 풍화된 이회암이 모자이크처럼 구성됐다. 시라와 카리냥은 탄산가스 침용법으로, 그르나슈는 전통 방식으로 발효한다. 프렌치 오크 배럴에서 약 12개월간 숙성한다. 빈티지 별 특성에 따라 오크의 원산지와 굽기 정도를 조정하고 정제나 필터링 없이 병입하며, 출시 전 12개월간 더 숙성 보관한다.

짙은 석류 빛 루비색에 블랙베리, 블랙체리의 진한 검은 과일향과 말린 야생 허브, 시나몬, 감초, 아니스, 후추, 훈연한 향신료와 가죽, 은은한 나무, 초콜릿과 아몬드 향이 육감적이다. 견고한 미

네랄과 빼어난 산도, 미려한 타닌의 탄탄한 구조 위에 은밀하고 폭발적인 미감이 끝없이 지속되는 드라이 풀 바디 와인이다. 극적인 섬세함과 입에 꽉 차는 강렬함이 팽팽한 줄타기를 하며 절묘한 균형과 놀라운 숙성 잠재력을 암시한다. 은밀하고 에로틱하다.

영원한 걸작, 키스

전형적인 분리파 작품이자 구스타프 클림트의 '황금시대'를 대표하는 〈키스〉다. 이 작품은 남성과 여성 사이의 조화와 통합을 명확하게 드러내는 상징이 되었다. 사람들은 〈키스〉를 약간 역설적인 측면에서 〈모나리자〉와 비교하기도 했는데, 두 작품 모두 복잡한 의미로 보는 사람을 매료하기 때문이다.

남성의 옷에는 사각형, 여성의 옷에는 원형의 장식 패턴을 대조해 상호보완과 일정한 거리로, 영원불멸한 아담과 이브의 모습에 존재하는 관계의 모순을 드러낸다. 여성은 클림트의 연인, 에밀리 플뢰게Emilie Flöge가 모델이다. 클림트 자신이 그녀를 안고 있는 아담으로 상상해 그렸다. 천부적인 색채 배열과 화려한 장식은 마치 만화경을 통해 보는 듯한 세계로 이끈다. 넘치는 금빛과 값비싼 재료는 숨 막힐 듯한 독특한 분위기를 더해준다. 작품이 풍기는 강렬한 분위기는 대중의 열광적인 찬사와 금욕적인 부르주아들의 갈채마저 얻었다. 〈키스〉가 전시된 1908년, 오스트리아 황

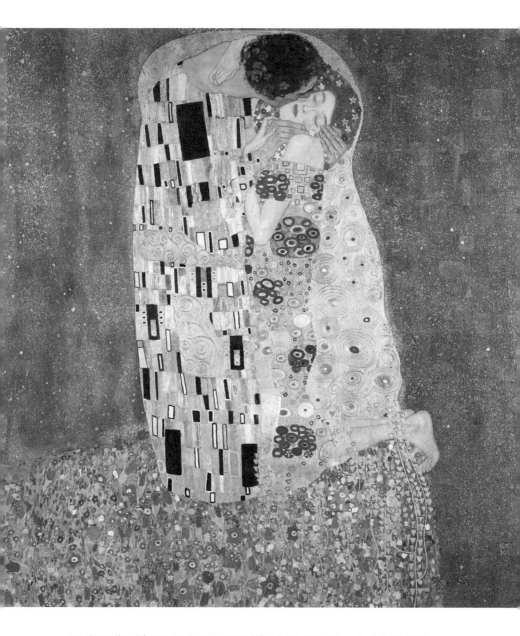

구스타프 클림트, 〈키스(The Kiss)〉, 1907~1908, 캔버스에 유화, 180×180cm, 빈, 벨베데레미술관

실은 종합미술전이 끝나기도 전에 이 작품을 구매했다. 클림트의 걸작이자, 인류의 영원한 걸작인 〈키스〉는 최근 재조명되는 웅장한 스케일의 100년 된 고목 카리냥에 시라의 극적인 화려함이 더해져 탄생하는 '코르비에르-부트낙Corbière-Boutenac 루즈' 와인에 비견된다.

미네르부아의 남단 코르비에르Corbière의 풍경은 매우 극적이다. 바다에서 오드 지역까지 60km에 걸친 산과 계곡은 지질학적 카오스를 거쳐 석회암이 편암, 점토, 이회, 사암과 번갈아 나타난다. 또한 지중해성 기후가 대서양의 간헐적 영향과 함께 오드 계곡과

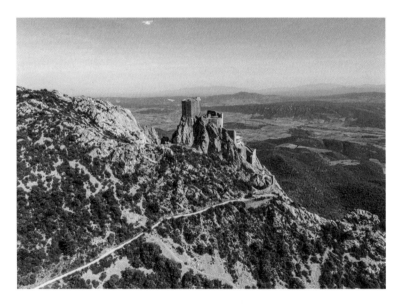

코르비에르의 풍경은 바다에서 오드 지역까지 지질학적 카오스를 거쳐 석회암이
편암, 점토, 이회, 사암과 번갈아 나타나는 등 매우 극적이다.

서쪽까지 지배한다. 부트낙Boutenac 인근의 척박한 낮은 언덕 지대, 코르비에르-부트낙은 코르비에르의 크뤼급 하위 AOC이다. 극소량의 소출로 극적인 농축미와 밀도감을 추구하는 대담한 와인이 나온다. 포도의 대부분은 탄산가스 침용 발효하고, 탱크에서 유산 발효한다. 새 프렌치 오크 배럴에서 약 12개월간 숙성한다. 와인의 숙성 잠재력도 탁월하다.

보라빛이 감도는 짙은 루비색에 블랙베리, 블랙체리, 주니퍼 베리의 강렬한 검은 과일, 정향, 계피, 아니스, 후추 등 동방의 향신료, 월계수, 백리향, 로즈 마리의 갸리그 향과 광물 향, 초콜릿, 커피의 오크 향 등 정신을 잃게 할 정도의 복합적이고 환상적인 미지의 향을 뿜는다. 탄탄하고 장대한 구조 속에 부드러우면서도 강인하고, 관능적이면서도 영적이다. 단단한 산도, 감미롭고 섬세한 타닌, 영원한 생명력의 긴 여운을 품은 드라이 풀 바디 와인이다. 무의식의 심연과 정신적 미로 속으로 유혹한다. 오래 기다릴 줄 아는 인내심이 필요하다. 영원성의 완성이다.

인간을 구원할 수 있는 것은 오로지 예술뿐

경직되고 틀에 박힌 구시대 예술, 예술가라고 지칭하면서 예술의 발전을 저해하는 상업적 관심만을 갖는 장사꾼 무리가 만연하다. 사회적·정치적·예술적 보수주의로부터 예술을 해방하려 했

176

던 오스트리아 빈의 젊은 세대의 반란은 놀라운 기세로 성공을 거뒀고, 결국에는 예술의 힘으로 사회를 개혁하려는 유토피아적 기획으로 발전했다. 이는 예술가의 지위를 개선하려는 투쟁이자, 예술적 창조의 권리를 쟁취하려는 투쟁이기도 했다.

구스타프 클림트는 "인간을 구원할 수 있는 것은 오로지 예술뿐"이라던 이상주의자였다.

"예술적 노력을 받아들일 수 없을 만큼 무의미하고 하찮은 인생은 없다. 아무리 초라한 인생도 완성되면 이 세계의 미를 고양하는 역할을 한다. 문화의 진보는 예술적 의도를 생활 전체에 점진적으로 침투하는 데서 온다."

구스타프 클림트의 근본적인 예술 신념을 생각하며, 오늘은 남프랑스 랑그독 와인과 함께하는 지중해 삶의 예술을 구현해보자. 안락한 작은 농가에 자리를 잡고, '오드 오테리브 블랑'를 열어 차분하게 자연의 소리에 귀 기울여보자. 현실과 꿈의 경계에서 살아나는 낯설고도 기묘한 감각이 관능적이리라. 지중해의 숨결 '라 클라프 루즈'와 함께 신비한 우주의 평화로움도 느껴보고, '코르비에르-부트낙 크뤼 루즈'와 더불어 삶을 영원한 걸작으로 승화시켜보자. 전문성과 대중성, 예술성과 상업성을 모두 거머쥔 남프랑스 와인에 경외를 보낸다. 그 시대에는 그 시대의 와인을, 와인에는 자유를!

남프랑스 와인의 혁명가이자 개척자
제라르 베르트랑

제라르 베르트랑Gérard Bertrand은 남프랑스 와인에 영혼을 불어넣어 예술로 승화시킨 '남프랑스Sud France 와인의 혁명가'이자 개척자이다. 혼도 개성도 없는 저품질 와인을 대량 생산해 오던 랑그독 루시용Languedoc-Roussillon 지역에 가장 진보적인 트렌드, 유기농과 바이오다이내믹 농법을 사용해 특유의 테루아를 표현하는 양조 철학으로 남프랑스의 개성을 풍부하게 담아낸 와인들을 탄생시켰다.

아버지 조르주 베르트랑Georges Bertrand의 가업을 이어 1992년 자신의 이름으로 와이너리를 설립한 제라르 베르트랑은 국제 품종을 재배하고 양조기술을 혁신, 대대적인 기술투자를 통해 빠른 속도로 품질 향상을 일으켰다. 그리하여 제라르 베르트랑은 2008년 200여 개 프랑스 와

이너리 중 〈와인스펙테이터Wine Spectator〉가 선정한 '베스트 밸류 와이너리'가 되었다.

특히, 싱글 빈야드 와인 '로스피탈리따스(L'Hospitalitas, 93점)', '라 포르주(La Forge, 90점)' 그리고, '르 비알라(Le Viala, 93점)'는 뛰어난 품질로 2007년 〈와인스펙테이터〉에서 모두 90점 이상을 획득하며 최고의 남프랑스 와인으로 인정받았다. 2011년 와인 스타 어워드Wine Star Award 에서 '올해의 유러피언 와이너리'로, 2012년 IWCInternational Wine Challenge 에서 '올해의 베스트 레드 와인메이커'로, 2016년 라 리뷰 뒤 뱅 드 프랑La Revue du Vin de France에서는 '올해의 와이너리'로 선정되었다. 2013년 에는 노벨상 공식 만찬 와인으로도 지정되는 등 수많은 수상 경력을 보유했고, 2019년에는 '로스피탈리따스'가 IWC에서 '세계 최고의 레드 와인'으로 선정되는 쾌거를 누렸다.

이처럼 기존 남프랑스 와인에 대한 편견을 넘어 세계적인 품질의 와인을 탄생시킨 제라르 베르트랑은 남프랑스 와인의 무한한 가능성을 증명하며, 남프랑스를 상징하는 와이너리로 자리매김했다.

그림으로 시를 노래한
마르크 샤갈 그리고
시농 와인

"나는 해지는 풍경이 좋아. 우리 해지는 것 구경하러 가… 그렇지만 기다려야 해."

"뭘 기다려?"

"해가 지길 기다려야 한단 말이야."

프랑스 공군 비행사이자 작가인 생텍쥐페리의 소설《어린 왕자》속 조종사와 어린 왕자의 대화이다. 기다림이 주는 의미를 전하고 있다. 나 역시 해 질 녘 풍경을 좋아한다. 그래서 더 공감이 간다. 반짝이는 파도 결 위에 뿌려지는 붉은 석양은 형언할 수 없는 많은 느낌을 담고 있다. 하지만 그 아름다운 풍광을 내가 좋아

한다고 해서 아무 때나 만날 수 있는 것은 아니다.

서두르지 않고 기다릴 줄 안다면 보다 많은 시간을 내가 좋아하는 것들과 함께할 수 있다. 서두르다 보면 마음으로 느껴야 할 것을 활자나 현상으로만 보기 때문이다. 어린 왕자가 사는 별나라는 의자 위치만 옮겨 놓으면 하루에도 해지는 광경을 몇 번이고 볼 수 있다. 아주 조그만 별나라에 사는 어린 왕자는 "가장 중요한 것은 눈에 보이지 않고, 마음으로 보아야 한다"는 것을 알고 있다.

"나는 특별한 직업을 찾아야 했다. 하늘과 별을 외면하지 않아도 되는, 그래서 삶의 의미를 찾을 수 있는 일. 그래, 그것이 내가 찾는 것이다."

시인이자 외로운 몽상가, 늘 내면에 가득한 동심의 세계에서 살아온 마르크 샤갈Marc Chagall, 1887~1985은 이국적인 환영을 그리며 긴 생애 동안 주변인으로, 예술적 기인畸人으로 살았다. 샤갈은 인상주의 이후 프랑스와 독일에서 전개된 내면에 잠재된 강렬한 표현 욕구를 원색의 화면으로 표현한 미술인 표현주의表現主義, Expressionism를 대표하는 러시아 출신 프랑스 화가다. '색채의 마법사'라 불리며 자유로운 공상과 풍부한 색채의 작품으로, 보는 사람의 마음을 맑게 해준다고 평가받고 있다. 시적詩的 영감과 상상 속, 초자연적 세계에 유대인 전통과 러시아 문화가 혼재되어 낭만적이면서도 환상적인 독자적 매력을 구체화했다. 독실한 신앙과 모국에 대한 사랑이 담긴 작품들은 현대사회가 개인 간 차이를 인정하고 서로 존중하기를 바라는 절박한 호소이다. 동화 같은 그림

아름다운 고성 주변 포도밭에서 퍼지는 꽃 향이 가득한 루아르 밸리의 '시농 와인'은
몽환적인 동화를 꿈꾸는 샤갈의 그림과 닮았다.

을 그린 샤갈은 동화 속에서나 등장할 것 같은 아름다운 고성 주
변 포도밭에서 퍼지는 꽃 향이 가득한 루아르 밸리Loire Valley의 '시
농Chinon 와인' 같다.

　'프랑스의 정원' 루아르 밸리는 현재 유네스코 세계문화유산으
로 지정된 옛 왕가와 귀족의 휴양지이다. 프랑스에서 가장 긴 루
아르Loire 강이 자아내는 수려한 계곡과 동화 속에서나 등장할 듯
한 고성들이 환상적이다. 동서로 뻗은 강의 중부, 투렌Touraine 지
역에 위치한 시농 마을은 아래로 비엔Vienne 강이 흐르는 오래된
암반 위에 경사지나 테라스 형태의 포도밭이 위치해있다. 이곳의
'튀포Tuffeau'라고 불리는 다공질 특성의 백악질 석회암은 배수가

좋고 포도나무가 방대한 뿌리를 형성하며, 포도가 붓지 않고 충분한 수분 공급을 해준다.

시적으로 표현된 행복한 연인들의 생일

사랑하는 연인, 벨라 로젠펠트Bella Rosenfeld와 결혼한 샤갈은 행복했다. 1909년 샤갈은 고향 비테프스크Vitebsk에서 유대인 보석상의 딸 벨라를 만나 사랑에 빠진다. 그녀를 처음 만났을 때 이렇게 느꼈다고 한다.

"그녀의 침묵은 내 것이었고, 그녀의 눈동자도 내 것이었다."

그녀가 자신의 아내가 되리라는 것을 직감한 것이다. 샤갈은 미술을 배우러 파리로 갔지만 벨라를 계속 그리워해 고향으로 돌아간다. 벨라의 부모님은 좀 더 나은 집안에서 사위를 얻고 싶어 결혼을 반대했지만, 귀여운 손녀 이다가 태어나자 그런 욕심을 포기했다.

'시와 같은 그림'을 그리는 마르크 샤갈의 대표작, 〈생일〉이다. 샤갈이 벨라와 결혼하기 직전에 그렸다. 무중력 상태에서 서로 입맞추고 있는 행복한 연인의 모습이다.

"나는 그냥 창문을 열어 두기만 하면 됐다. 그러면 그녀가 하늘의 푸른 공기와 사랑과 꽃과 함께 스며들어 왔다. 온통 흰색으로 혹은 검은색으로 차려입은 그녀가 내 그림을 인도하며 캔버스 위

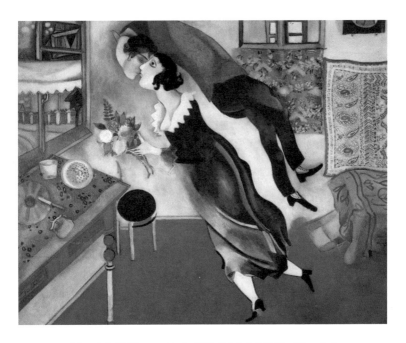

마르크 샤갈, 〈생일(The Birthday)〉, 1915, 캔버스에 유화, 81×100cm, 뉴욕,
현대미술관, 릴리 블리스 유증

를 날아다녔다."

　샤갈은 '흐르다', '스며들다', '날아다니다'와 같은 낱말들을 써
서 벨라에게서 느낀 유쾌한 기분과 행복을 시적으로 표현했다. 그
림 속의 두 사람은 보는 사람이 현기증을 느낄 정도로 중력에서
자유롭다. 시적 은유를 시각적으로 옮긴 그림이다. 벨라는 샤갈
예술의 거대한 중심 이미지이다. 옛 프랑스 귀족들이 루아르 강가
에 자신들이 사랑하는 사람을 위해 아름다운 성을 짓고 파리와 이
곳을 오가며 문화예술과 미식의 행복을 누렸던 이곳의 '루아르 블

슈냉 블랑은 루아르가 원산지인
대표적인 청포도 품종이다.

랑'이 떠오른다.

슈냉 블랑Chenin Blanc은 루아르가 원산지인 대표적인 청포도 품종이다. 수확 시 포도 숙성도 차이에 의해 다양한 스타일의 와인을 생산한다. 드라이 화이트 와인의 경우 영할 때는 높은 산미와 미네랄, 신선한 과일 풍미에서 숙성할수록 진하고 부드러우며 풍부해진다. 시농 북동쪽 부브레Vouvrey의 경우 스파클링, 드라이 화이트, 스위트 화이트 등 다양한 화이트 와인을 생산 하나, 시농은 섬세한 산도와 미네랄 풍미가 촘촘한 드라이 화이트 와인만 생산한다.

'시농 블랑Chinon Blanc'은 햇빛이 잘 드는 남향 언덕에 진흙, 백악질 석회암 토양에서 재배된 20~30년 수령 슈냉 블랑을 극소량 산출해서 만든다. 500*l* 대형 오크통에서 와인이 드라이 해질 때까지 천천히 발효한다. 잔당은 2*g/l* 미만이다.

밝은 레몬빛 노란색에 풋풋한 녹색 과일, 모과, 레몬, 서양배, 감귤류, 흰 과일 등 신선한 감귤류 과일 향, 흰 부싯돌의 훈연한 미네

랄과 요오드 풍미가 섬세하고 견고하다. 생기 있는 산도, 파삭하지만 시간이 지날수록 벌꿀처럼 감미롭게 열리는 풍미, 탄탄한 구조, 깔끔하지만 미묘하고 짭짤한 긴 여운의 드라이 미디엄 바디 와인이다. 경탄을 자아내는 탁월한 신선함과 광물질 기품이 고유의 신비함을 자아낸다. 시詩에 영구적인 생명을 불어넣은 듯하다.

마음의 영광을 찾은 라일락 속의 연인들

"마음속에서 우러나는 것"을 예술적 신조로 가진 샤갈의 〈라일락 속의 연인들〉이다. 남자와 여자가 거대한 꽃다발 속에 한가롭게 누워, 영원한 사랑 안에 빠져든다. 꿈, 환상, 비합리적인 것의 중요성을 발견할 수 있다. 삶, 기쁨, 사랑에 대한 찬가다.

"불합리하게 보이는 것들을 모두 공상이나 동화로 치부해 버린다면, 그 사람은 자연을 이해하지 못했다는 것이다."

자신의 꿈에 애착을 느끼고 진실성을 주장하는 일은 샤갈에게는 모순이 아니었다. 기묘하고 신비로운 분위기를 불러일으키는 샤갈의 아름다운 그림은 다시 작가에게 영향을 미쳤고, 그의 전 생애를 통해 그 자신을 선언하는 수단이 되었다. 샤갈의 전기를 쓴 프란츠 마이어는 "피카소는 지성의 승리를, 샤갈은 마음의 영광을 나타낸다"라고 했다. 참고로 두 예술가는 편안한 우정을 나눴다. 향기가 흘러나오듯 심미적인 분위기, 〈라일락 속의 연인들〉

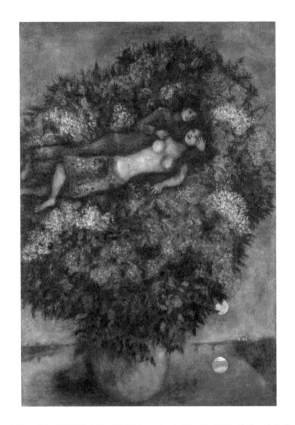

마르크 샤갈, 〈라일락 속의 연인들(Lovers in the Lilacs)〉, 1930, 캔버스에 유화,
128×87cm, 뉴욕, 리처드 자이슬러 컬렉션

은 영롱한 색채, 벨벳 같은 부드러움과 화사한 향기의 '시농 루즈
Chinon Rouge'에 비견된다.

카베르네 프랑은 카베르네 소비뇽의 조상 품종이다. 루아르 계
곡에서는 카베르네 프랑 단일 품종으로 개성 있는 와인을 생산한
다. 시농, 부르괴이Bourgueil, 앙주Anjou AOC가 유명하다. 서늘한 기

후의 영향으로 색이 연하고, 과일향이 많으며 높은 산도에 허브 풍미가 두드러진 와인이 나온다.

'시농 루즈'는 충적층 자갈과 모래 토양의 포도밭에서 재배된 약 36~40년 수령 카베르네 프랑을 사용한다. 석회암이 침식하여 부서진 파편 같은 돌들이 많이 분포돼 있어, 높은 산도와 미네랄이 잘 살아있는 와인이 된다. 시멘트 통에서 2주간 발효시킨 후 그 통에서 7~10개월 숙성, 이듬해 여름에 병입한다.

빛나는 밝은 루비색에 달콤한 라즈베리, 레드 커런트, 산딸기의 붉은 베리류와 제비꽃, 은은한 향신료와 덤불 숲, 허브, 피망과 향

카베르네 프랑은 시농에서 서늘한 기후가 반영되어 색이 연하고 화사하며 높은 산도에 허브 풍미가 두드러진 와인이 나온다.

굿한 향신료 향이 순수하고 화사하다. 상쾌한 산도, 크리스피 한 질감, 결이 있는 타닌, 탄탄한 미네랄 풍미에 섬세하고 균형감 있는 드라이 미디엄 바디 와인이다. 가벼운 구조감에 세련되고 현대적인 미감이 매력적이다. 마음을 빛나게 한다. 10년 가량의 숙성 잠재력을 보인다.

수탉의 조용한 환희

환상의 힘을 호소하는 샤갈의 〈수탉〉이다. 러시아 유대교 집안에서 태어난 샤갈은 종교와 함께 고향의 자연풍경과 동물을 소재로 많은 작품활동을 했다. 특히 수탉은 비테프스크에서 치러지는 종교 행사의 제물로 사용되곤 했는데, 이는 예수 그리스도를 부인했던 베드로가 수탉의 울음을 통해 자신의 죄를 깨달았기 때문이다. 말하자면 샤갈의 마을에선 수탉이 죄를 사함 받기 위한 희생물로 사용된 것이다. 따라서 샤갈에게 수탉은 연민과 친숙함, 종교적 의미를 지닌다. 뿐만 아니라 연인과 함께 등장하는 수탁은 욕망과 부, 다산을 상징하기도 한다.

연인의 우아하고 환상적인 모습이 큰 닭의 이미지로 표현되며, 감정적인 무드를 느끼게 하는 희뿌연 부분에 놓여 있다. 사랑의 확신에 몸을 맡긴 이들의 희열이 몽환적이다. 그림 속의 다른 연인에게도 전이된다. 작품 속에 담긴 사랑의 시, 화가의 정서와 조

마르크 샤갈, 〈수탉(The Rooster)〉, 1929, 캔버스에 유화, 81×65cm, 마드리드,
티센보르네미사미술관

화를 이루는 '조용한 환희'가 절정을 이룬다. 그의 생애 가장 행복했던 파리에서의 윤택한 시절은 샤갈의 작품을 화려하게 변모시켰다. 그림 속의 근심 없는 소박하고 신비로운 분위기는 환상의 카오스, 꿈의 특징인 무질서함에서 벗어나 초현실주의에 가까워진다. 신비한 마력을 지닌 〈수탉〉은 권력과 부, 사랑하는 연인들이 루아르 밸리 특유의 화려한 정원에서 은밀히 누렸던 향락적인 '시농 클로Chinon Clos 루즈' 와인을 떠오르게 한다.

'시농 클로'는 남향 혹은 남서향으로 침식된 석회암 경사지로 언덕 꼭대기에는 진흙이, 경사면 아래에는 노란색 응회암(석회암)이 있다. 단일 포도밭에서 재배된 약 25~30년 수령의 카베르네 프랑을 사용한다. '클로Clos'란 프랑스어로 울타리라는 뜻으로 돌담으로 둘러싸인 포도원을 말한다. 그 기원은 시토회 수도원의 포도밭이다. 이 용어는 돌담이 존재하지 않는 지금도 단일 포도원에서 생산한 와인이라는 이름으로 자주 사용된다. 시멘트나 오크통에서 2주간 발효시킨 후, 2~5년 된 오크통에서 12개월 숙성, 그리

'시농 클로'는 침식된 석회암 경사지로 언덕 꼭대기에는 진흙이, 경사면 아래에는 노란색 응회암(석회암)이 있다.

고 시멘트 통에서 9개월간 추가 숙성한다. 수확 2년 후인 가을에 여과 없이 병입한다.

　자줏빛이 감도는 진하고 깊은 루비색에 달콤한 라즈베리, 레드 커런트의 붉은 베리류와 제비꽃, 아이리스의 향긋한 꽃 향, 숲과 허브, 피망, 후추, 시나몬, 가죽 등 스파이시하고 복합적인 향이 강렬하고 화사하다. 기분 좋은 산도, 섬세한 타닌, 훈연한 미네랄, 적절한 밀도감과 부드러운 질감, 잘 짜인 구조감, 훌륭한 균형의 긴 여운을 지닌 드라이 풀 바디 와인이다. 잘 익은 과실미와 미묘한 꽃과 허브 풍미가 야성미에 우아함과 향락적인 고급스러움을 덧입혔다. 확신이 주는 조용한 희열감이 넘친다. 15년가량 숙성 잠재력을 지닌 와인이다.

원숙한 거장이 성취한 순수 회화의 안식처

　샤갈은 말년에 새로운 사랑을 만났다. 제2차 세계대전 때 나치의 유대인 탄압을 피해 가족은 뉴욕으로 피신했는데, 1944년 벨라가 감염병에 걸려 사망했다. 홀로 남은 샤갈은 프랑스로 돌아와 지중해 해안가에서 우울함이 깃든 그림을 그리며 프랑스 국적을 취득했다. 1952년, 65세의 샤갈은 딸의 소개로 유대인 여성 발렌티나 브로드스키Valentina Brodsky와 재혼한 후, 다시 활력을 찾았다. 이때 이룬 행복으로 점철된 예술작품들이 대중적 흥미를 일으

켰다. 샤갈의 후기 작품은 그의 거칠었던 인생, 꿈과 현실의 적절한 타협, 그리고 보이지 않는 상상력의 모험에 대한 시적인 은유가 가득하다.

〈마르스 광장〉에서도 이를 볼 수 있다. 자율적으로 성장한 새로운 색채적 주제와 꽃의 모티브는 샤갈에게 원숙한 거장의 기교를 충분히 발휘할 수 있게 해준다. 공들여 조화시킨 색채의 특성과 즐거운 색채 대비가 가치 있는 느낌을 만들어낸다. 작품 속에서 꽃이 자라는 환경은 확대하여 그린 대상들에 둘러싸여, 현실 묘사에 확실히 뿌리내린 것 같은 '순수 회화의 안식처'이다. 피카소는 "마티스가 죽은 후 진정으로 색채가 무엇인지 이해할 수 있는 화가는 샤갈뿐이다"라며 샤갈의 그림을 극찬했다. 이런 샤갈의 감각은 '시농 그랑 클로Chinon Grand Clos 루즈' 와인의 위대한 명확성과 깊이감, 통합된 찬란함에 비견된다.

루아르 밸리가 옛 정치, 권력, 예술의 중심지였던 까닭에 포도원은 많은 특혜를 누렸다. 루이 11세는 현재의 그랑 클로에서 나온 와인을 '최상의 와인optimum vinum'이라고 선포했을 정도다. '시농 그랑 클로'는 석회암 또는 백색 응회암 위에 모래, 진흙으로 이루어진 정남향 언덕으로 햇빛 노출이 극대화된다. 약 40년 된 올드 바인 카베르네 프랑을 극소량 산출하여 양조했다. 오크통에서 20일간 발효시킨 후, 1~3년 된 오크통에서 24개월 숙성, 그리고 시멘트 통에서 9개월간 추가 숙성한다. 수확 후 3년 후인 가을에 여과 없이 병입된다.

마르크 샤갈, 〈마르스 광장(Field of Mars)〉, 1954~1955, 캔버스에 유화,
149.5×105cm, 에센, 폴크방미술관

시농 그랑 클로는 약 40년 된 올드 바인 카베르네 프랑을 극소량 산출하여
오크통과 시멘트 통 포함해서 3년가량 숙성한다.

　보랏빛의 어둡고 진한 루비색에 블랙베리, 블랙커런트의 농축된 검은 베리류와 후추, 계피, 정향, 아니스 등 매혹적인 동방의 향신료 향, 제비꽃, 허브, 감초, 부엽토, 사향, 송로버섯, 가죽 부케가 풍부하고 다채롭게 열린다. 청아한 산도, 벨벳 같은 뚜렷한 타닌, 훈연한 미네랄, 장대한 구조감, 유연한 질감과 경이로운 길이감, 과일, 꽃, 향신료의 진한 풍미가 완벽하게 균형 잡힌 견고하고 복합적인 드라이 풀 바디 와인이다. 수려한 구조와 몽환적인 화사함 속에 섬세함이 깊게 배어 있다. 통합된 조화가 안식을 준다. 20년 이상의 숙성 잠재력을 지닌다.

선^善이 완성하는 진정한 예술가와 위대한 와인

샤갈은 항상 뛰어난 예술을 창조하는 것을 목표로 삼고, 창작 활동의 여러 시기마다 각기 다른 방법으로 스스로 세운 목표에 접근했다. 1960년대 이후 그는 교회, 성당, 사원, 대학, 미술관 등의 기념비적인 벽화, 모자이크, 태피스트리 그리고 스테인드글라스에 집중적으로 매달렸다. 20세기 예술가들 가운데 전혀 타협할 수 없다고 생각되는 것을 조화시킨 재능을 지닌 사람은 샤갈뿐이었다. 샤갈은 수백 년에 걸쳐 서로 멀어져 버린 종교 공동체와 이데올로기, 특히 예술적 이데올로기들 사이의 간극을 메웠다. 샤갈의 통합력은 인간애의 하나인 평화로운 가정과 형제애로 가득한 이상적 세계에 대한 사람들의 소원을 만족시켰다. 그가 주는 위로의 메시지는 고대 그리스의 이상향 아르카디아Arcadia와 파라다이스Paradise, 엘리시온Elysion이 하나 된 것이다. 마르크 샤갈은 서로 다른 세계 사이를 여행하는 전령이었다.

믿음은 절망의 산도 옮길 수 있다. 마음에 의심하지 않고 이루어지리라 믿고 인내하며 행하면, 받은 것은 온전히 나 자신의 것이 된다. 시기, 질투, 의심, 원망, 그리고 미움은 결국 고통과 근심의 쳇바퀴 속에서 길을 잃게 할 뿐이다.

선한 사람이 나쁜 예술가가 되지 않는다는 것은 누구나 알고 있다. 그러나 아무리 위대한 사람이라도 선하지 않으면 진정한 예술가가 될 수 없는 것이다.

순수한 와인이 품질 나쁜 와인이 되지 않는다는 것은 명백하지만, 위대한 와인은 순수함과 다채로운 복합성을 통합시킨 장엄한 평화로움이 깃들어 있다. 그곳에 기다림이 더해진다면 우리는 신이 내린 선물을 온전히 향유할 수 있다. 신비로운 와인은 입안의 미각세포만 즐겁게 만드는 것이 아니라 정신도 고양시킨다. 힘들었던 한 해가 저물고 새로운 시간이 열리는, 갈무리와 시작의 교차 즈음에 바다로 나가보자. 해 질 녘 노을을 바라보고 무한한 자유를 품은 바다를 보며 시적 영감에 생명을 불어넣은 '시농 블랑'으로 시작해, 밀물과 썰물의 반복이 주는 조용한 희열이 가슴에서 차오를 때 '시농 클로 루즈'를 열어 내가 확신했던 사랑을 상기해보자. 통합된 조화가 주는 안식처 '시농 그랑 클로'로 전환하며 오랜 시간과 노력으로 성취하고자 했던 우리의 단념할 수 없는 행복을 갈구해보자. 그것이 개인적 욕망의 소산이든 인류의 오래된 믿음과 숙원이든, 그것은 선한 시간과 함께 저마다 완성될 것이니까 말이다.

시농 테루아를 와인에 담은 자연주의자
베르나르 보드리

Bernard Baudry
VIGNERON

베르나르 보드리Bernard Baudry는 루아르 지방의 크라방-레-코토Cravant-les-Côteaux에 위치한 시농에서 수백년에 걸쳐 포도 농사를 지어온 가문에서 태어났다. 그는 1975년에 본격적으로 와이너리를 설립했고, 본Beaune에서 양조학을 공부했다. 베르나르는 1982년 단 2헥타르 포도밭에서 자신의 와인을 만들기 시작해 현재는 32헥타르 규모로 성장했다.

그의 포도밭은 6개의 서로 다른 구획으로 구성되어 있으며, 자연주의 방식으로 와인을 생산한다. 90년대부터 바이오다이내믹 농법을 도입하고, 제초제나 화학 비료는 일절 사용하지 않는다. 또한 손 수확과 뉴트럴 오크 숙성을 고수한다. 구획별 '테루아'를 표현하기 위해 온도 조절 없는 발효, 첨가물 배제, 야생 효모 사용, 여과 없는 병입 등 최소

한의 개입만을 지향한다.

그의 아들 매튜Matthieu도 마콩과 보르도에서 와인 공부를 마친 후, 2000년부터 베르나르와 함께 일한다. 현재 매튜는 대부분의 와인 양조를 담당하며 시농을 대표하는 차세대 와인 생산자로서의 입지를 굳히고 있다.

'에코서트Ecocert'와 'AB' 유기농 인증을 모두 획득한 와인들은 카베르네 프랑에 토양의 다양성을 반영하며 '테루아' 중심으로 만들어진다. 슈냉 블랑 화이트와 카베르네 프랑 레드 및 로제를 생산한다.

순수하게 만들어진 아름다운 와인, 아삭하고 육즙이 풍부한 심미적인 카베르네 프랑은 화사한 향을 즐길 줄 아는 지성인을 위한 와인이라 하겠다.

3

이탈리아

Italy

추상회화의 선구자
피에트 몬드리안 그리고
피에몬테 와인

봄은 존재만으로도 화사하다. 봄에 퍼지는 입김마저 빛나게 한다. 세상의 한순간을 붙들어 두고 싶다면 그것은 눈부신 연록軟綠의 계절, 봄이다. 평상시 눈에 띄지 않던 세계가 산뜻하게 열리는 '빛나는 한순간'. 그 순간을 영원한 지금으로 포착하여 시간의 파도에 잠식되는 것을 막고 싶다. '아름다움의 감정'이 재현되는 순간의 광휘는 보편적 현실을 활기찬 리듬으로 채운다.

네덜란드 출신의 현대회화 혁신가, 피에트 몬드리안Piet Mondrian, 1872~1944은 칸딘스키와 더불어 '추상회화의 선구자'로 불린다. 그의 상징적 예술세계인 직각으로 교차하는 검은 선과 빨강, 파랑,

노랑의 삼원색면 배열은 리듬과 운동감, 힘과 에너지를 불러일으
킨다. 차가운 듯하지만, 밝은 색채의 활기가 넘치는가 하면 명료
하고 거리감이 느껴지는 작품도 있다. 재즈를 좋아한 몬드리안의
작품들은 즉석에서 창작·연주되지만 무한한 자유 변주를 하는 트
럼펫 리프처럼 '색채를 주제로 하는 즉흥연주' 같다.

몬드리안은 프랑스 신인상주의, 야수주의와 접촉하고 명료한
색채와 점묘 화법의 추상적 풍경화로 명성을 얻으며, 전위적인 네
덜란드 아방가르드의 대표주자로 알려졌다. 큐비즘의 영향을 받
은 그는 파리로 이주해 〈나무〉 연작을 그리며 추상 형태로 전환을
시작했다. 이후 패턴화한 검은 선들의 망 조직으로 자연과 풍경을
단순화시켜 자신의 특징적인 스타일에 도달하게 된다. 네덜란드
아방가르드 운동의 '데 스틸De Stijl' 그룹을 결성하고 본격적으로
현대적인 순수 추상운동을 전개했다.

1920년, 몬드리안은 파리에서 엄격하고 기하학적이며 추상적
인 회화를 추구하는 신조형주의Neo-Plasticism 양식을 창도해, 회화
의 재현적 형식에서 벗어나 심미적 아름다움을 창조하고자 했다.
1940년에 제2차 세계대전의 발발로 뉴욕으로 이주한 몬드리안은
최신 재즈 음악과 뉴욕의 역동성이 반영된 〈뉴욕시티〉 연작을 선
보이며 '시각적 음악'이라 할 만큼 생생하고 리드미컬한 세계를 보
여준다. 1944년, 72세 나이로 생을 마감한 그의 기하학적인 추상
은 20세기 미술과 건축, 패션 등 예술계 전반에 새로운 시야를 열
었다. 현대 추상회화의 선구자 몬드리안은 패션과 예술 분야에서

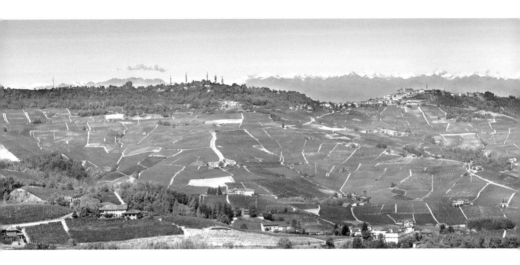

신조형주의를 만든 몬드리안처럼 창조적이고 세련된 아름다움을 지닌 피에몬테 언덕.

가장 창조적이고 세련된 이탈리아에서도 부르고뉴 와인에 비견되는 독보적 아름다움을 지닌 '피에몬테Piemonte 와인'과 닿아 있다.

이탈리아 와인은 음식과 잘 어울리는 끊임없는 다양성, 고유성, 세련미, 그리고 폭넓은 가격대에서 와인 애호가의 사랑을 듬뿍 받고 있다. '토착 품종의 쥐라기 공원'이라고 불릴 만큼 다양한 지역 품종과 독특한 테루아에서 개성 강한 와인이 나온다. 이탈리아에서 세계적 수준의 와인이 생산되는 곳은 피에몬테 언덕이다. '산기슭'이라는 뜻으로, 산은 바로 알프스를 말한다. 언덕과 포도밭이 알프스 산맥에 병풍처럼 둘러싸여 있다. 포도 생장 시기는 매우 덥고 가을에 안개가 많이 끼며, 겨울에 춥다. 향긋하고 달콤한 기포가 있는 전통 화이트 와인은 대중적이다. 유명한 레드 와인

바롤로Barolo와 바르바레스코Barbaresco는 이 마을 이름에서 따온 것이다. 파워, 깊이감, 독보적인 개성을 자랑하는 전위적인 와인으로 와인 전문가에게도 인기가 높다.

전위적인 아름다움, 모래언덕 풍경

몬드리안은 30대 중반에 이르러 미술 안에서 그가 꿈꾸어 왔던 길을 열어 보였다. 자유로운 밝은 색채, 투박한 붓질은 이전과 달리 강렬하고 빛이 발산하는 구성을 보여준다. 몬드리안의 이러한 작품들은 1909년에 네덜란드에서 갑작스럽게 명성을 얻으며, 작품도 많이 팔리기 시작했다. 그러나 이도 잠시 약혼녀와의 파혼, 갑작스러운 어머니 사망으로 몬드리안은 자기 파괴적인 충동을 억제하지 못해 오랫동안 노력해서 얻은 대중의 지지를 잃었다.

1908년, 그는 제일란트Zeeland주의 북해 바닷가에서 긴 여름을 보냈다. 이곳은 여름에 화가들이 자주 찾는 휴양지로, 네덜란드 남서부에 있는 해변과 들판이 많은 반도다. 그는 1916년까지 매년 제일란트에서 여름을 보내며 모래언덕과 바다 풍경을 다수 그렸다. 〈모래언덕 풍경〉은 네덜란드 풍경화라는 전통적인 주제에 현대적인 형태와 순수한 색채를 실험하며 추상적 발전을 이룬 작품이다. 어둡고 초록빛 도는 라일락색의 모나고 분절되며 조용히 축적된 형태로 구성됐다. 이 오묘한 대작은 지역의 뿌리 깊은 전통

피에트 몬드리안, 〈모래언덕 풍경(Dune Landscape)〉, 1911, 캔버스에 유화,
141×239cm, 헤이그시립미술관

에 끝없이 새로운 혁신을 시도하며 확고한 산도, 사로잡는 타닌,
최고의 숙성 잠재력을 지닌 이탈리아 와인의 개성, '바롤로' 와인
의 남성미를 떠오르게 한다.

바롤로 DOCG^{Denominazione di Origine Controllata e Garantita}는 '피에몬
테 와인의 왕'으로 불린다. 타나로^{Tanaro} 강 우안 쿠네오^{Cuneo} 지방
의 랑게^{Langhe} 언덕, 바롤로 마을을 포함한 11개 마을에서 재배된
네비올로^{Nebbiolo} 품종만으로 만든다. 네비올로는 석회질 점토 토
양의 랑게 언덕에서 가장 경이롭게 표현된다. 바롤로는 네비올로
의 성지이다. 껍질이 얇고 병충해에는 약하지만 알코올, 산도, 타
닌 함량이 높아 구조적으로 강직하고 산딸기, 장미, 바이올렛 향이
섬세하며 숙성하면 동식물의 깊고 복합적인 부케가 매혹적이다.

만생종이기 때문에 수확은 10월 중순부터 11월까지 진행된다.

'바롤로'는 규정에 따라 최소 18개월간 참나무나 밤나무 오크 통에서 숙성한 후 병입하여, 총 38개월 이상 숙성한 후 출시한다. 알코올 함량은 보통 14% Vol. 이상이다.

오렌지빛을 띠는 석류색에 잘 익은 라즈베리, 자두의 과일 향과 무화과, 농밀한 잼, 제비꽃, 말린 장미, 미네랄, 감초, 그을린 연기, 다크 초콜릿, 향신료, 송로버섯, 가죽, 타바코, 타르, 밀납, 향초 등의 부케가 공기처럼 가볍다. 깊고 달콤한 맛, 수렴성 타닌과 아찔한 산도, 높은 알코올과 조화된 섬세하고 집중도 있는 구조, 우아한 질감, 견고하고 팽팽한 에너지, 오묘하고 복합적인 긴 여운의

'피에몬테 와인의 왕' 바롤로는 네비올로 단일 품종으로
전위적인 아름다움이 있는 이탈리아 최고 와인을 만든다.

드라이 풀 바디 와인이다. 전위적인 아름다움이 있다. 검은 송로버섯이 들어간 요리, 양고기, 쇠고기 스테이크, 로스트 하거나 찐 붉은 고급 육류, 양념한 생선, 햄과 올리브, 숙성 치즈와 어울린다.

숨길 수 없는 우아함,
주황과 분홍, 파랑의 모래언덕 스케치

새로운 미적 경험을 담은 '회화의 인공성'에서 더 큰 자유로움을 느끼던 몬드리안은 대표적인 풍경화 수작 〈주황과 분홍, 파랑의 모래언덕 스케치〉을 남겼다. 작품의 붉은 오렌지빛에서 여름의 열기가 생생히 느껴진다. 분홍색은 작품의 인위성을 강조할 뿐아니라, 모래언덕의 아름다운 곡선과 여성의 형상이 결합돼 있다. 몬드리안은 여성의 영혼을 바다와 모래언덕의 수평선에서 발견할수 있었다. 사실, 신체를 닮은 모래언덕은 에로틱한 경험의 묘사로 보이며, 이는 햇빛이 비치는 해안을 따라 거니는 사람의 시각적 인상과 혼합된다. 명료한 색채와 점묘화법의 모래언덕이 차분히 들끓는 듯하는 이 작품은 바롤로보다 여성미가 돋보이는 '바르바레스코' 와인의 숨길 수 없는 우아함 같다.

바르바레스코 DOCG는 '피에몬테 와인의 여왕'으로 불린다. 랑게 언덕의 오래된 마을인 바르바레스코, 네이베Neive, 트레이소Treiso를 포함한 4개 마을에서 자란 네비올로 품종 100%로 만든다.

피에트 몬드리안, 〈주황과 분홍, 파랑의 모래언덕 스케치(Dune Sketch in Orange, Pink, and Blue)〉,
1909, 마분지에 유채, 33×46cm, 헤이그시립미술관

네비올로 포도는 특히 기후에 민감하기 때문에 랑게 언덕 외에서
는 전혀 다른 와인이 나온다. 또한 훌륭한 부케를 표현하기까지는
병 속에서 오랜 시간이 지나야 한다.

'바르바레스코'는 오크통에서 최소 9개월 숙성하고 병 숙성을
포함해 총 26개월 이상 숙성한 후 출시된다. 육중한 바롤로에 비
해 우아하고 섬세한 스타일이다.

오렌지빛을 띠는 석류색에 블랙체리, 말린 체리, 레드베리의 깊
고 달콤한 검붉은 과일과 장미, 제비꽃 향, 훈연 향의 숲, 가죽과
향신료 향이 낙엽처럼 가볍다. 날카로운 타닌과 산미가 버섯, 트
러플, 왁스 부케들을 살짝 가두어 두고 섬세한 과일 맛은 알코올

안에서 서서히 진화하는 드라이 미디엄 풀 바디 와인이다. 차분한 여성적 아름다움, 숨길 수 없는 우아함을 구현했다. 바롤로와 유사하나 좀 더 가볍고 담백한 요리와 어울린다.

보편적 모던함, 빨강·파랑·노랑의 구성

고전과 이상이 결합된 '새로운 신화'를 만들어낸 전위적 미술가 몬드리안의 〈빨강·파랑·노랑의 구성〉이다. 1920년대 몬드리안이 정착한 파리에서 기능적 장식미술인 아르데코Art Déco가 출현하자

피에트 몬드리안, 〈빨강·파랑·노랑의 구성(Composition with Red, Blue, and Yellow)〉, 1930,
캔버스에 유채와 종이, 59.5×59.5cm, 베오그라드, 세르비아 국립박물관

그 역시 장식을 지향하는 흐름에 합류했다. 그는 자신이 이미 발
전시킨 미술 이론뿐만 아니라 추상미술이 표현하는 가치를 대표
하는 환경과 생활양식을 만들어 낸다.

 몬드리안 추상화의 전형적 특징인 검은 그리드 선과 선명한
삼원색, 빨강·노랑·파랑 색면은 힘과 운동감으로 활기를 띠고,

1920년대 말에는 극도의 단순함을 선호해 안정감과 평온함, 광대함의 인상을 주며 추상성은 더욱 강해졌다. 피카소와 브라크를 능가하며 자신의 분야에서 가장 추상적이고 현대적인 작가가 된 몬드리안의 대표작은 가장 고전적인 이탈리아 품종으로 세계 어느 식탁에서도 만날 수 있는 '모스카토 다스티 Moscato d'Asti'가 떠오른다.

모스카토 Moscato는 피에몬테를 상징하는 화이트 품종이다. 쿠네오, 아스티 Asti, 알렉산드리아 Alessandria 지방의 52개 마을에서 생산된다. 활기 넘치고 유쾌한 느낌을 주며 입안에 침이 고이는 섬세한 당도를 갖고 있다. 피에몬테에서는 스파클링 와인 아스티 Asti와 약 발포성 와인 모스카토 다스티 DOCG를 만든다. 향기롭고 포도 특징이 뚜렷하며 생동감이 넘친다. 모스카토는 이제 보편적 모던함의 상징이 되었다.

'모스카토 다스티'는 엄선한 모스카토에 어떠한 당분이나 이산화탄소 첨가 없이 천연 상태로 양조 된다. 알코올 함량은 5~7% Vol. 정도이고, 5~6℃ 서빙을 권한다.

피에몬테를 상징하는 화이트 품종 모스카토는 약 발포성 와인 '모스카토 다스티'와 스파클링 와인 '아스티'를 만든다.

황금빛 연한 노란색에 리치, 감귤류, 복숭아, 망고, 파파야, 멜론의 밝고 매력적인 과일 향, 아카시아꽃, 꿀, 머스크 향이 달콤하고 감미롭다. 신선한 열대 과일 맛에 가볍고 상쾌하며 적절한 기포가 기분 좋다. 상쾌한 산도와 섬세한 달콤함이 조화롭고, 여운이 깔끔한 미디엄 스위트 미디엄 바디 와인이다. 전통에 깃든 보편적 모던함이 새롭다. 차갑게 해서 식전주로 마셔도 좋고 과일 샐러드, 복숭아나 딸기 타르트, 과일 케이크, 페이스트리, 파이, 크림, 누가 등의 디저트나 바비큐, 태국 요리 같은 매콤달콤한 음식과 어울린다.

새로움의 전문가가 본 뉴욕, 1941/부기우기

새로움의 전문가, '장식미술의 렘브란트'라고 불리는 몬드리안은 제2차 세계대전의 위협을 피해 뉴욕으로 이주한다. 새로운 회화 구성을 발전시켰던 〈뉴욕, 1941/부기우기〉이다. 검은 선과 색선을 결합하자 이전의 보편적 모던함은 사라졌다. 찬란하고 아른거리는 효과를 내는 다양한 색 선들이 교차하며 유희하는 인상이 되살아난다. 작품 외부에 존재하는 색 선의 망 조직이 안쪽으로 움직여, 검은 그리드와 결합한 것처럼 보인다.

유채색과 무채색의 조직적인 대조가 완전히 사라진 〈뉴욕〉 시리즈는 현실과 구분된 새로운 삶을 위한 상상의 영역을 추구할 필요가 없었다. 그는 이곳에서 생애 가장 행복하고 평화로운 시절을

피에트 몬드리안,
〈뉴욕, 1941/부기우기(New York,
1941/Boogie Woogie)〉, 1941~1942,
캔버스에 유채, 95.2×92cm,
뉴욕, 헤스터 다이아몬드 컬렉션

보냈다. 중심이 비어 있는 흰 색면이 힘의 발산을 암시하며, 주변의 짧고 선명한 컬러가 톡톡 튀는 이 작품은 마실 때마다 새롭고 경쾌한 '아스티' 스파클링 와인의 밝은 에너지와 유희하는 즐거움을 표현하는 것 같다.

'아스티'는 향기롭고 달콤한 마시기 쉬운 스파클링 와인이다. 모스카토 다스티 보다 기포가 많아 파티나 기념을 위한 자리에도 이상적이다. 가격도 좋고 부담이 없어 언제 어디서나 기분 좋게 즐길 수 있다. 숙성하지 않고 바로 마시며, 알코올도 상당히 낮아 여러 잔 마셔도 좋다. 알코올 함량은 약 7% Vol.이고, 차가울수록 맛이 더 좋다.

녹색 빛 밝은 노란색에 신선한 포도, 복숭아, 살구의 열대 과일

과 아카시아, 오렌지꽃 향이 향기롭고 황홀하다. 달콤한 과일 맛에 균형 잡힌 산도의 가볍고 상쾌한 기포가 기분 좋은 미디엄 스위트 미디엄 바디 스파클링 와인이다. 첫 만남에도 좋고 다시 만나도 좋을 행복감이 있다. 견과류를 곁들인 식전주, 사과 타르트나 복숭아 무스, 매콤짭짤한 아시안 퓨전 요리와도 어울린다.

로맨틱 리듬이 가득한 승리 부기우기

몬드리안의 후기 작품에서는 추상표현주의의 약동하는 색채와 활기찬 리듬이 극도에 달한다. 그 대표작이 〈승리 부기우기〉다. 이 작품은 몬드리안이 제2차 세계대전에서 연합국의 승리를 기대하며 붙인 이름이다. 춤에 대한 열정과 재즈를 좋아했던 그는 승리를 리드미컬한 당김음 부기우기로 표현했다. 1944년 2월 몬드리안이 폐렴에 걸려 미처 완성하지 못한 채 사망함으로써 그의 마지막 작품이자 미완성작으로 남았다.

조밀함과 다양한 색채, 선, 그리드의 강조는 무형적이고 음률감 넘치는 회화를 향해 끊임없이 역동하고 율동적인 화면에 남다른 감각을 전해준다. 이 작품은 정치적으로 중요한 순간과 유럽 회화의 전통적인 형식에 대한 작가 개인 승리의 결합을 암시한다. 비대칭의 균형, 미완성 속의 질서를 예술로 끌어올린 이 작품의 약동하는 색채와 활기찬 리듬은 '브라케토 다퀴Brachetto d'Acqui' 스파

피에트 몬드리안, 〈승리 부기우기(Victory Boogie Woogie)〉(미완성), 1942~1944,
캔버스에 유채와 종이, 127×127cm, 헤이그, 시립미술관

클링 와인의 로맨틱한 장미색과 끊임없이 떠오르는 기포로 표현
된다.

브라케토Brachetto는 피에몬테의 또 다른 특산품종이다. 스파클
링 와인의 중심지인 아스티 동남쪽 아퀴Acqui 지역에서 재배된
브라케토로 만든 달콤한 레드 스파클링 와인이 '브라케토 다퀴

DOCG' 다. 브라케토는 생산량이 많지 않은 귀한 품종 중 하나로, 로마의 영웅 시저가 클레오파트라의 마음을 얻기 위해 재배를 시작했다는 전설이 전해지면서 연인을 위한 로맨틱 와인으로 알려졌다. 잔잔하지만 풍부한 기포, 달콤한 맛, 장미 향이 화려해 연인들의 데이트나 특별한 기념일, 피크닉이나 가든 파티에도 안성맞춤이다.

장밋빛 밝은 루비색에 신선한 라즈베리, 딸기, 장미, 제비꽃과 은은한 머스크 향이 아로마틱 하다. 하얀 거품, 화려한 풍미, 묘하고 달콤한 맛의 균형 잡힌 미디엄 스위트 미디엄 바디 레드 스파클링 와인이다. 알코올 함량은 7% Vol. 정도이다. 로맨틱한 리듬감이 달콤하다. 식전주, 딸기 타르트나 페이스트리, 과일 디저트, 스파이시 한 음식과 어울린다. 축하 파티를 위한 칵테일로도 좋다.

와인을 마시는 즐거움은 보편적 리얼리티다

우리는 무언가를 정면으로 마주할 때 오히려 그 가치를 알아채지 못하곤 한다. 와인이 함께하는 자리도 그렇고, 사랑도 일도 그렇다. 때로는 조금 떨어져서 바라봐야 한다. 한 발 뒤로 물러나 조금은 다른 각도로. 그것이 소중한 것일수록 더욱 그러하다. 새로운 것을 얻기 위해 부단히 애쓰며 손가락 사이로 빠져나가는 것을 부여잡기 위해 애쓰는 것보다 "한때 곁에 머문 것의 가치"를 알고

우리가 와인을 마시는 즐거움은 보편적 리얼리티에 기반한다.

그것을 되찾을 때, 우리는 더 큰 보람을 느낄 수 있고 더 오래도록 행복감을 유지할 수 있다.

지난 코로나19 팬데믹으로 와인은 인류의 노력에도 불구하고 외적이든 내적이든 변방의 존재로 밀려나 오랜 기간 쓸쓸한 시간을 보냈다. 그러나 홈술, 혼술의 증가로 와인 문화를 즐기는 사람도 와인 시장도 높은 지수로 증가했다. 사람과 함께하지 못하는 보상을 와인의 다양성과 스토리가 채워준 것이다. 나 역시 꿈꾸어온 미지의 와인 세계로 설레며 여행하기도 했다.

애써서 하려 해도 안 되는 것, 저절로 두어도 되는 일은 되는 것을 트렌드라 한다. 몬드리안은 저서《새로운 미술-새로운 삶》(1986)에서 다음과 같이 말했다.

"미술의 종말이 임박했다. 이 종말은 구세계 종말과 이후 새로운 삶을 포함할 것이고, 다가올 유토피아는 이전 암흑기 미술작품에 사용된 에너지의 도움을 받을 수 있다."

일견 쉽게 그린 듯 보이는 극도로 단순한 이미지는 몬드리안의

'새로운 시대, 새로운 조형'을 향한 끈질긴 실험과 탐구가 일궈낸 '보편적 리얼리티'다.

　즐거움은 누군가의 동의를 구할 필요 없는 선명한 감각이다. 우리가 와인을 마시는 것은 즐거움을 위한 보편적 사실에 기반한다. "함께해서 더 맛있고 행복하다"는 말이 따스하게 가슴에 꽂힌다. 이 단순한 보편적 진실을 새로이 맞닥뜨리며, 오늘은 연록이 선명한 나무 그늘 밑 잔디에 자리를 깔아본다. 조심스레 평소 함께 즐기던 와인 친구 두엇을 불러 보편적 모던함이 새로운 '모스카토 다스티'로 유쾌한 활기와 기쁨이 공존하는 관계의 안정감을 누려보고, 역동하는 빛깔에 로맨틱한 리듬감의 '브라케토 다퀴'로 음울한 현실을 극복하는 우리만의 남다른 즐거움과 위안을 나누어볼 것이다. 멀리 땅거미 지는 모래언덕을 바라보며 전위적인 아름다움 '바롤로'를 열어, 우리 삶의 에너지가 아직도 팽팽하다는 것을 느껴보자. 시간이 오래 흘러 고달픈 인생길 곁에 변함없이 머무는 것은 오래된 와인 친구라는 것을 깨닫지 않겠는가.

바롤로의 거침없는 모더니스트
로베르토 보에르지오

Roberto Voerzio
Azienda Agricola

'바롤로의 거침없는 모더니스트' 로베르토 보에르지오Roberto Voerzio는 피에몬테의 살아있는 전설 중 한 명이자, 타협을 모르는 광적인 완벽주의자다. 그가 생산하는 바롤로 와인은 경매에서 높은 평가를 받는다. 특히 유명한 아펠라시옹의 다른 와인보다 잘 익고 풍부하며 타닌과 오크 향이 절제된 것으로 유명하다. 그는 1986년 아버지의 포도원 중 5헥타르를 물려받아 와이너리를 설립했다.

현재는 라 모라La Morra 마을 주변에 8.5헥타르의 포도원을 유기농법으로 관리하고 있다. 이곳은 마그네슘과 망간이 풍부하게 함유된 토양으로 대단히 깊고 농밀한 아로마와 우아한 미감이 특징이다. 재배 밀도가 높아 수확량이 극도로 적다. 그가 포도원에서 시행하는 가지치기,

221

그린 하비스트, 솎아내기 등 꼼꼼하게 적용한 기술은 나무 한 그루당 4~5송이 포도만 소출된다. 이는 과일이 더욱 익고 풍미와 당도가 매우 농축되며, 균형미를 갖춘 산도를 유지하게 만든다. 야생 효모, 오크 바리크 숙성은 풍요로운 복합미와 장기 숙성 잠재력도 보증한다.

로베르토 보에르지오는 브루나테Brunate, 체레퀴오Cerequio, 카팔로 Capalot, 라 세라La Serra, 포조 델레'아눈지아타Pozzo dell'Anunziata 및 사르마싸 디 바롤로Sarmassa di Barolo 등 6개 바롤로 크뤼 와인을 생산하고, 바르베라 달바Barbera d'Alba, 돌체토 달바Dolcetto d'Alba, 랑게 네비올로Langhe Nebbiolo 와 랑게 메를로Langhe Merlot도 생산한다. 그는 끊임없이 품질혁신 및 지속가능한 와인 생산에 대해 완벽을 추구한다. 그 결과 그의 와인은 '피에몬테 전설'이 되었고, 앞으로도 지속될 것이다.

르네상스 정신이 깃든
자유주의 그리고
토스카나 와인 1

빼앗긴 후에야 소중함을 깨닫고 애통해하는 것들이 있다. 건강, 가족, 그리고 자유라는 이름이다. 카르페 디엠Carpe diem, "지금 살고 있는 현재 이 순간에 충실하라"는 의미의 이 라틴어는 영화 〈죽은 시인의 사회〉에서 키팅 선생이 학생들에게 외치면서 유명해진 말이다. 우리말로는 "오늘을 잡아라Seize the day"라는 말로도 알려졌다. 내일 죽을지 모르는 인생, 보장된 미래라는 미명 아래에 현재의 낭만과 즐거움을 포기하지 말고, 진정 자신이 원하고 좋아하는 것을 찾아 지금 시작하라고 일깨우는 말이다. 전통과 규율에 도전하는 변혁과 자유 정신을 상징하는 말이다.

변혁은 전혀 새로운 것을 뜻하기도 하지만 오래된 과거의 창조적 재해석에서도 부활 된다. 프랑스어로 '재탄생'을 의미하는 르네상스Renaissance는 14세기 이탈리아에서 시작되어 16세기 유럽 전역으로 뻗어나간 예술 사조다. 이 단어는 문학과 예술운동에서 특정 시대를 의미하는 바를 넘어 중세의 마감과 근대의 출발을 알리는 전환기를 포괄한다. 르네상스의 개념을 처음 사용한 사람은 미술사가 조르조 바사리Giorgio Vasari, 1511~1574다. 그는 1550년 자신의 저서《미술가 열전Le Vite de' più eccellenti pittori, scultori e architettori》에서 13세기 후반 이탈리아 토스카나Toscana 미술가들에게 로마제국의 몰락과 함께 잊힌 로마 미술의 부활을 주장하면서 '부활rinascimento'이라는 단어를 썼다. 이후 1840년경 프랑스의 쥘 미슐레Jules Michelet, 1798~1874가 번역하는 과정에서 '르네상스'라는 용어가 유래됐다.

그리스·로마 문화의 고전주의 부활, 인본주의人本主義, humanism, 자연의 재발견, 개인의 창조성을 특징으로 하는 르네상스 정신의 정수는 미술 분야였고, 가시적 세계에 대한 과학적 원근법과 객관적 사실인 인체 해부학을 연구했다. 중세 그리스도교적 세계관에서 벗어나 인간과 인간 행위가 지닌 능력에 대한 신뢰를 회복하며 예술뿐 아니라 삶의 본보기 역할까지 했다. 전성기 르네상스 회화 양식은 15세기 피렌체를 중심으로 한 보티첼리, 16세기 로마, 밀라노, 베네치아 등지에서 활동한 미켈란젤로, 라파엘로, 레오나르도 다빈치와 같은 거장에 의해 완성됐다. 이탈리아 피렌체 아르노강 유역에서 태동한 르네상스 미술은 인간 중심으로 재창조된 근

대 세계의 출발이자 근대 정신으로의 변혁이다.

미켈란젤로와 다빈치는 앞서 이미 소개했다. 그럼에도 불구하고 토스카나 와인과 뗄 수 없는 르네상스 시대 예술가를 소개하면서 이들을 빼놓을 수는 없다. 따라서 이 장에서는 그들의 개인적인 예술 역량과 일화보다는 '르네상스 거장'으로서 그들을 소개하고자 한다.

이탈리아 중서부에 위치한 토스카나주는 서쪽으로는 티레니아해, 동쪽으로는 아펜니노 산맥에 둘러싸여 있다. 중심도시는 '꽃의 도시'라는 의미의 피렌체다. 이곳은 르네상스가 탄생한 만큼 고급 이탈리아 문화의 정수를 간직하고 있다. 자연, 역사, 문화, 예술, 건축, 음식, 와인 등 인문과 과학, 문화의 도시이며 최고의 관광지이다. 통치자 메디치Medici 가문의 후원으로 이탈리아 르네상스의 황금기를 구현했다. 토스카나Toscana주는 7개 도시 전체가 세계문화유산으로 지정될 정도로 아름다운 곳이다. 특히 세계에서 가장 낭만적이고 활기 넘치는 와인 생산지로 유명하다.

토스카나주 피렌체에서 '재탄생과 부활'이라는 개념의 르네상스 미술이 발현되었듯이 토스카나 전통 품종 산지오베제Sangiovese 역시 이곳에서 부활되었다는 역사성에서 '키안티 클라시코Chianti Classico' 와인과 닿아 있다.

물론 토스카나에는 키안티Chianti를 비롯해 몬탈치노Montalcino, 몬테풀치아노Montepulciano 등 유명 와인 산지가 몰려있고, 슈퍼 토스카나Super Toscana 와인도 유명하다. 그럼에도 그중 토스카나 전통

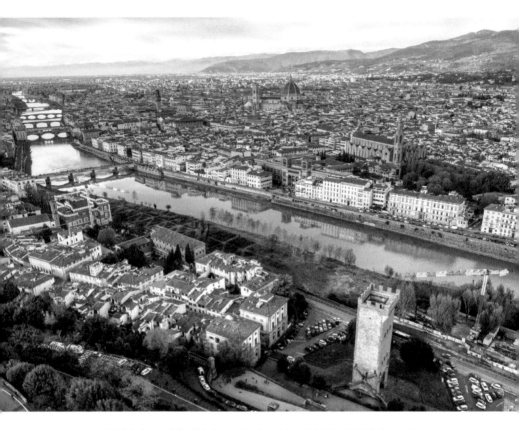

도시 전체가 유네스코 세계문화유산으로 지정된 르네상스의 발현지 피렌체의 아르노 강.

와인의 대명사 '키안티'는 1716년 토스카나 공국의 군주인 메디치 가문의 코시모 3세 데 메디치Cosimo III de' Medici, 1642~1723가 세계 최초로 우수한 와인 산지의 경계를 지정한 곳이란 점에서 더욱 의미 있다.

피렌체의 부드러운 영혼, 모나리자

'신화가 된 르네상스 맨' 레오나르도 다빈치의 세계에서 가장 유명한 그림 중 하나인 〈모나리자〉다. 15세기 말 피렌체 양식 초상화의 특징을 확실하게 반영한 영혼의 감정이 포착된 작품이다. 서양에서는 고대 그리스나 로마 시대부터 인물의 외모 묘사뿐 아니라 '영혼'까지 그려야 좋은 초상화라고 생각했다. 르네상스 시대에 이러한 기준이 부활하여 인물의 내적 심리, 성격과 가치관까지 그려내기 위해 인물의 자세, 표정, 배경, 소도구 등을 통해 인물

레오나르도 다빈치, 〈모나리자(Mona Lisa)〉, 1503~1506, 나무판에 유채, 77×53cm, 파리, 루브르박물관

의 성격이나 경제적 상태, 신분 및 교양의 정도까지 드러냈다.

피렌체의 부유한 상인 프란체스코 델 조콘도가 아들의 출생을 기념해서 부인의 초상화를 부탁했다. 행복한 결혼생활과 유복한 환경 속 '리사'는 세상을 향해 미소 지을 수 있었다. 정숙한 여인의 만족스러운 미소에서 풍기는 미와 덕의 은은한 색채가 대기 속에 부드럽게 녹아들었다. 화면 속 리사 부인의 뒷배경은 그녀의 고향이었던 키안티 클라시코의 그레베Greve 마을이다. 리사는 중세부터 르네상스 시대까지 영향력 있던 게라르디니Gherardini 가문의 딸이었다.

젊은 라파엘로는 〈모나리자〉를 보고 선배 거장의 표현을 즉시 자신의 모범으로 삼았다. 이렇게 〈모나리자〉가 피렌체 초상화라는 새로운 전형을 만들었듯, 토스카나의 역사적 와인 '키안티 클

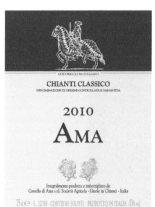

토스카나의 역사적 와인 '키안티 클라시코'는 귀족적인 느낌을 준다.

라시코' 역시 귀족성과 유구함을 지녔다.

키안티 클라시코 DOCG는 키안티^{Chianti} 지역 내, 피렌체와 시에나^{Siena} 사이 '클라시코^{Classico}' 지구에서 생산되는 와인이다. 클라시코는 확장된 지역을 포함하지 않는 원래의 와인 산지을 말하지만 20세기 초 키안티 와인은 모조품이 넘쳐날 정도로 인기가 많아지게 되자 산지가 확장되었고, 이탈리아 정부는 1996년 원래의 클라시코 지역 경계를 키안티와는 별도로 DOCG 등급으로 정했다. '키안티 클라시코'는 현재 11개 하위 마을로 구분된다. 이곳에서 수확량이 적은 고품질 산지오베제 품종으로 섬세함과 복합미, 부드러운 미감과 10년 이상의 숙성 잠재력을 지닌 와인을 빚는다. 진정한 개성은 오크 숙성을 통해 벨벳처럼 변화한다. 석회암과 석회 이회토 토양에서 재배된 산지오베제를 최소 80% 이상 사용하고 카나이올로^{Canaiolo}, 콜로리노^{Colorino}, 그리고 국제 품종을 20%까지 혼합한다.

벽돌 빛이 감도는 석류색에 제비꽃, 체리, 자두의 검붉은 과일 향과 정향 같은 향신료 향을 발산한다. 견고한 미네랄과 흙, 동물 가죽 향은 우아한 과일의 미감 가운데 곧추서 있다. 은근히 조여드는 벨벳 같은 타닌의 건조함, 활기에 부드럽게 어우러진 산도가 놀랄 만큼 뛰어난 균형감으로 이어지는 드라이 미디엄 바디 와인이다. 부드러운 온화함과 분석적인 치밀함이 신비로운 베일에 가려져 있다. 마스카포네 치즈를 올린 소시지 및 버섯 포카치아와 어울린다.

평온하고 이상적인 고상함, 검은 방울새의 성모

'온건한 고전주의자' 라파엘로 산치오Raffaello Sanzio, 1483~1520는 이탈리아 전성기 르네상스의 가장 중요한 인물 중 한 명이다. 궁정화가의 아들로 태어나 어린 시절부터 문화적 혜택을 누렸고 우아하고 사교적인 성품 덕분에 가는 곳마다 환영을 받았다. 라파엘로의 뛰어난 예술적 기량은 신앙과 관련된《성서》와 고대 그리스·로마 신화에 나오는 인물들을 사실주의적으로 표현한 것이다. 그는 다빈치, 미켈란젤로, 페루지노Perugino 등 르네상스 거장들의 화풍을 적절히 흡수하고 종합해 새로움을 성취한 고전주의자다. 서른일곱 살이라는 이른 나이에 죽음을 맞이한 그는 매우 존경받는 인물이었기에 판테온에 묻혔다.

대중에게 라파엘로 산치오라는 이름은 성모 마리아 초상을 연상케 한다. 가시나무 숲에서 산다는 검은 방울새는 그리스도가 십자가를 지고 골고다 언덕을 오를 때 그의 이마에 박힌 가시를 부리로 떼어냈다고 한다. 그때 피가 한 방울 튀었고, 검은 방울새의 머리에 붉은 반점이 새겨졌다. 이후 검은 방울새는 그리스도의 수난 혹은 영혼을 상징하게 된다. 성모의 좌우에 세례 요한과 예수가 방울새와 놀고 있다. 〈검은 방울새의 성모〉는 색감, 구도, 그리고 원근법의 완벽한 조화로 고상하고 자애로운 성모화의 완성형이라 할 수 있다. 반항이나 비극 없이 새로움과 진전을 성취한 이상적인 고상함이 있는 이 그림처럼 '키안티 클라시코 리제르바

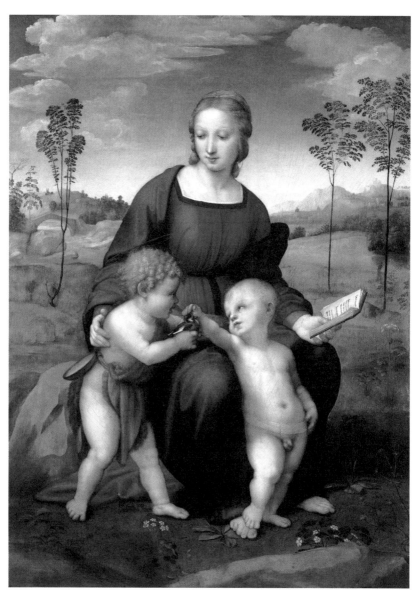

레오나르도 다빈치, 〈검은 방울새의 성모(Madonna of the Goldfinch)〉, 1505~1506,
나무판에 유채, 107×77cm, 피렌체, 우피치미술관

Chianti Classico Riserva' 와인에서 평온한 고전미와 원숙한 여성상을 느낄 수 있다.

키안티 클라시코 리제르바 DOCG의 포도 품종 혼합은 키안티 클라시코와 같다. 그러나 포도 수확량이 더 적고, 최소 알코올 도수가 더 높으며, 2년 이상의 법적 숙성 기간을 지켜야 한다. 오크통 숙성 기간의 제한은 없다. 그만큼 소출량을 줄인 탄탄한 구조와 깊이감, 원숙미를 지닌 장기 숙성용 와인이다. 키안티 클라시코 생산량의 25%가량을 차지한다.

오렌지 벽돌 빛의 깊은 석류색에 제비꽃, 체리, 블랙베리와 자두의 과일 향, 말린 허브, 향긋한 향신료와 발사믹 향이 섬세하고 오묘하다. 특유의 가죽과 흙 향은 순하고 여유롭다. 신선한 과일 맛과 샘물 같은 산도, 정교한 타닌은 완벽한 균형을 이루며 알코올도 조화롭다. 농밀함에 풍성함까지 겸비한 원숙하고 부드러운 드라이 미디엄 풀 바디 와인이다. 평온한 정교함이 더욱 이상적인 인상을 남긴다. 오리 라구 소스로 만든 말탈리아티Maltagliati 파스타와 어울린다.

웅대한 상상력과 창조력, 아테네 학당

1508년 라파엘로 산치오는 바티칸 교황의 궁정화가로 사교계에 등장해서 종신으로 그곳에 몸담는다. 25세에 출세한 것이다.

점점 웅장하고 거대해진 그의 양식은 영원의 도시 로마가 준 인상에서 기인했다. 그리고 이는 마침내 로마 르네상스 전성기의 '장대한 양식'을 창안했다.

교황 율리우스 2세의 주문으로 바티칸 사도 궁전 내부의 방들 중 교황의 개인 서재인 '서명의 방'에 〈아테네 학당〉이라는 프레스코화를 그렸다. 서명의 방 네 벽면은 각각 철학, 신학, 법, 예술을 주제로 벽화가 그려졌는데, 〈아테네 학당〉은 철학을 상징한다. 벽기둥 양쪽에 있는 두 석상은 왼쪽이 '이성'의 신 아폴론, 오른쪽이 '지혜'의 신 아테나이다. 정면에서 걸어 들어오는 두 인물 중 왼쪽은 플라톤, 오른쪽은 아리스토텔레스다. 플라톤의 왼쪽에 이들이 들어오거나 말거나 관심 없다는 듯 등지고 서서 사람들에게 열심히 말하는 녹색 옷의 인물은 소크라테스다. 그의 옆에서 푸른 옷을 입고 이야기가 지루하다는 듯한 표정을 짓는 인물은 알렉산더 대왕이다. 또 계단 아래에서 상자에 기대 골몰히 사색에 잠긴 인물은 헤라클레이토스, 그의 왼편에서 책에 열심히 도형을 그리며 수의 진리를 탐구하는 인물은 피타고라스이다. 이들은 동시대의 인물이 아니다. 오직 라파엘로의 상상으로 대학자들을 한 곳에 모아 완성한 장면이다. 여기서 재미 있는 점은 플라톤의 얼굴은 다빈치이며, 헤라클레이토스는 미켈란젤로, 오른쪽 아래 기둥 옆 구석에서 검은색 모자를 쓰고 관객을 바라보는 남자는 라파엘로 산치오 자신이다.

상당한 지성과 상상력, 그리고 창조력을 요구하는 이 벽화를

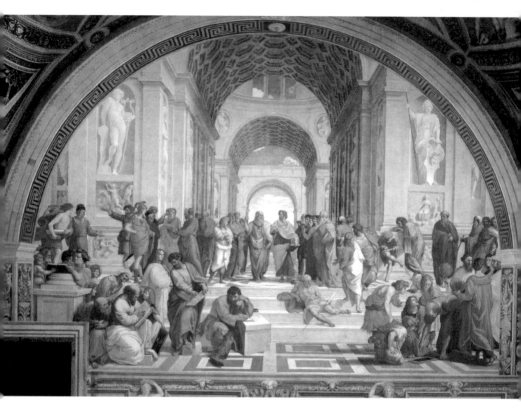

라파엘로 산치오, 〈아테네 학당(The School of Athens)〉, 1509~1511, 프레스코,
500×770cm, 로마, 바티칸궁 서명의 방

와인으로 표현하면 장대하고 엄격한 창조성이 깃든 '키안티 클라
시코 그란 셀레지오네Chianti Classico Gran Selezione'가 아닐까.

'키안티 클라시코 그란 셀레지오네'는 2014년 정부 승인 아래
새롭게 출범한 키안티 클라시코의 최고 등급 와인이다. 와이너리
에서 직접 재배하는 포도만을 원료로 해야 하고, 최저 알코올 도

수 13% 이상, 그리고 3개월의 병 숙성을 포함해서 최소 30개월 이상 숙성해야 한다. 역시 오크 숙성 기간의 제한은 없다. 최상급 포도만을 사용해 3년가량의 숙성을 통한 뛰어나고 복합적인 미감과 견고한 구조로 감동과 희열을 선사하는 웅대한 와인이다.

벽돌 빛의 진하고 깊은 석류색에 제비꽃, 블랙베리, 블랙체리, 말린 자두의 농밀한 과일 향, 말린 꽃과 허브, 향신료와 향초, 발사믹 향이 고요하고 격렬하다. 모호한 동물 가죽과 담뱃잎 향, 훈연 향이 깃든 오크, 박하와 소나무 등 부케가 어지럽고 아찔하다. 타닌과 산도, 미네랄과 알코올은 섬세함과 웅장함, 우아함과 매혹, 관능과 지성의 상반되지만 함께 존재하는 이중성을 품는 드라이

2014년 이탈리아 정부 승인 아래 새롭게 출범한 키안티 클라시코의 최고 등급 와인인
'키안티 클라시코 그란 셀레지오네'는 와이너리에서 직접 재배하는 포도만을 원료로 해야 한다.

풀 바디 와인이다. 피오렌티나Fiorentina, '꽃의 도시'라는 뜻의 피렌체식 옛말 스타일 티본스테이크와 어울린다.

영원한 미적 이상, 젊은 여인의 초상

산드로 보티첼리Sandro Botticelli, 1445~1510는 우아한 곡선과 장식적인 구도로 고전적·신화적 주제의 신비로운 시정詩情을 표현한 이

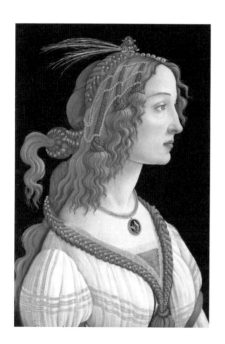

탈리아 르네상스 화가이다. 보티첼리는 평생 독신으로 살았다. 그가 그린 여성들이 하나같이 초월적인 아름다움을 지닌 것은 여성에 대한 기대가 높았던 이유가 아닐까 추측해본다. 그의 작품 속 여성들이 르네상스 휴머니즘 미학을 반영하고 있는 것은 당대의 보편적인 미의 이상이 그러했기 때문이다. 보티첼리 여인상의

산드로 보티첼리, 〈젊은 여인의 초상(Portrait of a Young Woman)〉, 1480~1485, 나무에 템페라, 82×54cm, 프랑크푸르트, 슈파델미술관

토스카나 남서부 해안가 마렘마에서는 화이트 품종 베르멘티노로 순수한 향긋함과
이국적인 핵 과일 풍미가 넘치는 화이트 와인을 만든다.

기원은 시모네타 베스푸치Simoneta Vespucci였다. 상냥하고 매력적인
성격의 명문가 부인이었던 그녀는 피렌체의 예술가들과 인문주의
자들이 찬미했던 미적 이상이었다. 사실 피렌체 최고 실세, 메디
치 가문의 귀공자 줄리아노 메디치의 숨겨둔 애인이기도 했다. 그
녀는 보티첼리의 대표작에 한결같이 등장하는 모델이다.

그중 가장 이상적인 아름다움에 대한 보티첼리의 순수한 동경
이 느껴지는 작품을 꼽자면 〈젊은 여인의 초상〉이다. 티 없이 순
수한 표정과 아름다움이 님프나 여신을 표현한 듯하다. 특히 흘

러내리는 황금빛 머리카락과 강조되는 풍만한 가슴은 미묘하게 에로틱한 느낌을 준다. 바다속 진주처럼 맑게 빛나는 보티첼리의 '영원한 미적 이상'은 햇살이 풍부한 해안 지역에서 최상의 결과를 보여주는 베르멘티노Vermentino의 정수, 찬란한 금빛에 싱그럽고 여성스러운 향이 유려한 '마렘마 베르멘티노Maremma Vermentino' 와인과 닮았다.

토스카나 남서부 해안가 마렘마 DOCDenominazione di Origine Controllata에서는 순수한 향긋함과 좋은 구조감의 베르멘티노, 산지오베제와 알리칸테Alicante, 카베르네 소비뇽 등 다양한 품종으로 토스카나 와인의 경계를 확장했다. 화이트 품종 베르멘티노는 토스카나가 원산지로, 풍부한 과즙과 매력적인 꽃 향의 과일, 산도, 알코올 밸런스가 탁월하며 상큼함이 특징이다. 해발 고도 $20\sim50m$의 부드러운 모래 토양에서 재배된다.

'마렘마 베르멘티노'는 금빛 선명한 노란색에 청포도, 복숭아, 멜론, 황도의 이국적인 핵 과일과 꽃 향, 로즈메리, 세이지의 허브와 너트 향, 레몬 같은 산도에 유쾌한 미네랄과 짭짤한 미감이 부드럽고 풍성하다. 상쾌한 자극과 매끈한 질감, 생동감 있는 풍미, 입체감 있는 드라이 미디엄 바디 와인이다. 찬란한 화이트 와인이다. 구운 대구와 아보카도 요리, 관자와 오징어를 곁들인 바닷가재와 어울린다.

한 편의 영웅시, 다윗

존재 자체가 르네상스인 미켈란젤로의 〈다윗〉이다. 신이 내린 아름다움을 자유롭게 반영한 창조적 예술가는 미에 대한 성찰을 통해 자신을 구원하려고 했다. 완벽한 형태의 조각에 심리를 구현하고, 다윗의 힘과 분노가 표현된 비교할 수 없는 아름다움이다. 미켈란젤로는 심리적인 것이나 도덕적인 것을 표현할 때보다 아름다운 육체의 조화로운 형태를 조각할 때 신과 더 가까이 있다고 느꼈다. 〈다윗〉은 경건함의 원리가 나타난 한 편의 영웅시 같다. 인간의 아름다운 신체 비율보다 눈길을 끄는 건 표정이다. 인류 역사상 가장 위대한 왕 중 한 명이기 전에 키 작은 목동이었던 다윗이 골리앗을 대적하려는 용기 충만한 순간을 꽉 다문 입술과 불꽃 같은 눈빛으로 조각했다. 새로운 영웅 탄생 직전의 모습이다. 이 점은 이탈리아 와인 역사의 새로운 영웅, '슈퍼 토스카나'를 떠오르게 한다.

슈퍼 토스카나는 1970~80년대 '이탈리아 와인의 혁명'이자 뉴 트렌드였다. 정부 허가 아래에 토착 품종만 심어야 하는 전통을 거부하고, 해안가 볼게리Bolgheri 지역 생산자들은 프랑스 품종을 프렌치 오크통에 숙성하며 생산량을 제한하는 혁신과 실험을 거듭해, 이탈리아 전통 와인에서 만나보지 못한 새로운 풍미를 선보였다. 스스로 우수 등급을 포기하고, 자유와 품질을 선택한 창조의 결실이다. 돌이 많은 석회암과 사암 토양에서 재배된 산지오베

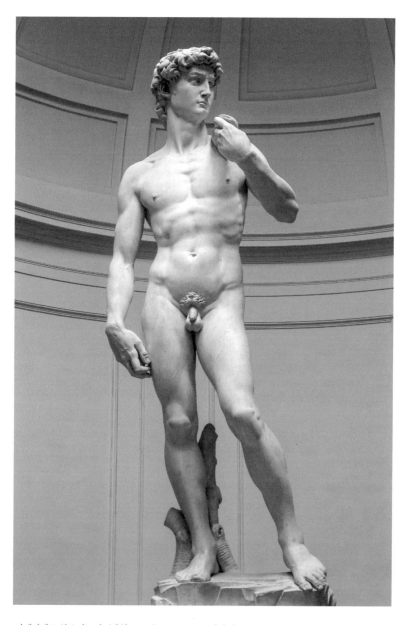

미켈란젤로 부오나로티, 〈다윗(David)〉, 1501~1504, 대리석, 높이 434cm, 피렌체, 아카데미아미술관

볼게리 지역 생산자들은 토착 품종만 심는 전통을 거부하고 프랑스 품종을 재배하여, 프렌치 오크통에 숙성하며 새로운 풍미를 만들어 냈다.

제나 국제 품종을 발효한 후, 225ℓ 프렌치 오크 배럴에서 장기간 숙성한다.

　석류 빛의 진하고 어두운 루비색에 농밀한 블랙커런트, 야생 베리류의 완숙한 과일 향, 담배, 허브의 향신료와 가죽, 연기, 갓 구운 빵, 커피의 오크 향이 강렬하고 세련됐다. 견실하게 짜인 와인 골격(구조)에, 풍요로운 타닌은 복합적인 풍미와 균형을 이루고, 여운은 신선하고 매혹적으로 지속되는 드라이 풀 바디 와인이다. 풍만하고 밀도 있는 질감은 육감적인 동시에 강렬한 불꽃 같다. 여성적인 감수성과 힘이 결합한 자유로운 와인이다.

평범함 그 이상의 자유로움과 영원한 소망

물질은 넘치고 정신은 빈곤한 시대다. 환경오염과 생태계 질서 파괴, 신종 바이러스와 같은 질병은 정신적 고양 없이 쉼도 여운도 없던 일상의 결과다. 물질적 풍요와 편의라는 이름으로 진실을 회피하고 묵과해버린 우리들의 책임이다. 허상만 붙잡고 살았다. 이즈음에 우리는 인생의 윤곽을 잡아가며 현실을 파악하는, 삶에 의미를 부여하고 새로운 가치를 발견하게 만드는 새로운 만남이 필요하다. 마치 흑사병이란 전염병 이후 르네상스라는 새로운 물결이 온 것처럼 말이다. 내 운명을 바꿀 수 없더라도 내 생각의 범위를 얼마간 넓혀줄 수 있는, 내 가슴속에 흐르는 피의 속도를 얼마간 변화시킬 수 있는, 그래서 내 인식의 지평이 더 높아지고 넓어지며 더 깊어지는 체험을 해야 한다.

새로운 세계를 통한 인식적 지평의 확장이 이루어지는 만남은 여행과 일탈에서만 얻어지는 것은 아니다. 집 앞 작은 카페나 조용한 레스토랑 테이블에서도 이루어진다. 이런 의미에서 오늘은 집앞 이탈리안 레스토랑의 창가에 자리를 잡아보자. 우선 토스카나 해안가의 찬란한 햇살처럼 싱그러운 '마렘마 베르멘티노'를 열어, 그동안 내가 꿈꿔왔던 이상은 무엇이었는지 상기해보자. 남보다 나은 직업과 부족함 없는 생활의 평범함일 것이다. 그러나 그 이상의 자유로움과 소중한 무엇에 대한 소망이 있다면, 전통을 부활시킨 '키안티 클라시코'나 이탈리아 와인의 변혁과 자유정신,

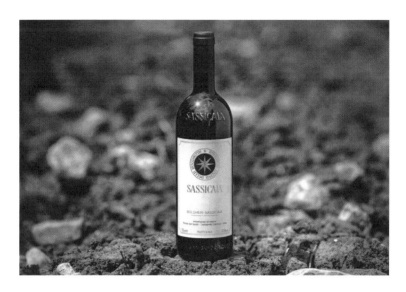

슈퍼 토스카나는 이탈리아 와인의 혁명이자 뉴트렌드였다.

'슈퍼 토스카나' 한 병을 골라 현재에 함몰된 자연과 인본주의, 개인 존엄과 인간 신뢰의 회복에 대해 숙고해보자. 그리고 진정 자신이 원하는 일에 몰입했던 치열한 삶을 살다 간 위대한 예술가들의 삶을 더듬어보자. 시대의 천재를 만나러 갔다가 결국은 자신을 찾아 회귀하기를 바라면서 말이다.

예술가의 영혼으로 만든 슈퍼 키안티
카스텔로 디 아마

CASTELLO DI AMA
SIENA · ITALY

1972년부터 와인을 생산해 온 카스텔로 디 아마Castello di Ama는 과학적이고 체계적인 포도원 관리로 토스카나주에서 소위 '슈퍼 키안티' 와인을 생산하고 있다. 적은 수확량으로 포도송이 충실도를 최대한 높이고, 프렌치 오크통에서 발효, 숙성하여 '키안티 클라시코 크뤼'라고 불리는 보르도 특급 와인에 버금가는 품질과 대등한 가격대의 와인을 세상에 내놓았다.

카스텔로 디 아마의 우수한 맛과 풍미의 핵심은 가이올레Gaiole 마을의 테루아에 있다. 가이올레의 해발 고도 500~550m의 가장 높은 곳에, 알베레제Alberese, 석회질 토양에는 마치뇨Macigno, 사암와 갈레스트로Galestro, 모래와 점토가 굳어진 돌가 다수 섞여 있다. 이런 환경에서 포도가 재배되기 때문

244

에 와인에서는 부드럽고 우아한 풍미와 고운 타닌이 느껴진다.

　지난 40여 년간 아마는 키안티 클라시코에 혁신의 바람을 불어 넣었는데, 그 중심에는 와인메이커 마르코 팔란티Marco Pallanti가 있었다. 1982년 아마에 합류한 그는 키안티 클라시코에 최초로 메를로를 도입했고, 벨라비스타Bellavista, 산 로렌조San Lorenzo, 라 카수치아La Casuccia 등 싱글 빈야드 와인들을 창안했다. 반면 그가 절대 바꾸지 않는 것도 있다. 포도는 반드시 손으로 수확하며, 수확한 포도 역시 사람이 직접 손으로 고른다. 또 야생 효모로 발효하며, 최신 설비의 와이너리에서 인내심과 사랑으로 와인을 만든다는 것이다. 이런 그의 신념은 곧 카스텔로 디 아마의 독보적인 품질로 이어졌고, 정교하고 달콤한 미감, 매끄러운 질감이 전 세계 와인 애호가들의 사랑을 한 몸에 받게 되었다.

완전한 기쁨을 담는
산드로 보티첼리 그리고
토스카나 와인 2

철학자들의 예수라고 칭해지는 스피노자Baruch de Spinoza, 1632~1677는 '윤리학'이란 뜻의 저서《에티카Ethica》에서 쾌감을 이렇게 정의했다.

"쾌감이란 정신과 육체에 동시에 관계되는 기쁨의 정서다."

삶을 풍성하게 만드는 완전한 기쁨은 육체와 정신, 그중 어느 하나라도 희생된다면 불가능할 것이다. 몸과 마음이 함께 기쁨으로 충만할 때, 즉 우리의 삶이 쾌감으로 전율하는 바로 그 시간이 삶에서 가장 행복한 순간, 그러니까 우리가 꽃으로 피어나는 찬란한 순간이다. 그것은 이상과 현실이 만나는 신비로운 유토피아

Utopia가 아닐까?

이탈리아 초기 르네상스 회화의 시작을 알린 산드로 보티첼리 Sandro Botticelli, 1445~1510는 피렌체의 공방에서 메디치가의 의뢰를 받아 역사, 신화, 종교를 주제로 한 작품과 초상화를 제작한 당대에 가장 인기 있는 화가였다. 초기 르네상스 미술 양식과 후기 고딕 양식의 성과를 모두 수용한 보티첼리는 선 원근법을 채택하고 고대 조각을 연구했으며 이상적인 체형, 기품 있고 우아한 여성의 모습을 표현했다. 자연 연구에 대한 소박한 정열을 보였고, 아름다운 곡선과 감성적인 시정詩情에 독보적인 개성이 나타나 있다. 그는 신화나 종교적 배경 속 인물의 매력과 아름다움의 재현뿐 아니라 철학적이고 정치·종교적인 내용을 작품에 담았다.

보티첼리는 고전古典 부흥의 분위기와 신新 플라톤주의 정신을 접하고 엄격한 리얼리즘의 영향을 받았다. 그러나 점차 사실과 멀어진 양식화된 표현과 곡선의 묘미를 구사해 장식적 구도 속에 시적 세계를 표현하는 독자적인 아름다움을 열었다. 그 후에는 신비적인 경향을 보이기 시작했다. 교황 식스투스 4세Sixtus IV, 1414-1484의 초청으로 시스티나 예배당의 프레스코 제작에도 참여했다. 보티첼리의 작품 〈프리마베라〉, 〈비너스의 탄생〉은 세계에서 가장 유명한 그림 중 하나이다. 보티첼리의 고매한 곡선미와 감성적인 시정은 '브루넬로 디 몬탈치노Brunello di Montalcino' 와인의 화려한 하모니가 이끄는 완전한 기쁨과 닿아 있다.

토스카나의 브루넬로 디 몬탈치노는 이탈리아에서 가장 파워

몬탈치노는 중세 시에나 공국과 메디치 가문의 영향을 받아
문화, 예술, 미식의 고장으로 알려져 있다.

풀하고 수명이 길며, 세계에서 가장 유명하고 권위 있는 와인 중
하나이다. 비할 데 없는 풍미·농도·구조의 놀라운 결합으로 섬세
함과 복합성, 균형감을 두루 갖춘 훌륭한 와인이다. 중세 시에나
Siena 공국과 메디치 가문의 영향을 받아온 코무네Comune, 시 몬탈치
노는 궁전, 교회, 수도원, 광장 등 시에나 예술과 문화의 흔적을 간
직한 문화·예술·미식의 고장이다. 몬탈치노 와인은 이러한 수백
년 역사 문화유산과 매력적인 자연환경이 통합된 결과물이다.

248

사랑의 선한 힘이 승리한 비너스와 마르스

'사랑의 이중성'을 주제로 베스푸치Vespucci 가문을 위해 그린 〈비너스와 마르스〉이다. 줄리아노 데 메디치와 그의 애인 시모네타를 모델로 그린 것이라는 말도 있다. 그림은 전쟁의 신 마르스에 대한 사랑의 여신 비너스의 승리를 묘사했다. 즉 '사랑의 선한 힘'을 상징한다.

비너스는 깊은 잠에 빠져 있는 마르스를 세심하고 침착한 시선으로 바라본다. 고대 로마 시대에 나오는 술의 신 바쿠스의 시종이자 육욕의 상징인 사티로스Saturos들이 마르스에게 육욕을 불러일으키려고 애쓰지만 소용없다. 비너스는 마르스의 공격적인 행동을 멈추게 했고, 사티로스들은 육욕에 대한 부채질은 포기한듯 마르스의 무기를 장난감 삼아 즐겁게 놀고 있다. 보티첼리는 이 그림을 통해 부드러운 것이 강한 것을 이긴다고 말하고 있다. 흰색 가운을 입고 있는 비너스의 가슴 위 진주 브로치는 비너스의 정숙함을 상징한다. 마르스의 귓가에서 윙윙대는 말벌은 이탈리아어로 말벌을 뜻하는 '베스파'와 '베스푸치'의 발음이 비슷한 데서 착안해 넣은 것이다. 즉 작품의 의뢰자를 언급한 것이다. 결혼식 그림으로 쓰기 위해 주문받은 사랑을 주제로 한 〈비너스와 마르스〉는 육체와 정신, 관능과 지성을 통합한 와인 '브루넬로 디 몬탈치노'의 풍미와 같다.

'브루넬로 디 몬탈치노'는 '브루넬로Brunello'라고 불리며 고귀한

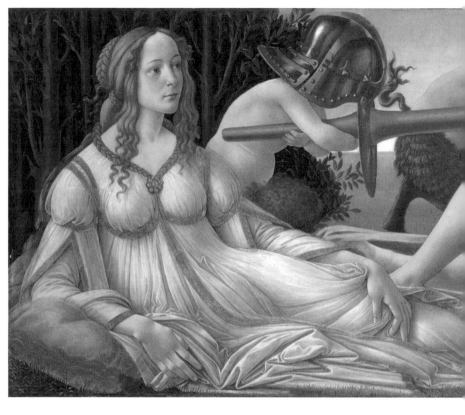

산드로 보티첼리, 〈비너스와 마르스(Venus and Mars)〉, 1485, 포플러 패널에 템페라와 유채,
69×173cm, 런던, 내셔널갤러리

산지오베제라는 의미를 가진 산지오베제 그로쏘Sangiovese Grosso 클
론만 100% 사용해야 한다. 비온디−산티Biondi-Santi 가문 덕분에 부
르넬로 단일 품종만 사용해서 이 탁월한 와인이 탄생할 수 있었
다. 1870년대 산지오베제 중에서도 색과 맛이 뛰어나고 껍질이 두
꺼우며, 알갱이가 작은 최상의 산지오베제 클론을 찾아냈기 때문

이다. 몬탈치노 마을은 키안티 클라시코 지역보다 더 따뜻하고 건
조하다. 포도원은 고도 $240 \sim 360m$ 언덕에 위치한 암석이 많고 더
척박한 이회토 토양이다. 그래서 와인도 더 단단하고 타닌이 풍부
하다.

오렌지빛 석류색에 잘 익은 자두와 체리, 블랙커런트 등 검붉

비온디-산티 가문이 '브루넬로' 클론을 개발한 덕분에 오늘날 토스카나의
가장 전통적인 최고급 와인이 탄생할 수 있었다.

은 과일, 제비꽃, 라벤더, 허니서클, 감초, 바닐라의 달콤한 향신료, 숲속 덤불의 짜릿하고 강렬한 향, 삼나무, 송로버섯, 가죽, 담배의 부케와 방향성, 섬세한 미네랄 향이 숨김없이 뿜어져 나온다. 신선한 산도, 실크 같은 타닌, 마음을 들뜨게 하는 온화한 풍만함이 화사하고 복합적인 드라이 풀 바디 와인이다. 이성과 감성의 양면성을 통합한 고귀함이 있다. 쇠고기, 양고기, 오리 등 구운 육류와 기름진 육류, 믹스 그릴, 트러플과 버섯 요리, 숙성된 페코리노 치즈와 어울린다.

사랑과 미의 여신, 비너스의 탄생

보티첼리의 명작 〈비너스의 탄생〉이다. 고대 시인 호메로스 Homeros의 '비너스의 탄생에 대한 찬가'가 이 작품의 전거典據이다. 로마 신화에 의하면 비너스는 키프로스 섬 인근 푸른 바다 거품 속에서 탄생했다. 막 태어난 비너스는 물 위에 떠 있는 진주 조개를 타고 있다. 반짝이는 흰 피부로 견실한 입체감을 표현한 대리석 같은 비너스는 아름답고 사랑스러우며 이상화된 여성의 상징이다. 자세는 정숙한 비너스라는 뜻의 라틴어 '베누스 푸티카Venus Pudica'라는 고전 조각을 상기시킨다. 검은 선으로 윤곽을 덧그려서 인물을 뚜렷하게 부각해 묘한 차가움과 명료함이 있다.

비너스는 바람의 신이 내뿜는 바람에 밀려 뭍으로 가고 있다.

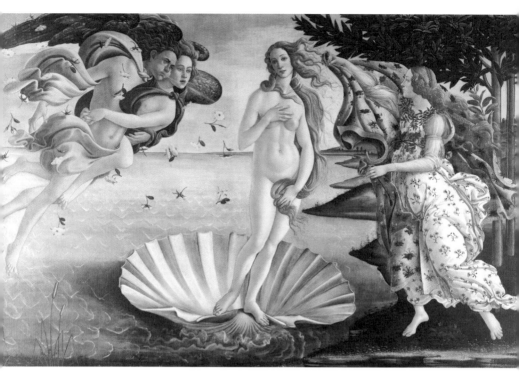

산드로 보티첼리, 〈비너스의 탄생(The Birth of Venus)〉, 1484~1486, 캔버스에 템페라,
172.5×278.9cm, 피렌체, 우피치미술관

뭍에서는 봄의 여신 호라가 그녀를 감쌀 옷을 들고 있다. 하늘에
서는 장미꽃이 떨어지고, 흩날리는 풍성한 머리칼에서 향긋한 꽃
내음이 나는 것 같다. 봄은 비너스의 계절, 곧 사랑의 계절이다. 신
화를 주제로 메디치 가문의 시골 별장을 장식한 이 그림은 '브루
넬로 디 몬탈치노 크뤼Brunello di Montalcino Cru'와인의 선명한 색, 꽃
향기, 기품 있고 환상적인 숭고함 아래 은밀한 관능이 느껴진다.

브루넬로 디 몬탈치노는 1980년 피에몬테의 바롤로와 함께 이탈리아 최초의 DOCG로 공식화되었다. 싱글 빈야드 와인일 경우 최대 수확량은 더욱 적다. 1997년 이전에는 배럴에서 3년 반 동안 숙성해야 했지만 더 뛰어난 기술과 창의성으로 현재는 의무 숙성 기간이 오크 배럴에서 최소 2년, 병에서 최소 4개월 이상으로 총 숙성 기간은 4년이다. 리제르바Riserva 급의 경우 의무 숙성 기간이 총 5년으로 더 길다. 이 중 최소 2년은 오크 배럴에서, 6개월 이상은 병에서 숙성돼야 한다.

'브루넬로 디 몬탈치노 크뤼'는 싱글 빈야드에서 작황이 뛰어난 해에만 생산하는 프리미엄 와인이다. 토스카나의 가장 뛰어난 포도원에서 발견된다는 갈레스트로Galestro 토양으로, 고대 해양 물질로 구성된 돌과 편암, 점토로 이루어져 있다.

오렌지빛이 감도는 석류색에 자두와 체리, 라즈베리 잼 등 달콤한 야생 검붉은 과일과 바이올렛, 허니서클, 블랙티, 감초, 발사믹 등의 향신료 향, 말린 허브와 숲, 헤이즐넛, 초콜릿, 담배, 흙 내음, 신선하고 풍부한 미네랄 향, 미묘하면서도 강렬하고 화려한 방향성이 경이롭다. 육즙이 풍부한 미감, 팽팽한 타닌의 긴장감, 상쾌한 산도, 부싯돌과 타르 맛, 절제된 힘과 강렬한 복합미가 긴 여운을 남기는 드라이 풀 바디 와인이다. 견고함과 섬세함이 조화된 깊고 원숙한 기품이 유감없이 발휘된다. 스튜, 구운 붉은 육류나 사냥 고기, 숙성 치즈와 어울리며, 명상 와인Meditation Wine으로도 완벽하다.

'브루넬로 디 몬탈치노 크뤼'는 갈레스트로 토양이 많은 싱글 빈야드에서
작황이 뛰어난 해에만 생산하는 프리미엄 와인이다.

신 플라톤주의 사랑, 프리마베라

메디치 가문의 결혼식을 위해 보티첼리는 '봄'이라는 뜻의 〈프
리마베라〉를 그렸다. 정원에 사랑의 여신 비너스가 고혹적인 자태
로 서 있고, 아들 아모르Amor가 사랑의 화살을 쏘고 있다. 왼쪽에
는 비너스를 수행하는 삼미신三美神이 원무를 추고, 평화의 상징 헤
르메스Hermes가 정원을 수호한다. 오른쪽에는 고대 시인 오비디우
스Ovidius가 전해준 신화를 재현하여, 바람의 신 제피로스Zephyrus가
님프 플로리스를 뒤쫓아가 그녀를 꽃과 봄의 여신 플로라Flora로

변신시켰다. 봄이 도래하는 상황에서 제피로스의 관능적이고 육체적인 사랑도 깨어나는 것으로 묘사했다.

이 그림 속 인물들은 보티첼리가 서로 다른 문헌에서 각기 가져와, 비너스와 한 화면에 배치한 것이다. 그리스도교 신앙과 플라톤 철학을 결합시킨 사상인 '신 플라톤주의Neoplatonism'적 입장에서 사랑이라는 주제를 다양한 도상학적 아이콘으로 표현해낸 작품이다. 유려한 선과 우아한 에로티시즘으로 시선을 사로잡는 〈프리마베라〉은 육체의 활기와 관능을 깨우는 와인 '브루넬로 디 몬탈치노 리제르바 크뤼Brunello di Montalcino Riserva Cru'의 완벽한 하모니 같다.

클래식한 브루넬로 디 몬탈치노는 슬라보니안Slovonian 오크로 만든 큰 통에서 오랜 기간 숙성한다. 일부 사람들은 이러한 스타일이 너무 두드러진 타닌에 매우 드라이하다고 말하지만, 복합성이 뛰어나며 톡 쏘는 맛과 풍미에 깊이와 섬세함이 더해진다. 반면, 1980년대부터 시작된 모던 스타일 브루넬로 생산자들은 배럴 숙성 기간을 단축하고 더 작은 225*l* 프렌치 오크 배럴을 사용해, 더욱 진하고 활기차며 과일 향이 풍부한 스타일을 추구한다.

'브루넬로 디 몬탈치노 리제르바 크뤼'는 싱글 포도원에서 작황이 뛰어난 해에만 생산하는 프리미엄 와인이자 아이콘 와인이다. 이 특별한 와인은 희소성뿐만 아니라, 잊지 못할 인상적인 힘을 가지고 있다.

오렌지빛이 감도는 영롱한 석류색에 으깬 마라스카Maraska 체

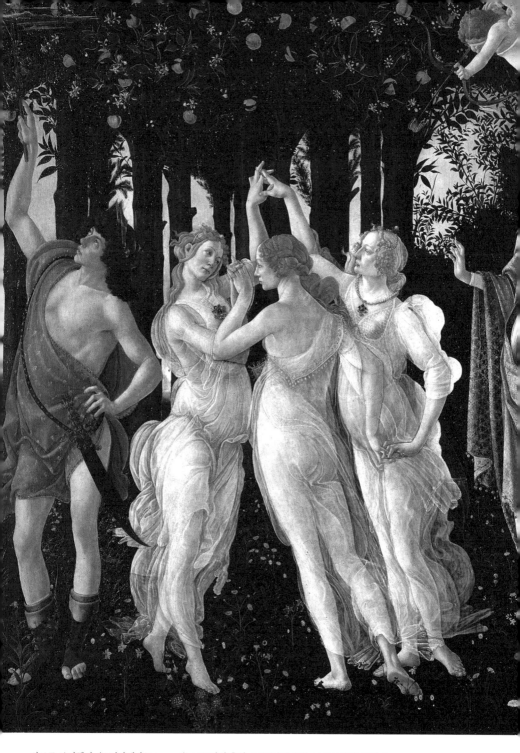

산드로 보티첼리, 〈프리마베라(Primavera)〉, 1470년대 후반~1480년대 초반, 나무판 위에 템페라,
202×314cm, 피렌체, 우피치미술관

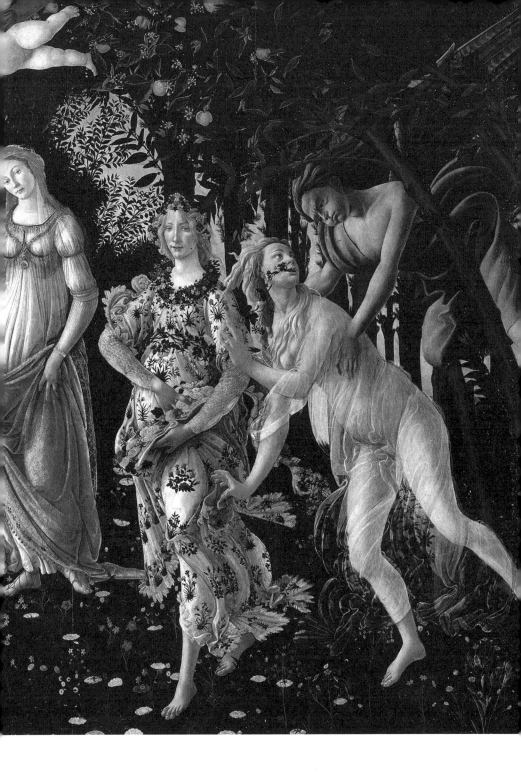

브루넬로 디 몬탈치노는 크로아티아 북동부 지역에서 나오는
슬라보니안 오크로 만든 거대한 통에서 숙성한다.

리, 라즈베리 잼, 말린 무화과 등 농축된 야생 붉은 과일, 블랙티,
허니서클, 감초, 발사믹, 향신료와 멘톨의 화려한 방향성, 달콤한
파이프 담배, 헤이즐넛, 견과, 초콜릿, 흙 내음, 흑연, 타르, 부싯돌
미네랄 향이 응집되어 겹겹이 피어난다. 짜릿한 산미, 뚜렷한 초
미세 타닌의 매끈함, 경이로운 복합미, 완벽한 균형미, 공기처럼
가볍지만 에너지 넘치는 긴 오렌지 제스트 여운을 남기는 드라이
풀 바디 와인이다. 따뜻함과 건조함이 잘 결합돼 유례없는 고결함
과 유려함이 절정에 달한다. 지방이 풍부한 소고기 요리, 구운 붉
은 육류나 사냥 고기, 트러플 요리, 숙성치즈와 어울리며, 명상 와

인으로도 완벽하다. 50년가량 숙성 잠재력을 지닌다.

고상한 발랄함이 느껴지는 성모 마리아 찬가

산드로 보티첼리가 그린 〈성모 마리아 찬가〉는 세상에 알려졌을 당시 가장 유명한 성모화였다. 이 그림을 모사한 동시대 그림이 5점이나 전해오는 것에서도 알 수 있다. 워낙 유명해서 또 다른 이름 〈성모자와 다섯 천사〉로도 많이 알려져 있다. 보티첼리가 그린 최초의 원형 그림이자 가장 값비싼 원형 그림이었다. 원형 그림은 15~16세기 피렌체에서 개인 저택이나 동업조합 건물에 걸던 인기 있는 장식물이었다. 그러나 이 그림만큼 금을 많이 사용한 작품은 없다. 금은 당시 가장 비싼 물감이었기에 그림에 사용할 금의 양은 작품을 의뢰하는 사람이 결정했다.

보티첼리는 두 명의 천사가 내민 책의 마지막 줄을 완성하고 있는 성모를 묘사했다. 우아한 손놀림으로 펜을 잉크병에 담그고 있는 성모 마리아의 책 오른쪽에 'Magnificat'으로 시작하는 성모 찬가의 첫 구절이 있어서 〈성모 마리아 찬가〉라는 제목이 붙게 됐다. 두 천사는 성모 마리아에게 천상모후天上母后의 관을 씌우고 있고, 세 천사는 책과 잉크병을 받쳐 들고 있다. 날개는 없으나 상류층 복장을 한 천사들의 황금빛 머릿결, 그윽한 눈빛, 유려한 몸놀림에서 고상한 발랄함이 느껴진다. 이 그림은 브루넬로 디 몬탈치

산드로 보티첼리, 〈성모 마리아 찬가(Madonna of the Magnificat)〉, 1481, 패널에 템페라,
118×119cm, 피렌체, 우피치미술관

노와 풍미는 유사하나 신선하고 세련된 과일 풍미와 산미, 스파
이시함으로 더 일찍 마실 수 있는 경쾌한 와인 '로소 디 몬탈치노
Rosso di Montalcino'를 떠오르게 한다.

　몬탈치노 언덕의 영세한 브루넬로 와인 생산자들이 지속적으
로 발전하고 보호받기 위해, 그들의 경제활동에 부합하도록 1984

년 로소 디 몬탈치노 DOC가 창안됐다. '로소 디 몬탈치노' 와인은 브루넬로 디 몬탈치노와 동일한 포도밭에서 어린 산지오베제 그로소 포도나무에서 생산되며, 1년간 숙성한 후에 시장에 선보일 수 있다. 숙성 기간은 짧지만 더 낮은 가격으로 브루넬로의 품질을 경험할 수 있다.

밝은 루비색에 잘 익은 산딸기, 레드베리와 블랙체리, 은은한 제비꽃, 허니서클, 감초의 달콤한 향신료와 바닐라, 초콜릿 향이 밝고 화사하다. 신선한 산도, 감미로운 타닌과 질감, 가볍고 발랄한 구조감과 밸런스로 온화하고 접근성이 뛰어난 드라이 미디엄 풀 바디 와인이다. 따뜻한 매력에 고상한 감칠맛이 세련됐다. 가금류나 흰 육류, 구운 붉은 육류, 냉 햄, 고다나 페코리노 치즈, 라구 소스 파스타 등 브루넬로 디 몬탈치노와 함께하는 음식보다는 산뜻하고 가벼운 요리와 어울린다.

매혹적인 놀라움, 수태고지

보티첼리의 창조력이 유감없이 발휘된 1480년대 주요 작품인 〈수태고지〉다. 수태고지는 그리스도교에서 처녀였던 마리아가 성령에 의해 예수를 잉태할 것을 천사 가브리엘이 알려준 것을 의미한다. 중세 시대에는 글을 모르는 민중에게 성경의 내용을 알려주기 위해 그림을 이용했다. 내용 전달이 목적이다 보니 어떤 미

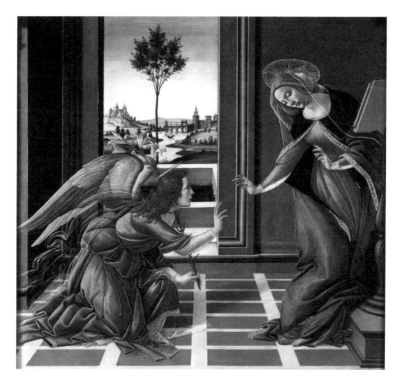

산드로 보티첼리, 〈수태고지(The Cestello Annunciation)〉, 1489, 패널에 템페라,
150x156cm, 피렌체, 우피치미술관

적 장치를 찾아보기 힘들었던 미술의 암흑기와도 같았다. 그런 중
세를 벗어난 보티첼리의 화려하고 유려한 그림이 매혹적이다.

그림 원경에는 북쪽 지방의 특색이 드러나는 강변 풍경이 보인
다. 마리아와 천사는 화려한 붉은색 바닥과 고요한 회색 돌벽이
선명하게 대비되는 공간에서 서로 만난다. 이제 막 도착한 듯 무
릎을 꿇고 고지하는 천사를 향해 마리아는 고딕 양식 조각과 유사

한 S자 형태로 천사와 인사를 나눈다. 마리아의 '놀라움'을 매혹적으로 묘사한 부분이다. 천사와 마리아의 손이 그림의 중심이다. 서로 닿으려고 애쓰지만 마법에 걸린 듯 망설이고 있어 묘한 매력이 감돈다. 이 제단화는 고객의 가족 예배당을 위한 것으로, 정신적인 구원뿐만 아니라 가문의 사회적 위상을 높이는 수단으로도 사용됐다. 그러한 〈수태고지〉의 이중적 특징이 몬탈치노 와인을 생산하는 데 사용된 유서 깊은 기술을 변경하지 않고, 와인 생산자에게 실험 기회를 제공하는 '산탄티모Sant'Antimo' 와인을 떠오르게 한다.

1996년 창안된 산탄티모는 '몬탈치노 생산자들의 슈퍼 투스칸'을 위한 DOC라고 할 수 있다. 브루넬로와 경계선은 같지만 산지오베제가 아닌 다른 품종, 주로 국제 품종으로 만든 와인이다. 산탄티모 수도원의 이름을 따서 명명되었으며 수도원은 포도원, 올리브나무, 사이프러스 나무로 둘러싸인 계곡의 카스텔누오보 델라바테Castelnuovo dell'Abate 마을 산등성이 기슭에 신비롭게 위치해 있다.

선명한 루비색에 잘 익은 블루베리, 블랙체리, 자두의 검은 과일 향이 진하고 풍부하며 제비꽃, 덤불, 후추, 시나몬의 향신료, 훈연, 초콜릿, 에스프레소 향이 야성적으로 발산한다. 넉넉하고 원만한 타닌, 섬세함과 파워, 균형감이 훌륭하며 지속성이 유지되는 풍만한 드라이 풀 바디 와인이다. 풍요로운 역동성이 놀랍다. 그릴에 구운 고기나 스튜, 후추 소스를 올린 스테이크와 구운 뿌

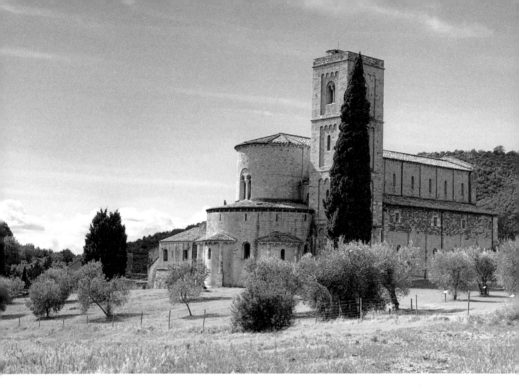

산탄티모 수도원. 이곳은 포도원, 올리브나무, 사이프러스 나무로 둘러싸인 계곡의
카스텔누오보 델라바트 마을 산등성이 기슭에 신비롭게 위치해 있다.

리채소, 향신료가 들어간 소시지나 기름진 음식, 고다나 아시아고
Asiago 치즈와 어울린다.

이성과 감성의 완벽한 하모니, 사랑 그 한 모금

15세기 말, 종말론적 분위기와 다가올 최후의 심판에 대한 공
포가 확산되었다. 대중의 호화롭고 세속적인 삶을 질타하는 사보

나롤라Girolamo Savonarola, 1452~1498 수사의 엄청난 종교적 영향력은 정치적 불안을 동반했고, 메디치 가문은 피렌체에서 축출되었다. 보티첼리 역시 그런 감정에서 자유롭지 못했다. 성 요한이 묵시록에 기술한 심판 이후 다가올 평화의 시대를 묘사하고 있는 보티첼리의 주요 후기작 〈신비의 강탄〉은 천상의 신이 악마를 이겨 낼 것이라는 그의 희망을 증언한다. 부유한 통치자와 가문을 위해 신화를 주제로 '사랑의 고귀한 이상'을 표현한 보티첼리 작품들이 오늘날 예술가로서 그의 명성에 바탕을 이루고 있지만, 그의 마지막 생에는 경건함과 금욕주의로 평화와 정의가 회복된 시대, 기적에 대한 믿음을 묘사했다.

칸트Immanuel Kant, 1724~1804는 높은 산이나 큰 파도에서 숭고함을 느끼는 것은 그것을 마주한 인간 감성의 반응과 이성의 구성에 의한 것이라고 했다. 그가 말하는 자연의 불투명성, 무규정성이야말로 인간의 획일화된 사고를 깨거나 거기서 벗어나게 해주는 것으로, 외부와의 끊임없는 교류를 통한 우연이나 미묘한 요소가 작동되어 비동일적 작품이 성립된다는 말이다. 이성과 사고의 구성에 앞서 감각과 직관의 경험이 가르쳐 주는 것은 인간이 의식 존재이면서 동시에 외부와 연결된 육체적 존재라는 점이다. 높은 산이나 큰 파도가 이성에 의한 미적 구성 요소이기에 앞서, 육체에 직접 침투해 들어오는 외부이며 그 규정을 넘어선 힘이 궁극에 우리의 심금을 울리는 것이다.

이러한 측면에서 와인도 이성에 의한 구성이나 해석에 앞서 육

체의 반향 작용에 의해 감동하게 되는 것은 동일하다. 즉, 아름다움이나 숭고함은 대상물에 내재되어 있기만 한 것이 아니라, 인간 육체와의 만남에 의한 카테고리이며 현상학적 관계인 것이다. 내 영혼의 가뭄이 단비 같은 사랑의 감정을 욕망하는 어느 저녁, '완벽한 하모니' 토스카나 몬탈치노 와인들을 품어보자. 우선 고상한 감칠맛이 발랄한 '로소 디 몬탈치노'나 풍요로운 역동성이 놀라운 '산탄티모'로 계절의 끝자락을 마무리하자. 그리고는 이성과 감성의 양면성을 통합한 고귀함이 담겨있는 '브루넬로 디 몬탈치노' 한 모금으로 사랑의 이중성을 열어 두자. 유례없는 고결함과 유려함이 절정에 달한 '브루넬로 디 몬탈치노 리제르바 크뤼'를 열어 고혹적인 신 플라톤주의적 사랑만이 영원하다는 것을 깨닫자. 우리가 사는 이 시대에는 정신과 육체를 포함해 영원한 사랑도, 영원한 이별도 없다는 것을 이미 알고 있지 않은가.

몬탈치노의 떠오르는 클래식 브루넬로 스타 리돌피

2021년 〈감베로로쏘〉는 리돌피Ridolfi를 '가장 새롭게 부상하는 이탈리아 와이너리'에 선정하였고, 〈디켄터〉는 '몬탈치노의 떠오르는 스타'로 소개했다. 이탈리아의 유명 와인평론가인 루카 가르디니Luca Gardini는 2016 '리돌피 브루넬로디 몬탈치노'에 100점을 헌정했다.

리돌피는 프라다, 구찌, 루이비통과 같은 세계적인 명품 브랜드와 협력하는 이탈리아의 가죽 가공 회사 페레티 그룹 회장인 주세페 발테르 페레티Giuseppe Valter Peretti가 오랫동안 지녔던 와인에 대한 열정으로 2011년 설립한 와이너리이다. 그는 20년 전부터 키안티 지역에 위치한 테누타 로케토Tenuta Rocchetto라는 포도원을 소유했을 정도로 와인에 대한 애정이 각별했다.

리돌피 와이너리의 역사는 짧지만, 그 포도원은 1290년 피렌체에서 번성했던 유서 깊은 귀족인 리돌피 가문이 소유했던 곳으로 역사적인 의미를 지닌 곳이다. 그런 이유로 리돌피 가문의 문장이 리돌피 와인 상표를 장식하고 있다.

프레티 회장은 막대한 투자를 통해 와이너리의 모든 시설을 확장 및 리노베이션 하였고, 2014년 몬탈치노 태생의 유명 와인메이커인 지아니 마카리Gianni Maccari을 영입했다. 그는 토스카나의 '가장 위대한 산지오베제 마스터'로 칭송 받는 줄리오 감벨리Giulio Gambelli의 재능 있는 제자 중 한 명으로, 유명 브루넬로 생산자 '포지오 디 소토Poggio di Sotto'에서 20년간 유기농 및 바이오다이내믹 농법으로 와인을 생산했다. 그는 친환경적인 방식으로 포도원을 관리하고, 테루아와 포도의 개성을 100% 투영하는 와인을 만든다. 그의 와인은 가볍고 우아하며 정교한 클래식 스타일의 브루넬로 디 몬탈치노를 대변한다.

길고 우아한 곡선으로 미의 신전을 지은
아메데오 모딜리아니 그리고
시칠리아 와인

눈은 영혼을 비추는 거울이라고 한다. 잠잘 때처럼 감긴 눈, 크게 뜬 눈 혹은 맹인의 눈은 시각기관인 동시에 내면세계와 외부세계 양쪽으로 열려 있다. 눈은 소리 없이 내면을 보여주는 주관적 언어이고, 개인을 초월해 외부를 인식하는 객관적 도구이다. 또한 육肉적인 현실 세계를 담지만, 영靈적인 비현실 세계도 감지하는 신비로운 통로이다. 정靜과 동動, 닫힘과 열림, 부재와 존재, 고통과 환희, 생生과 사死를 대비시키는 눈은 무거운 삶의 짐을 진 보편적 인간의 전형을 보여주며, 누군가에 의해서는 본능적인 확신과 넘치는 감수성으로 아름답게 승화된다.

몽마르트 최후의 진정한 보헤미안이었던 이탈리아 화가이자 조각가, 아메데오 모딜리아니Amedeo Modigliani, 1884~1920는 대상을 양식화하는 천부적인 재능으로 20세기에 가장 사랑받는 초상화와 누드화를 남긴 근대 예술가이다.

모딜리아니는 토스카나 항구 도시 리보르노Livorno의 유대계 부르주아 가정에서 태어났다. '신이 사랑한 남자'라는 감각적인 이름, 아메데오와는 달리 그가 태어났을 때는 경기 불황으로 가업이 파산 상태였다. 병마로 학교를 그만두며, 문학과 철학에 조예가 깊은 어머니로부터 예술적 영향을 받아 예술가의 길을 걷게 된다. 로마, 피렌체, 베네치아에서 미술을 배우고 고전을 연구했으며 파리 유학 동안 다양한 미술사조의 영향도 받았다. 모딜리아니는 재능과 자질은 인정받았지만 벨 에포크 상류사회의 화가가 되지는 못했다. 기법과 색채, 감성에 호소하기보다는 내용을 배제한 객관화와 대상의 윤곽에 집중했기 때문이다.

그는 방탕한 생활로 인한 지독한 가난과 병마, 술과 대마초 등 자유분방한 생활방식과 염문이 그림자처럼 따라다니던 비운의 천재였다. 불꽃 같은 상상력과 지칠 줄 모르는 열정으로 '몽상과 시詩의 세계'를 그렸던 모딜리아니만큼 수많은 전설을 남긴 예술가도 드물다. 그래서 그의 삶을 주제로 여러 편의 소설과 희곡, 영화들이 제작되었다. 유럽 전위예술의 중심지인 파리에서 피카소, 브라크, 마티스, 브랑쿠시 등과 교류하며 보들레르와 랭보 등 상징주의 문학을 사랑했던 그는 한때 조각에도 몰입했다.

아프리카 원시미술을 재해석한 듯한 극도의 단순한 형태로 고대 전신상과 두상을 제작하며 "정감 있는 기둥"이라고 정의했다. 조각으로 외도한 경험은 회화 작업에 영향을 주어서 간결하고 선이 중심을 이루는 추상적 형태의 일관성 있는 회화 언어에 다다랐다. 덕분에 그의 그림은 수천 점의 작품 가운데서도 순식간에 식별이 가능한 독보적인 존재가 되었다.

지극히 우아함이 느껴지는 데생, 독창적인 양식화 경향의 초상화, 눈동자가 없는 비대칭형 아몬드 모양의 눈, 부드러운 곡선의 윤곽과 간결한 추상성을 지향한 에로틱한 누드화는 시대를 초월하는 아름다움과 조화를 추구하는 동시에 이상향을 창조해낸 '미美의 신전'이다. 자유로운 생활방식과 천부적인 재능으로 독보적인 화풍을 보여준 모딜리아는 오랜 역사 동안 다양한 문화의 영향을 받아 자유분방한 맛과 풍미가 공존하는 '시칠리아Sicilia 와인'과 닮아 있다.

이탈리아 남부 본토에서 지중해를 건너가면 이탈리아 최대의 섬 시칠리아가 나온다. 크기는 제주도의 14배. 그리스, 카르타고, 로마, 비잔틴, 이슬람과 노르만 등 다양한 인종과 문화가 충돌하고 뒤섞이며 패권을 장악해, 그 역사와 문화는 매우 복잡하고 다양하다. 유례없는 문화적 다양성과 공존의 가치로 시칠리아는 '역사 문화 박물관'이라 불린다. 시칠리아 와인의 기원에 대해 언급한다면, 서부 도시인 팔레르모Palermo와 마르살라Marsala는 카르타고 와인 문화의 영향을 받았고, 남부 도시 아그리젠토Agrigento와

'역사 문화 박물관'이라 불리는 시칠리아는 와인 역시 다양한 문화의 영향을 받았다.

남동부 시라쿠사Siracusa는 그리스 와인 문화의 영향을 받았다고
추정된다.

몽상에 잠긴 연인, 잔 에뷔테른의 초상

아메데오 모딜리아니는 강한 주관성을 드러내면서도 객관성
과 익명성을 추구하며 대상을 양식화하는 데 천부적인 재능이 있
었다. 그의 후기 작품 〈잔 에뷔테른의 초상〉을 보면, 그는 자기 나

름의 이상적 아름다움을 설정한 후, 그에 맞춰 실제 모델의 외양을 표현했다. 조화롭고 아름다운 형태를 표현하기 위한 자신만의 양식이다. 모딜리아니는 1917년 미술 학도였던 잔 에뷔테른을 만났다. 다음 해 니스에서 새 연인과의 사이에 딸이 태어났다. 남프랑스 해안의 밝은 햇빛 속에서 그는 신들린 사람처럼 그림을 그렸다. 훗날 그의 대표작으로 꼽혀 고가에 팔리게 될 그림들이었다.

모딜리아니는 죽기 전 2년간 에뷔테른을 모델로 25점 이상의 초상화를 남겼다. 그녀는 부드럽고 열정적이며, 자신을 잘 드러내지 않는 다정한 여자였다. 그가 그린 에뷔테른은 몽상에 잠긴 우아한 모습이다. 모딜리아니의 관능은 정신적이고 서정적이며 차가운 어떤 것으로, 터키석 빛깔에서 점차 에메랄드빛으로 변해가는 바탕색과 흰색 슈미즈의 대조가 선명하고 차갑다. 심플하지만 평범하지 않은 조화와 서정이 있는 '시칠리아Sicilia 화이트' 와인 같다.

시칠리아 서부 지역의 대표 화이트 품종 카타라토Catarratto는 와인에 상큼한 시트러스 아로마와 바디감을 준다. 지비보Zibbibo는 풍부한 미네랄과 달콤한 맛을 제공하며, 인졸리아Inzolia는 토스카나의 안소니카Ansonica와 동일하다. 그릴로Grillo는 레몬, 사과, 견과향에 가혹한 더위에도 산미를 잘 유지하며 짭짤한 광물성 느낌을 주어 드라이 화이트 와인으로 인기가 증가하고 있다.

'시칠리아 DOC 비앙코Bianco'는 카타라토 중심에 지비보, 인졸리아, 그릴로 등의 토착 품종과 국제 품종도 혼합할 수 있다. 평지

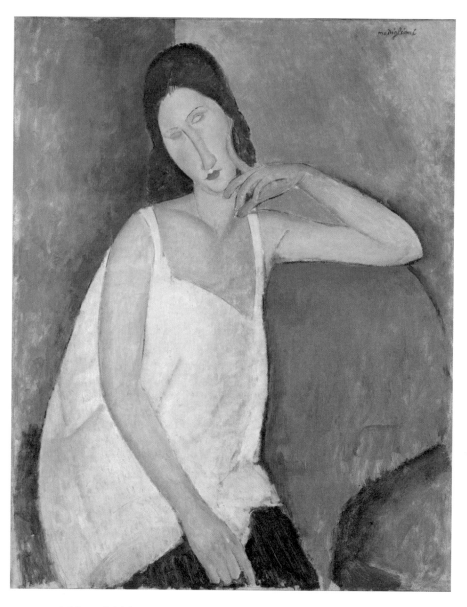

아메데오 모딜리아니, 〈잔 에뷔테른의 초상(Portrait of Jeanne Hébuterne)〉, 1919, 캔버스에 유화,
91.4×73cm, 체로니 326, 뉴욕, 메트로폴리탄미술관, 네이트 B. 스핀골드 부부 기증

'시칠리아 DOC 비앙코' 포도원은 평지에서 해발 고도 150m까지 이른다.
또한 매우 덥고 바람이 많이 부는 여름과 적은 강수량, 석회질 모래 토양을 가졌다.

에서 해발 고도 150m에 이르는 포도원은 매우 덥고 바람이 많이
부는 여름과 적은 강수량, 온화한 겨울의 지중해성 기후를 띠고,
석회질 모래 토양이다.

밝은 볏짚색에 핑크 자몽, 레몬, 감귤류의 시트러스 과일, 복숭
아, 망고, 잘 익은 바나나와 멜론의 부드러운 향과 재스민, 오렌지
꽃 등 야생화 향이 향긋하다. 시칠리아 해변을 연상시키는 싱그러
운 청량감, 상쾌한 여운의 드라이 라이트 미디엄 바디 와인이다.
에메랄드 빛 바다 한가운데 차가운 관능이 짜릿하다. 친구들과 가
볍게 즐기기에 좋고, 식전주, 참치 샐러드, 갑각류, 감자 크로켓,
레몬 치킨, 레몬 크림소스 마카로니, 해산물, 채소나 해물, 스시,

생선 등 모든 튀김 요리, 고추 향신료에 볶은 새우와 어울린다.

길고 우아한 곡선의 찬사,
노란색 스웨터를 입은 잔 에뷔테른

모딜리아니는 초상화에 전념하며 인간 존재감을 간결하게 표현하는데 집중했다. 그의 이런 성격이 두드러지게 보이는 것이 〈노란색 스웨터를 입은 잔 에뷔테른〉이다. 거대한 인간 시장이라고 할 수 있는 모딜리아니의 작품 세계는 삶에 대한 찬사로 승화되었다.

그의 그림에서 중요한 단 한 가지 요소는 신체를 나타내는 길고 우아한 곡선 형태이다. 단순하고 평평한 화면상의 실루엣과 모델의 실제 모습 사이의 미묘한 균형은 색채 사용 방식을 통해 한층 강화된다.

남프랑스 니스에서 그린 잔의 초상화는 매우 밝고 선명한 색상 때문에 강한 인상을 준다. 색의 명암이 둥근 윤곽을 강조하고 화면에 높이와 깊이의 효과를 주어 선과 부피감의 통일성을 창출한다. 이 그림은 '네로 다볼라-카베르네 소비뇽Nero d'Avola-Cabernet Sauvignon 시칠리아' 와인처럼 지역과 국제 품종을 잘 통합한 진정한 현대 시칠리아 레드 와인 같다.

세계적인 관심의 물결을 타고 있는 네로 다볼라Nero d'Avola는 시

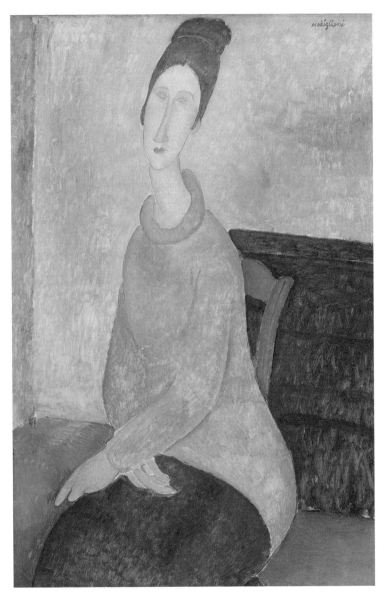

아메데오 모딜리아니, 〈노란색 스웨터를 입은 잔 에뷔테른(Jeanne Hébuterne in a Yellow Sweater)〉,
1918~1919, 캔버스에 유화, 100×64.7cm, 체로니 220, 뉴욕, 솔로몬 R. 구겐하임미술관

칠리아에서 가장 중요하고 널리 재배되는 레드 와인용 토착 품종이다. 시칠리아 남동부의 아볼라Avola 마을에서 이름을 따와서 '아볼라의 검은 포도The Black Grape of Avola'라는 뜻으로, 수세기간 이어져 왔다. 카베르네 소비뇽이나 시라 같은 풀 바디 레드 와인을 선호한다면, 이 품종도 마음에 들 것이다. 21세기 들어 상업용 단일 품종 와인부터 컬트, 자연주의, 트렌디한 부티크 와인까지 다양하게 생산된다. 토착 혹은 국제 품종과 혼합한 와인도 많다.

'네로 다볼라-카베르네 소비뇽'은 건조한 지역 포도원의 풍부한 미네랄을 함유한 점토 토양에서 나온다. 약간의 시라와 메를로도 블렌딩할 수 있다. 시칠리아 DOC 와인으로, 풍부한 과즙에 구조감이 뛰어난 모던 스타일의 베스트 셀러다.

보라빛의 진한 루비색에 신선하고 강렬한 야생 체리, 커런트와 말린 자두의 검붉은 과일, 담배, 감초, 페퍼의 향신료, 은은한 로즈메리와 발삼balsam 향이 밝고 풍성하다. 새콤한 산도, 짙은 농도의 타닌, 부드러운 질감, 균형 있는 구조감의 긴 여운을 남기는 가격 대비 놀라운 품질의 드라이 미디엄 풀 바디 와인이다. 밝고 선명한 볼륨감은 동적動的이면서도 정적靜寂 요소를 병치했다. 토착 품종과 국제 품종, 지역과 세계의 균형에 찬사를 보낸다. 석류, 잣, 건포도를 곁들인 치킨 요리, 숯불구이 등심, 캐러멜로 구운 돼지고기 분짜, 고기 스튜, 파스타와 어울린다.

잔 에뷔테른-화가의 아내, 생의 도약

〈잔 에뷔테른-화가의 아내〉를 보면 모딜리아니가 프랑스 철학자로 생生 철학, 직관주의의 대표자라고 불리는 앙리 베르그송 Henri Bergson, 1859~1941의 영향을 많이 받았음을 느낄 수 있다. 베르그송은 합리적이고 결정론적인 관점과 '생의 도약'이라는 생명론적이고 역동적인 개념을 대립시켰다. 이 개념은 철학 사상 최초로 미리 정해진 객관적 범주가 아니라 인간의 주관적 경험에 토대를 둔 삶에 대한 이해 방식이다.

"인간은 스스로 자신의 생을 만들어 가는 장인이다. 시간이 흐르면서 축적되는 자아의 경험은 이성적 전제를 뛰어넘는다."

인간에 대한 낙관론적인 견해를 지닌 이 사상은 인간과 실존에 대한 새로운 접근을 가능하게 했으며, 모딜리아니뿐 아니라 수많은 예술가들에게 지대한 영향을 미쳤다.

지성 보다 직관, 획일성 대신 개인의 다양성과 자유, 폐쇄 사회의 정적 분위기보다 개방 사회의 동적·진보성을 강조하며, "예술은 감정을 부여하는 것이며, 현실의 해석이다. 그것이 예술의 생물학적·문화적 기능이다. 개념에 의해서가 아니라 직관에 의해서, 사유의 매개라 아니라 감각적 형식을 매개로 한다"고 결론짓는다. 직관적이고 감각적인 〈잔 에뷔테른-화가의 아내〉는 시간이 흐르면서 시칠리아 고급 와인의 자유로운 상징이 된 '네로 다볼라 시칠리아Nero d'Avola Sicilia'를 떠오르게 한다.

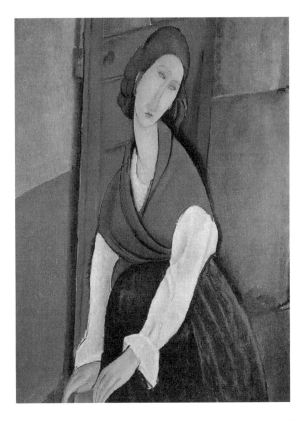

아메데오 모딜리아니, 〈잔 에뷔테른-화가의 아내(Jeanne Hébuterne-The Artist's Wife)〉, 1919,
캔버스에 유화, 92×60cm, 체로니 219, 패서디나(캘리포니아), 노턴 사이먼 미술관

네로 다볼라는 건조하고 더운 기후를 좋아한다. 이 품종은 섬
전역에 심을 만큼 인기가 높다. 숙성 잠재력이 높은 고급 와인은
블랙체리에서 자두에 이르는 대담한 검은 과일 향과 오크통 숙성
을 통한 초콜릿, 에스프레소 향이 복합적이고 풍부한 산도, 타닌
에 풍성한 바디감을 지닌다. 고도가 높은 곳에서 재배될 경우 더

욱 우아하고 매끄러우며 알코올이 낮아진다. 또 다른 스타일의 생산자는 오크 숙성을 하지 않고, 레드체리의 붉은 과일과 허브 향의 섬세하고 우아한 와인을 내놓는다.

네로 다볼라 시칠리아 DOC는 고급 레드 와인으로, 해발 고도 $300m$에 이르는 포도밭은 강우량이 적고 매우 더우며, 바람이 많이 부는 여름의 지중해성 기후에 돌이 풍부한 점토질 토양이다.

보라빛이 감도는 밝고 진한 루비색에 블랙베리, 마라스카 체리, 라즈베리 잼, 말린 자두의 완숙한 검붉은 과일, 비터 오렌지, 아몬드, 아니스anise, 감초, 후추의 향신료, 발사믹 향이 강렬하고 우아하다. 상쾌한 산도, 실크 같은 타닌, 도발적이고 매혹적인 풍미의 드라이 미디엄 풀 바디 와인이다. 불같은 열정을 품은 도도하고 위엄 있는 아름다움이 있다. 피렌체식 스테이크, 쇠고기, 돼지고기 요리, 바비큐, 라구 소스 파스타, 렌즈콩과 표고버섯 요리와 어울린다. 아니스, 오렌지 껍질, 월계수 잎, 세이지sage, 코코아 가루, 매실 소스 등의 향신료와 잘 어울린다.

창조적 기다림, 잔 에뷔테른

앞서 말했던 모딜리아니의 후기 작품을 이해하기 위해선 프랑스 생 철학자 베르그송을 연결할 수밖에 없다. 전통을 타파한 인간의 시간 인식을 토대로 마련한 베르그송의 지속 개념과 그 속에

다양한 육류 요리와도 잘 어울리는 네로 다볼라 와인. 사랑하는 사람들과 행복한 순간,
향긋한 와인을 음미하는 순간, 맛있는 음식과 함께하는 순간. 짧은 찰나의 즐거움이 쌓여
우리 삶은 곧 예술이 된다.

서 창조적 발전이 이루어진다는 '창조적 기다림'은 모딜리아니에 큰 영향을 주었다. 〈잔 에뷔테른〉을 보면 이것이 잘 드러난다.

베르그송의 철학에서 이성적인 의식에 대립하는 '본능적'인 것과 동공을 그려 넣지 않은 모딜리아니 회화 속 인물의 시선에 존재하는 '삶에 대한 무언의 긍정'은 서로 간에 연관성을 보여주는 지표이다. 그의 그림에 등장하는 초 개인적인 인물의 행동은 '기다림'이란 단어 외에는 달리 정의할 말이 없다. 이 작품은 화가와 모델 사이의 영적 교감이 절정에 달한 모딜리아니 생애 마지막 작품이다. 모딜리아니는 잔을 자신의 양식에 동화시켰고, 모딜리아니와 잔은 그림을 통해 영원히 하나가 되었다. 1920년, 모딜리아는 심한 결핵으로 숨을 거두고, 다음 날 잔 에뷔테른은 자살했다. 현실의 굴레에서 벗어나 오로지 화폭 속에서만 존재하는 인물로 만들기 위해 전성기 르네상스의 질서와 조화, 자연주의 경향을 벗어나 과장되고 극적인 양식인 마니에리스모Manierismo를 사용한 〈잔 에뷔테른〉은 '파시토 디 판텔레리아Passito di Pantelleria' 와인의 탐미적 독창성, 절정에 달하는 감흥과 닮아있다.

파시토 디 판텔레리아는 1971년 DOC로 승격했다. 튀니지에 가까운 화산섬 판텔레리아에서 독점 생산되는 지비보 품종으로 만든 스위트 화이트 와인이다. 모스카토는 이곳에서는 지비보로 불리는데, 말린 포도라는 아랍어 'Zabib'에서 유래했다. 수확 후 선드라이 방식으로 건조해 양조한다. 이 기법을 '파시토passito'라고 하며, 수천 년 전부터 존재해왔다. 북아프리카에서 불어오는 열풍

아메데오 모딜리아니, 〈잔 에뷔테른(Jeanne Hébuterne)〉, 1918, 캔버스에 유화, 106×65.7cm,
체로니 335, 패서디나(캘리포니아), 노턴 사이먼 미술관

시로코Sirocco가 더욱 도움이 되고, 포도를 말려 당이 집중된 후 느
리게 발효시키면 비할 데 없는 아로마와 진하고 부드러운 스위트
와인이 된다.

'파시토 디 판텔레리아'는 해발 고도 300m까지 이르는 낮은
돌담의 계단식 포도원에서 나온 지비보를 사용한다. '알베렐로

계단식 포도원은 낮은 돌담으로
구분한다. 이 포도원에서
'알베렐로' 방식으로 지비보
품종을 재배하는 것이 2014년
유네스코 세계문화유산에
등재되었다. 포도를 햇빛에
말려 당이 집중된 후 느리게
발효시키면 비할 데 없는 강렬한
아로마와 진하고 부드러운
스위트 와인이 된다.

Alberello, 부시 바인 기법' 포도 재배 방식이 2014년 유네스코 세계문화유산에 등재되었다. 9월에 손 수확하여 당도를 높이기 위해 발효 전 밀짚 매트에서 포도를 부분 건조한 후, 농축된 과즙으로 양조한다.

금빛이 감도는 호박색에 설탕에 절인 과일, 감귤류의 강렬한 아로마와 유칼립투스, 세이지, 마멀레이드, 살구, 대추야자 향이 향기롭고 조화롭다. 시럽에 있는 살구, 말린 무화과, 토피, 밤 꿀, 잼의 황홀하게 달콤한 맛과 상큼한 산도의 스위트 풀 바디 와인이다. 침묵과 고립, 본능과 무의식을 표현한 한 모금은 신비로운 감흥으로 가득 찬다. 명상을 위한 탁월한 와인이고 살구 타르트, 애플 페이스트리, 카놀리Cannoli, 시칠리아 카사타Cassata, 아몬드 비스킷, 건포도 과자, 초콜릿 프랄린 같은 디저트, 매콤한 요리와 어울린다.

전통적 시선에서 해방된 누워 있는 누드

모딜리아니는 독창적인 예술의 길을 걸으며 동시대 예술인들과 점점 거리를 두어 '고독한 대가'라는 별명이 붙기까지 했다. 〈누워 있는 누드〉로 대표되는 그의 아름다운 누드화들은 1917년 모딜리아니의 첫 개인전이자 생전에 열린 유일한 개인전을 장식했다. 그러나 개막식에서 여성의 나신은 외설이라며 경찰에 의해 강제 폐쇄되었다. 경찰은 이 작품에서 예술적 누드화가 아닌 알몸

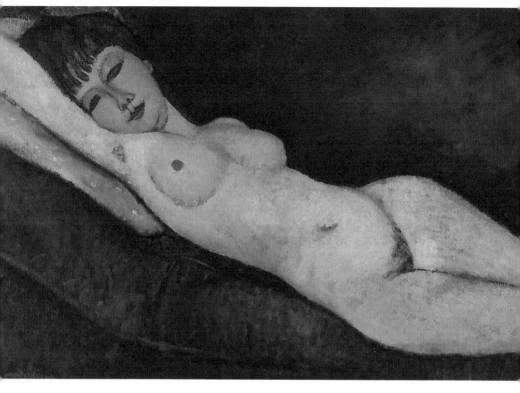

아메데오 모딜리아니, 〈누워 있는 누드(Reclining Nude)〉, 1916, 캔버스에 유화, 60×92cm, 개인 소장

을 보는듯한 당혹감을 느낀 것이다. 이 사건이 모딜리아니라는 인물을 둘러싼 여러 전설에 세월이 흐를수록 관심을 불러일으키는 재료가 되었다. 그의 방탕한 생활과는 달리 매우 절제되고 형식미를 갖춘 누드화 사이의 모순은 호기심을 자아낸다.

이 작품은 프란시스 고야Francisco de Goya, 1746~1828의 〈옷을 벗은 마하〉의 포즈가 떠오른다. 모딜리아니의 누드화는 여인이라는 가장

전통적인 소재에 매우 특별한 관점, 즉 근엄함이나 수치심에서 '해방'된 근대적 관점을 제시했다. 그의 누드화는 마음의 동요를 일으키는 아름다움과 관능성을 지니고 있지만 동시에 거리감도 느껴진다. 그림을 바라보는 사람은 모델을 바로 앞에서 마주 보는 듯한 느낌을 받는다. 일반적인 와인에서 해방된 미감, 설레듯 홍조 띤 호박색 '마르살라 세미-세코Marsala Semi-secco' 와인 같다.

시칠리아섬 서부지역의 마르살라 와인은 요구되는 당도 수준에 따라 발효 중 또는 후에 주정을 강화한 후 발효되지 않은 포도즙을 첨가한다. 캐러멜색의 끓인 포도즙cooked must은 색과 향을 보강하고, 늦수확한 포도에서 얻은 즙은 당도, 알코올, 그리고 복합적인 3차 아로마를 부여한다. 색상, 당도, 숙성 기간에 따라 다양한 스타일로 구분된다. 색상에 따라 골드Gold, Oro, 엠버Amber, Ambra, 루비Ruby, Rubino로 나뉜다. 청포도 그릴로, 카타라토, 인졸리아 등으로 골드와 앰버를 만든다. 적포도 네로 다볼라, 네렐로 마스칼레제Nerello Mascalese, 프라파토Frappato 등으로는 루비를 만드는데, 30%까지 청포도 혼합이 허용된다. 당도 분류는 완제품에서 잔당과 추가 당분을 포함한다.

'마르살라 DOC 세미-세코'는 마르살라시 내륙 포도밭에서 재배한 그릴로, 카타라토, 인졸리아 같은 청포도를 혼합하고 1년간 오크 숙성한다. 포도원은 매우 덥고 바람이 많이 부는 여름과 적은 강수량, 온화한 겨울의 지중해성 기후를 띠고, 점토질 토양이다. 세미-세코Semi-Secco는 잔당이 50g/l 전후인 단맛이다. 알코올

도수는 17% Vol.이고, 12~14°C 음용을 권장한다.

벽돌빛의 호박색에 설탕에 절이거나 말린 과일과 구운 아몬드, 바닐라, 은은한 오크 향이 조화롭고 지속적이다. 황설탕, 토피, 밤꿀 등 달콤한 맛과 기분 좋은 산도, 알코올이 조화된 미디엄 스위트 미디엄 풀 바디 와인이다. 진보적인 감칠맛이 해방을 향한 갈망을 채워준다. 살구 타르트, 피칸 파이, 블루치즈, 초콜릿, 마르살라 소스를 곁들인 치킨, 붉은 육류 스테이크, 시칠리이 리코타 치즈 디저트, 페코리노 치즈와 어울린다.

미美의 신전, 긴 의자에 앉아 있는 누드

모딜리아니는 그림에 장식적인 양식화 경향이 비교할 데 없는 우아함과 아름다움, 추상성과 고도의 세련미를 부여한다. 〈긴 의자에 앉아 있는 누드〉는 당시 유행하던 경향과는 상당한 거리가 있다. 이제까지 누드화란 형식미의 규칙에 전적으로 복종하는 아카데미 미술이 낳은 전형적인 장르였다. 화폭의 인물이 여신의 분위기가 아닌 어느 부인을 연상시키거나, 우화나 상징적 요소 없이 벌거벗은 몸이 등장하면 관람객들은 당황하며 도덕성 문제를 제기했다.

싱싱한 살구색 육체에 이와 대비되는 한두 가지 색채만 곁들일 뿐, 곡선의 명확한 윤곽은 형태에 집중하고 변형된 육체는 화면을

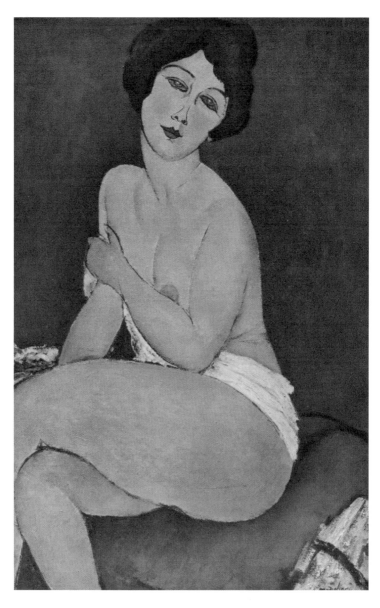

아메데오 모딜리아니, 〈긴 의자에 앉아 있는 누드(Seated Nude on Divan)〉, 1917,
캔버스에 유화, 100×65cm, 체로니 1917, 개인 소장

채운다. 조각 같은 면모, 절제된 관능, 대리석 같은 차가움이 뿜어
져 나온다. 모딜리아니는 일련의 누드화를 통해 제2의 '미의 신전'
을 세웠다. 그의 이상적인 미는 조각과 같은 시적 변형을 통해 창
조되었고, 신비와 관능의 시선으로 재해석되어 근대의 비너스로
탈바꿈했다. 모딜리아니의 누드 연작은 2018 뉴욕 소더비 경매에
서 1억 5천720만 달러(한화 1천743억 원)로 최고가를 갱신했다. 팜
파탈femme fatale적 시정, 〈긴 의자에 앉아 있는 누드〉는 황홀한 황금
색에 미각적 오르가즘을 느끼게 하는 '마르살라 베르지네 리제르
바 빈티지Marsala Vergine Riserva Vintage' 와인으로 표현된다.

당도에 따라 마르살라 와인을 분류하면 골드는 드라이Dry, Secco
스타일이다. 엠버는 세미 스위트Semi-Sweet, Semi-Secco 스타일이며, 루
비는 스위트Sweet, Dolce 스타일이다. 숙성 기간에 따른 스타일 분
류는 파인Fine, 1년, 수페리오레Superiore, 2년, 수페리오레 리제르바
Superiore Riserva 4년, 베르지네/솔레라Vergine/Soleras, 5년, 마지막으로 베르
지네/솔레라 리제르바 또는 스트라베케오Stravecchio, 10년이다. 숙성
기간은 와인의 색상과 당도에 덧붙여 언급된다.

'마르살라 베르지네 리제르바 빈티지'는 최상급 빈티지 마르살
라 와인으로, 발효 후 순수한 와인 주정만을 첨가하여 강화한 드
라이 스타일이다. 마르살라 내륙 해발 고도 100~200m에 이르는
포도원에서 재배한 그릴로, 카타라토, 인졸리아를 혼합한 마르살
라 DOC 와인이다. 오크 배럴에서 10년 이상 숙성한다. 알코올
도수는 19% Vol.이고, 14~16°C 음용을 권장한다. 70년 정도 보관

가능한 장기 숙성 와인이다.

깊고 진한 황금색에 시럽에 담근 살구와 말린 무화과, 체리, 사과, 꿀, 아몬드, 호두, 토스트, 타바코, 발사믹, 오크 향이 미묘하면서도 파워풀하고 조화롭다. 감미로운 산도, 크림 질감, 강렬하고 복합적인 긴 여운의 오프 드라이 풀 바디 와인이다. 마음에 동요를 일으키는 유혹과 자유로움이 깃들어 있다. 비스킷과 함께 식후에 맛봐야 하는 전형적인 명상 와인이고, 레몬이나 비터 오렌지 마멀레이드, 향신료가 풍부한 훈제 생선을 곁들인 카나페, 숙성치즈, 마르살라 소스 육류 요리, 초콜릿과 어울린다.

고귀한 도약,
인간은 스스로 자신의 생을 만들어 가는 장인

영국의 소설가이자 미술평론가인 존 버거John Peter Berge, 1926~2017 는 모딜리아니의 회화야말로 20세기에 가장 많은 사람들을 감동시킨 미술작품 중 하나라고 말했다. 모딜리아니의 작품이 이처럼 대중적으로 사랑받는 근본적인 이유는 그 스스로 모델들에게 사랑과 우정을 보였기 때문이다. 또한 그가 20세기 초, 오염되지 않은 인간의 모습을 그렸다는 점도 꼽았다. 인종忍從, 묵묵히 참고 따름과 자유, 우아함과 은총, 거기에 처연한 우수가 더해진 인간 이미지는 세계를 관조하는 듯한 '본능적 무의식적'인 시선이 담겨있다.

모딜리아니는 친구에게 보낸 서신에 "행복이란 심각한 얼굴을 하고 있는 천사"라고 적었다. 이 말은 그의 시적이고 관조적인 태도를 잘 보여준다. 생전에 성공을 맞이하지 못한 모딜리아니의 명성은 그가 세상을 떠난 해부터 높아져서 오늘날까지 계속되고 있다.

니체Friedrich Wilhelm Nietzsche, 1844~1900는 "주거를 제공하고 오락을 제공하고, 음식과 영양을 제공하며 건강을 주었음에도 인간은 여전히 불행과 불만을 느낀다. 인간은 '압도적인 힘'을 원한다"라고 지적했다. 그가 말하는 압도적인 힘이란 살아남아야만 하는 생명에의 욕망을 넘어 자기 삶의 주인이 되고자 하는 무의식적이고 본능적 의지이다. 세상에는 수많은 다른 힘이 존재한다. 그리고 각각의 힘들은 자신을 억압하는 힘들을 극복해 더 높은 곳으로 나아가고자 한다. 하지만 이 힘은 목표가 달성되어도 만족하지 않고, 끊임없이 더 높은 목표를 향해 도약하고자 한다. 즉, 압도적인 힘이란 타인과 비교하지 않고, 오직 자기 내면의 힘과 능력에 집중해 더 높은 차원으로 도약하고자 하는 고귀한 의지를 말한다. 그 '고귀한 도약'은 적극적이고 창조적인 삶을 추구하면서도, 개인과 인류를 위한 영웅적이고도 엄격한 규율과 극복을 전제로 한다. 완벽을 지향했던 모딜리아니는 현실의 굴레에서 벗어나 오로지 화폭에만 존재하는 인물을 통해 '생을 도약'하고자 했다.

광대한 고고학적 유적을 품고 에메랄드빛 바다, 녹색 포도밭, 그리고 황금빛 해변으로 둘러싸인 풍요로운 자연에서 탄생되는 시칠리아 와인은 전통과 현대를 디디며 미래로 도약하고 있다. 자

기 자신과 완벽한 일체를 이루며 도약하고자 하는 날 저녁에 문명과 인간, 바다와 내륙을 잇는 시칠리아 와인을 열어보자. 먼저 푸른 바다 한가운데 차가운 관능이 짜릿한 '시칠리아 세미 스파클링'으로 새 연인을 만난 듯 흥분된 감정을 고조시키자. 그리고 불같은 열정을 품고 도도하며 위엄 있는 아름다움의 '네로다볼라 시칠리아' 한 잔으로 "인간은 스스로 자신의 생을 만들어 가는 장인"이라는 베르그송의 도발적인 명언을 떠올리며, 우리는 매일같이 생을 도약하고 있음을 이해하자. 그런 이후, 마음에 동요를 일으키는 관능과 자유로움이 깃들어 있는 미의 신전 '마르살라 베르지네 리제르바 빈티지'로 무의식과 본능이 이끄는 신비로움에 빠져보자. 결국 우리의 생은 현실도 비현실도 아닌 의식과 무의식, 본능과 의도 사이를 오가는 신비, 그 자체이니 말이다.

시칠리아의 아름다움을 예술로 승화
돈나푸가타

시칠리아 최고의 와이너리로 평가받는 돈나푸가타^{Donnafugata}는 150년 전통을 가지고 있는 유서 깊은 가족 경영 회사이다. 기록에 의하면 돈나푸가타 포도밭은 기원전 4세기부터 존재했다고 한다. 'Donnafugata'란 이름은 19세기 '피난처의 여인'이란 뜻으로, 나폴리의 왕이었던 페르디난도^{Ferdinando} 4세의 아내, 마리아 카롤리나^{Maria Carolina} 가 나폴레옹의 군대를 피해 현재 콘테사 엔텔리나^{Contessa Entellina}가 된 건물에 피난을 와 머물렀던 일화에서 착안한 이름이다.

지중해의 햇살과 건조한 바람은 훌륭한 풍미를 가진 건강한 포도에 최적의 조건이다. 그뿐 아니라, 현재 와이너리를 운영하고 있는 창업자 의 4대손 자코모 랄로^{Giacomo Rallo}의 열정은 이 전통적인 포도밭에 현대

적 기술을 지속적으로 도입하고 있다. 돈나푸가타 또한 시칠리아 주요 지역에 총 461헥타르의 넓은 포도밭을 보유하고 각각의 테루아를 드러내는 와인들을 만든다.

콘테사 엔텔리나는 돈나푸가타의 시작점인 마르살라 동쪽에 위치하고 있으며, 전 세계적으로 돈나푸가타의 명성을 드높인 밀레 에 우나 노테Mille e Una Note 등 다양한 와인들을 생산한다. 1989년에는 시칠리아 남쪽 판텔레리아 섬에 진출했다. 시칠리아를 제주도에 비유하자면 판텔레리아는 마라도 같은 섬이다. 거친 화산토로 뒤덮이고 강한 바닷바람이 불어오는 판텔레리아 섬에서 돈나푸가타는 지비보라고 부르는 모스카토 품종을 사용해 이탈리아 최고의 디저트 와인 벤 리에Ben Rye를 생산한다. 2016년부터는 비토리아Vittoria와 에트나Etna에서도 와인을 만든다. 돈나푸가타가 비토리아에서 프라파토, 네로 다볼라 품종으로 양조하는 향긋하고 영롱한 레드 와인들은 주목할 가치가 충분하다.

돈나푸가타의 와인은 시칠리아의 경관만큼이나 아름다운 와인이 예술로 승화되어, 세계 와인 애호가들의 많은 사랑을 받고 있다.

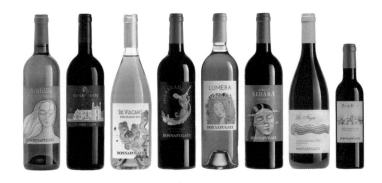

4

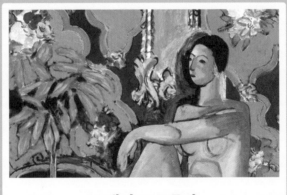

스페인·포르투갈

Spain
Portugal

계몽적인 스페인 궁정화가
프란시스코 고야 그리고
카바

20세기 실존주의 문학의 선구자인 프란츠 카프카^{Franz Kafka,} 1883~1924는 인간에게는 두 가지 원죄가 있다고 했다.

"인간은 성급했기 때문에 낙원에서 추방되었고, 태만했기 때문에 낙원으로 돌아갈 수 없다."

내 마음속에서 나오는 악의나 비방같이 죄의 뿌리가 되는 성급함이 우리를 죄로 나아가도록 하기 때문이다. 인간은 한자로 사람 '人'에 사이 '間' 자가 들어가는 '사이 존재'로 풀이할 수 있다. 즉 인간은 관계를 통해 삶을 이어가고 시간, 공간, 천지간처럼 관계란 인간 삶의 기본 조건이다. 인간들이 삶 속에서 거리를 유지하

는 문제는 매우 어렵다. 사랑이 거리를 좁혀 주기도 하지만 거리가 없으면 집착이 되는 것처럼, 적당한 거리를 유지할 때 우리는 "어울린다"고 말한다.

18세기 후반부터 19세기 초까지 스페인 미술을 대표하는 화가 프란시스코 고야Francisco José de Goya y Lucientes, 1746~1828는 스페인 궁정화가로서 고전적 의미의 마지막 대가이자, '최초의 근대적 화가'로서의 역사를 열었다. 고야는 왕족과 귀족을 위한 화려한 로코코 양식의 초상화로 부와 명성을 얻었다. 그러나 그는 갑작스러운 병마로 청각을 상실하며 억눌러 온 환상과 어두움, 무의식을 발현하여 1799년 바로크 양식의 풍자적 에칭 판화집《카프리초스Los Caprichos》를 출판했다. 이를 통해 그는 인간의 과오와 악행, 사회에 만연한 향락과 어리석음을 비판하는 계몽주의는 18세기에 이성의 힘과 인류의 무한한 진보를 믿으며 구습을 타파하고 사회를 개혁하려는 시대사조이다.

당시 스페인은 고압적이고 탐욕스러운 교회의 권력 행사와 무자비한 전제군주, 나태한 귀족이 지배하는 폐쇄사회로 악명 높아 야만적인 변방으로 취급받았다. 그러나 볼테르와 루소에 호감을 가지고 미신과 인습을 타파하려는 계몽주의자들도 있었다. 즉, 고야는 프랑스 계몽주의자의 시각으로 역사적인 거리감을 확보하며, 스스로를 볼 수 있었다는 점에서 전통을 해체하고 새로운 개혁을 이루어 냈다. 비슷한 시기에 그려진 〈옷을 벗은 마하〉로 누드화를 금지해온 스페인 교회는 그를 종교재판소에 세우기까지

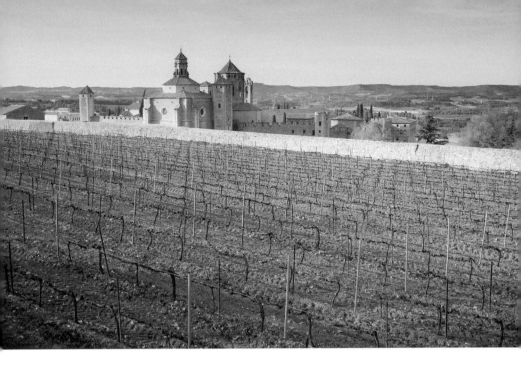

스페인 북동부 카탈루냐 지방에서 생산되는 카바는 샴페인과 양조방식이 같다.

했다.

1808년 나폴레옹 군대가 스페인을 점령하며, 고야는 83장의 동판화 연작인 〈전쟁의 참화〉를 통해 혼돈과 저항, 침략자의 잔인함과 전쟁의 공포를 그렸고 이후 어둡고 기괴한 대형 벽화 〈검은 회화〉 연작을 통해 인간에 대한 깊은 회의주의를 표현했다. 인상주의, 상징주의, 표현주의, 그리고 초현실주의 화가들은 공포와 환상을 시각화한 그의 작품에서 영감을 얻었고, 그의 작품이 가진 강력한 회화성은 오늘날까지 세계인들에게 '보편적'인 호소력을 보여주고 있다.

카바Cava는 샴페인에 대한 스페인산 대항마로 인기가 높다. 이는 볼테르와 루소에게 변방의 야만인으로 취급받던 스페인의 궁정화가라는 위치에서 계몽주의적 작품을 그리던 고야와 맞닿아 있다. 카바 DO Denominaciòn de Origen는 스페인 북동부 카탈루냐Catalunya 지방, 와인의 수도인 페네데스Penedès 지역에서 카바 총생산의 95%가 나온다. 카바의 '전통 방식Traditional Method' 발효 프로세스는 상당히 드라이하고 과일 풍미와 복합성, 균형감이 잘 잡혀 있으며 섬세한 기포의 프리미엄급 스파클링 와인을 빚어낸다. 이처럼 샴페인 만드는 방식과 동일하지만, 품종은 다르다. 지역 고유의 품종을 중심으로 한다. 파삭한 산도가 깔끔한 마카베오Macabeo, 크림 질감과 복합미를 부여하는 파레야다Parellada, 그리고 토착적 풍미를 제공하는 사렐-로Xarel-lo 및 국제 품종 샤르도네를 혼합한다.

날카로운 미혹迷惑, 옷을 벗은 마하

프란시스코 고야는 스페인 남부 집시들에게서 기원이 된 마드리드 서민 남녀인 '마호Majos'와 '마하Majas'에 관심이 많았다. 그들은 18세기에 등장했는데, 평소 국민 의복이자 프랑스의 영향력에 대한 저항의 형태가 된 대중 의상을 입었다. 그물망의 모자를 쓰고, 여자들은 몸매가 드러나며 목선과 발목, 발이 드러나는 밝은

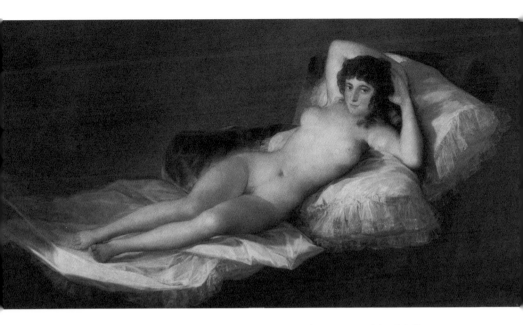

프란시스코 고야, 〈옷을 벗은 마하(The Naked Maja)〉, 1797~1800, 캔버스에 유화,
97×190cm, 마드리드, 프라도미술관

색 의복이다. 마하는 자신의 도발적인 매력에서 기쁨을 찾는 격정적인 여인을 뜻했다.

　고야가 표현한 〈옷을 벗은 마하〉의 여인은 신화와 전설의 베일을 벗어버리고, 대담하고 차분하게 눈앞에 누워있다. 비판적인 시선과 무표정, 사실적인 모습으로 호전적인 분위기를 유지한다. 스페인에서 누드화는 금지되어 있었으나, 장관이자 왕비의 애인이었던 총리 마누엘 고도이Manuel Godoy는 소장용으로 작품을 의뢰할 수 있었다. 그가 실각한 후 고야는 유일한 자신의 누드화였던 이

기본급 '카바 브뤼'는 다양한 포도원에서 재배된 토착 품종들을 혼합하여 2차 발효 후
약 15개월간 병 숙성한다.

작품 때문에 1815년 종교재판소에 서게 된다. 〈옷을 벗은 마하〉는
대중적이고 순수하며 대담한 특징의 '카바 브뤼Cava Brut'로 표현
된다.

'카바 브뤼'는 다재다능한 기본급 카바이다. 다양한 포도원에
서 재배된 마카베오, 파레야다, 사렐로를 혼합한다. 해발 고도
200m의 비옥한 고원에서 포도를 재배한다. 꽃 아로마를 위해 첫
착즙 한 주스의 50%만 사용한다. 1차 발효한 후, 지하 셀러에서
약 15개월간 2차 발효, 즉 병입 숙성을 한다. 브뤼란 도자주 할 때
1~12g/l의 잔당을 포함하여 드라이한 맛을 낸다.

밝은 볏짚색에 미세하고 풍부한 기포, 흰 꽃, 서양 배의 흰 과일
향, 스모키 한 미네랄, 페이스트리, 버터, 견과의 앙금 숙성 향과
희미한 꿀 향, 상쾌하지만 날카로운 산도와 쌉쌀한 미감의 기포,
가벼운 구조와 레몬처럼 깔끔한 여운을 지닌 드라이 미디엄 바디

스파클링 와인이다. 차가운 통찰이 주는 날카로운 미혹에 가슴이 떨린다. 식전주, 단순하게 조리한 해산물, 엑스트라 버진 올리브 오일을 뿌린 해산물 파스타, 샐러드 등 가벼운 요리 및 브리 치즈와 어울린다.

고상한 아우라, 옷을 입은 마하

말년에 고야는 자신을 철저히 차단한 채 고독과 작품 속에 빠져들었다. 고독을 묘사하기 위해 급진적으로 관습을 거부하며 유례없이 공허한 공간과 의미가 결여된 세계, 극도의 공포와 탐욕의 광기를 보여준다. 그의 어두운 그림들은 교회에 의한 구원의 약속과 계몽주의에 의한 삶의 조건 향상 모두에 깊은 회의를 느꼈다. 고야는 아름다움에 대한 관습적인 생각에 의문을 제기했고 새로운 기준을 수립했다. 인간의 가장 어두운 두려움과 야수적인 충동을 눈에 보이게 했고, 인간에 대한 우리의 이미지를 확장했다. 19세기 낭만주의는 처음으로 이를 감지했고, 20세기의 잔혹한 전쟁은 고야의 인간에 대한 시각을 확인시켰다.

고야는 재미있는 작업을 했는데 〈옷을 벗은 마하〉와 같은 모델을 같은 포즈로 몇 년 뒤에 옷을 입힌 모습으로 그린 것이다. 〈옷을 입은 마하〉는 총리 고도이가 〈옷을 벗은 마하〉를 의뢰하고, 작품이 완성되자 손님에 따라 선택해서 두 가지 중 하나를 보여준

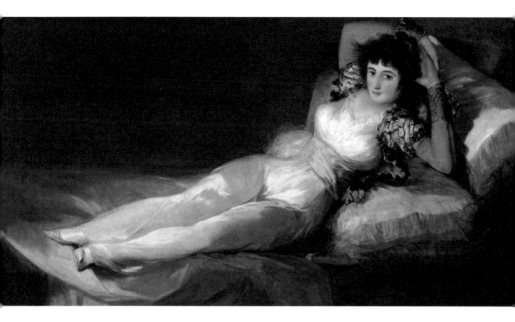

프란시스코 고야, 〈옷을 입은 마하(The Clothed Maja)〉, 1800~1807, 캔버스에 유화,
95×190cm, 마드리드, 프라도미술관

것으로 예상된다. 그는 고야의 〈옷을 벗은 마하〉가 그려지기 전까지는 스페인 회화가 탄생시킨 최초의 누드화이자, 유일한 누드화였던 디에고 벨라스케스Diego Velázquez, 1599~1660의 〈거울 속의 비너스Venus at her Mirror, 1651〉도 소장했다. 독특한 아우라aura에 다양하고 따뜻한 색조로 그려진 이 그림은 얼굴이 더 부드러우며 홍조를 띤다. 그래서 〈옷을 벗은 마하〉의 순수한 힘이 더욱 강조되는 것일 수도 있다. 〈옷을 입은 마하〉는 더 풍부하고 낭만이 깃든 품격, '카바 레세르바 브뤼Cava Reserva Brut'같다.

1986년부터 카바 생산에 승인된 샤르도네는 국제적인 대중성과 다양성이 특징이다. 여러 유형의 토양과 기후 조건, 독특한 양조법에 적응력이 뛰어나고 일찍 익는다. 강렬한 향의 '이국적인 exotic' 아로마와 좋은 알코올 함량, 탁월한 산도는 카바에 신선함과 우아함, 탁월한 숙성 잠재력을 제공한다.

'카바 레세르바 브뤼'는 더 오래 병 숙성한 우아하고 탁월한 스파클링 와인이다. 주로 마카베오에 샤르도네를 혼합한다. 1차 발효 후 여러 퀴베cuvée를 혼합하여 고유의 개성미를 창조하고, 2차 발효 후 18~24개월 정도 병입 숙성한다. 잔당은 약 $10g/l$ 으로 단맛은 없다. 로제의 경우는 토착 품종 프레팟Trepat에 피노 누아를 혼합한다.

밝은 금색에 섬세하고 풍부한 기포, 꽃과 레몬, 그린애플, 서양배의 과일 향, 스모키한 미네랄, 비스킷, 빵, 견과의 앙금 숙성과 꿀 향, 말린 과일 향, 날카로운 산도와 풍부한 미감의 크리미한 질감, 훌륭한 구조와 부드러움을 겸비한 오묘하고 복합적인 긴 여운의 드라이 미디엄 풀 바디 스파클링 와인이다. 고상하고 독특한 분위기의 품격이 완전하다. 식전주, 석화, 클램 차우더, 송로버섯을 올린 파스타, 일식 생선회, 흰 살 생선, 지중해식 캐서롤, 자두와 양파를 곁들인 구운 닭고기 등 섬세한 요리나 찐 육류와 어울린다.

여백 있는 삶을 소원하자

카프카는 인간의 성급함이 만들어 놓은 세계를 그가 살고 있던 부조리한 세계의 원형적 모습으로 보았다. 에덴동산에서 뱀이 유혹할 때 하와와 아담은 한 번 더 생각하지 않았다. 뱀이 마음속에 의혹을 심어 놓았을 때, 그 의혹에 따라 행동할 게 아니라 한 번 더 생각하고 자신의 삶을 돌아보았다면 그렇게 어처구니없는 잘못을 행하지 않았을 것이다. 다시 말해, 인간은 빨리 판단하고 성급하게 결정하는 습성이 있다. "성급함이란 시간을 앞당기려고 하는 인간의 욕망"으로, 성급한 행동은 죄의 뿌리가 되며 타자를 오해하거나 다가갈 수 있는 여지조차 없애 버린다. 이제 삶은 속도전이 되었고 제품, 정보, 지식 그리고 사랑조차도 생산과 폐기의 시간이 짧아져 사람들은 계속 새로운 것으로 옮겨 다닌다.

살다 보면 우리는 얼마나 그릇되게 판단하고 빨리 후회하는가. 인생에 정말 중요한 것이 있다면 그것은 시간의 지속에서 경험하는 따뜻함, 온기 같은 것이 아닐까? 와인이 깊은 지하 셀러에서 오랜 시간 호흡하며 익어, 그 결과물을 내듯 말이다. 우리는 이 시간의 향기를 예찬하며 한 병의 와인을 열고, 세상의 모든 아름다운 것은 시간과 더불어 익어간다고 환호한다. 오늘은 샴페인에 대항하는 스페인 장인정신의 상징, 카바를 만나보자. 차가운 통찰이 주는 날카로운 미혹, '카바 브뤼' 한 모금에 당장 선택해야 할 것만 같은 결정을 차분하게 늦춰보자. 그리고 고상한 아우라의 '카

바 레세르바 브뤼'와 함께 품격 있는 느린 식사를 겸해보자. "빠르다고 해서 달리기에서 이기는 것은 아니고, 용사라고 해서 전쟁에서 이기는 것은 아니다"라고 말한 히브리의 지혜자를 묵상하며, 삶의 무게와 비애에서 벗어나 좀 더 여백 있는 삶을 소원하자. 돌이켜보면, 내가 남보다 앞서 달려왔다고 해서 내 몫이 커지던가.

천 년 역사와 장인정신이 이루어 낸 카바
클로 몽블랑

클로 몽블랑Clos Mont blanc은 1988년 오랜 와인양조 경험을 자랑하는 카르보넬 피규에라Carbonell Figueras 가문이 카탈루냐 지방의 유서 깊은 지역에 설립한 와이너리이다. 바르베라 드 라 콩카Barberà de la Conca에 위치하며 300년 동안 대를 이어 와인을 양조하는 전통이 깃든 곳이다. 카탈루냐 역사상 두 상징적인 장소인 몽블랑Montblanc 요새 도시와 포블레 Poblet 수도원과는 매우 가깝다. 거의 천 년 전에 시토회 수도사들이 완벽함을 추구하며 정착한 곳이다.

지질학적인 관점에서 볼 때, 이 지역은 석회질이 많고 다양한 변화가 있으며, 포도 재배에 최적인 자연 환경으로 비옥하고 균형 잡힌 토양을 갖춘 곳이다. 토착 품종과 국제 품종 모두 각기 지닌 고유의 개성

이 와인에 순수하게 녹아들어, 깊이 있는 풍미가 발산될 수 있도록 하는 것을 가장 중요한 철학으로 삼고 있다.

특히 클로 몽블랑의 포도밭이 위치한 바르베라 드 라 콩카 지역은 지중해의 신선한 바람이 부드럽게 불어오며, 프라데스 산맥Prades Mountains으로 둘러싸인 지형과 지중해로 흘러가는 프랑콜리Francolí 강이 가까이 흐르고 있어 스페인 내 최적의 포도 재배지로 손꼽힌다.

클로 몽블랑 셀러의 본질은 자신이 속한 땅에 대한 자부심과 천년의 전통을 바탕으로 한 작업 시스템에 있다. 클로 몽블랑은 독특한 성격과 고유한 감성을 지닌 와인을 만든다. 템프라니요Tempranillo나 가르나차Garnacha 같은 토착 품종과 메를로, 카베르네 소비뇽, 시라 같은 국제 품종과 공존하면서 개성을 더해 그 특성을 얻는다. 화이트 와인은 스페인의 전통 마카베오와 샤르도네 및 소비뇽 블랑을 혼합해 섬세한 균형을 유지한다.

입체주의로 일으킨 회화 혁명가
파블로 피카소 그리고
리오하 와인

진정한 자유는 내적 절제에 있다. 환경오염, 바이러스, 기후변화로 인한 총체적 웰니스와 생존기반의 붕괴 속에서 우리는 물질적 풍요와 인간 욕망의 폐해를 절감하고 있다. 행복의 비결은 "불필요한 것에서 얼마나 자유로워져 있는가"이다. 내적으로 충만해야 한다. 필요에 따라 살되 욕망에 따라 살지 말아야 하고, 하나가 필요할 때는 그 하나만을 가져야 한다. 보다 단순하고 간소하게, 어디에도 집착하지 않고 비움을 실천하는 "단순하되 충만한 삶", 그것이 바로 미래 유지 가능성으로 요약되는 '지속가능성 Sustainability'이다.

중국 문인화의 거두, 팔대산인八大山人, 1626~1705의 《안만첩安晚帖》
가운데 〈목련도〉는 여백의 미학을 극단적으로 표현한 그림이다.
농도가 다른 묵이 세 번 정도 가해진 간단한 붓놀림으로 단숨에
그렸으나 화면은 스케일 있고 단순하면서도 청초망양淸楚茫洋 한
생명감으로 약동한다. 본질적이고 드높은 것을 창조하기 위한 집
중력과 응축력이 필연적인 단순화를 초래하여 호흡과 생명, 기백
에 찬 고고한 정신성을 불어넣었다. 현실과 피안彼岸을 잇는 다리
이며 혁명적인 자유로움이 있다.

모든 양식의 거장으로 일컬어지는 20세기 천재 예술가 파블로
피카소Pablo Picasso, 1881~1973는 입체주의立體主義, Cubism를 통해 진정한
회화 혁명을 일으켰다. 입체주의란 1900~1914년 파리에서 일어
났던 미술혁신운동으로 20세기 가장 중요한 예술 운동의 하나이
다. 그 용어는 미술평론가 루이 복셀이 조르주 브라크Georges Braque
가 그린 〈에스타크의 집Maisons à l'Estaque, 1908〉의 기하학적 형태들을
'입방체들cubes'이라고 비평한 데서 유래했다.

입체주의자들은 르네상스 이후 서양 회화의 사실주의적 전통
에서 벗어나, 복수 시점 하에서 자연의 형태를 엄격한 기하학적
형태로 환원하여 절제된 색채와 파편화, 곧 직소퍼즐 같은 2차원
단면으로 재구성했다. 몽마르트의 세탁선에 거주했던 피카소, 브
라크, 후안 그리스Juan Gris 등을 중심으로 한 이 운동은 피카소가
〈아비뇽의 여인들Les Demoiselles d'Avignon, 1907〉을 발표함으로써 급격
하게 발전하고, 분석적 입체주의1910~1912에서 콜라주의 발명과 함

스페인 와인 근대화의 혁신을 이룩한 '리오하 와인'은 20세기 스페인 미술의 혁명가 피카소와 닿아 있다.

께 종합적 입체주의1913~1914가 태동하며 더욱 강렬한 색채와 단순한 구성의 회화적인 상태로 복귀, 한결 해석이 쉬워졌다. 입체주의는 제1차 세계대전의 발발로 종말을 맞았으나 그 성과는 이후의 미술, 디자인, 건축 등에 많은 영향을 끼쳤다. 20세기 현대미술 혁명가들의 고통은 위대했다. 20세기 스페인 미술의 혁명가 피카소는 스페인 와인 근대화의 혁명, '리오하Rioja' 와인과 닮아있다.

'스페인 와인의 수도'로 일컬어지는 리오하는 1991년 스페인 최초로 최고의 와인 등급인 DOCaDenominación de Origen Calificada를 획득한 세계적인 레드 와인 산지이다. 이 이름은 스페인 북동부를 가로지르는 에브로Ebro 강으로 유입되는 작은 강, '리오 오하Rio Oja'에서 유래했다. 1870년대 필록세라를 피해 보르도 지방의 네고시앙négociant, 와인상인, 포도 재배자, 와인메이커가 이곳으로 이주했다. 그 덕분에 보르도 품종과 와인 양조기술이 도입되고 네고시앙과 브랜드 중심으로 발달했다. 리오하는 대서양과 지중해성 기후의 영향을 동시에 받고 흰색 이회토, 적색 진흙, 그리고 노란 충적토 등 다양한 토양에서 재배된 토착 품종 템프라니요를 중심으로 진한 풍미에 숙성 잠재력이 뛰어난 우수한 와인을 생산한다. 넓은 리오하는 알라베사Rioja Alavesa, 알타Alta, 오리엔탈Oriental 등 테루아에 따라 세 지역으로 나뉜다.

평화롭고 자연스러운 기쁨, 잠자는 농군 부부

 화가, 조각가, 판화가, 도예가로 활동하며 미술사를 통틀어 유래 없는 풍성하고 뛰어난 재능을 보여준 '세기가 낳은 천재' 파블로 피카소. 현실에 대한 새로운 지각, 진실을 이해하는 새로운 방식을 획득한 큐비즘 회화의 자율적인 기하학적 구조에서 다시 고전주의로 변모하면서 예술의 혁신과 고전적 전통으로의 회귀는 더 이상 대립적인 것으로 간주되지 않았다.

 〈잠자는 농군 부부〉에서 피카소는 평화롭고 자연스러운 기쁨을 화폭에 담았다. 여자의 천하태평한 태도나 자기 여자를 보호하는

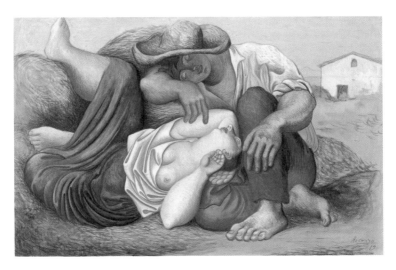

파블로 피카소, 〈잠자는 농군 부부(Sleeping Peasants)〉, 1919, 템페라, 수채물감과 연필,
31.1×48.9cm, 뉴욕, 현대미술관

남자의 몸짓은 세상 여느 남녀의 모습과 다를 바 없다. 두 인물은 평범하기 짝이 없는 일상적 자세를 취하고 있어 더욱 웅대한 조각상처럼 보인다. 피카소의 변모로 탄생한 이 작품은 토착 품종으로 오래 숙성해 산화취 나는 쉐리와 비슷한 와인을 만들었으나, 1970년부터 현대적인 신선한 화이트로 탈바꿈한 '루에다Rueda 화이트' 와인의 혁신성이 떠오른다.

'루에다 DO'는 마드리드 북서부 리베라 델 두에로Ribera del Duero 왼편에 위치한 드라이 화이트 와인 산지이다. 고도 700~800m 고지대로, 강수량이 적은 대륙성 기후와 백악질 토양이다. 아로마틱한 토착 청포도 품종 베르데호Verdejo로 신선하고 가벼운 스타일에서 오크 숙성을 통해 바디감이 풍부한 와인까지 만든다. 1970년대 초, 온도조절 스테인리스 스틸 발효조의 현대적인 무산소 양조기법이 도입돼 과일 캐릭터의 상쾌한 드라이 스타일 나온다.

돌이 많고 척박한 토양에 이상적인 베르데호는 루에다 테루아 특징을 반영한 품종 특성을 최대한 표현한다. 40년 이상된 올드 바인에서 포도를 포도송이째 압착한다. 이 방식은 산화를 최소화하고 아로마 강도를 유지하는 장점이 있다. 효모 앙금과 함께 숙성하는데, 이는 와인의 복합성과 부드러움, 바디감을 증가시키고 병입 기간 동안 아로마 안정성을 향상시키는 화합물을 방출하여 더 신선하고 오래도록 와인을 영하게 유지시킨다.

연둣빛의 밝은 노란색에 레몬, 배, 복숭아, 멜론의 아로마틱 한 과일 향, 흰 꽃, 야생 허브와 회향Fennel이 진하고 풍요롭다. 은은한

베르데호 품종은 돌이 많고 척박한 토양에 이상적이다.

견과와 효모, 구운 빵 힌트가 스모키 한 미네랄 위에 겹겹이 피어
오르며 신선한 산미, 부드러운 유질감, 볼륨 있는 질감과 조화된
다. 신선함과 향긋함, 미묘함과 복합미를 두루 갖춘 긴 여운의 드
라이 미디엄 풀 바디 와인이다. 평화롭지만 신비하고, 자연스럽지
만 미묘하다. 자연송이를 곁들인 전복, 새우, 관자 등 전채요리와
어울린다.

급진적 창안, 아비뇽의 처녀들

큐비즘을 창안한 피카소의 〈아비뇽의 처녀들〉이다. 피카소는 "미술은 미의 기준을 적용하는 것이 아니라, 그 어떤 기준과도 무관하게 우리의 본능과 두뇌가 창안해내는 것이다"라고 말했다. 큐

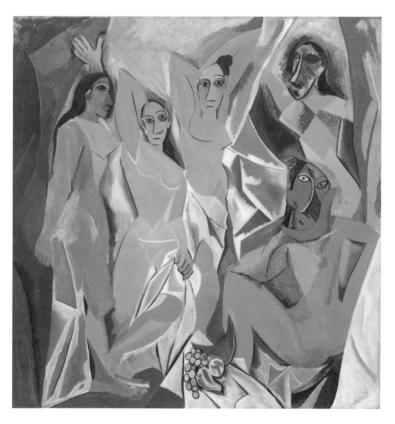

파블로 피카소, 〈아비뇽의 처녀들(Les Demoiselles d'Avignon)〉, 1907, 캔버스에 유화, 244×234cm, 뉴욕, 현대미술관

비즘 회화는 같은 대상을 바라보는 여러 시점을 중앙에 중첩하고, 외부 현실을 어떻게 지각하느냐에 따라 작품의 기하학적 구조가 결정된다.

피카소는 모든 것을 파괴하고자 했다. 르네상스 이후의 모든 서양 미술에 대항하며 이베리아와 아프리카의 원시 조각에서 영감을 얻어, 자연 형태를 양식화하고 엄격한 기하학적 형태를 만들고자 했으며, 마침내 급진적인 변형을 감행했다. 친구들의 비난은 얼마 가지 못했다. 그들이 자진해서 피카소가 열어놓은 새로운 개념에 맞추어 작업하기 시작한 것이다. 이렇게 큐비즘은 탄생했다. 이 작품은 기존의 리오하 와인을 파괴하고 보르도 와인 생산방식을 도입하는 급진적인 창안으로 리오하의 새로운 전통이 된 스페인의 가장 중요하고 유명한 와인, '리오하 레세르바Rioja Reserva 레드'에 비견된다.

'리오하 레세르바' 레드 와인은 리오하 와인의 정수이자 리오하의 문화적 아이콘이다. 리오하 알라베사의 최상급 석회질 토양에서 올드 바인 템프라니요와 그라시아노Graciano, 그리고 마주엘로Mazuelo를 혼합한다. 템프라니요는 산도와 섬세한 타닌의 밸런스가 뛰어나서 오크와 병 숙성에 적합하며, 그라시아노와 마주엘로는 와인의 색상과 산미를 더해주어 10%를 넘지 않게 혼합한다. 스페인 숙성 조건에 따른 등급 제도에서 '레세르바' 등급은 최소 배럴 숙성 1년, 병 숙성 6개월을 포함해 최소 3년 이상의 숙성기간이 법규로 정해져 있다.

'리오하 레세르바' 레드 와인은 리오하 와인의 정수이자 리오하의 문화적 아이콘이다.

진하고 깊은 석류 빛의 루비색에 블랙베리, 블랙체리, 검은 자두의 집중도 있고 잘 익은 검은 과일 향, 건포도, 감초, 시나몬, 흑후추의 표현력 있는 아로마와 긴 오크 숙성을 통한 바닐라, 가죽, 담배, 훈연 향의 섬세한 부케가 복합적이다. 벨벳처럼 부드러운 타닌, 적절한 산도, 훌륭한 구조감의 신선하고 원만하며 화려한 발사믹 향미가 긴 여운으로 이어지는 고급스러운 드라이 풀 바디 와인이다. 게살 싱가포르 칠리소스 새우, 섬세하게 조리된 양고기 등 다양하게 어울린다.

자기 인식에 관한 영원한 증거,
벨라스케스의 '궁정의 시녀들' 모작

대중의 열광이 커질수록 자기 자신 속에 깊이 침잠한 형태로 그림을 그린 피카소는 〈벨라스케스의 '궁정의 시녀들' 모작〉을 세상에 내놓았다. 벨라스케스의 원작은 1656년 그림으로, 피카소는 이 그림을 프라도미술관에서 감탄하며 감상하곤 했다. 그는 이 그림의 스페인 전통과 세계적 명성, 그리고 '화가와 작업실'이라는 주제에서 영감을 얻어 모작을 그렸다.

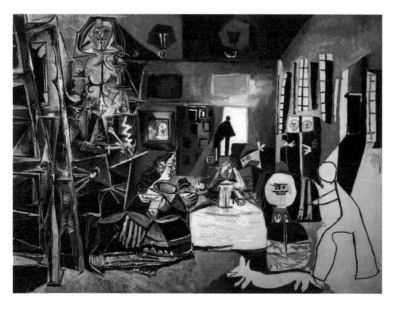

파블로 피카소 〈벨라스케스의 '궁정의 시녀들' 모작(Las Meninas' after Velásquez)〉, 1957,
캔버스에 유화, 194×260cm, 바르셀로나, 피카소미술관

이는 회화를 매개로 사색의 모델을 제공하고 화가 자신에 대한 성찰을 담고 있다는 점에서 대단히 중요한 의의를 지닌다. 사실 이 작품은 회화를 지탱하는 세 요소인 대상과 주체, 관객 사이의 관계를 놀라운 변증법으로 구현했다. 요컨대 예술가의 자기 인식에 관한 영원한 증거이다. 전통과 세계적 명성의 스페인 고전을 통해, 화가가 사색하고 자신에 대한 성찰을 담고 있다는 점에서 '리오하 그란 레세르바Rioja Gran Reserva' 와인이 지향하는 영원성 추구에 대한 전통이 떠오른다.

스페인의 그란 레세르바Gran Reserva 와인은 숙성 기간에 따라 분류된 등급 중 가장 훌륭하고 고급이다. 최소 배럴 숙성 2년, 병 숙성 3년을 포함해 최소 5년 이상의 숙성 기간이 원칙이다. 그 결과 강렬하고 원숙한 부케와 깊게 통합된 경이로운 미감으로 발전한다. 스페인 특유의 뚜렷한 개성을 드러내면서도 프랑스의 고급 부르고뉴 와인 같은 일체감, 이탈리아 피에몬테 와인에서 느껴지는 깊은 울림이 있다.

'리오하 그란 레세르바'는 영원성을 추구하는 와인이다. 2세기에 걸친 와인메이커의 기술을 대표하는 상징적 와인이자, 시대를 초월하는 와인이다. 19세기 보데가Bodega, 와이너리 창립자들의 염원을 담은 전통적 스타일로 80년 이상의 올드 바인 템프라니요로 만든다. 최고 빈티지일 때는 50년 이상의 숙성 잠재력을 지닌다.

벽돌 빛이 감도는 어두운 석류색에 블랙베리, 블랙체리, 말린 자두, 무화과의 검은 과일, 숲과 발사믹 향, 최상급 오크통 숙성에

최소 5년 이상을 숙성하는 리오하 그란 레세르바 레드 와인은 최고 빈티지일 때
50년 이상의 숙성 잠재력을 지닌다.

서 비롯되는 담배, 가죽, 토스트, 나무, 송로버섯과 이국적인 향신료 등 복합적인 부케가 시간의 진화를 드러낸다. 원숙한 타닌, 어우러진 산미와 알코올, 라운드 하지만 꽉 차는 풍만함, 육중하나 구축적인 구조, 극적인 긴 여운의 클래식 드라이 풀 바디 와인이다. 닫힌 고독감이 은밀하게 열린다. 포화되었으나 완결되지 않은, 불투명한 미지의 세계다. 두시 소스 메로구이, 홍고추 닭 요리, 새끼 양고기 요리와 어울린다.

순수한 걸작, 렘브란트와 에로스

피카소는 말년 작품에서 결국 모든 것이 허망하다는 의식과 더불어 시간을 초월하는 행복의 순간을 보여주려 했다. 〈렘브란트와 에로스〉이다. 피카소와 렘브란트는 모두 스스로에게 눈을 돌려 '미술가'를 말년 작품의 주제로 삼았다. 또한 자화상을 통해 자기 자신에 대한 심리적 성찰을 행했는가 하면, 예술의 내밀한 영역 안으로 침잠함으로써 대중의 과도한 간섭에서 스스로를 보호하려 했다. 사실 피카소가 렘브란트를 작품 속에 그린 이유는 대중의 맹목적인 찬사를 피하기 위해서라기보다 실패를 관리하는 수호자 역할을 강조하기 위해서였을 것이다. 그리고 에로스는 렘브란트를 돕는 상상의 인물로, 그를 예술세계로 인도한다.

이렇게 화가는 스스로를 상상 속의 극중 인물로 간주하는 동시에 그 인공적 세계의 주인공이 된다. 파블로 피카소는 명실상부한 세기의 천재였다. 범접할 수 없는 먼 곳에서 인간이 발휘할 수 있는 역량의 기념비를 세운 예술가였다. 피카소의 모던 아트, 〈렘브란트와 에로스〉는 순수 예술작품Pure Art '리오하 레세르바 싱글 빈야드' 레드 와인에 비견된다.

현대적인 스타일의 '리오하 레세르바 싱글 빈야드'는 리오하와 보르도 대표 품종을 혼합한 보르도 스타일 고품질 리오하 와인이다. 20세기 기술과 자원으로 탄생시킨 실험적 와인으로, 리오하의 새로운 시대를 개막한 신화적 의미가 있다. 리오하의 정체성에 전

파블로 피카소, 〈렘브란트와 에로스(Rembrandt Figure and Eros)〉, 1969, 캔버스에 유화,
162×130cm, 루체른, 로젠가르트가 루체른 시에 기증

통과 현대의 조화를 보여주는 '모던 클래식 스타일'로 고품질 와
인에 대한 욕구가 높았던 시대, 첫 시장 진출 후 성공 여파로 인해
안목 있는 소비자들에게 큰 명성을 누렸다.

최고 빈티지에만 생산하며, 80~110년 수령의 올드 바인 템프
라니요와 카베르네 소비뇽을 혼합한다. 섬세한 알리에Alier 프렌치
바리크에서 발효 및 숙성하고 병 숙성한 후 출시한다.

보랏빛이 도는 진하고 깊은 루비색에 블랙베리, 블랙체리, 자두 잼의 집중도 있는 순수한 검은 과일과 토스트, 바닐라, 허브, 카카오, 커피, 그을린 듯 강렬하고 둔중한 느낌의 향신료 향이 겹쳐진다. 관능적인 과일 맛과 살아있는 산도, 신선하고 크리미한 질감, 강건한 골격과 풍요로운 타닌이 파워풀하고 감미롭다. 경탄할 만큼 꽉 차는 두터운 미감과 뛰어난 생명력의 끝없이 긴 여운을 지닌 드라이 풀 바디 와인이다. 순수한 걸작, 기념비적인 명작이다. 흑후추 소스 쇠고기 안심 스테이크, 고급 붉은 육류와 어울린다.

뚜렷한 철학과 소신으로 보여줄 수 있는 모든 감정

마음의 구멍을 비일상적인 행위로 메우려 하던 시기가 막을 내리면, 격렬하면서도 조용히 찾아오는 정신적 고양을 맞이하는 때가 오게 된다. 더 평범하게 살면서 좋아하는 일에 집중하는 방향으로 인생에 초점을 맞추어 가는 것 말이다. 덧없는 인생에 평범함을 거부하는 삶보다 과감히 끈질기게 자신의 에너지를 집중하며 원하는 곳에 몰입한다면 질 높은 일을 해낼 수 있다는 초심은 하루하루 이어질 것이다.

예술가들은 모든 종류의 감정을 담는 그릇이다. 와인을 예술로 간주하는 한 생산자의 와인이 전통적인 스타일이든 현대적인 스타일이든, 그리고 평범하든 고급스럽든 그것은 중요하지 않다. 뚜

렷한 철학과 소신으로 결국 보여줄 수 있는 모든 감정을 와인에 표현해냈기 때문이다.

"예술은 과거도 없고 미래도 없다. 예술은 언제나 현재에 속해 있기 때문이다. 예술가가 표현 수단을 바꾼다고 해서 정신이 바뀌지는 않는다. 세상의 모든 것은 변할 권리가 있다."

피카소의 말이다. 이 말을 가슴에 품으며, 오늘은 스페인 와인의 근대화를 이룩한 리오하 와인을 선택해보자. 우선 신선하고 향긋한 '루에다 베르데호'를 열어 잠시 평화롭고 자연스러운 기쁨을 맞이하고 마음에서 휘파람 소리가 들릴 때, 파괴와 변형으로 전통을 구축한 역사적 와인 '리오하 레세르바' 레드로 전통의 의미를 되새긴다. 그리고 속박받지 않는 자유분방함의 비밀을 담은 '리오하 모던 레세르바 싱글 빈야드' 레드 와인으로 새로움을 향한 내적 욕구를 충족해보자.

스페인 와인산업의 근대화를 이루다
마르케스 데 무리에타

마르케스 데 무리에타Marqués de Murrieta는 170년 역사의 와이너리로, 1852년 루치아노 무리에타 백작Mr. Luciano Murrieta이 리오하에 설립했다. 무리에타 백작은 '스페인 와인산업 근대화의 아버지'라고 불리는 인물이다. 1983년에 카탈루냐 지방 크레이셀Creixell의 백작이었던 뱅상 달마우-세브리앙Mr. Vincente Dalmau-Cebrian이 마르케스 데 무리에타를 인수하면서, 와인메이커 마리아 바르가스María Vargas와 함께 명확한 비즈니스 철학 아래 가족 경영 와이너리를 운영하기 시작했다.

1996년부터는 아들이 경영권을 물려받고, 포도밭 확장과 와이너리 성장에 힘쓰며 '스페인의 보르도 스타일 와인'을 생산하는 대표주자로 성장했다. 그는 영국에서 맛본 보르도 와인에 매료되어 스페인에서 보

르도 와인에 뒤지지 않는 와인을 만들겠다는 결심을 한 후, 포도 재배에 적합한 로그로뇨Logroño 외곽에서 오크 숙성한 와인을 출시한다. 이 보르도 스타일의 와인은 처음에는 스페인 사람들에게 인정받지 못했다. 하지만 스페인 밖에서 인정받으며 명성을 누리게 됐다.

리오하 알타Rioja Alta 지역에 위치한 마르케스 데 무리에타의 '이가이Ygay' 영지는 해발 485m에 300헥타르 규모의 광대한 와이너리다. 그중 200헥타르가 포도밭으로, 현재 리오하에서 단일 와인 프로젝트를 위한 포도원으로는 가장 큰 부지이다. 마르케스 데 무리에타 와인 스타일과 품질의 열쇠는 높은 고도, 큰 돌이 많아 배수가 잘되고 미네랄 성분이 풍부한 충적토 토양에서 템프라니요, 그라시아노, 마주엘로, 가르나차 틴타, 비우라, 그리고 카베르네 소비뇽 등을 재배한다는 것이다. 균형미와 귀족적 품위를 갖춘 무리에타는 생산량의 60% 이상을 전 세계 75개국에 수출하는 리오하 와인의 자부심이다.

단순함의 미학을 표현하는
앙리 마티스 그리고
포트 와인

한국인에게 '한恨'이라는 보편적인 정서가 있다면 포르투갈인에게는 사우다드Saudade라는 정서가 있다. 한 마디로 그리움을 뜻하지만, 단지 과거에 대한 향수뿐 아니라 앞으로 다가올 미지에 대한 그리움, 즉 영영 돌아올 수 없는 것에 대한 그리움까지 포함한 폭넓은 의미이다. 대항해 시대에 바다에 나갔다 죽어 돌아오지 못한 사람이 유난히 많았던 포르투갈 역사에서 연유하여 이 나라 대표 정서가 된 것이다. 파도가 삼켜버린 사랑하는 사람을 기다리며 그리움이 쌓이고 쌓여서 퇴적된 사우다드. 그래서일까? 포르투갈의 우수에 찬 전통 음악인 파두fado의 여왕으로 꼽히는 아말리

아 호드리게스Amália Rodrigues, 1920~1999의 '검은 돛배Barco Negro'는 울림보다는 떨림 같은 음률로 절절히 가슴을 파고든다. 포트 와인 한 잔이 필요하다.

피카소와 함께 20세기 회화의 위대한 지침을 마련한 프랑스 '색채의 대가' 앙리 마티스는 야수파 운동으로 20세기 회화의 혁명을 일으키며 회화, 조각, 종이 오리기cutouts를 포함한 그래픽아트 등 다양한 분야에서 확고한 마티스 예술을 구축했다. 원색의 대담한 병렬을 강조하여 강렬한 색채와 형태의 개성적 표현을 시도하고, 보색 관계를 교묘히 살린 청결한 색면 효과 속에 색의 순도를 높여 평면화와 단순화를 시도했다.

마티스는 뛰어난 데생 능력의 소유자로 초반에 신인상주의, 1905년부터는 야수주의 경향을 보이며 지중해, 알제리, 이탈리아, 모스크바 등을 여행했다. 1910년대에는 모로코를 여러 번 방문하며 '오달리스크Odalisque'의 이국적인 주제를 즐겨 택했고, 여러 가지 공간 표현의 실험, 장식적 요소를 대담하게 사용했다. 1930년대 미국에 매료된 마티스는 "가장 중요한 것은 한정된 공간 안에서 계측 불가능한 무한성이라는 느낌을 불러일으키는 것"이라며 단순성과 평면성을 강조했다.

1941년 마티스는 십이지장 암수술 후 침대나 휠체어에서 '제2의 삶'을 시작한다. 남프랑스 니스에 정착해 종이 오리기 작품에 전념하며 작품집 《재즈》(1947)를 출판하고, 프랑스 최고 훈장인 레지옹도뇌르 훈장을 받는 영광을 안았다. 이후 건축 설계, 벽화,

포트 와인은 세계문화유산으로 지정된 가파른 단구 형태의 포르투갈 도루 밸리에서 만들어진다.

스테인드글라스 등 모든 기법과 재료를 동원하고 그의 예술을 집
대성한 프랑스 남동부 방스Vence의 로사리오 성당을 완성했다. 오
늘날 그의 작품은 세계 각국에 존재하고, '20세기 불후의 명작'으
로 평가된다. 〈푸른 누드 IV〉는 마티스의 작품 중 가장 유명하다.
강렬한 색채와 단순함의 미학으로 대표되는 마티스는 세계문화유
산으로 지정된 가파른 단구 형태의 포르투갈 장관에서 탄생한 세
계에서 가장 강렬한 포트 와인Port Wine과 닿아 있다.

　　포트 와인은 포르투갈 북부 도루 밸리Douro Valley에서 나오는 주
정강화 와인Fortified Wine이다. 발효가 일부 진행된 레드 와인의 당
분이 반 정도 남아 있을 때, 77° 증류주를 1/3 정도 채운 통에 부

어 발효를 중단시킨다. 그 결과 알코올 도수가 9~11° 더 올라가고 잔당이 남아 달콤한 맛을 낸다. 수십 가지 토착 품종을 혼합할 수 있는데, 토리가 나시오나우Touriga Nacional가 가장 훌륭하다. 발효 시간이 짧기 때문에 색소와 타닌을 빠르고 완벽하게 추출하기 위해 전통적으로 사각형 돌통인 '라가르Lagar'에서 발로 포도를 밟아 으깼다. 지금은 포도 껍질과 과육을 컴퓨터 장치로 눌러 색과 타닌을 추출하거나, 컴퓨터로 제어되는 로봇 라가르로 인간의 발을 대신한다. 다양한 포트 와인 스타일은 베이스 와인의 품질, 수확 연도, 혼합 여부, 캐스크cask 숙성기간, 여과 여부에 따라 다양하며 색에 의해서는 레드, 화이트, 로제 포트 와인이 있다.

행복의 종교, 첫 번째 춤

앙리 마티스에게 장식은 순수 색채와 추상적 아라베스크, 평평한 2차원과 리듬을 통해 정신을 표현하는 수단이었다. 이것은 〈춤, 첫 번째 버전〉으로 표현된다. 마티스의 평생 작업은 색채와 빛, 공간과 조화의 창조에 비길 데 없는 헌신에서 출발해, 꾸준히 점진적으로 발전해 나갔다. 마티스 작품을 수집하기 시작한 러시아 출신 컬렉터 세르게이 슈추킨은 〈춤〉과 〈음악〉이라는 제목의 커다란 벽화 두 폭을 주문했다. 슈추킨은 〈춤〉의 최초 버전을 보고 '귀족적'이라는 인상을 받았다. 〈춤〉 속 인물들은 프로방스 민

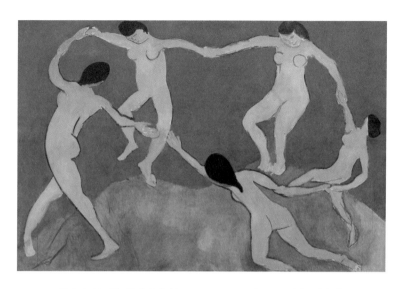

앙리 마티스, 〈춤, 첫 번째 버전(La Dance, first version)〉, 1909, 캔버스에 유화,
259.7×390.1cm, 뉴욕, 현대미술관

속 원무인 파랑돌farandole을 추고 있다.

　　뉴욕 현대미술관에 있는 최초 버전과 상트페트부르그 에르미
타슈미술관Gosudarstvennyi Ermitazh에 있는 최종 버전은 뚜렷이 구별
되고 상이한 색채 특징을 가진다. 〈춤〉에는 단순한 '행복의 종교'
가 구현돼 있다. 포트Port 와인은 즐거운 전통이 있다. 포도를 수확
하면 음악이 있는 흥겨운 분위기 속에서 동료들과 서로 팔짱이나
어깨동무를 하고 포도를 발로 밟아 으깬다. 이렇게 만든 포트 와인
중 '루비 포트Ruby Port'는 가장 신선하게 일상에서 즐기는 포트 와
인이라 할 수 있다.

포트 와인을 만들기 위해 사각의 라가르 안에서
동료들과 어깨동무를 하고 포도를 발로 밟아 으깨고 있다.

　'루비 포트'는 병입 전 나무통이나 탱크에서 2~3년 짧게 숙성
하여 진한 루비색을 유지하며 검붉은 과일, 향신료 향이 풍부하고
타닌이 강하다. 여러 해의 와인을 혼합하는 논 빈티지non-vintage이
며 오래 숙성한다고 품질이 더 좋아지지 않는 조기 소비용 와인이
다. 포트 와인 중에서는 당도가 적은 편인 미디엄 스위트 스타일
이다.

　토착 품종 틴타 호리스Tinta Roriz, 토리가 프랑카Touriga Franca, 틴
타 바호카Tinta Barroca 등 지역 적포도 품종을 혼합한다. 2~3년간
큰 오크통에서 숙성한다. 잔당은 약 $90g/l$이고, 알코올 함량은

19.5% Vol.이다. 15~17℃에 음용하기를 권장한다.

진하고 불투명한 루비색에 신선한 블랙베리, 라즈베리의 검붉은 베리와 야생 체리, 붉은 과일 잼, 감초, 계피, 후추의 향신료, 초콜릿, 커피 향이 강렬하다. 짙은 붉은 과일 맛 과즙, 씹는 듯한 육질감과 새콤한 산도, 강한 타닌이 조화를 이루며 달콤하고 진한 여운을 남긴다. 여지없이 행복감에 젖어 든다. 초콜릿케이크, 블루베리 타르트, 치즈케이크 등 디저트와 어울린다.

낭만적인 삶의 기쁨, 춤

"스스로 과거 세대의 영향에서 해방되지 못하는 젊은 화가는 자기 자신의 무덤을 파고 있는 것이다."

앙리 마티스의 〈춤, 두 번째 버전〉은 마티스에게 삶의 기쁨과 리듬 표현의 정수다. 춤의 불규칙적인 에너지, 역동적인 리듬은 인체가 뒤틀리면서 표현력이 더해진다. 장식적 양식과 인체가 조화를 이루며 '삶의 기쁨'이 미묘하게 전염된다. 〈춤〉에서 마티스는 자신이 그린 2차원성으로부터 비사실주의적 정신성의 극한을 끌어내려 했다. 장식적 단계와 사실주의 단계는 그의 생애 내내 번갈아 나타난다. 추상과 사실의 양면성에서 우리가 보는 것은 마티스 작품의 동양식 미학과 서양식 미학의 끊임없는 분열, 혹은 그의 기질 속에 더욱 낭만주의적 측면과 과학적인 측면 간의 균열이

앙리 마티스, 〈춤, 두 번째 버전(La Dance, second version)〉, 1909~1910, 캔버스에 유화,
260×391cm, 상트페테르부르크, 에르미타슈미술관

다. 역동적인 〈춤, 두 번째 버전〉은 루비 포트 와인에 비해 응축도
와 깊이감이 훨씬 강하고, 인기도 매우 높은 '레이트 보틀드 빈티
지Late Bottled Vintage, LBV 포트' 와인이 떠오른다.

　포트 와인의 고향, 포르투Porto DOCDenominação de Origem Controlada
는 대서양에 면한 가장 큰 항구 도시인 오포르투Oporto와 동명이
자, 와인의 이름이기도 하다. DOC는 프랑스의 AOC/AOP와 같
이 포르투갈에서 포도밭의 등급을 정해 나눈 것이다. 1756년 지
정된 첫 번째 포트 와인의 법령 지역이었던 시마 코르구Cima Corgo
지역의 피냥Pinhão 마을은 최고의 포도밭과 거의 모든 포트 회사의

시마 코르구 지역의 피냥 마을은 최고의 포도밭과
와이너리가 모여 있는 포트 와인 생산의 중심지이다.
돌담으로 구축된 가파른 계단식 포도밭이 장관을
이룬다.

주요 킨타Quinta, 즉 포도를 재배해서 양조하는 와이너리가 모여 있다. 시마 코르구는 '높은 코르구' 지역이란 의미로, 코르구Corgo 강 상류의 피냥 마을이 그 중심에 위치해 있다. 돌담으로 구축된 가파른 계단식 포도밭은 화강암 기반에 물이 잘 빠지는 편암 토양으로 포도나무가 깊이 뿌리내렸다. 1887년 완공돼 도루 강을 따라 달리는 작은 철도가 지나가는 피냥 주위의 포도밭은 전통적으로 최고급 포트 와인을 생산한다.

'레이트 보틀드 빈티지 포트'는 싱글 빈티지의 루비 포트 와인을 4~6년 오크통에서 숙성한 후 늦게 병입한 와인이다. 장기 숙성할 필요 없이 영할 때 마시는데, 빈티지 포트 같은 고품질의 스위트 포트이다. 매년 생산되며 빈티지 포트보다 가격이 매우 좋다.

토리가 나시오나우, 토리가 프랑카, 틴타 호리스, 틴투 캉tinto cão 등 지역 적포도 품종을 혼합한다. 전통 발효조 라가르에서 포도를 발로 밟아 으깨어 과즙을 얻고, 발효 후 큰 오크통에서 4년 이상 숙성한 뒤 침전물이 가라앉으면 병에 넣는다. 잔당은 99g/l, 알코올 함량은 19.5% Vol.이다.

진하고 아름다운 루비색에 검붉은 야생 체리와 베리, 무화과잼, 감초, 계피, 후추의 향신료, 초콜릿, 커피 향이 정교하고 파워풀하다. 진한 검붉은 과일 맛, 우아한 질감과 산도, 섬세하고 탄탄한 타닌, 농축미와 응집력, 강렬한 표현력에 여운이 매우 긴 스위트 풀바디 와인이다. 역동적인 에너지와 리드미컬한 율동감의 조화가 생에 낭만적 기쁨을 준다. 다크초콜릿, 블루베리와 라즈베리 타르

트, 과일 케이크, 경성 치즈와 어울린다.

느슨한 심미주의, 장식적 배경 위의 장식적 인물

마티스는 자신을 살게 해준 유일한 성역이 '모로코에 대한 영원한 기억'이라며 그 나라에서 누린 행복을 늘 회상했다. 〈장식적 배경 위의 장식적 인물〉은 그의 행복한 회상을 바탕으로 탄생했다. 마티스는 1911년과 1912년 겨울을 모로코에서 보냈다. 외국에서 보낸 이 기간에 자연을 새롭게 만나게 되었고, 이 새로운 인상이 자신을 젊게 만들고 활력을 주었다. 밝고 다채로운 행복의 추억이 제1차 세계대전으로 암담한 시기를 견디게 해준 것이다.

전쟁 후반부터 니스에 정착하며 점차 현실에서 도피하는 심정으로 '느슨한 심미주의'에 빠져들었다. 시대는 예술과 기술의 분리를 끝내고 있었고, 마티스는 자기 자신의 발전 과정에서 한 걸음 더 나아간 단계에 있었다. 자기가 발견한 것들을 가지고 새로운 조화를 창조하려는 목표를 세웠다. 색채는 추상화로 나아가고, 풍부하고 따뜻하며 너그러운 형태에 대한 사랑이었다. 남방의 이국이 스며든 마티스의 이 그림은 더 오랜 숙성을 통해 풍요롭고 느슨한 미감으로 변신한 '토니 포트Tawny Port' 와인 같다.

오포르투 항구와 강 건너편 도시, 빌라 노바 드 가이아Vila Nova de Gaia는 영국의 영향을 크게 받았다. 100년 전쟁 이후 영국인과 영

346

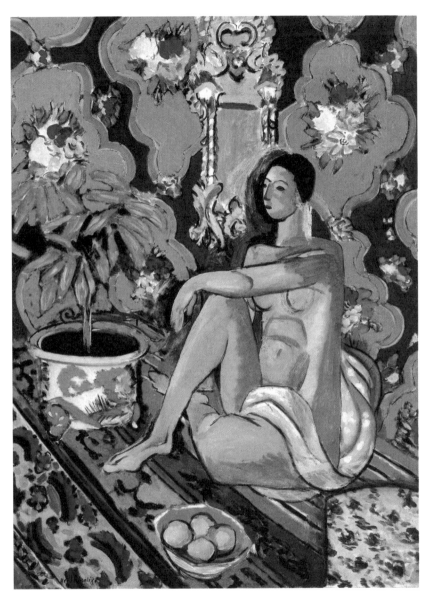

앙리 마티스, 〈장식적 배경 위의 장식적 인물(Decorative Figure on an Ornamental Background)〉, 1925,
캔버스에 유화, 131×98cm, 파리, 국립현대미술

포트 와인이 저장된 공간들이 있는 빌라 노바 네 가이아.

국-포르투갈 가문이 포트 와인 무역을 지배했기 때문이다. 와인의 약 2/3는 빌라 노바 데 가이아의 네고시앙 저장고에서 숙성한다. 과거 영한 와인들은 도루 밸리의 열기로 빨리 숙성되는 것을 막기 위해 봄에 옮겨졌었다. 그러나 1986년부터 숙성과 보관 모두 냉방시설을 갖춘 현지 와이너리에서 진행하는 경우가 늘고 있다.

토니 포트는 병입 전 나무통에서 오래 숙성하여 색이 황갈색으로 변하고 시간이 지나면서 발생한 산화 향인 캐러멜, 호두, 말린 과일 향을 품는다. 힘없고 어린 루비 포트를 혼합한 것으로, 3

년간 오크통에서 숙성한다. 토니 포트는 병입하고 나면 언제라도 마실 수 있으며, 병입한 해를 레이블에 표기한다. 약간 차갑게 해서 식전주로 마셔도 좋다. 잔당은 110g/l 정도이고, 알코올 함량은 19.5% Vol.이다. 10~14℃에 음용하기를 권장한다.

벽돌빛 황갈색에 라즈베리, 캐러멜, 호두, 바닐라, 초콜릿, 헤이즐넛, 무화과, 건포도, 계피, 정향 등 향이 풍부하고 다채롭다. 조화로운 풍미와 부드러운 질감, 유연한 산도, 완숙한 타닌과 감칠맛, 균형감이 뛰어난 스위트 미디엄 풀 바디 와인이다. 캐러멜과 너트 향이 느슨하고 사랑스럽다. 너트, 피칸 파이, 밀크 초콜릿, 크렘 브륄레와 어울린다.

마법 같은 황홀경, 목련과 오달리스크

"회화는 화가의 내적 상상력을 표현하게 해주는 것이어야 한다."

앙리 마티스의 〈목련 옆에 누워있는 오달리스크〉는 이 말을 잘 표현한 작품이다. 오스만 제국 술탄Sultan의 궁녀를 의미하는 오달리스크는 앵그르와 르누아르가 많이 다룬 그림 소재로, 오리엔탈리즘Orientalism의 상징이었다. 파리와 걱정거리들로부터 멀리 떨어져 숨쉴 공간, 즉 휴식이 필요했던 마티스는 오달리스크로 이러한 갈망을 충족했다.

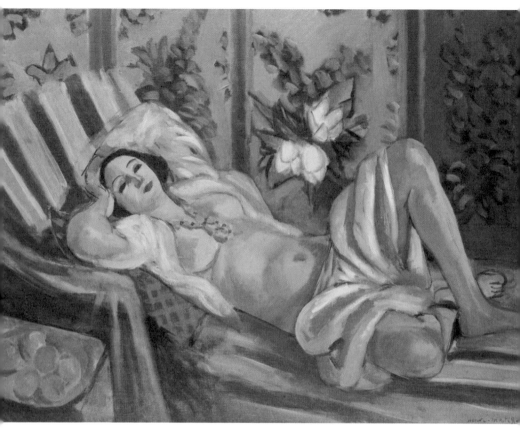

앙리 마티스, 〈목련 옆에 누워있는 오달리스크(Odalisque with Magnolias)〉, 1923~1924,
캔버스에 유화, 60.5×80.1cm, 개인 소장

이 작품은 살아있는 아름다운 꿈이며 밤낮으로 마법 같은 분위
기, 황홀경에서 느낀 경험이었다. 살짝 감은 눈, 요염한 자태, 화려
한 융단 위에 누워있는 여인의 모습은 농염하면서도 고품격 에로
티시즘의 미학을 담고 있다. 활짝 핀 흰 목련, 오렌지색 과일, 녹색

침대 등 다양한 소재를 변주해 입체적 미감을 연출했으며, 시원스 럽고 경쾌한 색채로 이를 담아낸 걸작이다.

미국 부호 데이비드 록펠러David Rockefeller는 이 그림을 평생 거 실에 걸어 놓고 감상했다. 그가 사망한 후 2018년 5월 세기의 경 매 〈록펠러 부부 컬렉션〉에서 한화 870억 원에 낙찰됐다. 탐스러 운 황금빛 오렌지 열매처럼 이국적인 유혹, '20년 토니 포트20 Years Tawny Port' 와인의 밝고 다채로운 행복감이 떠오른다.

포도나무는 18세기부터 도루 밸리에서 재배할 수 있는 유일한 작물이었다. 이곳은 경사도가 30~60°로 어지러울 정도로 가파르 고, 흙이 거의 없으며 비탈로 잘 떨어져 내리는 불안정한 편암층 에 여름 기온은 40℃를 거뜬히 넘긴다. 필록세라 이후 포도밭이 오래 방치되었다가, 1970년대부터 계단식 포도밭과 중요한 돌담 을 다시 설계하여 포도나무를 식재했다.

여러 해의 와인을 혼합하는 토니 포트의 경우, 혼합한 와인의 평균 연령은 법으로 정한 최소 연령을 넘겨야 한다. 10년, 20년, 30년, 40년이라고 레이블에 표기된 것이 숙성aged 토니 포트 와인 이다. 각 기간 동안 '파이프(500~600*l* 작은 오크통)'에서 산화 숙성 하면서 캐러멜, 견과류, 말린 과일, 무화과, 커피, 서양 삼나무 향 등 복합적인 캐릭터를 갖게 되며, 색상도 연한 황금빛을 띤 황갈 색으로 변하는 고급 토니 포트이다. 약간 차갑게 해서 식전주로 마셔도 좋다.

'20년 토니 포트'는 자가 포도원에서 생산한 토리가 나시오나

40년 된 토니 포트. 토니 포트는 혼합한
와인의 평균 연령을 10, 20, 30, 40과
같이 레이블에 표기한다.

우, 토리가 프랑카, 틴투 캉, 소장Sousão, 틴타 호리스를 혼합한다.
잔당은 약 130g/l이고, 알코올 함량은 19.5% Vol.이다. 10~14℃에
음용하기를 권장하며, 30년 정도의 숙성 잠재력을 지닌다.

황금빛을 띤 투명한 갈색에 말린 살구와 무화과, 오렌지 껍질,
커피 크림, 그을린 나무, 호두, 캐러멜, 루이보스티, 헤이즐넛, 황
설탕, 꿀, 시나몬, 미네랄 등 매혹적인 향이 그칠 줄 모르고 쏟아져
나온다. 입체적 미감, 깊고 원숙한 달콤함, 매끈한 질감, 유려한 산
도, 섬세한 구조감, 훌륭한 균형감, 환상적인 여운의 스위트 미디
엄 풀 바디 와인이다. 실크처럼 가볍고 깊은 달콤함이 꿈같다. 살
구 타르트, 견과류, 피칸 파이, 기름진 육류와 어울린다.

절대적 고귀함, 푸른 누드

건강 악화로 1941년 이후 컷아웃 기법으로 '제2의 인생'을 열게
된 앙리 마티스가 남긴 걸작, 〈푸른 누드 II〉이다. 마티스는 "예술
가는 어린아이가 사물에 다가갈 때 느끼는 신선함과 순진함을 보
존하며, 세계의 사물들로부터 에너지를 길어오는 성인이 되어야

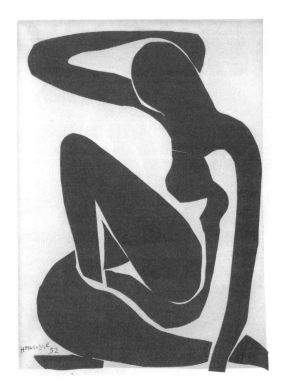

앙리 마티스, 〈푸른 누드 II(Blue Nude II)〉, 1952, 오린 종이 위에 구아슈,
116.2×88.9cm, 파리, 국립현대미술관

한다"고 강조했다. 그는 모든 강요와 이론적 관념에서 자유로워지고 자신을 완전히 표현하며, 구상과 비구상의 구분을 넘어 종합을 이루어 내고자 했다. "추상의 뿌리는 실재에 있다"는 그의 말처럼 흰색 바탕에 팔다리의 공간적 자세에서 치밀한 감각이 느껴진다.

마티스의 〈푸른 누드〉가 주는 효과는 만질 수 없는 재료로 만들어진 조각과도 같다. 조각처럼 입체적이지만 동시에 평면적이고, 장식적인 정확성도 띠고 있다. 그리고 일체의 환경에서 분리된 '절대적 고귀함'이 있다. 푸른 물감이 숨을 쉬고 있는 것만 같은 〈푸른 누드 Ⅱ〉는 푸른 대서양을 향한 사우다드의 절정, '빈티지 포트 Vintage Port' 와인 같다.

'빈티지 포트'는 싱글 빈야드에서 작황이 뛰어난 해에만 생산하는 최상급 포트 와인이다. 10년 중 약 3년은 빈티지 포트를 만드는 데 완벽한 조건이 되며, 그런 해에는 혼합이 필요 없고 오직 '시간'만이 필요하다. 토리가 나시오나우, 토리가 프랑카, 틴투 캉, 소장 품종을 혼합한다. 보르도 그랑크뤼 클라쎄처럼 2년간 숙성하고 여과 없이 병입해, 침전물을 디캔팅 decanting 해서 마신다. 잔당은 약 100g/l이고, 알코올 함량은 19.5% Vol.이다. 15~17℃에 음용하기를 권장한다.

빈티지를 선언한 해에는 전체 포트 와인 생산량의 약 10%를 차지한다. 와인은 병 속에서 20~50년, 혹은 더 많은 시간이 흐른 후 그 어떤 와인과도 비교할 수 없는 기름지고 풍부하며 섬세한 와인으로 변모한다.

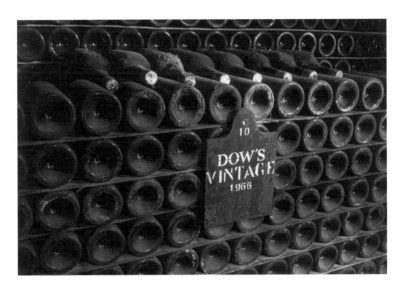

빈티지 포트는 병 속에서 20~50년, 혹은 더 많은 시간이 흐른 후에는 그 어떤 와인과도
비교할 수 없이 기름지고 풍부하며 섬세하게 변모한다.

보랏빛이 도는 진하고 어두운 루비색에 검붉은 야생 체리와 베리, 산앵두, 바이올렛, 미네랄, 향신료, 초콜릿, 은은한 담배 향이 복합적이고 파워풀하다. 농염한 과일 맛, 쌉쌀한 다크 초콜릿 풍미, 충만하고 기품 있는 타닌, 씹는 듯 뻑뻑한 질감과 강렬한 산도, 뛰어난 균형감, 폭발적인 여운의 스위트 풀 바디 와인이다. 독특한 탁월함, 전부를 내어줄 듯한 불꽃 같은 강렬함이 있다. 포트 와인 소스의 양고기와 쇠고기 안심 요리 등 고급 메인 요리와 어울린다.

본질적인 순수함과 인간 선으로의 회귀

"내 작품에 조금이라도 흥미가 있다면 그 이유는 무엇보다도 내가 자연을 아주 면밀하게 경외심을 가지고 관찰하기 때문이며, 또 그것이 내 마음속에서 양극의 감정을 일깨우기 때문이다. 꾸준하고 헌신적인 작업의 필연적 결과인, 대가 같은 솜씨보다도 이것이 훨씬 중요하다. 화가가 자신의 작업을 정직하게 해야 하는 필요성은 아무리 강조해도 지나치지 않다. 그가 작업을 철저히 겸손하게 추진하고자 할 때에 필요로 하는 고도의 용기를 줄 수 있는 것은 오로지 정직뿐이다."

마티스는 살아온 경험을 내버려 두고, 인간의 본질적인 순수함과 진실함인 '신선한 본능'을 유지하는 일이 가장 중요하다고 말한다. 성체 배령자가 성찬식에 갈 때 거의 모든 기억을 지워버려야 하듯이.

최근 우리는 많은 재앙을 겪고 있다. 팬데믹, 사상 초유의 산불, 러시아의 우크라이나 침공, 중동전쟁 등 전염병, 기후 변화, 그리고 신제국주의 악재, 영토전쟁은 인플레이션 및 스테그플레이션을 비롯한 경제적 압박감을 실감케 하고, 가까운 가족이나 지인이 세상을 등지거나 건강 악화로 고통받는 것을 지켜보게 했다. 물론 타인만이 아닌 나 자신의 문제로도 겪고 있다. 광의에서는 이러한 현실 전반이 세계 평화와 인권에 심각한 해악을 끼친다.

포르투갈 사람들은 자녀가 태어나면 그해의 빈티지 포트 와인

을 사둔다. 자녀가 성년이 되는 날 개봉하여, 미래의 건강과 복을 기원한다. 험준한 환경에서 한 세기를 버틴 생명수 열매가 빚어낸 성수이자, 향후 50년에서 100년은 더 진화될 '빈티지 포트 와인' 처럼 인생의 어떠한 험난한 고난과 위기도 잘 극복하며 버텨 주기를 바라는 숭고한 제의祭儀를 치르는 것이다. 어쩌면 그것은 포르투갈인들 내면 깊숙이 자리한 무한한 미지에 대한 그리움 '사우다드'의 표출일지도 모르겠다.

17세기 제국주의 식민 열강의 최전선에 있었던 포르투갈에서, 100년 전쟁 때문에 더 이상 프랑스 와인을 마실 수 없게 된 영국인의 집념으로 탄생한 포트 와인은 이제 세계 와인 애호가가 즐거움을 위해 마시는 특별한 와인이 되었다. 순환되는 역사의 쳇바퀴 속에서 인류는 태초에 신이 빚은 원초적 '인간 선善'을 어떻게 진화시켜 나가야 할까? 인간의 궁극적인 그리움이란 결국 본질적인 순수함과 선善으로의 회귀가 아닐까. 그것은 마티스가 평생을 관통하며 추구해온 "구상과 추상, 평면과 입체는 대립 관계가 아니라 조화와 균형 관계이며, 그것들은 마치 세상의 모든 인위적인 것들이 일체의 자연을 기반으로 하는 것과 같다"라는 단순한 진리와 다르지 않다. 오늘 밤은 파두를 틀어 놓고, 포트 와인을 열어보자. 모든 걱정거리들로부터 멀리 떨어져 숨 쉴 공간을 내어주는 '20년 토니 포트'로 황홀경을 경험해보거나, '빈티지 포트'를 열어 생의 절대적 고귀함을 갈망해보자. 어쩌면 우리의 사우다드는 오직 선한 마음과 행동만이 해결책이라는 결론을 내릴지도 모르겠다.

정상에 등극한 프리미엄 포트의 명가
다우

다우Dow's는 전 세계 프리미엄급 포트 와인 시장 점유율 35%를 자랑한다. 다우는 포트 업계 최고의 아성을 쌓은 포르투갈의 시밍턴 가문The Symington Family이 소유한 다수의 포트 브랜드 중 하나다. 매력적인 풍광의 도루 밸리에서 200년 넘는 역사와 뛰어난 품질로 가장 유명한 포트 생산자로 자리매김했다.

1798년 실바Silva 가문과 다우 가문이 설립한 다우는 초기에는 강렬하고 견고한 와인을 생산했지만, 숙성되면서 신비로운 우아함을 지닌 와인이 되는 것으로 진가가 발휘됐다. 대부분의 포트 와인보다 드라이한 여운를 지닌 특별함이 이국적이고 고급스럽다. 20세기에 시밍턴 가

문은 다우와의 관계를 지속했으며, 1961년에 모든 통제권을 인수하고 전통과 유산을 이어나갔다.

햇빛 노출이 뛰어난 킨타 도 봄핌Quinta do Bomfim과 킨타 도 세뇨라 다 리베이라Quinta da Senhora da Ribeira를 포함해 4개 포도밭을 소유하고 있는 다우는 가장 큰 프리미엄 포도원 중 하나다. 다양한 라인의 포트를 생산하지만, 다우 빈티지 포트의 형용할 수 없는 감미롭고 독특한 드라이 미감은 경이로움 그 자체이다.

2011년 빈티지는 2014년 〈와인스펙테이터〉 매거진의 TOP 100 순위에서 1위를 차지하며, 포트 와인의 역사를 만들었다. 게다가 2007년 빈티지는 100점 이상을 받는 화려한 성과를 보이며 와인 애호가와 전문가에게 찬사를 받고 있다.

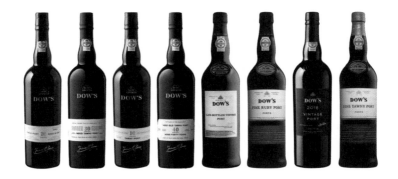

Wine Dictionary

DO Denominaciòn de Origen	프랑스의 AOC\|AOP에 해당하고 EU의 원산지보호명칭법에 해당하는 스페인 원산지통제명칭법
DOC Denominação de Origem Controlada	프랑스의 AOC\|AOP에 해당하고 EU의 원산지보호명칭법에 해당하는 포르투갈 원산지 통제 명칭법
DOC Denominazione di Origine Controllata	프랑스의 AOP\|AOC에 해당하는 이탈리아 원산지통제명칭법
DOCa Denominación de Origen Calificada	스페인 최고의 와인등급
DOCG Denominazione di Origine Controllata e Garantita	이탈리아 최고 와인 등급
구조 structure	와인의 전체적인 균형 속에서 산도, 당도, 타닌, 바디, 알코올 등이 형성하는 골격, 뼈대
균형 balance	맛과 향, 산도, 타닌 등 와인의 구성 요소 간 조화
그랑 크뤼 grand cru	최고의 포도밭(와인), '특등급'을 의미하는 프랑스 용어
길이감 length	와인을 삼킨 후 와인의 풍미가 입안에서 인상적인 특징을 만들면서 지속되는 시간. 피니시(finish)라고도 함

논 빈티지 non vintage, NV	여러 해에 생산된 와인을 섞어 스타일의 일관성을 확보하는 것으로 1년 이상된 와인을 블렌딩한 샴페인
도자주 dosage	샴페인 양조시, 효모찌꺼기를 배출한 후 최종 단계에서 설탕 혼합물을 첨가하는 것
드라이 dry	맛이 달지 않음
디켄팅 decanting	와인을 다른 병에 옮겨 부어 침전물을 걸러내며 와인 맛도 부드럽게 함
레지오날 Rrégionale	프랑스어로 '지방급'
모노폴 Monopole	단일 소유주가 운영하는 하나의 포도밭
바디 body	입 안에서 느껴지는 와인 풍미의 무게감, 밀도감
보데가 Bodega	스페인어로 '와이너리'
보트리티스 시네레아 Botrytis cinerea	'귀부병'이라는 유익한 질병을 일으키는 곰팡이. 포도 안에 든 당분을 농축시켜 소테른 같은 고품질 스위트 와인을 생산하게 함
부케 bouquet	오크통이나 병 숙성 과정에서 발생하는 와인의 향
브뤼 brut	'드라이'한 맛이라는 의미의 프랑스어. 샴페인 같은 스파클링 와인에 사용
블랑 blanc	프랑스어로 화이트 와인
블렌딩 blending	'혼합'이라는 뜻으로 포도 품종 간, 와인 간 섞는 것

빈티지 vintage	포도 수확 년도 혹은 한 해에 생산된 포도로 만든 와인
산도 acidity	와인에서 상큼하고 신맛을 내는 요소로 화이트 와인의 '골격'을 형성
샤토 Château	'와이너리', '와인 농가'로 주로 보르도에서 사용하는 브랜드 개념
시그니처 와인 signature wine	브랜드 관점에서는 '대표', '야심작'을 의미하는 와인
아로마 aroma	와인의 향기. 포도 자체의 향과 발효 과정에서 발생하는 향
아이콘 와인 icon wine	한 생산자의 상징이 되는 유명 와인
아펠라시옹 코뮈날 Appellation Communale	프랑스어로 '마을 명칭' 와인
앙금 lees	와인 발효 과정 후 남은 효모찌꺼기. 프랑스어로 리(lie)
여운 finish	와인을 한 모금 삼킨 후에 입안에서 오래 지속되는 맛 혹은 길이감
영 young	어린, 와인 숙성 초기
오크통 oak barrel	와인을 숙성 보관하는 참나무 통으로 색, 향, 맛에 복합성을 부여함
올드 바인 old vine	수령이 오래된 포도나무
유산발효 malolactic fermentation	'젖산발효'인 2차 발효를 통해 시큼한 사과산을 유산으로 바꾸어 와인 풍미를 부드럽게 함
침용 maceration	색과 풍미를 추출해내기 위해 파쇄한 껍질과 과육을 포도즙에 함께 담가 놓은 과정

컬트 와인 cult wine	1980년대 초반 미국 캘리포니아에서 처음 등장한 용어로 '숭배'라는 뜻에서 유래된 극소량 생산되는 고품질 와인
코뮌 commune	프랑스어로 '마을', '빌라주(village)'라고도 함
크뤼 cru	품질이 우수한 특정 구획의 포도밭
타닌 tannin	적포도 껍질에 함유된 폴리페놀 물질로 침용, 발효 과정에서 와인에 스며드는 수렴성 성분. 와인을 안정화시키고 산화를 막아주는 유익한 성분
탄산가스 침용법 carbonic maceration	포도를 파쇄하지 않고 발효시키는 양조법으로 밝은 색과 과일 맛이 풍부한 와인이 됨
테루아 terroir	토양, 기후, 방향 등 어떤 포도밭의 특정 지역에 형성된 고유 환경을 의미하는 프랑스 용어. 경우에 따라 포도 재배자까지 포함
프르미에 크뤼 Premier Cru	1등급 포도밭(와인). 부르고뉴에서는 그랑 크뤼보다 1단계 아래. 메독 분류에서는 최상위 5개 샤토
프리잔테 frizzante	약간의 발포성이 있는 세미 스파클링 와인을 지칭하는 이탈리아 용어
플루트 flute	길쭉한 모양의 스파클링 와인 잔
필록세라 phylloxera	포도뿌리혹벌레. 최악의 포도나무 전염병

Index

자료 사진

p80, p88, p91, p92

@도멘 드 라 로마네-콩티(Domaine de la Romanée-Conti) p98, p101, p108, p111, p112

북부 론 와인

@폴 자불레 애네(Paul Jaboulet Aîné) p117, p120, p123, p126, p127, p129, p132, p133, p136, p137

남부 론 와인

@페랑 가문(Famille Perrin) p140, p143, p147, p150, p153, p158, p159

남프랑스 와인

@제라르 베르트랑(Gérard Bertrand) p162, p165, p178, p179

@AOC 코르비에르(Corbière) p175

시농 와인

@베르나르 보드리(Bernard Baudry) p182, p185, p188, p191, p195, p198, p199

피에몬테 와인

@로베르토 보에르지오(Roberto Voerzio) p205, p208, p211, p213, , p221, p222

@비에티(Vietti) p219

토스카나 와인

@카스텔로 디 아마(Castello di Ama) p226, p228, p231, p235, p237, p244, p245

@테누타 산 귀도(Tenuta San Guido) p241,

p243

@리돌피(Ridolf) p248, p252, p260, p266, p269, p270

@레 라냐이에(Le Ragnaie) p256

시칠리아 와인

@돈나푸가타(Donnafugata) p274, p277, p284, p288, p298, p299

카바

@클로 몽블랑(Clos Mont blanc) p305, p308, p314, p315

리오하 와인

@마르케스 데 무리에타(Marqués de Murrieta) p318, p323, p326, p329, p334, p335

포트 와인

@마르케스 데 무리에타(Marqués de Murrieta) p338, p344, p348, p352, p355, p358, p359

@라모스 핀토(Ramos Pinto) p341